卡提耶—布列松：
二十世紀的眼睛

Henri Cartier-Bresson:
L'Oeil du siècle

Pierre Assouline
皮耶・阿索利納　著

徐振鋒　譯

目次

編輯室報告

直覺與自由：再次認識卡提耶－布列松

衛城出版編輯部

亨利・卡提耶－布列松是二十世紀重要的攝影大師。然而讀者即將在這本傳記中看到的，或許不只是一位「大師」，還有「大師」名號背後那個鮮活的人。他不受拘束的性格，他在攝影與繪畫之間的移動，他旅行世界、出現在各個歷史現場的軌跡，他和現代藝術文化圈的往來，他用現實世界和光線與底片創作，彷彿與之共舞，更不用說他所留下的傳世照片和話語。

讀這本傳記，很難不被卡提耶－布列松深深吸引。作者皮耶・阿索利納透過對卡提耶－布列松進行了五年的訪談，與閱讀他從年少時起就累積的大量信件筆記檔案，在我們眼前描繪出卡提耶－布列松的形象。這樣一位獨特的人物與他的藝術成就，即使在今天讀來，仍然

能帶給我們深刻的啟迪。

《卡提耶－布列松：二十世紀的眼睛》，在台灣曾經以《卡提耶－布列松：世紀一瞬間》的書名出版過。此次新版，除了校正謬誤，加上譯註幫助讀者了解其時代與人物外，也首度收入作者寫於卡提耶－布列松過世後的新版序言〈英雄與朋友〉。藝術史學者曾少千教授為本書撰寫了〈困難的樂趣，未定的瞬間〉導讀。攝影師汪正翔從他的角度寫下〈卡提耶－布列松為什麼重要？〉。本書中提到卡提耶－布列松的攝影名作不少，很遺憾受限於書籍製作成本，無法一一取得授權。在馬格蘭攝影通訊社的網站上（http://www.magnumphotos.com），有卡提耶－布列松與其他創社攝影名家如羅伯・卡帕、大衛・西摩等人的攝影作品開放瀏覽，讀者或可善加使用此一網路資源。

希望藉由本書的重新出版，讓更多讀者接觸到卡提耶－布列松豐富的內在世界與藝術遺產。

困難的樂趣，未定的瞬間

曾少千　國立中央大學藝術學研究所教授

這本傳記原名為《世紀之眼：卡提耶－布列松》，刻畫卡提耶－布列松的攝影目光，如何洞察二十世紀的動盪文明。作者阿索利納以細膩的文筆，梳理卡提耶－布列松的創作歷程，重建他橫跨多洲的旅行軌跡，鑽進他的情感思維，呈現其傳奇生平與社會變遷的關聯。卡提耶－布列松敏感耿直的性情，創立馬格蘭攝影通訊社的理想，秉持真切紀錄現實的態度，皆鉅細彌遺地躍然紙上。格外重要地，整本書揭示卡提耶－布列松非凡的攝影成就，並非憑恃絕妙天才和精湛技術，而是來自藝術和文學的長年滋養，以及持守直覺和誠信的觀點。

波特萊爾的影子

書中用「波特萊爾的幽靈」形容青年的卡提耶－布列松，一語道盡他的叛逆和才華，堪

稱為現代詩人的子嗣。亨利揹著顯赫的家族姓氏，卻不願繼承父親龐大的紡織業，毅然選擇心之所向，投身異國探險和攝影志業。他彷如波特萊爾筆下「現代生活的畫家」，銳眼尋索永恆和流逝的「現代性」。恆久和變動為「現代性」的一體兩面，這也是攝影家能盡情揮灑的領域。身為街頭攝影的典範，卡提耶－布列松熱愛四海為家，飽覽各地風土人情，以迅捷的步伐和好奇的眼睛，凝結轉瞬即逝的生活片段。這不啻是波特萊爾心目中的現代藝術家：漫遊在人群中的獨行俠，帶著孩童和大病初癒般的高昂興致，凝視生命的表象和神秘。

波特萊爾提出前瞻的現代美學之道，但是對於攝影卻抱持質疑和排拒的態度。反觀卡提耶－布列松，他一心想探究攝影的堂奧。波特萊爾曾在一八五九年的沙龍評論裡，主張攝影是服務藝術和科學的卑微僕人，批評其準確複製的透明性毫無想像力和創意，並藉此責貶資產階級的庸俗品味。相較而言，卡提耶－布列松擁抱此媒介的紀錄能力，肯定攝影是新聞傳播和知識生產的有力管道。同時，他始終認為繪畫和雕塑才是真正的藝術，是對造形風格深思熟慮的結果，因此他總將羅浮宮當成自學的教室，崇敬秀拉、塞尚、馬諦斯、賈克梅第等人的傑作。他認為攝影在視覺媒介的大家族裡，處於「光學和機械的速寫本」這個特殊地位，他尊敬這速寫本的性質和潛力，反對「畫意攝影」和「藝術攝影」倣效繪畫的趨向。他畢生在攝影媒材的本分之內，鑽研最簡潔的方法，發揮最浩瀚的效果。

攝影是困難的樂趣

一如波特萊爾的散文詩，摒棄節律與韻腳，造就出新穎的文類，呼應著作家洋溢的激情和波動的意識，採寫生活中不登大雅之堂的瑣碎題材。卡提耶－布列松也找到符合個性和需求的徠卡小相機和五十釐米鏡頭，開創現代攝影的語言。無論是面對重大新聞事件，或平凡生活的枝微末節，他最在意的是構圖的張力及意義的線索，而不是既定的內容格式或標準答案。相機是他風塵僕僕的旅伴，讓他感受到更深刻飽滿的存在，並從中質問自我和探測世界，沒有特定的終點和目的。

縱使卡提耶－布列松曾肩負過許多新聞媒體的報導任務，紀錄甘地的葬禮、史達林死後的蘇俄、中國共產黨政權下的大躍進、法國六八學潮等歷史時刻，他卻拒絕將攝影當成一份工作，甚至不願接受新聞攝影師的職稱。對他來說，報導攝影牽繫時局現狀，講求影像的證據和敘事用途，但這僅不過發揮攝影的部分潛能罷了。他在一九八六年的訪談中，表示攝影是一種困難的樂趣（un dur plaisir），需要依靠不斷的嘗試和練習，才能達到誠實忠於自己和拍攝對象的境地。換言之，工作或職務尚不足以涵蓋攝影的深遠蘊意，正如榮銜和金錢不是他所掛念的事。「困難的樂趣」遠比「工作」更能激發他的鬥志和心脾，在渾沌流淌的現實中，鍛鍊專注力和統合身體動作，奮力攫取雋永的影像。

阿索利納形容卡提耶－布列松的「視網膜裡內建了構圖機制」，使他屢屢拍攝到引人入勝的畫面。早年他從立體派畫家洛特學到構圖比例的札實基礎，自此著迷於文藝復興繪畫中的幾何結構，還曾經幽默地將聖經約翰福音第一章所言「太初有道」，改成「太初有幾何」，高舉幾何定律的神聖地位。一九三二年拍攝的《歐洲廣場，聖拉查火車站》和《伊埃雷，法國》等作品，即顯露他擅長運用欄杆和階梯引導視線，加強透視景深，也能抓取人物跳躍和騎車的動態剪影，在幾何線條中注入感性詩意。黑白攝影使世間景物顯得較抽象，更凸顯圖像形體中的灰階層次和空間配置，帶給他知性滿足和視覺愉悅。然而他領會到，在現實的汩汩長河中，所有的瞬間都不確定，因此攝影的艱難挑戰是設法在框景中找到秩序，在影像的形式上找到寓意。

客觀的偶然

超現實主義和幾何學一樣，是卡提耶－布列松取之不盡的泉源。他曾說：「超現實使我學到攝影鏡頭，如何在無意識和偶然的瓦礫堆中，進行搜索。」從一九二八年起，他在超現實主義圈子找到精神的故鄉，結交畫家恩斯特、攝影家布拉塞和柯特茲、作家阿拉貢，而他特別對領導者布荷東的思想，感到折服和受惠。布荷東的《狂愛》一書採用他在西班牙拍攝

的街童照片當封面，因為他的影像作品吻合超現實主義所追求的自動書寫，能夠鬆綁理智和道德制約，解放創意和想像。卡提耶－布列松體認到，按快門的反射本能中，彷彿自動書寫般，隱含不由自主和機緣的成分，因此他定義攝影是「由無止境的視覺吸引力，所觸動的自發性衝動」。

布荷東所寫的日記式小說《娜嘉》，燃起了卡提耶－布列松對於「客觀偶然」(le hasard objectif) 的渴望。這本書描述作者和一名謎樣女子的邂逅相愛，穿插曼瑞和柏法拍攝巴黎的照片，佐證兩人行經的足跡。這些看似平凡的街頭景象，在文字鋪陳的戀情中，醞釀著神秘幽靜的氣氛，彷彿神奇巧合的事情隨時可能降臨。布荷東在《娜嘉》和《狂愛》等書，皆強調無所不在的「客觀偶然」，帶有宿命、機運、因緣的人生觀。卡提耶－布列松發現相機即是捉住「客觀偶然」的絕佳工具，渴望拍照中的意外驚喜和頓悟，期待著超乎事先規劃、理性判斷、嚴謹控制的種種可能。一九三〇年代初他的作品顯露奇異又騷動的情景，例如在巴黎路邊交媾的野狗、瓦倫西亞沿著舊牆行走的仰頭男孩、床第歡愛的墨西哥女同志，這些潛伏在生活中的塵世晃影，端視攝影者的衝動去尋獲，定格為意味深長的瞬間。

卡提耶－布列松從超現實主義得到創作能量，建立一個獨特的紀實攝影取徑。他曾經數度澄清，「決定性瞬間」並非代表他對於攝影的見解。他偶然在雷茲主教的回憶錄發現這麼一句話：「在這世上，凡任何事都存在決定性的一刻。」隨後在一九五二年「決定性的瞬間」

誠實的旅記

卡提耶－布列松一生中有四十多年的日子經常在旅途上，頻繁移動於不同國家，拍攝各地人民的工作和休閒活動。他以包容心瞭解不同的地緣政治和歷史，以雙腳走遍新穎和老舊的城廓，用鏡頭為西方觀眾揭開蘇聯、中國、古巴等共產國家的面紗。早期他散文詩般的街頭攝影作品，罕有說明文字，鼓勵觀者多元的聯想和解讀；而他在二戰後的報導攝影，則堅持向大眾傳遞可靠的資訊，用素樸的影像和文字反映現場的見聞。不論是捕捉巨大的歷史轉折，或是細微的日常一隅，他期望人們觀看照片和圖說後，能拋卻種族和階級的刻板成見。

為了貫徹誠信的原則，卡提耶－布列松要求技師如實沖印底片，不得裁切格放和更改構圖。他反對戲劇化和煽動性的畫面，致力維持紀實攝影的歷史價值和視覺質感。例如，他為

被美國出版商採用為英文書名，從此烙印為標籤，也影響到今天中文的翻譯。其實當時他的法文版書名為《匆忙的影像》（Images à la sauvette），更貼近他原本真正的想法，這詞帶有倉促逃之之意，指涉攝影暗中冒險的一面，常用來形容路邊非法臨時攤販。由此得知，攝影取決於主觀直覺和客觀條件的迸發交會，卡提耶－布列松有如玩躲迷藏的隱形人，迎向現實湧出的各樣「客觀偶然」，伺機偷取閃現的精彩影像。

《生活》雜誌拍攝一九五八年毛澤東政權下的大躍進，極為重視攝影和文字的結合，親自撰寫每幀照片的背景簡介，確保影像根植在當地的社經脈絡中。從武漢的重機具工廠、新疆的汽車製造廠、天安門廣場上的人民解放軍操練、到聾啞學校的素描課，皆由明確的圖文生動傳達攝影者的悉心觀察。

卡提耶－布列松九十歲時曾經回答一份雜誌的〈普魯斯特問卷〉，其中一題「什麼是你最喜歡的人性？」他答道：「誠信和直覺。」這總結了他為人處世的座右銘，也應用在他豐富的攝影實踐上。特別是二戰後，當他的個人際遇和亞洲巨變交織在一起時，於印度、緬甸、中國停留三年的期間，他用相機和文字認真紀錄一切的慌亂、暴力、靜謐、儀式，將一捲捲底片寄回馬格蘭，卻不在意照片最後的出版結果。他自認像是一個茹素的獵人，全心全意追逐和擊中目標，但是不吃獵物。換句話說，他對拍照過程比拍照目的，懷有更深邃的熱情，而誠信和直覺則是延續這份摯愛的關鍵。

卡提耶－布列松的「世紀之眼」，乃由文學和藝術的薰陶養成，蘊含機敏和睿智，照見了傳統習俗和現代社會的共生與消長。他用「光學和機械的速寫本」，留下強大的影像資產，真實又神秘，宏觀又親密。然而他獨特的視野，終究難以跨出他身處的時代去理解後來的攝影新浪潮。例如，他批評荻安‧阿勃斯（Diane Arbus）和理查‧阿維東（Richard Avedon）的肖像作品，僅僅拍下他們自己的神經官能症而已。他認為彩色照片過於低俗和商業化，無法接受

馬丁・帕爾（Martin Parr）豔麗又諷刺的照片。此外，他亦被誤解為形式至上的攝影美學家，或背離新聞攝影的菁英份子。慶幸的是，這本書釐清了關於他的偏見及神話，展現他開拓黑白紀實攝影的廣闊路徑。只要有人願意像他一樣，將攝影看作困難重重的深刻樂趣，真切表達對外界和自我的觀點和情感，那麼攝影的未來將有繁茂的生命，足以抵抗遺忘和虛無。

二〇二〇年二月

參考書

1. 亨利・卡提耶－布列松著，張禮豪、蘇威任譯，《心靈之眼：決定性瞬間—卡提耶－布列松談攝影》（L'imaginaire d'après nature），台北：原點出版，二〇一四。

2. Galassi, Peter. *Henri-Cartier-Bresson: The Modern Century*. New York: Modern Museum of Art, 2010.

3. *Henri Cartier-Bresson: Interviews and Conversations 1951-1998*. Edited and with a foreword by Clément Chéroux and Julie Jones. New York: Aperture, 2017.

4. Scott, Clive. *Street Photography from Atget to Cartier-Bresson*. London: I.B. Tauris, 2007.

5. Walker, Ian. *City Gorged with Dreams: Surrealism and Documentary Photography in Interwar Paris*. Manchester and New York: Manchester University Press, 2002.

卡提耶–布列松為什麼重要？

汪正翔　攝影家

閱讀皮耶·阿索利納所撰寫的卡提耶–布列松傳記，猶如閱讀卡提耶–布列松的照片與世界的關係，兩者都自信的「決定」了他們認定的真實。譬如皮耶·阿索利納說：「用幾何學的眼光看世界、超現實主義的思想震撼，還有那次瀕臨死亡的體驗，這些都是卡提耶–布列松生命中的決定性瞬間。」又如作者描述：「到了一九三一年，卡提耶–布列松身上已經具備了所有的基本要素：性格、氣質、文化、眼光、世界觀；面對生活，他已經準備好了。日後發生的一切都只會發展並加強這些特質，而不會有根本上的改變。在歷經世事之後，此時的他已經完全成型了。」這些話表面看起來十分的獨斷，但實際上此書涉及了卡提耶–布列松攝影一些關鍵的問題，為了從過度清晰的因果關係之中脫身，我試圖將此書之中所描述的卡提耶–布列松重新「問題化」，並將討論集中在兩個部分：一是為什麼卡提耶–布列松重要，二是卡提耶–布列松留下了什麼問題。

一、為什麼卡提耶－布列松重要？

拍攝重要人物與事件

我們先檢視一種常見的說法，將卡提耶－布列松的重要性建立在照片的紀錄性。確實卡提耶－布列松拍過許多名人。譬如馬蒂斯、福克納、沙特、畢卡索、杜象、英國女王，而且許多都在卡提耶－布列松拍攝之後不久就過世，更增添其中傳奇的色彩。在人像之外，卡提耶－布列松也拍攝許多重大事件，如甘地遇刺、國共內戰、喬治六世加冕、巴黎解放、戰後的德國。特別是一九四八年他拍攝甘地的喪禮，更讓卡提耶－布列松聲名大噪。但這種說法僅僅說明卡提耶－布列松付出了某種心力，或是具有好的機運，讓他總是能夠出現在對的時間與對的地點。

事實上，將攝影價值建立在拍攝對象上的思維在攝影史上並不特別。在攝影術發展之初，許多攝影家都試圖拍攝重要的名人與藝術家，以此來證明攝影的藝術性。但是最後他們僅僅證明了他們拍攝的對象是重要的，而攝影依然是那個卑微的女僕。即便卡提耶－布列松自己拍攝名人的過程當中，攝影師的地位也常常是低下的，譬如卡提耶－布列松有一次為馬諦斯拍照，他鼓起勇氣拿自己的繪畫拿給馬諦斯觀看，結果馬諦斯非常地不耐煩，他指著手

邊的一火柴盒，說你的繪畫比起這個東西更讓我苦惱。我們不能確定卡提耶－布列松是不是因此痛恨名人的概念，但是顯然拍攝名人或是重大事件，並不是卡提耶－布列松建立攝影乃至於自我認同之所在。

超現實主義

卡提耶－布列松的重要性不是聯繫了重要的對象，相反的是一種超越對象的傾向，也就是超現實主義。卡提耶－布列松與超現實主義的關係在一般的攝影史當中經常被忽略，彷彿要隱藏攝影大師被繪畫影響的痕跡。然而根據此書，卡提耶－布列松求學時代便深受超現實主義的老師所影響。作者並花了極大的篇幅描述卡提耶－布列松如何與超現實主義的藝術家、詩人往來。卡提耶－布列松在喜愛的攝影家往往也具有一種超現實的色彩，譬如尤金・阿傑特（Eugene Atget）、柯特茲（André Kertész）乃至於沃克・伊文斯（Walker Evans）。卡提耶－布列松自述有一張由攝影師芒卡西所拍攝的照片，曾經深深地影響他。

「我突然明白攝影可以在瞬間凝結永恆，這是唯一一張影響我的照片。這幅畫面的張力，那種自然的爆發力，『生命的喜悅』、奇蹟般的感覺，直到今天仍然讓我為之傾倒。那形式上的完美，生命的感覺，還有難以言喻的顫慄感……我對自己說：萬能的主啊，人竟可以用照相機做這樣的事……感覺好像有人從後面踢了我一腳…上啊，去試一下！」

沒有什麼比較這段猶如頓悟的自述更能表現卡提耶-布列松攝影超現實的信念。由是我們可以理解卡提耶-布列松為何熱愛一些頗為玄妙的攝影「心法」。書中提及卡提耶-布列松曾經遊歷非洲，並且依靠狩獵為生，這段經驗對於卡提耶-布列松產生重大的影響，他之後經常把攝影形容成一場狩獵。在狩獵過程之中，獵物是否捕獲並不是最重要的，獵捕的行為才是卡提耶-布列松真正喜愛的。卡提耶-布列松有時也會用射箭來形容拍照的過程，這與卡提耶-布列松對於禪宗的愛好有關。他曾經閱讀一本書《箭術與禪心》，教導他如何在拍攝現場隱身，甚至於從世界游離出去。

細微的事實

因為卡提耶-布列松熱愛超現實主義，所以卡提耶-布列松對於顯而易見的事實，或是戲劇性的故事並無興趣。卡提耶-布列松說：「我除了對法語所說的『細微事實的真相』外，其他一概不感興趣。」那什麼是重要的呢？卡提耶-布列松認為重要的是後設地去看待甚至於選擇事實。他說：「事實本身沒有什麼意思，重要的是在眾多事實中選擇、抓住那個真正且深刻和現實相關的事實。在攝影中，最微小的事物都可以是一項偉大的主題，而那微小的人性細節更可以成為一個偉大的主旨。在這裡卡提耶-布列松區分了兩種事實，一種是「細微的事實」，一種是一般意義的「事實」，而這兩者差異是，前者並不是建立在宏大的敘述或

是照片的證據性格，他說：「真正重要的是那些微小的差別，總體的概念沒有意義。細節萬歲！一毫米就能顯示與眾不同。而那些用證據來證明的東西只是在生活面前的妥協。」

上述的引言與我們對於卡提耶－布列松作為紀實攝影大師的印象有很大的落差，因為紀實攝影在一般意義上的理解，正強調事實、證據意義與總體的觀點，而卡提耶－布列松對此並不在意。卡提耶－布列松之所以會被視為一個報導攝影家，某種程度上是卡提耶－布列松在工作上策略的考量。書中記載卡提耶－布列松的好友卡帕曾經建議卡提耶－布列松，要小心被貼上超現實主義的標籤。如果可以的話，最好是維持一個報導攝影家的身份。卡提耶－布列松接受了這樣的建議，他的照片在馬格蘭通訊社成立之後看起來更加的「報導」，即使他心裡並不這樣信仰。

匆忙的影像

這裡留下的問題是，如果卡提耶－布列松並不是我們以為的紀實攝影大師，那他在攝影史上的崇高地位究竟從何而來？在這裡我們必須回到攝影藝術化的歷史。攝影術在發展初期一直面臨攝影是否為藝術的問題，因為相比於繪畫或是雕塑，攝影太過於仰賴機器，以致於無法凸顯一種心手相應的技藝。但是現代主義攝影從街景當中找到了解答。如果把街景想像成一片流動的顏料，那經過訓練的攝影家就能夠展現他們如何控制這個隨機材料的技藝，也就是藝術的

技藝。

了解了上述的背景，我們才能理解卡提耶－布列松在攝影藝術化上面的地位。沒有人比起卡提耶－布列松更成功展示如何將街景（報導攝影）變成形式了。他拍攝的照片一方面看起來就像是真實的世界，充滿了各種混亂、隨機與真實的細節。但是另一方面這樣混亂的畫面卻是高度組織在優美的形式之中。卡提耶－布列松說：「對我而言，攝影就是在幾十分之一秒裡同時意識到一件事實的重要性，以及如何大力動員各種視覺形式來表現這一事實。」在這裡事實與形式是一體之兩面，而他們的結合仰賴藝術家的「動員」與相機將瞬間凝固，這其實也就是一種現代主義的範式：藝術建立在藝術家的天才與媒材共同運作之上。

所謂「決定性瞬間」也需要放在這樣的脈絡下才能得到更適切的解釋。如同本書所述，「決定性瞬間」是後來編輯將導論的標題當作英文版書名，原本法文的書名 *Images à la sauvette*（匆忙的影像），其實更符合卡提耶－布列松現代主義攝影的取向，將街道視為一個隨機變化如同顏料的載體，而攝影師運用觀景窗去控制其變化，表現出具有張力的形式。在現代主義信心高巔峰的時候，卡提耶－布列松的「方案」不僅僅確立了攝影在藝術上的獨立性，同時在現實世界當中，照片也有了跟文字等量齊觀的地位。書中描述卡提耶－布列松總是強調配圖的文字必須嚴格地規範，正是因為他對於攝影透過形式所傳達的真實有至高的信心。

二、卡提耶－布列松留下的問題

沒有明顯的觀點

超現實主義使得卡提耶－布列松的照片超越自身的觀點，譬如作者描述：「這種超脫常規限制的狀態，使他的小相機能夠一頭扎進潛意識的最深處。這就好像他一心尋求意識尚未成形的影像，基本上這就是超現實主義了。他真的不認為自己是個攝影記者。」就好的影響而論。卡提耶－布列松避免了一種主觀的、獵奇的觀看，譬如當卡提耶－布列松來到了中國，他沒有拍攝那些擁擠的市場，而是拍攝一個個人。但是這種觀點並不是沒有缺失，無論是形式或是潛意識，它太難以傳達一種觀點，同代的攝影大師羅伯·法蘭克（Robert Frank）就說：

「我總是對他（卡提耶－布列松）有點失望，他的照片裡，總是沒有觀點。他到該死的全世界旅行，但是除了事物本身的美麗或構成，你感覺不到他對正在發生的事有什麼感動。」這當然不是說卡提耶－布列松對於世界沒有自己的看法，而是他的看法是一種潛意識層次的洞見，是一種主體與客體世界交融的神秘經驗，而不是如同羅伯·法蘭克那樣發自個人的吶喊。

視覺高潮與事件高潮

對卡提耶－布列松而言，攝影的重要性不在於提供證據，而是靈感，作者描述：「他既要是一名記者，又要保持詩意的觀點，這意味著他將永遠在反映事實和超越事實之間掙扎。」

具體而言，如果決定性瞬間是卡提耶－布列松攝影的某種指導原則，那麼這個瞬間究竟是事件的關鍵時刻，還是某種事件之外的視覺張力或詩意？並不是只有當代人會對此產生誤會，一九六二至一九九一年時任紐約現代藝術博物館（MoMA）攝影主任的約翰・薩考夫斯（John Szarkowski）便曾說：「卡提耶－布列松用決定性瞬間這個短語定義自己這種種新的美的承諾，但是這個短語被誤解了」；在決定性瞬間發生的事情並不是一個戲劇化高潮，而是一個視覺高潮。它的結果不是一個故事，而是一張照片。」按照薩可夫斯基現代主義的立場，這並不是一個批評，它說明照片如何可以是一種抽象之真實。卡提耶－布列松想必也會認同這樣的看法，他始終拒斥照片作為一種戲劇性的故事。但是後來的報導攝影並沒有這樣仔細地區辨。攝影家葛萊漢（Paul Graham）因此認為報導攝影是一種詩意與敘事的誤會，這不能說與卡提耶－布列松毫無關係。

形式無助於理解現實

卡提耶－布列松並非忽視現實追求唯美形式的攝影家，相反的，如前所述他非常重視照片如何搭配正確的文字敘述。但是說到底透過照片形式所傳達的真實太過於抽象。評論家蘇珊・桑塔格（Susan Sontag）便認為卡提耶－布列松「展現世界之美太過於抽象晦澀。」以人道主義而論，卡提耶－布列松固然拍攝中國的「個人」，跳脫了文化的刻板印象。但是個人本身卻仍然是一個十分抽象的概念。蘇珊・桑塔格說：「通過相機把世界上的一切變得有趣。但這種有趣的特質，就像宣示人性一樣，是空洞的。攝影對世界的利用，連同其無數的記載現實的產品，已把一切都變得雷同。攝影通過揭示人的事物性、事物的人性，而把現實轉化為一種同義反覆。當卡提耶－布列松去中國，他證明中國有人，並證明他們是中國人。」蘇珊・桑塔格的意思是，卡提耶－布列松的照片將一切都均質化，而這無助於我們理解世界的複雜。

人道主義的困境

卡提耶－布列松的攝影絕非濫情的人道主義，在這本傳記之中也刻意避免以人道主義的標籤來描述卡提耶－布列松，但是卡提耶－布列松確實相信照片有與現實等量齊觀的意義，

這種精神在其後的人道主義攝影中進一步發展，照片不僅展露一種特殊的現實，而且它還可以改變現實。然而據本書描述，就在馬格蘭如日中天的時候，他們始終沒有拍攝阿爾及利亞的戰爭，這可能是因為怕遭到政府當局的報復，這反映了照片在政治前面脆弱的角色，那我們如何還能宣稱照片可以改變現實呢。評論家瑪莎・羅斯勒（Martha Rosler）進一步批評整個人道主義攝影，天真地相信「形式」與「改變現實」具有一種連動的關係（這恰恰是卡提耶－布列松所標舉的），彷彿只要形式上完善了，現實也因此呈現，甚至變得更好。推至極致，人道主義攝影相信一張戰爭的照片可以讓人體會戰爭，一張悲憫的照片可以讓人起而行動。但事實剛好相反，戰爭的照片把戰爭變美，而悲憫的照片讓我們滿足於悲憫，而不是起身真正的改革。

對於資本主義世界的抗拒

整本卡提耶－布列松傳記最具有戲劇性的轉折，就是卡提耶－布列松後來放棄了攝影。書中描述他如何與攝影決裂，甚至於咒罵攝影。但是他投身於繪畫的結果，卻能說是毀譽參半。這更讓後人納悶到底是什麼原因促使了卡提耶－布列松有這樣的轉變？書中提供了兩個線索。一個線索是，卡提耶－布列松對於馬格蘭攝影通訊社後來商業的轉向至為不滿，他拒絕通訊社的照片用作工業、商業的用途。然而如同卡提耶－布列松對於彩色攝影的排斥一樣，

資本主義的滲透與彩色的發展已經是不可阻擋的趨勢。這讓卡提耶－布列松的立場顯得保守。但是卡提耶－布列松不是出於一種維護攝影地盤或是自身的名譽的觀點，而是他相信「攝影」有其自身的價值，一種堅持以「個人」面對世界的觀點。當他談到馬格蘭開始進行的一些商業計劃時，他說：「有些人已經開始忘記我們公司的名字『馬格蘭攝影通訊社』中『攝影』這個詞。我相信他們是無心的，但對我來說是非常重要的。無論如何，既然我仍是一名攝影師，我想以普通人的方式來談論一些攝影和其他『文化議題』。而在這個當口，我要出去看看街上正在發生什麼事。」

告別攝影

促使卡提耶－布列松告別攝影的另一個可能的線索是，卡提耶－布列松試圖確立自己在攝影上無可取代的地位。還有什麼比起宣稱攝影已經沒有任何發展的價值，更能證明卡提耶－布列松已經站在最後的高峰呢？書中記載了散文家雷維爾的觀點：「卡提耶－布列松用一種比推理還要激進的方式消滅了同行的意義價值：他宣稱攝影不是藝術。每次我問他對其他攝影師的看法時，他會回答說沒有看法，因為攝影並不存在。在這樣主體空缺的情況下，不可能有第一名，他的地位也不會受到任何挑戰的風險。他將自己建立在這個絕對空虛之中，意識到並肯定自己就是這空虛的唯一占有者。所以，如果你懷著敬意堅持認為攝影是一種藝

術的話，那就會威脅到他所主宰的孤獨，並被他視為危險的眼中釘。」在這個意義上，卡提耶－布列松並非說攝影沒有價值，而是攝影已經難以有新的發展。

當代藝術不再關注框內的技藝

如果環顧當代攝影蓬勃的發展，我們可以說卡提耶－布列松對於攝影的否定觀點有些狹隘，但是如果考慮到當代藝術對於單一媒材的否定，卡提耶－布列松所言似乎又不是沒有道理。說到底這是兩種藝術觀念，卡提耶－布列松在意的是框內的影像，他在意的程度甚至讓他忽略其他一切環節。書中描述他如何強調畫面不能經過裁切，因為那個拍照（取景）的瞬間所凝結的永恆才是唯一珍貴的，至於拍照之後照片要怎麼處理，卡提耶－布列松根本毫不在意。本書作者是這樣描述：「他真的不屬於暗房，因為他對於化學一無所知，也不想知道。」

但是當代藝術的發展卻使得藝術家不再專注於發揮單一媒材的特性，或是經營方框之內的形式。更多時候藝術家同時調度不同媒材，並且把視野投向方框之外的生產機制、身份認同、社會關係乃至生態環境等等。依照這樣的觀點，卡提耶－布列松的照片只是高度發揮攝影媒材的特性（譬如機會快門）並在方框之內創造精美形式的一種技藝，即便卡提耶－布列松不否定攝影，攝影也終究死亡了。人們仍然熱烈地前去觀看（如日前在北美館的展覽），但是就當代藝術的角度，那只是憑弔一種遺跡。

結語

最終或許如何作者所描述，卡提耶－布列松本身就是一位具有矛盾性格的人，他熱愛超現實主義，但同時是一位報導現實的記者，他確立攝影的獨立地位但是晚年又詆毀攝影的價值。他對於世界充滿著興趣，可是當現實世界發展到一個他難以理解的程度，不論是資本主義的邏輯或是彩色影像的進展，他又在世界面前猶豫了。如果我們用一個「問題化」的解釋而不是把矛盾視為一種浪漫的個人特質，卡提耶－布列松的困境其實是一個具有自由派思想的藝術家面對現實的困境：崇尚個人價值與處理現實問題之間永恆的矛盾。如攝影史家伊恩‧傑佛瑞曾批評：「自由派攝影師，如卡提耶－布列松、史蒂格利茲（Alfred Steiglitz）或是柯特茲太過於迂迴、抽象地要去譬喻一個什麼宏大的人類狀態，但是光是用蒙太奇這樣方法卻顯得有點力有未逮。」在自由派理念最強大的時候，我們相信這件事確實是可以做到的，而卡提耶－布列松就是其中最耀眼的旗手。但是當人性的光輝衰退，現實的暗面就越巨大。這也無怪乎在卡提耶－布列松之後的攝影師，譬如羅伯‧法蘭克、荻安‧阿勃斯注視黑暗更勝過人性的光輝。攝影進入了新的時代，卡提耶－布列松人性的觀點成為了神話。

二〇二〇年九月二十日

前言

英雄與朋友

我第一次見到亨利‧卡提耶－布列松（Henri Cartier-Bresson）是在一九九四年。當時我以記者而非作家的身分，敲了卡提耶－布列松靠近勝利廣場的工作室大門。這是他專心作畫時的隱匿處。當他終於答應接受採訪時，訂下一個條件：不接受採訪形式的採訪。還好我早知道他愛唱反調，於是我提議以「對話」方式進行。然而，以我對他以及他的作品所懷抱的無上崇拜與深深迷戀，就算他只請我喝杯茶就打發我走，我也無法反抗。

第一次會面令人難忘。我們在閒聊中漫遊他的種種生命記憶，花了不只五個小時，話題的推進只憑藉直覺與隨想，而非按照訪綱。沒有什麼比這樣的穿梭時間之旅，更能創造出一種清晰的歷史視角。在他所走過的歷史中，那一幅幅混亂時代的景象，使我在離去時仍感受到強烈衝擊。

我們回憶起二十世紀的種種──引領風潮的人，以及背負起象徵意義的場所。但在這趟回憶之旅中，我們喚起的與其說是事件本身，不如說是那些事件形成前的一個個「瞬間」，彷彿旅程就某方面而言比目的地更為重要。他不提日期，甚至只喚起一些非常生動的印象和輪廓。卻又在我最意想不到之處，精確地描述細節。

當一日將盡，天光漸弱，卡提耶－布列松甚至沒意識到要開燈。但這無所謂。他備茶時，我環顧四周。室內的陳設簡單而稀疏，相較之下書房裡汗牛充棟，堆滿了藝術書籍和展覽圖鑑，裝訂處因頻繁翻閱而磨損。牆上掛著幾幅用玻璃裝裱而沒有加框的畫作，包括父親的素描、叔叔的水粉畫，以及兩幅攝影家的攝影作品：一幅是匈牙利攝影師馬丁・芒卡西[1]，於一九二九年前後所拍攝的作品──三個裸體黑人男孩躍入坦噶尼喀湖的逆光背影；另一幅則是墨西哥裔攝影師卡薩索拉（Agustín Casasola）拍攝於一九一七年的作品，畫面中是龐丘・維拉（Pancho Villa）和埃米利亞諾・薩帕塔（Emiliano Zapata）的一位戰友，[2]他站在一堵牆前，面朝行刑隊，雙手插口袋，嘴叼香菸，對將臨的死亡回以嗤笑。第一幅作品傳達出最自然而強烈的「生之喜悅」（joie de vivre）；第二幅作品則捕捉了死亡避無可避的當下，獲得全然解脫的瞬間。

除此之外，沒有其他作品──更令人驚訝的是，牆上沒有一件作品是他的。

「對話」重新展開，而且更為激烈，不過前提是我必須對他的付出給予回饋。意味著我

必須回答他的問題。當我拿起茶杯，他突然靜默不語，並直視著我片刻。然後他淺淺一笑地說：

「剛才你問我是否還繼續攝影。」

「對。」

「我剛剛就拍了一張你的照片，只是沒用到相機——這樣拍也很好。你的眼鏡上緣與身後的框頂正好平行——相當驚人。我不會錯過拍攝如此完美對稱的機會……就在一瞬間，完成！好了，我們剛剛在聊什麼？喔，對，甘地……你知道蒙巴頓伯爵[3]嗎？」

話題回到印度獨立時期，並自然地導向中國，以及共產黨從國民黨手中解放中國，然後直接轉向蘇聯；之後我們又談到路易‧阿拉貢（Louis Aragon）[4]，還有卡提耶－布列松在人民陣線時期的日記，也因此聊到導演尚‧雷諾瓦（Jean Renoir），當然也談論到對繪畫的影響，

1　馬丁‧芒卡西（Martin Munkácsi，1896～1963），匈牙利（當時為奧匈帝國）出生，為匈牙利報社撰文以及攝影（以運動主題為主）。一九二八年移居德國，為《柏林人畫刊》（Berliner Illustrirte Zeitung）工作（1928～1934）之後移居美國為《哈潑時尚》等時尚雜誌工作。芒卡西善於捕捉運動中動態的光影效果，尤以當時的相機技術限制，特別仰賴攝影師的精準控制與藝術敏銳度與想像力。

2　應是指福蒂諾‧薩馬諾（Fortino Samano）。

3　路易‧蒙巴頓（Louis Mountbatten，1900-1979），英屬印度的末代總督，當時英國國王喬治六世的表弟，與甘地私交甚密。

4　路易‧阿拉貢（Louis Aragon，1897-1982），法國詩人、小說家，為法國共產黨成員。

如此等等，無所不談。這個人透過他的專業，有幸周遊於塑造了整個二十世紀的卓越人士之

間。

談話接近尾聲，我蒐集了大量珍貴材料，並深深入迷。假使一切就此結束，這段午後的

「對話」本可能只會轉變為一則人物簡介，登在我所工作的報紙上。但事情發生了，離別時，

我受到某種難以言喻的事物所驅使；他在談論戰爭時語多保留，讓我感到挫折。儘管可能冒

犯卡提耶－布列松的這份謹慎，我再次詢問了他在德國的戰俘歲月，擁擠的生活環境，失敗

的幾次逃脫。他似乎陷入了沉思，凝視遠方，然後他開口了。他透露得越多，我就越確信這

種親密的信任，很可能使我們從此變成完全的陌生人。他親口向我承認，他曾對一個巴黎的

計程車司機吐露許多從沒跟人提過的秘密，只因確信自己從此不會再見到此人。

當他回憶起那些遭到告發、拷打和射殺的戰友時，他哽咽了。他喃喃唸出他們的名字，

別過頭去，無法忍住眼淚。

當我終於離開亨利‧卡提耶－布列松的工作室，我知道有一天我會寫一本書獻給他，而

不僅僅是一篇文章。我將為他的每個身分而寫：重拾畫家生涯的時代攝影大師、跋山涉水的

記者、活過艱困年代仍晏然自若的冒險家；渴望逃脫束縛，同時又迷戀幾何的男人；不願靜

下來的佛教徒、拘謹的無政府主義者、頑固的超現實主義者、圖像世紀的象徵；傾聽之眼。

這個擁有無數面向的男人，首先是個法國人，生活在他所屬的世紀中，我將從這裡寫起。

從第一次見面到他二〇〇四年去世，十年的時光推移，我們在各種場合見面、交談、傾聽、觀察彼此。一旦適應彼此，這持續進行的對話就禁得起多次的長時間中斷，因為只要重拾話題，就好像昨天剛分開。通過電話、信件或傳真，隨時可以接續對話，直到其中一個對話者終於離開，才自然地結束。

很長一段時間，卡提耶－布列松不知道這會是一本傳記。傳記這個詞嚇壞他了。實際上，他從未讀過傳記，他的藏書可以證明。獻一本書給他，有如拍攝一幅他的肖像——或更糟，像令他頭暈目眩的閃光燈，那正是他討厭的。面對這樣的「審問」，他會爆炸，他會揮舞刀子並威脅入侵者，將對方視作敵人。他對別人所做的，有一天別人也可能施加於他，這是他永遠無法忍受的。同樣地，閱讀自己的作品回顧，某程度就像在閱讀自己的訃聞草稿，而採集自己的傳記素材，就像在為自己的墓碑挑選石材。「活在當下」是他唯一奉行的哲學，因為生命此時此刻正在搏動，而現實已成為過去——這正是他從他的徠卡相機所學到的。

這不會成為讓卡提耶－布列松在傳記中有所保留的託辭。他從來不想撰寫回憶，也沒什麼好隱晦。他舉出偉大的作家和他們的著作來為自己辯護，想證明他反對「傳記」這個念頭是對的。普魯斯特當然能夠將作品和他個人的小說是他的另一個自我的產物，而不是出自那個在交際場中招搖，書信中所描述，受社會風俗或私房密語所背叛的自己。寶加在晚年對文人多所抱怨，批評他們只是說書人。對卡提耶－布列松來說，這件私下

進行的事與他人無關，而他的作品必須保留其神祕色彩——然而，到了某個特定時間點，例如某天這些素材很不妙地非得寫成傳記，他也不會改變他的生活方式。

我完全可以接受他的態度。然而當我越深入他的種種矛盾，就越發現追求和諧與壓制混亂之間的衝突。他內心的平靜，有賴於這衝突的調和。我不覺得我有任何權力攪擾他人生的最後階段，直到我意識到他的整體存在，皆由他的反抗哲學發展而來。所以我決定跟隨大師的榜樣，做個不服從的傳記作家。

撰寫你認識的人這件事有些特別。你的優勢容易成為你的障礙。作家必須來回於兩個極端，保持批判力的同時，也必須對主題持續著迷。要在滿足好奇心與緊咬他人失檢行為間保持平衡。滿足這必要條件才稱得上公正的傳記而非侵犯他人的小報。但是當傳主仍然活蹦亂跳，其肖像還在拼組成形時，到底要如何叩問其靈魂深處？

一方面，即使問到最無關緊要的資訊，也能從中得出微妙的樂趣。但另一方面，傳主就在你身後盯著你寫作，這感覺可不太妙。如果班傑明・迪斯雷利[5]逐頁細察傳記原稿如何敘述他的每個事業階段，像安德烈・莫洛亞[6]這樣出名的作家會如何反應？就我而言，我可以誠實地說，我開始了一段全新的美好冒險：我的英雄成為了我的朋友。

像朋友一樣輕拍傳奇人物的肩膀，探索一個名人，甚至親身記錄一國之瑰寶，是一種奇怪的感覺。但是他只會聳聳肩膀，或揮揮手拂開這無關緊要的話題。這些漂亮的恭維之詞，

對他來說只是過多的空話。甚至連「藝術家」這無從指謫的名稱，對他來說也是一種詛咒，因為他認為這概念源自十九世紀的布爾喬亞。

好吧，有道理。不過，面對這個與我年齡相差半世紀，卻在熟稔之後願意坦誠心扉，允許我用親近的「你」（tu）相稱的男人，我該如何重新追溯他的非凡人生呢？當然，他擁有很多朋友，也從不會用疏遠的「你」（vous）稱呼同儕，總是一貫地坦白直率。但，傳記作者是否有權使用他聽到的所有資料？在什麼情況下，應該的量記錄真實？

對略有所聞的人來說，他就是卡提耶－布列松（Cartier-Bresson）。對於同行人士來說，HCB這一大名足矣。他的親密交友圈更喜歡他向超現實主義致意的別名「恩利・卡－布列」（En rit Ca-Bré）。還有人叫他 Henri，彷彿世界上只有獨一無二的 Henri。所有人對於他是誰，都有自己的想法。這些都有助於我們對他的瘋狂、天才和較為黑暗的面向了解一二。我們所有人都貢獻自己所擁有的真實，都曾捕捉到一部分那個與我們為友的人。我的觀點是構成這所有意念的其中一片馬賽克。然而，傳記作者和肖像畫家，兩者皆是中間人，必須在對象與他以外的世界之間充分協調，以安撫每個人情有可原的好奇心。

這個被認為不可思議的傳奇人物，從不迷戀自我標榜。他幾乎不在電視上露臉，也不在

5　班傑明・迪斯雷利（Benjamin Disraeli，1804～1881），英國作家、保守黨政治家，曾兩度擔任英國首相。

6　安德烈・莫洛亞（André Maurois，1885～1967），法國作家，曾為包括伏爾泰在內的多位人物撰寫傳記。

廣播中獻聲，報章媒體上也很少見到他的新聞。他非常樂意遠離那些伴隨名望而來、不可避免且令人討厭的陷阱，更無心更正許多人誤以為他已逝的印象。

他是急躁的化身，但也充滿好奇心、義憤、熱情和暴躁。他是一個無法保持沉穩或控制自己脾氣的狂熱思想者——對他而言，生活離不開運動。他的躁動不定為他帶來種種困難，然而他也把自己的古怪轉化成優點。可以從容地享受惹怒他人這檔高貴的樂事，帶給他更大的私密樂趣。但是，想想他一生中見過的所有景象及所有經歷，那真是令人頭暈目眩。

簡而言之，儘管他反對這個稱號，但他絕對是位藝術家。回顧一個人的生命並重新審視他的工作，也就是在講述他的視野。

生活就像一座城市——要了解它，你必須迷失其中。這就是我採取的方式。我以無特定順序探索卡提耶－布列松的內心世界，花了無數日夜閱讀有關他以及他所寫的一切。我沉浸在檔案中，某種意義而言，我希望永遠都不要浮上來。我也向他的朋友發問——並偶爾想起詩人馬克思・雅各（Max Jacob）7 的話：「每當談到某個熟悉的『偉人』，人們總會微笑，因為名聲和睡袍之間有明顯的差別。」我一次又一次地凝視他的照片，彷彿第一次發現它們。然後一遍又一遍地凝視畫面中的人們，並對於時間似乎不再從他們身上流過而感到驚奇。我仔細聆聽他從一波波翻騰記憶中，找出的所有大大小小的故事。

我們不知道過去為我們保留了什麼。生命中有些事只有本人才能夠知曉，而同時某些事實將永遠遺留於文件和紀錄之外。這是好事，因為如果一切都能夠訴諸邏輯準則，就不會有任何奧祕留下。當事實像珍珠一樣串接，為嵌入特定圖案而製作，代價便是犧牲所有詩歌，並因此給出錯誤的圖像。如果你將不可知的事物排除在外，那麼知道一切又有什麼意義？當我們試圖理解藝術作品，其中往往存在某種無可言喻之物，使得作品本身超出了最具說服力的分析範疇之外。因此，意義來自圖像沒有顯露之處，而那隱藏的世界暗合在照片中。像卡提耶－布列松這樣的觀察者，擁有的便是這樣的視野。比起珍珠，他對於串起珍珠的繩子更感興趣。真實不會在全面而詳盡的連串事實裡被發現，而是在那之間浮現。

列出他走訪過的國家沒有任何意義，因為他幾乎全都去過了。列出他所描繪的偉大人物也沒有任何效益，因為那些人物在公眾心中的形象幾乎都是由他賦予──確實，列出逃避他鏡頭的人會更有效率。但是，你不會希望一個視野中帶著詩意的人提供一份完整的世界人口普查，尤其當你得知，少數他留在床邊的人文觀察者作品，是出自普魯斯特和塞尚之手。他真正參照的，不是攝影，而是文化。

如果你試圖理解卡提耶－布列松，你必須捨棄傳統的時間概念，而用另一個（有時不合

7　馬克思・雅各（Max Jacob，1876〜1944），法國詩人、畫家、作家、評論家。

時宜）的方式來代替，在這種情況下現實的曆法不一定與情感的曆法相對應。你必須想像這時鐘的時間，不是人類的時間，而每個人都有自己的內在韻律，如果將某人的生活事件與他的個人邏輯分開敘述，就像試圖通過閱讀劇本來體驗歌劇一樣徒勞。普魯斯特曾清楚指出這種想法，又說：「在困難層疊的日子裡，人們需要無限的時間向上爬，而在順行下坡的日子裡，人們可以快步歌唱。」

卡提耶－布列松就是這樣生活，他不僅僅是旅行，而是旅居在外時也不曾考慮何時回家。這不是耍嘴皮子，因為這就是他認識世界的另一種方式。他的工作皆是如此。雕刻家羅丹也有如此共鳴，他說：「你如何付出時間，終將獲得回饋。」正因如此，梳理這樣的人的生命時，探索某些事件對他和我們的記憶產生何種意義，會比光是流水帳清點這些事件帶來更多收穫。

某天晚上，我問他對尼古拉・德・斯塔埃爾（Nicolas de Staël）的世界觀有何看法，他跳起並以腳尖站立，從高處俯視我，並以洞穴回聲般的隆隆聲響回應：

「斯塔塔塔（Stáàal）⋯⋯斯塔塔塔（Staåàal）⋯⋯」

我以為我非常了解那位畫家，但我並不知道卡提耶－布列松所想起關於他的事——那位畫家的身材魁梧，低沉的嗓音令所有見過他的人印象深刻。音色很重要：舊錄音可以傳遞質地並重現其音調，但永遠無法捕捉到人的靈魂。握手的緊實程度也可使你稍微了解對方——

掌心緊貼會使你感覺到皮膚的紋理，並刻印在記憶中。某種語調或壓力，有時會比自白透露更多信息。卡提耶－布列松握手十分有力，反映了他充滿活力的整體性格，他說話時有自己一套從舌尖精巧地發出聲音的方式，反而透露出他無意強調的成長背景。

如果出名有好處，他也喜歡保持神祕的好處。他渴望名聲，但前提是維持不為人知。他宣告自己打算英年早逝——但越晚越好。對於一個在路上被攔下並問道他是不是卡提耶－布列松時，會回答「也許」的人，你又要如何論定他呢？

他的世界觀的演變，來自他終其一生都在問自己同樣的問題：「我為何活著？」——答案不曾找到，因為沒有答案。

皮耶・阿索利納

二〇〇四年十二月，巴黎

第一章

家庭的絲線：一九〇八～一九二七

「錢從哪裡來？」走進卡提耶－布列松十一歲時的房間，一定會看到鑲著木框的鏡子上充滿挑釁意味地貼著一篇文章，文章的標題就是這句話。這是一篇從《巴黎回聲》（L'Écho de Paris）剪下來的剪報。第一次世界大戰之後，卡提耶－布列松家族定居在里斯本大街三十一號，這是一幢奧斯曼風格的公寓，緊鄰蒙梭公園，位於巴黎第八區和十七區的豪華住宅區之間。1

「錢從哪裡來？」這個問題將會糾纏卡提耶－布列松一生。他認為金錢帶有骯髒、不潔、

1 十九世紀喬治・奧斯曼男爵（Baron Georges-Eugène Haussmann，1809～1891）主持一八五二年至一八七〇年的巴黎城市規劃。奧斯曼拆除約二萬棟舊建築，並以乳白色厚重石材蓋了約四萬棟新建築，創造了大量所謂「奧斯曼風格」的新古典主義風格建築，改變了巴黎的市容與格局。

不道德的本質。街上的豪華轎車、接待櫃檯前佩戴昂貴珠寶的女士，以及某位大聲使喚侍從的貴賓，都在折磨著他，讓他想探究金錢的力量究竟從何而來。並不是只有大量的財富才使他不快，即使小小的富足都會讓他不安。因為歸根究柢，錢就是一個不討喜的話題。

從小，卡提耶－布列松經常聽見父母抱怨生活費用太高，並告誡他要把每一分錢都花在刀口上，飲食能省則省，小卡提耶－布列松真心認為他們就生活在破產邊緣。他們家不會有超額的支出，他也沒有零用錢，只有在耶誕節和生日才會得到禮物，並且只有在祖父母來訪期間才可能度假。這個家中凡是與豪華、奢侈沾上邊的東西都被拒於門外，孩子從小就被教導惜福愛物。他們的府邸總是小心翼翼地緊閉窗簾，不讓人從街上看到屋裡。小卡提耶－布列松根本不知道自己的家有多富裕。身為死忠的共和主義者及左翼天主教徒，擁有財富使他們「名不副實」。由於這個家庭深以財富為恥，導致卡提耶－布列松日後對財富不及他們的中下階層一直心懷愧疚，終其一生無法釋懷。

卡提耶－布列松家族有卡提耶的一面，也有卡提耶－布列松的一面。複姓是說明一個家庭雙邊家族史的好辦法，儘管法國直到一九〇一年才正式核准這種姓氏用法。和我們故事有關的第一位卡提耶是個農民，來自瓦茲河畔的西利萊隆地區。他的家族源遠流長，最早起源於瑟蘭河畔的努瓦耶（Noyers-sur-Serein），就在勃根地的亞維儂附近。一位姓卡提耶－布列松的巴黎小業主選中這位卡提耶做為馬匹草料的供應商，成了他發跡的起點。

安東（Antoine），也就是我們故事中的第一位卡提耶－布列松，在法國大革命時期從事紗線買賣。我們正是透過他挽起了這條故事的經緯。安東定居在巴黎的聖日爾曼區，後來在聖但尼路上開設男裝百貨店，並且經營得有聲有色。

卡提耶與卡提耶－布列松成為一家的起始點，從住在城裡的一方把孩子送到鄉下給乳母撫養開始。到了十九世紀中，卡提耶家的家長把兩個兒子送到卡提耶－布列松男裝百貨店當學徒，當時這家店正開始銷售縫紉線軸。這兩個兒子後來娶了老闆的一對女兒，有了這一重新身分，他們很快升任為公司合夥人。卡提耶－布列松家族的大家長克勞迪－馬利·卡提耶－布列松（Claude-Marie Bresson）也加入了這個企業的核心，當他的妻子死於早產，他再娶的對象即是來自姻親卡提耶家族。事業和新的家庭為這位家長帶來了無比的快樂。他看著自己的小商鋪家族逐漸蛻變為製造業的王朝。店裡購置了蒸汽紡織機，擴展為一線的製造商。此時法蘭西第二帝國[2]才剛走過一半的路程而已。

卡提耶－布列松家族的工廠位於龐坦[3]，選擇在此建廠是因為這個小鎮有四通八達的交通網，他們也在東部另設分廠。工廠沿綠徑路（rue du Chemin-Vert）而建，到了十九世紀末，這條路已改名為卡提耶－布列松路（rue Cartier-Bresson）。這個迷你「王國」占地兩萬三千平

<hr>

2　法蘭西第二帝國為法蘭西第二共和與第三共和間的君主制政權，建立者為拿破崙三世，跨時一八五二年至一八七〇年。

3　龐坦（Pantin）是巴黎東北郊區的市鎮，行政區隸屬法蘭西島區塞納－聖但尼省。

方公尺，擁有四百五十名員工。公司生產的線類製品用於紡織、刺繡、織補、編織，以及製造蕾絲花邊；除了紡織廠以外，業務範圍還涵蓋了洗衣、乾洗、縫紉和紡織。

儘管他們的工廠很快就成為同業中的翹楚，但龐坦工廠的各級主管仍然保有一種老式的大家長風範。他們很照顧員工，對慈善不遺餘力，建造了一所托兒所、一間學校、一家診所和一座教堂。他們堅信，為了保護員工不受工業革命的衝擊，這些事都是有良心的基督徒老闆最起碼應該做的。

在二十世紀初的法國，卡提耶－布列松是個風光的姓氏，代表一個著名的品牌。當時家家戶戶都少不了印有卡提耶－布列松商標的線團和手帕。商標上的圖案描繪著一對正在細心縫紉的母女，上方寫著：「卡提耶－布列松線和棉製品，色彩歷久彌新」。商標中間是特殊字體的字母 C 和 B，由十字架相隔，裝飾在一條橢圓形的彩帶上。這不僅僅是商標，更是中上階層的象徵。

雖然卡提耶－布列松受洗時承襲了祖父的名字，但他與母親有更多相似之處。當時大家都說他遺傳了母親的姣好相貌以及細膩心思等特質，是個不折不扣的諾曼第後裔。他的母親名叫瑪爾特（Marthe），娘家姓勒韋迪耶（Le Verdier），是來自盧昂地區的望族，家族在迪耶普的谷地擁有大片土地。[4] 瑪爾特是一位極為優雅的女士，渾身自然散發高貴氣質與

魅力，從她在和平路（rue de la Paix）上的「布瓦索納與泰朋內爾攝影工作室」（Boissonnas et Tapenier）所拍攝的肖像照就能看得出來。然而瑪爾特生性容易緊張，總是為了生活的不確定感而憂心，她可以一整天沉浸在閱讀中，只有彈奏鋼琴時才放下書本。

瑪爾特深以自家祖先為榮，其中最著名的莫過於劇作家皮埃爾‧高乃依的妹妹，[5] 人稱「革命先鋒」的夏洛蒂‧科黛，就是她刺死了法國大革命時激進派的領袖馬拉，因而被送上斷頭臺。[6] 此外，他們家族還出了一位法國貴族、盧昂市市長、盧昂愛樂樂團的財務總管。

小卡提耶－布列松就是聽著這些人的故事長大的。

卡提耶－卡提耶－布列松家族的諾曼第背景——這片白土懸崖加上科地區高原的黏土、燧石和肥沃的黃土，帶給卡提耶－布列松的不僅是地理，還包括歷史層面的灌輸。[7] 他在濱海塞納省外祖父家度過的童年時光並不天真爛漫，而是縈繞著盧昂港謎樣的氣氛，經常有神祕的人物在碼頭上等待，船隻來自地球的彼端，水手在賴比瑞亞貨輪的船尾上保持平衡，還有煙霧繚繞的小酒館，帶著既神祕又詭異的獨特氛圍。

4　盧昂（Rouen）位於濱海塞納省中南部，是諾曼第地區的第二大城市。迪耶普（Dieppe）為濱海塞納省的港口都市。

5　皮埃爾‧高乃依（Pierre Corneille，1606～1684），法國劇作家，一向被稱為法國古典主義戲劇的奠基人。

6　夏洛蒂‧科黛（Marie-Anne Charlotte de Corday Armont，1769～1793），出身自沒落貴族家庭。在法國大革命走向恐怖統治後，開始支持較溫和的吉倫特派。因謀殺了激進派人士馬拉（Jean-Paul Marat，1743～1793）而被送上斷頭台。

7　科地區（Pays de Caux）是一片白堊高原，涵蓋由塞納河口以北至英吉利海峽沿岸的區域。

來看看卡提耶－布列松的父母。瑪爾特是個知識份子、音樂家和思想家。她的丈夫安德列（André）則和她截然不同，他們的不同既來自天生的性格差異，也來自成長環境。安德列生性嚴肅，刻板而拘謹，是個有強烈責任感的人，這種責任感在早年失去父親之後便熔鑄為他的一部分。因為專注於自己所背負的責任，安德列不願向思想的世界敞開自己，而選擇學習經商，以便儘快接管公司的生意。然而，他仍不失為有品味的人，他把自己的藝術天分傾注於素描、繪畫和家具設計上。他曾為了了解棉紡業的進展而環遊世界一周，回來時帶了三本畫滿了素描的素描本。然而，當兒子向他問起外面的世界時，他總是輕描淡寫地回答：

「豐特內勒的夕陽比其他地方漂亮多了。」[8]

看到父親總是把自己鎖在辦公室裡工作，就連在家時也不例外，使得卡提耶－布列松從小就痛恨商業的世界。認為父親還不如去國外出差。為了拉近和父親的距離，卡提耶－布列松會準備一些織品設計的話題，例如挑選顏色或花樣。

卡提耶－布列松是家中五個孩子的長子，儘管出身諾曼第，他的魯莽性格倒活像個西西里人，或許因為他父母親是在巴勒莫度蜜月時懷上他的。[9]他表現這兩種民族性的方式令人動容，但也帶點小聰明：他會在母親彈奏鋼琴時以長笛伴奏，也會拿起獵槍和父親一起到森林打獵。雖然他陪伴父母工作和休閒的時間是均等的，青少年時候的卡提耶－布列松很自然地與母親關係更親密。在當時的中產階級大家庭裡，撫養孩子的重責大任通常落在母親肩

上，而卡提耶－布列松和母親之間也確實有著許多微妙的親密感，也明顯比較相像，這使得

他們更為親近。母親對卡提耶－布列松有著決定性的影響。

卡提耶－布列松從很小的時候就顯露出一種性格，是爾後他無論多麼努力都無法克制

的：就是他的壞脾氣。要是有人惹惱他，或者事情不如他的意，他就無法控制自己。他會在

地上打滾，甚至用頭撞牆，奇怪的是他從來沒有真的弄傷自己。他的外祖父認為這是缺乏自

制力的表現，深信這孩子會變成家族的害群之馬。

母親經常帶卡提耶－布列松去欣賞音樂會，一方面是因為他熱愛室內樂，另一方面則是

為了防止他欺負兩個妹妹丹妮絲（Denise）和賈桂琳（Jacqueline）。音樂和妹妹代表了他情感

好惡的兩極。一段德布西的曲子就能令他沉醉其中，平心靜氣，法朗克的奏鳴曲則會使他潸

然淚下。[10]

母親帶他去羅浮宮，探尋平凡他處無法提供的驚奇。母親讓他對詩歌產生了恆久

8　豐特內勒堡（The Château de Fontenelle）位於塞納－馬恩省，由卡提耶－布列松家族所有。城堡由兩座塔與一棟主堡構成，護城河環繞四周。亨利・卡提耶－布列松便在此出生。

9　巴勒莫（Palermo）為義大利西西里島首府。

10　德布西（Claude-Achille Debussy，1862～1918）是法國印象樂派的奠定者，九歲時開始學習鋼琴，一八七三年進入巴黎音樂院，專攻鋼琴與作曲。比起和其他音樂家來往，他更喜歡與印象派的詩人、畫家接觸，例如印象派畫家莫內。他將印象畫派的風格轉為音樂創作的一種手法，以豐富變幻、難以捕捉的和聲和樂器音色，創造出一種特殊的氣氛，成為德布西作品的主要特色。法朗克（César Franck，1822～1890）是法國作曲家、管風琴演奏家。出生於比利時，一八三五年遷居巴黎。

的熱情，有時她會把收藏在皮包裡一本薄薄的詩集交給他保管，滿懷愛意彷彿那是一則私人的訊息。母親也讓他聽天主教彌撒曲，希望引領他進入這個精神的世界，因為卡提耶－布列松始終無法臣服於母親的宗教信仰。母親常如此哀嘆：「我可憐的孩子！如果你能遇到一位好的道明會告解神父，就不會像現在這樣了。」但母親沒有放棄，她仍然讓卡提耶－布列松閱讀前蘇格拉底時期的哲學著作。

但這一切都徒勞無功，不順從的靈魂絕不會擁抱任何信仰。卡提耶－布列松認為是人類創造了上帝，而不是上帝創造了人類，並對此堅信不移。他很早就受異教信仰和希臘神話所吸引。出身環境中一成不變的事物讓他感到僵硬、窒息，因為他唯一相信的就是懷疑一切。

卡提耶－布列松的童年始於布理地區尚特盧（Chanteloup-en-Brie），那是靠近馬恩拉瓦萊（Marne-la-Vallée）的一座小村莊，位於現在的巴黎東部郊區。一九〇八年八月二十二日，卡提耶－布列松出生於家族的莊園。日後他只有在前往祖父母家過暑假時會回到那裡。他也會到盧昂的外祖父母家度假，但不管是在塞納河上游（seine supérieure）或塞納－馬恩（Seine-et-Marne）地區，或在勒韋迪耶家居住的聖桑（Saint-Saëns）區，或是卡提耶－布列松家族所居住的、拉尼（Lagny）附近的豐特內勒，童年時期的他都只能待在家族莊園裡。[11] 最後，終於來到巴黎，他真正的家。

雖然卡提耶－布列松家族非常富有，但在里斯本大街三十一號那棟大公寓裡他們只是房

客，而非屋主。他們認為在紡織業之外的投資是種浪費。當時的中上階層對房地產並沒興趣，他們對奢華享受的想法是按著新世紀的經濟需求而量身裁剪的。

小卡提耶－布列松的生活起居由一位蓄落腮鬍的管家——這位管家總稱他為「亨利先生」——和幾位來自倫敦或愛爾蘭的保母照料，保母在他幼年時就開始教他英語。他們住的這條街非常顯赫。街上有著美輪美奐的大宅，裡頭的住民也十分值得誇耀，像是馬泰爾家族、恩佩男爵和擅長描繪上層社會的漫畫家紀堯姆（Albert Guillaume）。但真正深植於卡提耶－布列松記憶中的，卻是此區的其他景象。[12]

首先，是那座橫跨巴黎聖拉札爾火車站（Gare St-Lazare）鐵軌的鋼鐵大吊橋，畫家卡耶博特以他的畫作強烈地改變了這座橋，以至於站在實景面前的觀賞者再也分不清，他是看到了一座位在歐洲廣場（place de l'Europe）上的單純鐵橋，還是撞上了一道分隔貧富、紛擾社會與疏離都市的無形邊界。[13]

其次，是里斯本大街上的魯爾曼家具店，店內的鑲嵌細工家具，

11　拉尼全稱為馬恩河畔拉尼（Lagny-sur-Marne），屬於塞納－馬恩省的市鎮，位於巴黎市中心以東二十六公里處。

12　馬泰爾（the Martell）是來自法國澤西島的家族，出過實業家與多位地方首長，知名干邑酒品牌馬爹利（Martell）即由該家族所創辦。恩佩男爵（Baron Empain）本名埃杜亞德‧路易斯‧約瑟夫（Édouard Louis Joseph，1852~1929），比利時大亨，擁有工程師、實業家、金融家等身份，也是業餘埃及學家。

13　古斯塔夫‧卡耶博特（Gustave Caillebotte，1848~1894），法國印象派畫家。他的畫多以巴黎街景人物為主題，並表現工業革命後大城市中鮮明的現代性。

和鑲板上包裹的染色鯊魚皮套都令人難忘。還有一位人物讓卡提耶－布列松印象深刻。每到周五晚上，卡提耶－布列松家對面樓房的門前便會出現一位面帶倦容的老人。這戶與卡提耶－布列松家對門的魯阿特家（the Rouarts）經常宴客，招待藝術家和作家，豪宅的牆上掛滿了印象派畫作，老人的現身便與這些晚宴有關。大收藏家亨利・魯阿特（Henri Rouart，1833～1912）死後，這位可敬的白鬍子老紳士仍然經常上門拜訪這位昔日摯友的兒子，以表示對他父親的尊敬。卡提耶－布列松不只一次聽見他父親回家後自言自語地說：「我剛剛看到了竇加，那個畫家。」[14]

即便他父親說的是「我剛和龐加萊總統（Raymond Poincaré，1860～1934）會面」，也不會比這句自言自語更有震撼力，因為對年輕的卡提耶－布列松而言，繪畫就是一切。他的叔叔就是個活榜樣，不是那位擔任龐坦工廠總監的皮埃爾叔叔，而是路易叔叔，他拒絕家人為他設定的人生方向，選擇了獻身藝術。這位路易叔叔曾經入住梅第奇別墅，多次榮獲桂冠，並贏得一九一〇年的羅馬藝術大獎——就是這位路易叔叔帶領卡提耶－布列松進入藝術的世界，讓卡提耶－布列松不只把藝術當成思索的對象，而是將藝術內化。[15]

一九一三年聖誕夜，年僅五歲的卡提耶－布列松第一次碰見路易叔叔，並獲得叔叔允許，跟著進入他的畫室——那就像是全世界最神聖的地方。後來卡提耶－布列松愈來愈常進去畫室，雖然他一開始只是想去聞聞顏料的味道。那種誘人的感官刺激裡有一種永恆的力

量，在往後的人生中，這種味道每每都能把他帶回童年的世界，一個失落的樂園，就像普魯斯特筆下的主人翁拿著瑪德蓮蛋糕沾茶時興起了追憶往昔之情。16

第一次世界大戰讓大部分的家庭損失慘重，無論貧富都不能倖免。卡提耶－布列松家族也不例外：卡提耶－布列松兩個叔叔戰死於前線，首先是路易叔叔在一九一五年陣亡。卡提耶－布列松對叔叔的認識不深，但兩人之間有一種真正的默契，而他不曾背離從叔叔身上學到的道理——這也是他紀念叔叔的方式。卡提耶－布列松將路易叔叔視為「神話式的父親」，套句他自己的話來說，路易在三十三歲英雄般的死亡昇華了這種神話感，也為十九世紀拉下了大幕。他的生命與一個時代一起落幕了。

14 竇加（Edgar Degas，本名Edgar Hilaire Germain de Gas，1834～1917），出生法國巴黎的畫家與雕塑家。師從新古典主義大師安格爾（Ingres）。主要的繪畫題材包括芭蕾舞演員、女性及賽馬。卡提耶－布列松家族以棉花紡織起家，竇加的外祖父也是以經營棉花致富。

15 一六六三年，路易十四在位期間創立了羅馬藝術大獎（the Prix de Rome）。由當時法國皇家繪畫和雕塑學院學員中經嚴格選拔而出。獲獎者可以前往羅馬，並接受義大利名家指導，所有費用由官方支出。一八〇三年，拿破崙・波拿巴（Napoleon Bonaparte）將法蘭西學院轉移到梅第奇別墅（Villa Medici）。梅第奇別墅是梅第奇家族在十五世紀至十七世紀期間於托斯卡納鄉間地區修建的建築群。

16 普魯斯特（Marcel Proust，1871～1922），法國意識流作家，代表作為《追憶似水年華》（À la recherche du temps perdu），二十世紀最有影響力的作家之一。

停戰日那天，卡提耶－布列松正好十歲。他永遠忘不了那一日法國舉國歡騰的氣氛。在他記憶中，那股歡樂參雜了一個家庭的悲劇：皮埃爾叔叔的葬禮。他在凡爾登戰役中受了重傷，雖然撐過了戰役，最終仍因傷重逝世。卡提耶－布列松家族從龐坦工廠出發，跟著靈車步行前往蒙馬特公墓，穿過一座沉浸在歡樂中的城市，與他們的悲傷形成了強烈的對比。當你走在棺材後面，沒人會問你錢從哪裡來。

藝術是這個男孩唯一全心投入並且精進不懈的領域。彷彿他已知道，這才是他唯一繼承的貨真價實的資產。真正重要的不是家族生意，而是藝術，因為家族裡每個人都曾經做畫，不只是叔叔和父親——他們讓他愛上了文藝復興初期的藝術——還有祖父和曾祖父。他們都在素描本裡畫滿了自然風光和臨摹大師的畫作，就某方面而言這也是他們的事業。在家族傳統的薰陶下，卡提耶－布列松終其一生追求叩問的，是構成整體的各部細節，而非全體。

除了音樂之外——他有自己的長笛老師——他的時間都花在畫畫上。卡提耶－布列松並非隨機地選擇自己要處理的主題。十六歲時他用暖色系的綠色和棕色油彩在卡紙上畫出了《蓋爾芒特的教堂》，在作畫時他怎麼可能未曾想到普魯斯特呢？[17]不過，直到二十世紀末，他才在研究印象主義的著名歷史學家里瓦德的著作中讀到，[18]他所畫的《蒙馬特的塞勒大街》（Rue des Saules à Montmartre）早在一八六七年就被一個叫塞尚（Cézanne）的畫家從完全相同的角度畫過了。對此，卡提耶－布列松給予了非常典型的回應：「發現到藝術創作的主題都

是一樣的，一切都被探討過了，真是令人驚訝，也真令人安心。真正重要的是你用自己的素

材創作出來的事物。」

不畫油畫的時候，卡提耶－布列松就素描。每逢周四和周日，叔叔的朋友科特尼會指

導他。科特尼師從大名鼎鼎的費爾南德·柯蒙——法國美術學院中一間熱門畫室的指導教

授。[19] 科特尼代替路易叔叔這位卡提耶－布列松心目中的「神話式父親」為卡提耶－布列松上

課，幫助卡提耶－布列松熟悉油畫技巧。

另一位對卡提耶－布列松來說同等重要的老師，則以另一種方式教導他。這位老師並未

直接指導卡提耶－布列松，而是以身教影響他。他就是時年六十三歲的布朗什。[20] 那一年，

布朗什退休已屆六個月，住在奧夫蘭維爾（Offranville）的莊園裡。有一天，布朗什慷慨地邀

17　蓋爾芒特為普魯斯特小說《追憶似水年華》中登場人物的家族姓氏。

18　約翰·里瓦德（John Rewald，1912～1994）出生柏林，一九四一年移居美國，其一九四六年出版的《印象派歷史》（The History of Impressionism）是全球公認之奠基研究。

19　讓·科特尼（Jean Cottenet，1882～1973）多次於法國藝術家沙龍獲獎。費爾南德·柯蒙（Fernand Cormon，1845～1924）師從學院派畫家亞歷山大·卡巴內爾（Alexandre Cabanel，1823～1889）。一八七七年，他先後被任命為巴黎高等美術學院的晚間課程指導教師以及油畫教師，一八九八年入選法蘭西藝術院院士。他的學生包括羅特列克、梵谷、馬諦斯、徐悲鴻和林風眠等。法國美術學院（École des Beaux-Arts）是法國一系列著名的藝術學校，其中最著名的為巴黎國立高等美術學院（École Nationale Supérieure des Beaux-Arts），坐落於巴黎左岸。

20　雅克·埃米勒·布朗什（Jacques-Émile Blanche，1861～1942），自學成才的法國肖像藝術家，活躍於倫敦和巴黎。

請十六歲的卡提耶－布列松和表弟勒‧布雷頓，到他宅邸的花園裡畫畫——那是座建於十七世紀的磚造大宅，並讓他們進入他的畫室。在那裡，卡提耶－布列松靜默地凝視他作畫，心生仰慕。布朗什來自盧昂一個歷史悠久的家族，也是卡提耶－布列松家族的朋友和鄰居。布朗什的父親是名畫家馬內的好友，馬內也曾於四十年前邀請布朗什前往他的畫室交流。現在換布朗什提攜後進了，就像接力棒——或說調色盤——必須代代相傳。[21]

布朗什是多變的藝術家，或許應該說他是畫匠而非畫家。除了繪畫之外，他還愛好寫作。他真正的志願是當個肖像畫家，但半吊子性格讓他只能停留在事物的表面，無法捕捉到人與物的靈魂。《叛逆者報》（L'Intransigeant）的藝術專欄經常開他玩笑，叫他「時髦畫家」（the modern painter à la mode）。布朗什很幸運，一生衣食無憂，但他並不是個好相處的人。他並未在歷史中留下和藹的「畫像」。據說他悲觀、抑鬱、自負、勢利並殘忍。他在德雷菲斯的事件中持反對立場，[22] 這種偏見主要來自他每天閱讀的《法國行動報》（L'Action française）；此外，他一直沉溺於自殺的念頭中。但這一切都無關緊要，兩個孩子對此一無所知。在他們眼裡，布朗什像是一座橋樑，連接美好過去和他們這一代，他親身經歷、體驗過沙龍時代，並且以自己的方式重建沙龍風華。在他們看來，布朗什可不是追求時髦的普通畫家，而是熟識馬內和普魯斯特的傳奇人物。

年少的卡提耶－布列松將全部精力投注於對藝術的熱情，並忽視任何其他的體力或腦力

活動。他對運動毫無興趣，除了在修道院院長的監督下偶爾打打網球或回力球。後來這位院長自殺身亡，校方封鎖了這椿醜聞，但這件事對卡提耶－布列松的影響非常深刻。卡提耶－布列松當時長得又高又瘦，身體比例協調，但對任何競技活動都不感興趣。其他孩子在學校裡尋求兄弟情誼，他卻只看見對競爭關係的頌揚與超越他人的挑戰。這和他的價值觀格格不入。只有聖奧諾雷德羅教區（Saint-Honoré-d'Eylau）舉辦的童子軍活動能讓他從戶外活動中獲得樂趣。有很長一段時間，他在口袋裡握著童子軍活動的紀念品——雖然意義不完全像《大國民》電影中的「玫瑰花蕾」[23]——那是一把彈簧長匕首，一天要拿出來把玩好幾次。他父親也有一把，祖父也有，這是一件屬於男性的配備，既是武器，又是工具。所謂「一日童子軍，終生童子軍」。他有個貼切的外號叫「泥鰍」，因為他總是企圖逃跑。

21　馬內（Édouard Manet，1832～1883），法國巴黎寫實派與印象派畫家。以《草地上的午餐》（Le Déjeuner sur l'herbe）參加落選者沙龍（Salon des Refusés）而開始出名的畫家。馬內對學院派的挑戰，吸引往後被稱為印象派的畫家團體視為領袖，作家左拉說：「馬內將在羅浮宮佔一席地位。」

22　德雷菲斯上校事件（Affaire Dreyfus）一八九四年一名法國猶太裔軍官德雷菲斯（Dreyfus）被誤判為叛國，法國社會因此爆發嚴重的衝突和爭議。經過重審及政治環境的變化，十二年後德雷菲斯終於獲得平反。期間為德雷菲斯奔走控訴最著名的例子，就是一八九八年作家左拉（Émile Zola）的名為《我控訴！》（J'accuse!）的一封公開信。在信中，左拉向總統弗朗索瓦·菲利·福爾（France Félix Faure）控訴了政府的反猶太主義以及其對德雷菲斯的非法拘禁。

23　《大國民》（Citizen Kane）為一九四〇年美國導演奧森·威爾斯（Orson Welles）的電影作品。「玫瑰花蕾」是片中主角業大王凱恩臨前之語，暗喻其心中埋藏多年之童年傷心往事。

卡提耶－布列松成績平平，並非因為他不夠聰明，而是無法適應天主教教育的清規戒律。不論老師好壞與否——教過他的有伯蒂爾（Berthier）老師、歐碧（Aubier）老師和佩辛（Pessin）老師（學生給他起了外號 Per-sec，意思是「放屁」），卡提耶－布列松在費內隆學校（Ecole Fénelon）始終感到不自在。從一張他在學校的相片就能看出端倪。照片裡的他神情冷漠，眼光四處游移，不直視鏡頭，半帶叛逆地環抱雙臂。他在學校的唯一收穫，就是認識了一個和他一樣不屬於這裡的人——他的班導師，一個天主教機構中的俗人及象徵主義詩歌的愛好者。有一天，他逮到小卡提耶－布列松正在讀法國象徵主義詩人韓波的詩（這可不是天主教學校會推薦的詩人）。[24] 他驚訝於男孩的行徑竟如此與眾不同，活脫脫是個小布爾喬亞。當下他仍然當眾喝叱：「上課時間不可胡鬧！」但隨即把卡提耶－布列松帶到一旁，親切地以「tu」稱呼他，[25] 說：「你可以拿到我辦公室讀。」

雖然這只是件小事，但老師的幾句話對卡提耶－布列松的學校生活和內心世界，都產生了革命性的影響。在師生密謀串通下，卡提耶－布列松大部分時間都在老師的小房間裡度過，狼吞虎嚥般地閱讀那些美妙的書籍。這些書並未受明文禁止，但官方讀物強烈批判這些書，因此也相去不遠。卡提耶－布列松如飢似渴地閱讀一切，一些書也確實改變了他的想法，如普魯斯特、俄國作家杜斯妥也夫斯基、法國詩人馬拉梅（Mallarmé），以及許多和他在孔多塞高中（Lycée Condorcet）學業無關的小說，像是義大利詩人及小說家曼佐尼的《約婚夫婦》、

愛爾蘭詩人及作家喬伊斯的《尤利西斯》。[26]卡提耶－布列松知道自己將來還會重讀這些書。

有些書就是他的「聖經」；韓波的詩歌已回答他的許多問題。「太隨便了，亨利？人在十七歲

時是無法認真的。脾氣太壞了，亨利？喔，四季，喔，城堡，哪個靈魂沒有缺點？」詩人波

特萊爾的《我心赤裸》也影響了他。[27] 單單一個波特萊爾就足以助長卡提耶－布列松的叛逆，

波特萊爾把法國人描繪成農莊裡豢養的動物，溫順得不敢越過藝術和文學的藩籬。

卡提耶－布列松成了求知若渴的讀者，生活在受監督的自由和祕密的放縱之間，文學讓

他嘗到了禁果般的豐美滋味。青春期後，閱讀是他唯一無法停止的活動。閱讀之於他成了一

24　亞瑟・韓波（Arthur Rimbaud，1853～1891）十九世紀法國著名詩人，其創作作品集中於他年僅十四至十九歲時，之後便停筆不作。受法國象徵主義詩歌影響，超現實主義詩歌的鼻祖。

25　法語的第二人稱代詞有兩個：tu 和 vous，如何使用端看關係親疏。

26　亞歷山德羅・曼佐尼（Alessandro Manzoni，1785～1873）為義大利詩人、小說家和哲學家。其《約婚夫妻》（I Promessi Sposi）為義大利十九世紀浪漫文學重要名作，描繪出了當時義大利各階層的人物及社會生活，被譽為是反映社會的百科全書，又因此書使用義大利方言寫成，及其洋溢著愛國主義和時代精神的書寫，被認為是促進全義大利統一的重要里程碑之作。詹姆斯・喬伊斯（James Joyce，1882～1941）愛爾蘭人，是二十世紀最重要的作家之一，代表作包括短篇小說集《都柏林人》（Dubliners）、長篇小說《青年藝術家的自畫像》（A Portrait of the Artist as a Young Man）、《尤利西斯》（Ulysses）以及《芬尼根的守靈夜》（Finnegans Wake）。其中《尤利西斯》被譽為是二十世紀最偉大的意識流小說之一，將都柏林成為文學中重要地景之一。

27　波特萊爾（Charles Pierre Baudelaire，1821～1867）法國十九世紀著名現代派詩人，象徵派詩歌先驅，代表作有《惡之華》（Les Fleurs du mal）。《我心赤裸》（Mon cœur mis à nu）是於一八八七年出版之波特萊爾遺作。

種藝術，能給予養分，供他從事高談闊論這一門紳士必備之活動，甚至讓他戒慎自己是否竊佔了他人的觀點。這種謙卑的教誨可以總結為一句話：「人從來沒有創造過。」這句話完美詮釋了荷爾德林的名言：「我們因溝通而存在。」[28]詩人藉這句簡潔至極的話告訴我們，即使閉鎖在孤獨的深處，我們都無法抑止思索。思索是我們與他人交流的果實，是他人與我們的智慧碰撞的火花，是我們所讀所見所聞的潛意識反映。

老師給予的自由，把這個男孩從絕望情緒中解救出來。從此之後，散文和詩歌提供他成長所需的生命之血，而他也終其一生暢飲書海中的甘泉。這種發展也宣告了他所受的教育是失敗的，因為在從宗教轉向繪畫的路上，他擁抱了文學。無論如何，卡提耶－布列松晚年回顧人生時，學生時代始終是他早年生活中最痛苦的一段。

除了閱讀，他也深受電影和展覽所吸引。潛意識中，他似乎聚集一切力量訓練自己的眼睛，磨亮視角。雖然這個時期，他的攝影尚未進入這項方程式。或許他曾效仿年幼的拉蒂格，[29]使用「眼睛攝像」（eye trap）：捕捉影像時先睜著眼睛，然後閉上，再睜開，然後旋轉身體一圈。但那時候的卡提耶－布列松和其他年輕人一樣，在度假時使用簡單的布朗尼相機，[30]拍照留念，就已經心滿意足了。

卡提耶－布列松很少看照片，卻看了很多電影。當然都是默片，有聲電影在他二十歲時才誕生。他記憶所及的幾部電影中，有些作品堪稱技術和魔力的歷史性結合，例如《寶

琳歷險記》，令人難忘的默片天后白珍珠飾演富家女，冒著生命危險對抗一群無法無天的惡徒；31 還有幾部美國導演格里菲斯的大作，從《一個國家的誕生》（Birth of a Nation）、《忍無可忍》（Intolerance），到《破碎之花》（Broken Blossoms）。32 讓卡提耶－布列松印象深刻的不僅是這些片子氣勢磅礴的史詩手法與戲劇張力，還有技術上的大膽突破，比如精緻的構圖和攝影機運動，以及重複運用特寫鏡頭，這二在當時稱得上是一大革命。卡提耶－布列松也喜歡基頓這位美國默片諧星兼導演，當然，他更喜歡卓別林，他喜愛卓別林的默片更勝於《舞台春

28　弗里德里希・荷爾德林（Friedrich Hölderlin，1770～1843），德國詩人。十四歲開始寫詩，為德國現代詩歌的先驅。荷爾德林生前默默無聞，進入二十世紀後，尼采和海德格爾等哲學家和詩人給予他極高的評價，視其為精神導師。

29　雅克・亨利・拉蒂格（Jacques-Henri Lartigue，1894～1986），為法國具代表性的攝影家，曾被聘請為總統的專職攝影師。一九七九年，拉蒂格將其全部攝影作品以及筆記手稿等捐贈給法國政府，成立雅克・亨利・拉蒂格基金會（la Donation Jacques Henri Lartigue），此會隸屬法國官方文化機構。

30　一九〇〇年柯達（Kodak）所生產的廉價相機，發明者為弗蘭克・布朗內爾（Frank A. Brownell）。為史上第一台大量生產的大眾化相機，第一年便生產至少十五萬台。柯達當時的宣傳語是：「你只需按下按鈕，其他交給我們」。

31　這裡指的是一九一四年由白珍珠（Pearl Fay White，1889～1938）所主演的連續電影，共二十集，白珍珠在劇中時有特技表演的橋段。《寶琳歷險記》（The Perils of Pauline）是美國經典的遇難少女動作冒險片，隨後有許多模仿之作。

32　大衛・格里菲斯（D.W. Griffith，1875～1948）出生於美國肯塔基州，身兼導演、編劇、製作人、演員、藝術指導多職，被稱為「美國電影之父」。格里菲斯推進電影技術，是第一個用特寫鏡頭的導演。他最輝煌的日子是一九二〇年代的默片時期。

秋》，[33] 覺得這部片子有種病態的傷感。之後，奧地利導演史卓漢的傑作《貪婪》（Greed）上映，內容講述人類的崩潰；[34] 還有蘇聯導演艾森斯坦執導的《波坦金戰艦》，以天才手法把「群眾」變成了主角。[35] 最重要的還是《聖女貞德》[36]，影片本身的真實感和細膩的細節處理，帶給卡提耶－布列松的深刻印象不下於片中的演員──包括令人驚艷的法爾科內蒂，在特寫鏡頭下，她連皮膚的毛孔都清晰可見，卻更顯迷人；還有以精湛演技演活了馬修修士（Jean Massieu）的亞陶[37]。

這些無聲畫面與配樂，以及在博物館和畫廊中所看到的一切，都交纏在卡提耶－布列松的腦海中。瑪雷赫布（Malesherbes）大道上的德旺貝（Devambez）畫廊，於一九二四年為卡提耶－布列松的叔叔路易舉辦了畫展。他在瑪蒂諾（Matignon）大街的櫥窗中發現了博納爾最早的畫作。[38] 此外，阿斯特朗路（d'Astorg）上的西蒙畫廊，主人是大名鼎鼎的藝術史學家、評論家及收藏家坎魏勒（Daniel-Henri Kahnweiler）；在佩西耶（Percier）畫廊和巴爾巴藏熱（Barbazanges）畫廊，卡提耶－布列松可以在後印象派主義畫家秀拉的《女模特兒》（Les Poseuses）前站上幾個小時，當時這幅畫還在待售中。[39] 值得注意的是，這時候的卡提耶－布列松對羅浮宮已經到了心醉神迷的地步。

閱讀、繪畫、鑑賞，這些是卡提耶－布列松真正在乎的事，並且始終不曾放棄。

每個費內隆（Fénelon）地區的孩子都渴望進入巴黎名校孔多塞中學（Lycée Condorcet）然後上大學。原則上，家境好的年輕人大多都會遵循祖輩的傳統，走上這條相同的求學之路。

十九歲的卡提耶－布列松是個有原則的人，只是他的原則不同於其他人。

為了遵守自己的原則，卡提耶－布列松參加了三次學力測驗（Baccalauréat），但都沒能通

33 《舞台春秋》（Limelight）是一九五二年上映的有聲喜劇電影。《舞台春秋》由卓別林（Charlie Chaplin）自編、自導、並和克萊爾・布魯姆（Claire Bloom）合演，以及有巴斯特・基頓（Buster Keaton）的演出。

34 艾瑞克・馮・史卓漢（Erich von Stroheim，1885～1957），美國電影導演、演員，出生於維也納。史卓漢以厭惡攝影棚場景聞名，在《貪婪》中，演員如實住陋屋、穿破衣服來體驗、貼近劇中的場景。

35 謝爾蓋・艾森斯坦（Sergei Mikhailovich Eisenstein，1898～1948），蘇聯導演，俄國電影之父、電影理論家，是電影學蒙太奇理論（Montage）奠基人之一。《波坦金戰艦》（Battleship Potemkin）是一九二五年發行之黑白無聲片，片長75分鐘。

36 一九二八年法國黑白默片，由丹麥導演卡爾・西奧多・德雷爾（Carl Theodor Dreyer）執導，並由蕾妮・珍妮・法爾科內蒂（Renée Jeanne Falconetti）主演。第一次世界大戰後，聖女貞德（Joan of Arc）在法國成為新聞熱門歷史人物，並在一九二〇年被封為羅馬天主教的聖徒。導演花了一年半的時間為電影研究其審判的原始筆錄。這部電影以其攝影視角和特寫鏡頭而聞名，導演甚至不允許演員化妝。

37 安東尼・亞陶（Antonin Artaud，1896～1948），法國劇作家、詩人、演員暨導演，特別以「殘酷劇場」理論知名。

38 皮耶・博納爾（Pierre Bonnard，1867～1947）法國畫家和版畫家，後印象派與那比派（Les Nabis）創始成員之一。早期深受高更（Gauguin）和日本浮世繪影響，一九〇五年後，更實踐印象派豐富色彩活潑的畫法。其畫作風格以色彩聞名，被譽為二十世紀最偉大的色彩畫家之一。

39 秀拉（Georges-Pierre Seurat，1859～1891）點描派（Pointillism）的代表畫家，後期印象派的重要人物。秀拉以色彩理論為基礎創造出「視覺混色」法，將單色小點規則排列後，從一定距離觀看畫作時，在眼裏裡顏色便會混合在一起，達到調和。其代表作是《大傑特島的星期日下午》（A Sundayon La Grande Jatte）。

過。第一次他只差三分，第二次差十三分，第三次差三十分。即使是法語課程，他的拼寫也只是勉強及格，他無法正確使用標點符號和重音。比起教學大綱上的指定閱讀作家，他更喜歡當代作家。他的文學老師強布里（Chambry）和阿貝勒（Arbelet）都承認，對文學滿懷熱情，不代表一定要懷有學術上的企圖心或者變成書呆子。

卡提耶－布列松的學業一直沒能跟上，每況愈下的成績終於摧毀了父親對他的期望。父親曾經期望他的長子能夠進入最負盛名的HEC商學院（Hautes études commerciales），然後在龐坦的工廠裡快速升遷，直到當上總經理。這是個偉大的計畫，但卡提耶－布列松對任何有助於實現此一計畫的科目都興趣缺缺。這確立了一件事：卡提耶－布列松家族終於出了一位沒能與棉花成為知交的子弟。

卡提耶－布列松母親的家族有項傳統，凡是成績優秀的孩子都會獲頒人生的第一把來福獵槍。卡提耶－布列松的外祖父本已期盼這一刻多時。這下好了，期盼換來了失望，儘管他早就斷言卡提耶－布列松將是家族的敗家子。祖孫之間雖然有著仰慕和尊敬的情感羈絆，但總是衝突不斷。外祖父是個不折不扣的諾曼第人，為人嚴謹、信念堅定，是個虔誠的天主教徒，但對德雷菲斯持支持立場，這種態度在當時是不常見的。有一次，他發現自己的外孫在讀法國作家紀德的《窄門》(La Porte étroite)，[40]於是在辦公室裡板著臉教訓道：「我們都知道紀德這個人。他的妻子馬德萊娜是蘭多（Rondeaux）家族的人，也是我的表妹。他或許是個

出色的作家，但我要告訴你，他是個壞人。」

然而什麼都無法阻止小卡提耶－布列松繼續他的閱讀探索。家中的晚餐氣氛總是很緊張。父親不停地告誡他必須學會控制自己衝動的脾氣，但所有的責備都被卡提耶－布列松當成了耳邊風。卡提耶－布列松順從他的本能與偏好，然而在家長眼中，這就是傲慢無理。有一天在餐桌旁，卡提耶－布列松再也無法忍受外祖父的責備，他引用了法國實證主義哲學家泰納充滿諷刺意味的話反擊：「人並不隨年紀增長而成熟，只會漸漸腐朽。」[41]

這位滿臉白鬍子的一家之主氣得發抖，但他僅有的回答就是對大鬍子管家說：「請你把卡提耶－布列松先生帶出去。」

最後他的父親妥協了，認定這個孩子無法達成他們的期望。該怎麼辦呢？父親很清楚畫畫會讓卡提耶－布列松一輩子一事無成，所以重要的是幫他找到一份工作，讓他有點建樹。但父親想不出適合卡提耶－布列松的工作。卡提耶－布列松倒很清楚自己要什麼——藝術；也絕對清楚他不要什麼——家族生意。對前者，他滿懷喜悅和熱情，對後者則充滿驕傲與憤

40 紀德（André Paul Guillaume Gide，1869～1951），法國作家，一九四七年諾貝爾文學獎得主。紀德的早期文學作品帶有象徵主義色彩，直到兩次世界大戰時期，逐漸發展成反帝國主義思想。據其自傳《如果麥子不死》所言，紀德婚前曾在北非旅行，在旅伴王爾德（Oscar Wilde）的「啟發」下，意識到自己的同性戀傾向。

41 泰納（Hippolyte Adolphe Taine，1828～1893），法國十九世紀文學批評家與歷史學家。主要著作有《拉封丹及其寓言》（La Fontaine et ses fables）、《現代法國的起源》（Les Origines de la France contemporaine）等。

怒。脾氣反覆無常的卡提耶－布列松也痛恨金錢，哪怕只是提到錢這個字眼，都會激起他的罪惡感。

卡提耶－布列松一直抱怨被周圍的環境壓抑得快窒息，現在他要自己承擔抱怨的結果了。父親告知他：「現在你可以做任何你想做的事，但你不再是我的兒子了。我會給你生活費，供給支付你選擇的學業。不管你決定做什麼，都給我把它做好。」

那時的卡提耶－布列松自認懷有波特萊爾的靈魂。「有用」之人這概念令他反感，但他又無法向家人解釋自己的想法，因為在他們眼裡，「無用」的人生就只是對社會的侮辱。你無從解釋，也用不著嘗試，只管離開就好。所以他離開了。

第二章

改變人生的決定性瞬間：一九二七～一九三一

到了十九歲會不會對人生認真點呢？誰能保證？卡提耶－布列松想成為畫家，就必須學習如何成為畫家。不管他多有天賦，沒有人天生就是藝術家。他得靠自己學習，他的家庭對此並沒有意見。

於是卡提耶－布列松開始尋求學習技巧的方法，他一直銘記朋友馬克斯‧雅各給另一位朋友的忠告，箇中精神完美地總結了他自己的追求：

要尋找方法。藝術作品便是各種創作方法的集成。藝術家不是滔滔不絕陳述自己罪行的懺悔者，而是朝目標前進的製造者。他們是專家。寫小說就好比縫製大衣，有剪裁、有紙樣。發自內心的內容都是好材料，但必須學會如何組織，什麼是情境，如何創造情

境，如何結束。誰在說話？他為什麼要說？他在哪裡？他要去哪裡？為什麼？[1]

畫畫與寫小說一樣，必須精確掌握內在機制的運作。巴黎向來不乏願意傳授繪畫知識的畫室，許多偉大的藝術家於成名前，都採用這樣的方式學藝，追隨他們的路線也不是什麼有失體面的事。十九世紀中以來，私人藝術學院在國立法國美術學院下開設課程一事在巴黎蔚然成風。學生可以盡情畫裸體素描，學習藝術的實用技巧，在導師的指導下研究藝術理論，或是三者都學。學生通常會以學校聲響的高下做為選擇的標準，而這取決於聘僱畫家的聲望、教師的才華、所處區域的環境、獲得羅馬獎學金的成功率，以及模特兒的選擇等等。這些學院包括朱利安（Julian）、朗森（Ronson）、米耶藝術學院（de la Grande Chaumière），以及弗洛肖特（Frochot）、派雷特（de la Palette）和現代美術學院（Moderne）。

博納爾在其中一所學校任教，布朗什在另一所，但卡提耶－布列松選擇了洛特（Lhote）藝術學院，一所新成立的學校。奇斯林[2]和梅金傑[3]都是此校的王牌教師。和朱利安學院一樣，洛特學院對於那些離鄉背井來到蒙帕納斯地區的藝術家們有著深刻的影響。[4]學院位於此區的中心，在德派特（Départ）路和奧德塞（d'Odessa）街上都有校舍。授課地點在奧德塞街，學生擠在木頭樓梯和三面牆之間，牆上掛滿德國畫家克拉納赫父子的繪畫複製品。[5]

洛特是這些校舍的主人，他是油畫大師、素描大師，簡而言之，就是大師。攝影家柯特特

茲一九二七年為他拍攝肖像，將他的形象捕捉得唯妙唯肖：[6] 一蓬卷髮，一撮細髭，神情溫和，笑容慈祥。他比卡提耶－布列松早出生二十三年，從小就在高更的影響下學習繪畫，是巴黎最偉大的知識份子和藝術家之一，也是見證了立體主義傳奇的人物（這並不是指立體主義的黃金年代，而是所謂「綜合立體主義」[synthetic cubism] 的第三階段）。他在一九二二年開辦了這所學院，當時還在為文學雜誌《新法國評論》（Nouvelle Revue française）寫藝術評

1　馬克斯・雅各（Max Jacob，1876～1944）法國詩人、畫家、作家和評論家。他是畢卡索在巴黎最早的朋友之一。

2　莫伊斯・奇斯林（Moïse Kisling，1891～1953）「巴黎畫派」的代表性畫家之一。出生波蘭，一九一〇年移居巴黎。早期受到當時正在流行立體主義（Cubism）的影響，跨出立體派之後發展出極度個人化的寫實風格。第一次世界大戰時，因在索姆河戰役（Bataille de la Somme）身受重傷，於一九一五年授予他法國公民身份。第二次世界大戰期間，因其猶太裔身分，一九四〇年逃往美國，直到一九四六年才返回法國。

3　讓・梅金傑（Jean Metzinger，1883～1956）是法國藝術家、藝術評論家和作家。早期受新印象派畫家的影響，後來轉向野獸派和立體派。與格列茲（Albert Gleizes，1881～1953）合作出版《立體派論》（Du Cubisme）一書。

4　蒙帕納斯（Montparnasse）地區，位於塞納河左岸。蒙帕納斯大道（Boulevard du Montparnasse）是該區的主要幹道。蒙帕納斯是當時藝術家群聚地之一。

5　大小克拉納赫（Cranach）是德國文藝復興時期的藝術家。大克拉納赫與宗教改革運動關係匪淺，與馬丁・路德（Martin Luther，1483～1546）互為對方子女的教父，且繪製許多闡釋新教理念的版畫；而小克拉納赫接手經營其父建立起的工作坊，同樣是當時貴族間炙手可熱的藝術家。

6　柯特茲（André Kertész，本名 Kertész Andor，1894～1985），匈牙利攝影師，一九二五年移居巴黎，以在攝影構圖和專題攝影領域的開創性貢獻著稱。被譽為二十世紀最重要的攝影師之一。卡提耶－布列松曾於公開場合尊敬地說：「無論我們做過什麼，柯特茲總是更早先一步。」

論。他經常被人稱為後古典主義大師，但他自己則更願意被視為現代視覺語言的創造者。

洛特在畫作上的成就從來不及他的教育事業，他的人生證明了藝術家可以以教師為正職，而以畫家為副業。藝術教師很少同時是藝術天才。洛特有一雙厚實的手以及敏銳的雙眼，眨眼時更顯魅力。展現個人魅力的同時，教學工作又能為他帶來權威感。儘管身為校長，他卻喜歡扮演反叛者的角色，並反對任何形式的說教。他喜歡有話直說，愛好辯論（這點不令人意外）。只要找到機會，他便大力撻伐出身其他省的羅馬獎學金得主，批評其食古不化、作品拙劣，儘管那些人在當地還把持著權威的位置。這一點很得學生歡心。他會把過度寫實歸結為粗俗的極致，並隨手舉出實例來譴責重複，他認為千篇一律是視覺藝術家最大的敵人，視薄塗和厚塗這兩種繪畫手法為繪畫的潰瘍。[7]

在洛特的教導下，學生學習了肖像藝術、雕刻、素描，以及最重要的構圖。在卡提耶-布列松和許多同學及朋友——例如瑪爾[8]——眼裡，洛特不僅是出色的教師，也是立體主義熱潮的化身，他自視為某種傳統的守護者，藝術的傳教士。「塞尚是我們當下社會的良心導師。」洛特經常對學生這麼說，他是塞尚最忠實的支持者，會不惜一切代價維護塞尚的光芒。塞尚受到當時許多畫家的非議，儘管是塞尚讓他們獲得了藝術自由，但他們並不承認他的貢獻。對洛特而言，只要有人膽敢對他的英雄和天才持一丁點保留意見，就是個永遠不懂藝術的笨蛋。塞尚是藝術史上的偉大雙峰——希臘和中世紀的繼承人。他遠遠高於瘋狂無知的當

代藝壇，是繪畫藝術中現代憂慮意識（Angst）的創始人，他打開了一扇通往無限的窗。這個謙卑的天才在視覺藝術上的成就有如韓波之於詩歌，透過對聖維克托爾山（Mont Sainte-Victoire）的描繪，他捕捉到了感覺的真實，並凌駕於一切其他真實之上。

洛特對構圖極其重視，他認為他的同儕因為專注於細節而忽略構圖，十分可悲。這使他渴望追溯中世紀和文藝復興時期的藝術，當時，手抄本圖飾師和壁畫畫家非常擅於在畫面中層層堆疊不同的元素。要掌握這門藝術就要控制好節奏、透視、草稿和顏色。沒有構圖，就沒有救贖。他把這概念深深植入學生的大腦。構圖即一切，一切即構圖。與常見觀念不同的是，構圖和其他高難度炫技一樣能夠展現藝術家的個性。塞尚比誰都理解這一點。

洛特從兩種方向來引導他的學生，兩種非常不同但同樣值得讚賞的方向：技術是其一，另一種則只能意會。他相信理論是實踐的唯一基礎，他的教學就是不斷追求視覺智能。他總

7　薄塗法是將顏料以較多調色油稀釋而不加白色後上色的技法，讓底層顏色在畫布上乾透後再疊加其他顏色，下層的顏色便能隱約透出，創造變化微妙的色調。厚塗則是在畫面中的亮部和中間調塗上濃厚的色彩，以加強與暗部的對比。

8　朵拉‧瑪爾（Dora Maar，本名 Henriette Theodora Markovitch，1907～1997）是法國攝影師，畫家和詩人。出生法國，幼年在阿根廷，十九歲回到巴黎，二十八歲見畢卡索，之後長期擔任其模特兒，期間曾用相機記錄了畢卡索名畫《格爾尼卡》（Guernica）的創作過程。

9　存在主義哲學中，有別於因為特定事物而產生的恐懼或者焦慮，「憂慮意識」（Angst）指的是面對於虛無、空虛、無意義的憂懼，意識到自己無可逃避終有一死的命運而產生的心理狀態，即「憂慮意識」。

是要求學生在過去的藝術作品中尋找不變的事物，也就是已成為構圖法則的絕對價值。正如他在課堂上所言，繪畫是一種思維練習。一開始最重要的是典範，再來是規則，然後形成概念，最後完成一個系統。於是，在奧德塞街的教室裡，卡提耶－布列松驚覺自己彷彿又回到了最痛苦的中學生活，因為要測量達文西（Leonardo Da Vinci）的黃金比例，他必須先學會古希臘數學家畢達哥拉斯（Pythagorean）的數字和幾何理論。

卡提耶－布列松從洛特那裡染上了幾何學的病毒。對幾何狂熱者洛特來說，找到規律的唯一方法就是為事物賦予結構。作為「黃金分割」的前成員，[10] 他在對立體主義風景畫的分析中強調指出，用幾何學原理分析作品中的不同元素並不會減損其藝術性，反而賦予了某種可塑性。即使當他盛讚秀拉的名畫《港口的某個下午》（Un dimanche à Porte-en-Bessin）時，也是在頌揚秀拉對幾何原理的巧妙運用，令其名列不朽。

在洛特的畫室裡，卡提耶－布列松第一次聽到的這句格言，後來也成為他的人生信條：「唯幾何學家有資格進入。」由於這句話是出自一個純粹的人文主義者口中，因此卡提耶－布列松始終相信這一理念源自文藝復興，他甚至相信這句話最先是拉斐爾說的。[11] 實際上，這句話寫在雅典郊外由柏拉圖所創立學校的正門上，柏拉圖在那裡教授「什麼是永恆」、「性格的組成」等哲學命題，但不包括「有生必有死」此一課題。

卡提耶－布列松個人對藝術的信念也許就是始於這樣的話：「太初有幾何。」這句話或許

最能總結他內心的掙扎。他渴望穿過表象，在喧囂繁雜中發現隱藏的規律，來解開一個又一個的謎，重新組合視覺情緒，並用最好的方法表達出來。他嚮往中的畫家一定要能夠辨識出這存在的規律，就像交響樂團的指揮必須要有節奏感一樣。

洛特的理念成為卡提耶－布列松永不枯竭的靈感來源。卡提耶－布列松聽到洛特的教導或者讀起他的句子，都會完全信服。這位名師的講課充滿各種隱喻，諸如長菱形圖形的內在節奏、比例的重要性、線條的力量、間隔的價值、繪畫語言的純粹性，以及油畫的內在節奏等。如果說美學也在幾何學的範疇之內，他在講述結構時，確實可能被當成幾何老師。他以數學家的優雅氣度傳道，不容置疑的堅定態度，就如同數學家堅信數學理論等同絕對的真理。比如他在評論塞尚的畫作《橋》（Le Pont）時，便以他的修辭力量征服了學生。

偉大的老師都滿懷熱忱。洛特在表達他的偏好與厭惡時，有著同樣強烈的熱情。他無法掩飾對義大利早期巴洛克畫家卡拉瓦喬的鄙視，認為他的天才毀於視覺智能的匱乏、靈魂的

10　黃金分割（Section D'or）為一九一二年雷蒙・杜象（Raymond Duchamp，1876～1918）等人在巴黎所成立之立體主義藝術團體，從達文西（Leonardo Da Vinci）有關透視和黃金分割規則的話論中獲得啟示。另一方面鮮明顏料的大量運用，他們對立體主義進行的第一次改革，使立體主義受到更廣大的歡迎。

11　拉斐爾・聖齊奧（Raffaello Sanzio，1483～1520），被簡稱為拉斐爾（Raphael），義大利畫家、建築師。與達文西和米開朗基羅合稱「文藝復興藝術三傑」。他所創作的大型壁畫《雅典學院》（Scuola di Atene）被視為象徵文藝復興全盛期精神代表之經典。

缺陷，以及技術上的錯誤（構圖缺乏節奏、運用錯視的透視法）等。[12]

法國立體主義畫家及雕塑家布拉克主張用規則來控制情緒，[13] 洛特則用紀律來限制想像力，用幾何學駕馭偶得的神來之筆。他認為重新發現和諧的祕密，就在於取得散文和詩歌之間的平衡。

然而洛特本身並不是喜歡「糾錯」的人。對學生，他懂得針對不同對象，精準地用無傷大雅的小評論來傳達自己的意思，這全取決於語氣的使用。當然，有些評論是講給全體學生聽的，比如：「如果你擁有直覺，就有資格開始做畫。」或者更詩意地說：「出於紀律的微笑是最燦爛的。」像這樣的話一再出現，漸漸成為真理。在某些時刻，如果有人忘記了這些真理，他會再次意有所指地提出。有一天，他近看卡提耶－布列松的畫作，沒有直接批評他受了太多德國超現實主義始祖恩斯特（Max Ernst）的影響，[14] 而是對他喃喃地說道：「啊，漂亮的色彩，年輕的超現實主義者，繼續努力……」

洛特並沒有把卡提耶－布列松培育成畫家，卻澆灌了這位未來攝影家的潛意識。卡提耶－布列松或許不擅長數學，但確切了解黃金分割。這一和諧的普遍原則與關鍵的美學概念，深深烙印於他的心裡。他現在可以不假思索地根據宇宙的規律來重新建構，完全自然而然，信手拈來，像個純粹的藝術家一般，而不用站在畫布前大費周章地計算才得到結果。這個年輕人自從發現了描繪空氣的純淨程度所帶來的效果後，便有了很大的進步；他用空氣透

視法[15]的觀念替代了斯湯達爾所謂的「距離的魔術」（magic of distances），這可不只是思想進化，簡直是一場革命了。

他熱愛烏切洛和弗蘭切斯卡，因為他們是掌握神聖比例的畫家。[16] 一位藝術評論家曾經把阿雷佐（Arezzo）鎮壁畫上那幅《亞當之死》（The Death of Adam）形容為「由一百三十五度角和一千一百度弦所組成的交響樂」。早期藝術史家瓦薩里批評他們的地方，[18] 正是我們的

12 卡拉瓦喬（Michelangelo Merisi da Caravaggio，1571～1610），義大利畫家，一五九三年到一六一〇年間活躍於羅馬、那不勒斯、馬爾他和西西里。他跟米蘭畫家培德查諾（Simone Peterzano，1535～1599）學畫，並受威尼斯畫派的影響。他的畫作中充滿戲劇性的詮釋，強烈明暗對比法，開創巴洛克畫風。

13 喬治·布拉克（Georges Braque，1882～1963）法國立體主義畫家與雕塑家。他與畢卡索在二十世紀初開始立體主義運動。

14 馬克斯·恩斯特（Max Ernst，1891～1976）。德國畫家、雕塑家、圖像藝術家及詩人，是達達主義運動和超現實主義運動的主要人物。

15 空氣透視法是運用模糊程度與顏色飽滿程度來表現空間的繪畫技法。距離觀者較遠的物件由於空氣阻隔會比近處的物件顯得較不清晰，顏色也比較黯淡。

16 斯湯達爾（Stendhal，1783～1842，本名：Marie-Henri Beyle）。十九世紀的法國作家。代表作品是《紅與黑》（Le Rouge et le Noir）。

17 烏切洛（Paolo Uccello，1397～1475）和弗蘭切斯卡（Piero della Francesca，1415～1492）皆為中世紀末、文藝復興初期的義大利畫家，都善用透視法構圖。

18 瓦薩里（Giorgio Vasari，1511～1574），義大利文藝復興時期畫家和建築師，生於阿雷佐，卒於佛羅倫斯，終身服務於梅第奇家族。其著作《藝苑名人傳》之全名為《由契馬布埃至當代最優秀的義大利建築師、畫家、雕刻家的生平》（Le vite dè più eccellenti architetti, pittori, et scultori italiani, da Cimabue insino à' tempi nostri），被視為西方第一本藝術史著作。

年輕畫家最欣賞之處：烏切洛對透視的熱愛，以及為了解決工程學問題所展現的美妙天賦，而弗蘭切斯卡可能是當代最優秀的幾何學家。卡提耶－布列松沉浸在他們的作品中，滿腦子都是角度和鉛垂線。和他們一樣，他也沉迷於測量，做夢都是對角線和比例，彷彿這世界只是算數組合的產物似的。

自此之後，卡提耶－布列松的眼睛彷彿裝上了內在的尺規。這都要歸功於洛特，他培養出卡提耶－布列松對形狀的鑑賞力，他對構圖的熱情，是藉由有效性與真確性陶冶出來的，使他的思考更為清晰，表達也更有力。卡提耶－布列松很迅速地吸納了這些教誨，換作別人，可能還要經過一段時間的思考才能運用自如。洛特對卡提耶－布列松反覆灌輸自己的世界觀，他所做的並不是把套在卡提耶－布列松的束身衣拆下再換上一套新的，恰恰相反，他把卡提耶－布列松從所有束縛中解放了出來。

當然，洛特確實鼓勵卡提耶－布列松遵守一定的規則，若沒有這些規則，他除了賣弄傷感之外將一事無成。洛特教導卡提耶－布列松不要害怕犯比例上的錯誤，要他用自己的方式「閱讀」（read）藝術作品，用正規、訓練有素的眼光去看，不僅僅是辨識，而是要去發現這些大師潛意識裡的動機，要在畢卡索的《亞維農的年輕女子》（Demoiselles d'Avignon）結構中辨識出塞尚的無形山脈。洛特教卡提耶－布列松把視覺主體嚴格按照希臘羅馬（Greco-Latin）傳統來呈現，只有遵循了這項基本規則，卡提耶－布列松的直覺才能自由地飛翔。

多虧這位偉大的老師，卡提耶－布列松練就了藝術家的眼光。這不表示他每次看到美麗的風景畫，就馬上能知道出自誰的手筆。他掌握的是一種視覺方式。如果他要畫出自己的靈魂，只需要閉上他的審視者之眼，忘記洛特灌輸給他的，然後讓自己擁有的一切從內心自然迸發。

現在的卡提耶－布列松知道自己想要什麼：達至一種優雅的狀態，能將秩序、平衡、和諧、比例和所有其他傳統美德，也包括法國人所謂的絕對卓越（Par excellence），結合在一起。洛特所教給他最重要的，就是沒有不守規則的自由。熱情只有在固定的畫框中才能綻放，沒有骨架就沒有血肉。「我的計畫完成時，作品也完成了。」這話非常具有法國劇作家拉辛的風格。[19] 畫家和劇作家都擁有建築師的靈魂，建築之美在於使人忘卻其中的幾何原理。藝術的骨幹是對時間的感知，這種難以言喻的感知使我們覺察到當下的自己正體驗到了永恆。

即便最好的學校也是一座監獄，既然是監獄就要逃脫。雖然此時卡提耶－布列松已染上構圖和幾何學的毒，但他絕不會遵守這個系統的思維框架。他崇拜老師，但理論至上的洛特開始惹惱，甚至激怒他了。他必須離開，以免成為洛特第二。他要做自己，用自己的風格

19　拉辛（Jean Racine，1639～1699）與高乃依和莫里哀（Molière，1622～1673）合稱為十七世紀最偉大的三位法國劇作家。他的創作題材多取自古希臘羅馬的傳說和神話，嚴格使用古典主義的「三一律」，即將劇作形式限制在同一時間、同一地點、同一線索。

做畫，這也意味著改變世界。無論如何，他明白洛特

（Aesthetics of Infidelity）的作者──鼓勵學生擁抱規則和理論，最後才能背叛這些規則和理論；

他逼迫學生先築起邏輯的外殼，然後才能享受突破的樂趣。

卡提耶－布列松在洛特學院待了兩年，而《丁丁歷險記》的作者埃爾熱只在聖路克

（Saint-Luc）學院坐了兩個小時就站起來走出教室，甩上門頭也不回地離去。[20] 然而，我們的

確可以說，卡提耶－布列松是透過學習繪畫，學會了攝影。

有些人的靈魂永不停息，他們是精神上的流放者，夢想著逃離。卡提耶－布列松就是這

樣的一個人。

除了幾何學的毒，布朗什也傳染了崇尚英格蘭的毒給卡提耶－布列松，卡提耶－布列松

決定陪他的表弟兼朋友勒・布雷頓去英國學習。[21] 至少，勒・布雷頓想要深造，而卡提耶－

布列松則一如往昔，想過屬於自己的生活。一九二八年，這兩個年輕人進入了劍橋的瑪德萊

娜（Magdalene）學院。卡提耶－布列松在那裡待了八個月，期間有時會去聽英國文學的課程。

校園裡充滿了特權學生用積習和儀式組成的小團體，這個現象實在可以為人類學研究

提供豐富的樣本。其中有些人認為及時行樂就是終極目的；另一些人則認為自己這一代活在

父輩戰時的豐功偉業陰影下，因而渴望擺脫這種壓力；還有一些人覺得要在這樣的環境裡活出

頭，就必須加入著名的菁英圈，比如同性戀圈、墮落圈、高智商圈、多才多藝圈、叛逆圈和偽君子圈，更不用提最惡名昭著的劍橋使徒會（Apostles）了——他們喜歡視自己為敗德主義者（他們當中也包含有上述圈子裡的一些人）。

身為外來者，卡提耶－布列松沒有選擇的餘地。他是天生的自由主義者，更喜歡閱讀地理學家雷克呂斯的著作《進化，革命和理想化的無政府主義》（L'Évolution, la révolution et l'idéal anarchiste），[22] 以及雷克呂斯的侄子——藝術史家弗雷所寫的激進文章，[23] 以此滋養自己的精神生活。比起體能運動，美學更能引起他的共鳴，但這種傾向也是出於純學術性，而非人際關係的原因。比起對任何小團體的遊戲都興趣缺缺。然而，這並不意味著他完全把自己封閉起來，他和達文波特建立了深厚的友誼，[24] 而他的表弟則和初出茅廬的演員雷德格雷夫

20 《丁丁歷險記》是由比利時漫畫家埃爾熱（Hergé，本名 Georges Prosper Remi，1907～1983）所創作的一系列 24 部漫畫作品，是二十世紀最受歡迎的歐洲漫畫之一。

21 路易·勒·布雷頓（Louis Le Breton，1818～1866）是法國畫家，習醫出身，擅長海洋主題繪畫，曾為官方海洋探險隊的隨船畫家。

22 雷克呂斯（Élisée Reclus，1830～1905），法國地理學家、無政府主義思想家和活動家。

23 弗雷（Jacques Élie Faure，1873～1937）法國藝術史學家和散文家。習醫出身，於第一次世界大戰時擔任軍醫。弗雷積極投身政治活動，如德雷菲斯事件，如為人民陣線（Front populaire）的刊物撰搞。人民陣線是二十世紀上半葉一法國左翼政治聯盟。

24 達文波特（John Davenport，1908～1966）是英國評論家和書評人，為《觀察家》（The Observer）和《旁觀者》（The

（Michael Redgrave）形影不離。但總體而言，在學校這個封閉的小世界裡，像他們這樣來遊學的，總是被歸類成遊客。他自己則把大多數時間都用在畫畫上。

他有一幅畫叫做《情侶》（The Couple），畫的是與他合租房子的室友，這幅55×40公分的油畫，也是現存為數不多的卡提耶－布列松年輕時代的作品之一。另一幅畫名為《構圖》（Composition），明顯受到當時正在脫離超現實主義的米羅所影響。這幅畫發表於著名的學生雜誌《實驗》（Experiment）上；一同發表的還有一篇布倫特寫的藝術和文學評論〈冒險〉（Venture），文中譴責了自由詩和超現實主義的散漫與放縱。[26]

卡提耶－布列松帶著快樂的回憶離開劍橋。英倫之旅是愉快的，他在公子哥和貴族學生的陪伴下延長了自己的青春期，同時也全心全意投入繪畫，延緩了進入現實社會的時間。但對這位天生的局外人來說，英倫之旅最重要的記憶是一次意料之外的收穫：在偉大的哲學暨人類學家弗雷澤爵士家裡與他談話；弗雷澤太太——就是把她丈夫那部論述原始宗教歷史和儀式的鉅作《金枝》譯成法語的功臣——還為他們沖茶。[27]

回到巴黎的一大樂趣就是又能見到老朋友，其中有兩位朋友特別要好：特拉科爾（Henri Tracol）和蒙迪亞哥（André Pieyre de Mandiargues）。卡提耶－布列松和特拉科爾是在洛特學

院認識的，特拉科爾介紹卡提耶－布列松認識了他的叔叔——藝術史學家弗雷（也就是卡提耶－布列松最喜歡的地理學家雷克呂斯的侄子），他是個光芒四射的人。至於蒙迪亞哥，他們在孩提時就認識了，兩人曾一起在海濱度假。兩家是世交，儘管兩人的友誼是卡提耶－布列松從劍橋回來後才真正開展的。他們有很多共同之處，比如家庭背景、家族起源和敏感的性格。

蒙迪亞哥住在巴黎十七區（Arrondissement），靠近蒙索（Monceau）公園，一開始住在維利耶（Villiers）大街上，後來搬到穆里略（Murillo）街。和卡提耶－布列松一樣，母親是諾曼第人，自己也是個夢想家，擁有同樣獨立的性格，慣於嘲諷世事，有些人覺得這是冷漠的表現；他在卡萊諾（Carnot）高中的畢業考試也失敗了好幾次。和好友卡提耶－布列松不同的是，他受的是新教教育，還是個極度自我封閉和孤僻的人。七歲那年，他的父親死於戰爭。儘管他終於通過了畢業考試而進入HEC商學院，之後又轉到索邦（Sorbonne）大學學

Spectator）等其他出版物撰稿。

25 米羅（Joan Miró i Ferrà，1893～1983），加泰隆尼亞藝術家。畫作常以自創符號及色塊構成，具有獨特個人風格。

26 布倫特（Anthony Blunt，1907～1983），英國藝術史學家，在劍橋大學三一學院擔任教授，曾獲得英國皇家維多利亞勳章（KCVO）。一九七九年布倫特於二戰前後擔任蘇聯間諜身份暴露後，被剝奪騎士頭銜。

27 弗雷澤爵士。（Sir James George Frazer，1854～1941），出生於蘇格蘭，社會人類學家、神話學和比較宗教學的先驅。弗雷澤在一九一四年獲封爵士。《金枝》（The Golden Bough）一書可說是弗雷澤一生的研究成果。

習人文學科。二十三歲時，這個結巴害羞的年輕人面臨了和卡提耶－布列松一樣的問題：不知道自己要什麼，但清楚知道自己絕對不要什麼。他繼承了祖父的一點遺產後就離家，並非和家裡人不和，只是單純想另居別處。

蒙迪亞哥和卡提耶－布列松都渴望逃離中產階級的平庸生活，尋找通往自由的道路。卡提耶－布列松年長一歲，在兩人的關係中處於主導地位，但這無關年齡，而是個性使然。據蒙迪亞哥表示，卡提耶－布列松非常專斷而且經常抱怨他，蒙迪亞哥處處寬容的好脾氣更縱容了卡提耶－布列松。蒙迪亞哥的內向害羞近乎神經質，直到一九三三年才敢開始寫作，而且還是祕密地寫，直到一九四六年才敢嘗試發表；而卡提耶－布列松從來不會怯懦不前。兩人在晃蕩和談話中一同接觸了詩歌、文學和繪畫中所有的新興事物。但卡提耶－布列松總是比蒙迪亞哥快一步，套句蒙迪亞哥的話，卡提耶－布列松更「文明」（civilized）。兩人閱讀、聽音樂、欣賞畫作的步調由卡提耶－布列松定下，有時甚至態度專橫。

蒙迪亞哥從未趕上卡提耶－布列松，儘管他從來沒有放棄努力。他把這歸因於卡提耶－布列松在智力上強烈的好奇心、極端的靈活性和永不枯竭的活力；但也是因為他自己缺乏自信。雖然卡提耶－布列松當時還很年輕，但早已開始和世界打交道。蒙迪亞哥不全然算是隱士，卡提耶－布列松也同樣稱不上是社交天才，但他有一種來去自如的性格，可以輕巧地轉換不同社交圈，不用刻意討好或開口求人。他毫不費力、自然而然在短時間內認識了當時藝

文潮流的幕後推手，掌握了生氣蓬勃的藝術脈動。

布朗什是卡提耶－布列松認識的第一個重要人物。布朗什給卡提耶－布列松由年幼到長大成人，彷彿那是他的養子一般。一九二八年，布朗什給卡提耶－布列松看他寫的《畫家的目標》（Propos de peintre）最後一卷，當時剛由埃米爾保羅（Emile-Paul）出版社出版，他用熱情的詞句將其成果歸功於他和卡提耶－布列松在「奧夫朗維爾（Offranville）某次伴隨著黑人音樂作為背景的談話」。布朗什要親自把他的門生介紹給所有重要的藝文圈子和沙龍。

然而，第一次出擊並不成功，布朗什帶卡提耶－布列松去花街二十七號拜訪葛楚・史坦，[28] 她是作家中的作家，當時還只出版了一本短篇小說《三條命》（Three Lives）、一本長篇小說《美國人的形成》（The Making of Americans）和詩集《溫柔的按鈕》（Tender Buttons），但這些已足以使她成為文學立體主義的代表，因為她大膽地解構形式，扼殺語法以及謀殺標點。由這樣一位藝文人士主持的精彩沙龍，除了社交禮儀，其他什麼都不缺。無數年輕的詩人、小說家和畫家來到她家，就是為了尋求建議、幫助、介紹，或是某種非正規的認可。還

28 巴黎「花街二十七號」，是葛楚・史坦（Gertrude Stein，1874～1946）與相守四十年的伴侶愛麗絲・B・托克勒斯（Alice B. Toklas，1877～1967）的家，也是海明威《流動的饗宴》（A Moveable Feast）中所提到的文藝沙龍聖地。葛楚・史坦，美國作家與詩人，年幼時曾隨家人旅居維也納和巴黎一段時間，一九〇三年後定居巴黎。

有一些更天真的人，希望利用她聞名大西洋兩岸的高品味及知識威信為自己加分。但很少有人意識到如此的高品味可能掩蓋了她近乎殘忍的一面，只要遇到一點點挑釁，就可能以猛烈的挖苦批評回擊。身為初出茅廬的畫家，卡提耶－布列松希望葛楚・史坦能鼓勵自己在這條艱難的藝術創作之路上堅持下去，但他得到的卻是一盆冷水。葛楚・史坦對他的畫作不予置評，只用最乾澀的語調說了一句：「年輕人，你最好還是回去做你的家族生意。」

曾受到如此難堪話語打擊的明日之星，不是只有卡提耶－布列松一位。那些舉足輕重的大人物，經常高高在上，受人仰望，他們往往沒有意識到權威性的批判所帶來的殺傷力，或者根本不知道自己的影響力伴隨著什麼樣的責任。

年輕的卡提耶－布列松受到侮辱，布朗什也被激怒了，因為這完全出乎他的意料。為了補償，他又將卡提耶－布列松介紹給布絲凱。[29] 這次的結果要愉快得多，他被波爾塞熱（Boissière）路上的著名沙龍所接受，那裡賓客雲集，包括紀德、野獸派畫家德蘭、著名小說及劇作家季洛杜，以及小說家科萊特等人。[30] 卡提耶－布列松非常享受這樣的頻繁造訪，即使他只是個沉默的觀察者，只是小心翼翼觀察著這個耀眼的小社會，被他們的偉大思想所震懾而不敢冒險加入談話。

他的導師並沒有就此打住，還安排了一次後來被認為是決定性的會面：介紹卡提耶－布列松認識克勒韋爾。[31] 卡提耶－布列松當時根本想不到克勒韋爾會帶他進入藝術運動真正的

溫床，影響他往後的人生。

克勒韋爾比卡提耶－布列松大八歲，像是卡提耶－布列松從沒遇見過的大哥哥。他們的衣著品味同樣優雅，衣服穿在他們身上總是顯得飄逸；除此之外，他們都有天使般的臉龐，漂亮的藍眼睛，精巧的臉型，寬闊的嘴，以及不生鬍髭而更顯年輕的相貌。但卡提耶－布列松的眼睛顯露出一種無可遏抑的行動欲望，克勒韋爾的眼睛則因憂鬱和恐懼而顯深沉。這兩個中產階級的孩子都厭惡中產階級的道德觀，也許前者是因為有個成功領導一家公司的嚴屬父親，而後者則必須面對父親上吊自殺的過去。這些都在他們心裡留下陰影。

卡提耶－布列松太熱愛生活了，無法理解克勒韋爾的虛無主義，但這並沒有減損他對這位朋友的崇敬之情。他太迷戀像克勒韋爾這樣獨樹一幟、舉止奇異的局外人了，即便這人鬱鬱寡歡、缺乏安全感，也無法與之保持距離。那時克勒韋爾才二十八歲，已經出入那些「是

29　布斯凱（Marie-Louise Bousquet，1885～1975）法國時尚記者，曾擔任《哈潑時尚》（Harper's Bazaar）的編輯。

30　安德烈‧德蘭（André Derain，1880～1954）是二十世紀初期的法國畫家，他和馬諦斯一起創立野獸派。季洛杜（Jean Giraudoux，1882～1944）法國小說家、散文家、外交官和劇作家，是法國兩次世界大戰期間最重要的劇作家之一。科萊特（Sidonie-Gabrielle Colette，1873～1954）法國二十世紀上半葉的女作家，於一九四八年獲得諾貝爾文學獎提名。她也是默劇演員和記者。

31　克勒韋爾（René Crevel，1900～1935）超現實主義詩人，一九二六年被診斷出患有肺結核，後因出櫃被逐出了超現實主義文學圈，並被開除共產黨籍。他在絕望中自殺，年僅三十五歲。

非之地」好幾年，不僅包括最私密的沙龍和最陰暗的妓院，還有那些喧鬧嘈雜熱的咖啡館。

克勒韋爾早就在雜誌上發表過文章，在知名出版社出過書，而且就在他們結識那一年，克勒韋爾剛出版一本書名頗具綱領性的著作叫——《反對理性的精神》（L'Esprit contre la raison）。

克勒韋爾是個沉迷於夜生活的花花公子。有一次他匆匆離開博蒙（Beaumont）伯爵舉辦的舞會（可說是頂級的上流社交場合），只為了和情人麥科恩約會；麥科恩是「屋頂上的公牛」（Boeuf sur le Toit）酒吧的爵士鋼琴手。[32] 因為了看了紀德的《梵蒂岡的地窖》一書，克勒韋爾敢於打破所有禁忌。[33] 紀德的鬧劇式諷刺著作對他有著決定性的影響，使他一生都無法走出拉夫卡迪奧（Lafcadio）的陰影，那是紀德筆下一個只求無視一切，逃避任何挑戰的人物。

克勒韋爾永遠活在叛逆期，待人接物向來漫不經心，這在某些人眼裏顯得極端無禮。他說話又快又多，浪擲自己的精力，從不避諱任何淫穢的話題，他炫示自己的同性戀傾向，耽溺感官享受，引導朋友接受唯心主義，做各種享樂，甚至還接受精神分析。簡而言之，他縱情生活，甚至更多，可說是完全奉行「絕對的超現實主義」（absolute surrealism）。年輕的卡提耶－布列松原本陶醉於自己的人生，在更深入與克勒韋爾交往之後，他發現自己的世界觀都隨之改變了。

射手座（Sagittaire）出版社發行第一份《超現實主義者宣言》（Surrealist Manifesto）的第四年後，卡提耶－布列松和克勒韋爾相識。那篇宣言彷彿是為他們那一代人量身定做的，他

們那個是世代的想像力被現實生活所限制，而這篇宣言告訴他們如何為燃燒的欲望找到自由。[34]

夢想、奇蹟、歌德式的恐懼感，都成為改變生活的催化劑。對布荷東[35]來說，用詩歌入侵生活是革命的全盤基礎，他用下面的話來加以定義：

超現實主義，陽性名詞：純粹的自動主義，我們藉由它用口語、文字或其他形式來表達真正的思維活動。是不受任何理性控制、超越所有美學或道德考慮，對思維的忠實紀錄。

32　麥科恩（Eugene MacCown (McCown)，1898～1966）美國畫家，鋼琴家和作家。

33　《梵蒂岡的地窖》(Les Caves du Vatican) 是紀德最著名的長篇代表作之一。故事取材於一八九三年的謠言：教皇被共濟會劫持，囚禁在地窖，高居教皇寶座上的其實是個冒牌貨。一些騙子利用謠言，藉口籌款進行一場「解救教皇的聖戰」，向權貴行騙。書中人物拉夫卡迪奧（Lafcadio）是一貴族之私生子，在車站碰到一名計畫營救教皇的虔誠信徒，並將他推下火車。紀德在此作裡探索絕對自由與真我的可能性。

34　一九二四年，至少有兩個競爭的超現實主義團體形成，且都聲稱繼承阿波里奈爾所發起的革命。阿波里奈爾（Guillaume Apollinaire，1880～1918）是法國詩人、劇作家、短篇小說作家、小說家和藝術評論家，被認為是二十世紀初最重要的詩人之一。超現實主義宣言總共有四篇。第一篇於一九二四年發行，由法國超現實主義創始人布荷東（André Breton，1896～1966）所撰寫。

35　布荷東（André Breton，1896～1966）法國作家及詩人，超現實主義的創始人。超現實主義強調人的夢、非理性、自由與想像力，布荷東將超現實主義定義為「純粹的精神自動」(Automatisme psychique pur)。

克勒韋爾終生追隨此道。正是他向布荷東和查拉，[36] 以及其他的超現實主義者揭示了催眠的技巧，從中他們試圖創造出一個詩意流淌、靈感啟迪的新境界。一開始，克勒韋爾還在超現實主義運動的兩大陣營中猶豫掙扎，最後他還是站到了布荷東──這項運動的發起者和精神領袖──這一邊。

卡提耶－布列松狼吞虎嚥地閱讀這項運動的正式宣傳物《超現革命》（La Révolution surréaliste）雜誌。在這裡，他發現了幾年來他一直在懵懂地追尋卻不知如何命名或形容的東西。這不是政黨，也不是哲學系統，而是一種精神態度，一種生活方式。他痛恨實證主義，現在更幾乎是完全自願投入超現實主義的世界中。這本雜誌散發出一種地獄的氣息，支持所有形式的反叛：反對戰爭，反對過時的價值，反對任何對自由產生威脅的事物。這本雜誌的內容盡是夢境、自殺、對社會的反抗、共產主義，還有繪畫、自由繪畫（automatic drawing）、攝影和「精緻屍體」。[37] 它歡慶生命──一切生命；就像一個發現了地球的探險家。

繼獲准進入位於蒙馬特的白女士（Dame Blanche）咖啡館內室後，卡提耶－布列松又進入白色廣場（Place Blanche）附近的塞拉諾（Cyrano）咖啡館，這裡是巴黎超現實者的神聖集會地，卡提耶－布列松感覺自己進入了真正的核心聖所。這些地方不僅僅是咖啡館，還是菁英圈的沙龍，這裡的人都為那本他視為聖經的雜誌寫過稿。他們比他年長，但最多不超過十

歲，卻都已經留下了輝煌的印記，每個人更擁有戰鬥留下的獨特傷疤：醜聞、誹謗、一記耳光、被朝眼睛吐痰。

我們年輕的明日之星全然震懾於這些水準卓絕的聚會，他熱切地參加這些人所舉辦的任何活動，但這些都沒有給他帶來自信，他總是坐在桌子末端，以免打擾他們或引起注意。他離布荷東很遠，只能隱約捕捉到隻字片語，他完全無法鼓起勇氣擠開人群去接近這位「太陽王」。一次又一次，他聽著這位偉人發言，語氣充滿了權威，甚至排除任何反對的可能，比如像這樣的話：「任何人都不許在地球上留下他所處時代的痕跡。」

整體而言，只要布荷東表現的優點多過缺點，即便偶爾展現出過份自負和武斷的教主模樣，也顯得無關緊要。卡提耶－布列松認為他重視尊嚴且正直，禮貌、誠實、膽怯，但同時又充滿震懾力。在卡提耶－布列松眼裡，這位領袖就是反叛精神的化身，是直覺和靈感力量的象徵。布荷東的前幾本著作已經讓他聲名大噪，但在一九二八年出版的那本書，讓他的聲譽和對卡提耶－布列松的影響更加速倍增，卡提耶－布列松完全被這本書征服。書中運用了

<hr/>

36　查拉（Tristan Tzara，1896～1963）。本名 Samuel 或 Samy Rosenstock，又名 S. Samyro，羅馬尼亞裔法國詩人、散文作家。

37　精緻屍體（Exquisite Corpse，法文 cadavre exquis）是超現實主義在運用潛意識集體創作時的一種技巧名稱。遊戲中，參與者們在不知前後文句的狀況下，依序在摺疊的紙上寫作，直到最後展開，拼組成各樣異想天開的作品。cadavre exquis 便是超現實主義者第一次所拼組出來的句子：精緻的屍體應該喝新酒（Le cadavre exquis boira le vin nouveau.）。超現實主義者希望能藉由這種實驗，探索與創作出超越學院框架、跳脫理性邏輯的體驗與作品。

五十幾張出處來源不同的照片，體現〈超現實主義者宣言〉純粹精神，並讓文字描述黯然失色，但使卡提耶–布列松拜服的原因絕不僅僅如此。

《娜嘉》（Nadja）描述了一場超現實主義的探險，故事發生在敘述者和一位神祕又有魅力的女子之間。全書細膩地描述了兩人之間的會面，按他們在巴黎的行程逐日翔實敘述。到最後，讀者才意識到娜嘉的神祕感只是一個美麗的藉口，用來揭露詩人對自己身分的追問。《娜嘉》邀請讀者在現實中退開一步，進而獲得觀照現實的新視角。自此之後，卡提耶–布列松就一直採取某種角度，而非全然從正面來審視世界、人和生活。

卡提耶–布列松第一次參觀布荷東的工作室時大為驚歎，房間的布置竟貼切地反映出主人的性格。房間裡塞滿了瑣碎的物品，但每樣東西都擺放得恰到好處。布荷東就是超現實主義的化身。

超現實主義陣營後來在一次內部討論中，發生了激烈的爭辯危機，卡提耶–布列松沒敢介入。那時布荷東三十二歲，加入法國共產黨兩年，正在和妻子鬧離婚，無法從個人情感問題中脫身，所以未能善加處理陣營裡的緊張關係。平時，布荷東總是努力收斂自己不妥協的性格，以及一氣之下就要把人趕出去的壞脾氣，以達成他真心企求的集體合作。然而這一次的分歧，竟造成了雷里斯、拜倫和普雷沃特的離開。[38] 卡提耶–布列松這位年輕成員坐在會議桌的末端，默默觀察著這次激戰而沒有參與，因為現場的情況實在太過震撼，讓他開不了

口；或許這是他從小受天主教教育殘留的影響，見習修士在教士大會無權發言。

不過，卡提耶－布列松端著一杯紅石榴糖漿坐在那裡，意味著他也是這場神聖儀式的一員，表達了對教主的忠誠，這是他對領袖的特別宣誓。

對超現實主義者來說，塞拉諾咖啡館是各種激情的交匯點。雖然卡提耶－布列松人在那裡，但他是以自己的方式存在。無論是在咖啡館還是妓院，他都和朋友蒙迪亞哥及何塞[39]在一起。他會花上幾個小時觀察那些來回走動的討論者，一邊小口啜飲，一邊聽他們的對話。他人在那裡，但從不參與。他終其一生的本能，就是遠離任何影響他自由意志和獨立性，或干擾他自主判斷的事物。所以從一開始，他就很難全盤接受超現實主義。他無法認同超現實主義繪畫，比如說，他曾滿腔熱血地為啟發過他的昔日大師（如最著名的烏切洛）辯護。他也曾被超現實主義藝術的風俗軼事所惹惱。「那是具有文字意義的繪畫！」他經常這樣抱怨：「馬格利特[40]愛耍小聰明，你會被他畫中的文字遊戲吸引，而不是藝術。

38 雷里斯（Julien Michel Leiris，1901～1990）是法國超現實主義作家和民族志作家。拜倫（Jacques Baron，1905～1986）是法國超現實主義詩人。普雷沃特（Jacques Prévert，1900～1977）是法國詩人和編劇。

39 何塞（Pierre Josse，1908～1984）是法國雕刻家。

40 雷內・馬格利特（René François Ghislain Magritte，1898～1967）比利時畫家，一九二七年移居巴黎期間，認識了布荷東，並加入超現實主義者的行列。

「當廣告看倒不錯！」

卡提耶－布列松尊重曼·雷和他的肖像畫[41]，也非常熱愛身兼畫家、雕塑家及詩人的達達主義暨超現實主義代表恩斯特及他的同儕；但他喜歡這些藝術家本人更甚於他們的作品。此外，他也對於西班牙大導演布紐爾[42]的第二部超現實主義電影《黃金年代》（L'Age d'Or）中呈現的暴力和嘲笑很是讚賞。即便如此，他在自己選擇的領域裡卻始終保持局外人的身分，拒絕玩任何遊戲，因為他不願做出任何承諾。他從不會被排除在外，因為他從未成為其中的一份子。

儘管如此，卡提耶－布列松仍然從超現實主義中受益無窮，他也承認這一點，即便他對超現實主義的忠誠是出於道義而非美學考量。他無法接受韓波要他改變個人生活的規勸，也無法接受馬克思主義者要他改變世界的召喚，於是他選擇了布荷東提出的更好方案。他保持無時無刻對凡事質疑的態度，總是讓想像力走在最前頭。

他對巧合的迷戀也是來自於超現實主義，說到底，他能夠進入這項運動的核心完全是出於一系列機緣巧合。多虧了布朗什（Blanche）某天在白女士（Dame Blanche）咖啡館碰巧見到他，他才會被引薦進入超現實主義者聚會的塞拉諾咖啡館。還有一些更重要的巧合點綴著他的生活，慢慢培養出他對符號的解讀能力。他是個精神上的雜技演員，終生對超現實主義保持忠誠，對教條保持一定距離，但也不背叛它。他是個專業

的夢想家，就像當時的人形容那些偉大的記者為「受薪遊蕩者」。

除了布朗什和克勒韋爾，還有第三個貴人引導卡提耶－布列松輕鬆進入原本無法進入的世界。這個人就是克羅斯比（Harry Crosby），他以最不可思議的方式走進卡提耶－布列松的生活。

在日子過得精彩豐富的那些年裡，卡提耶－布列松不僅獲得思想和藝術上的進展，還騰出時間服完兵役。[43] 這完全可以說是一種自我犧牲，因為從軍根本就違反他的天性，精神方面要嚴守紀律，體能要達到標準，更不用說要向國旗敬禮。他想成為飛行員，但這樣的想法當然只是出於浪漫而非技術。他考進了空軍，派駐在巴黎附近的布林歇（Le Bourget），右肩扛著雷貝爾（Lebel）步槍，左腋則夾著一九二八年NRF版的《尤利西斯》[44] 這可不光是為了形象，他確實需要藉由喬伊斯的文字來保持心情愉悅，以抵消軍隊生活的僵硬死板。

41　曼·雷（Man Ray，本名Emmanuel Radnitzky，1890～1976），美國出生，一九二一年離開紐約，到巴黎，對被視為達達主義和超現實主義藝術家。

42　布紐爾（Luis Buñuel，1900～1983），西班牙國寶級電影導演、電影劇作家、製片人，代表作有《安達魯之犬》（Un Chien Andalou）與《青樓怨婦》（Belle de jour）等。

43　一七九八年法國開始實施徵兵制，二〇〇二年廢除。二〇一九年起恢復徵兵。

44　《法國文學期刊》（Nouvelle Revue Française，簡稱NRF）是法國舉足輕重的文學雜誌，由紀德與幾位好友於一九〇八年創辦，並於一九〇九年發行創刊號。一九一一年，伽里瑪（Gaston Gallimard，1881～1975）成立出版部門，一九一九年與文學期刊分開，正式名為伽里瑪出版社。目前為法國第三大家出版社。

有一天，在填寫軍中調查表時，他在評價自己服役情況的問題前猶豫了。最後他忍不

住寫下一句話：「別搖得太厲害，天空屬於所有人。」（Ne vous balancez pas si fort／Le ciel est à

tout le monde.）

他馬上被叫到馬爾凱蒂（Poli-Marchetti）上校的辦公室。

「你到底是什麼意思？」

「這不是我說的，是藝術家考克多[45]的話。」

「什麼考克多？」

長官開始對他大聲吼叫，並威脅以屢次冒犯長官的罪名把他派去非洲軍團（Bataillon

d'Afrique），那是駐紮在非洲用來懲罰士兵的軍團。生性叛逆的卡提耶-布列松經常因為這類

紀律事件被點名，這是無可避免的事。他終究沒有被派去非洲。這是因為，第一，他的罪行

沒有那麼嚴重；第二，很明顯地，他根本無法完成飛行任務；最後一點，大家都知道他是哪

個家族的子弟。布林歇和龐坦都在巴黎東北部郊區的塞納－聖但尼地區；每個人都聽說過卡

提耶-布列松工廠。所以，最後他被懲罰做清掃工作。當這樣的懲罰也不管用之後，就是關

禁閉。

類似的事後來又以不同原因發生過很多次。一天，這個年輕人又一次被叫到指揮官辦公

室訓話，但這次房間裡有位訪客，是一個在這裡上飛行課的美國人，他和這裡的所有軍官關

係良好，一戰時在法國當過救護車司機。機會再一次眷顧了這個年輕人。當卡提耶－布列松因傲慢無禮而多次被訓時，這個美國人認出了他，他們曾在洛特的畫室見過面。美國人覺得眼前的場景非常有趣，而且對這個年輕人的性格很好奇，於是為他緩頰：「將軍，這其實也不是什麼大事。拘留他三天，讓他做點有意義的事。就讓他在我那裡服刑吧，我會負責的。

您知道我住在哪裡，我不會讓犯人逃跑的。」

司令礙於情面同意了這位當地貴賓的請求，於是卡提耶－布列松坐上這位新靠山的車離開了空軍機場，前往艾蒙威爾（Ermenonville）森林的太陽磨坊（Moulin du Soleil）地區，這個美國人在那裡向友人拉侯什傅科公爵（Armand de La Rochefoucauld）租了一間房子作為居所。

這位犯人的「刑期」可不只三天。他後來定期受邀去度周末，很快便成為美國人的朋友和夥伴，就像是被收養了一樣，他做夢都沒有想過會擁有這樣一位庇護人。

這位美國人克羅斯比（Harry Crosby）在當地人眼中是個怪人，但他大有來頭。他來自波士頓的上流社會，是超級富豪銀行家摩根（J. P. Morgan）的侄子，完成哈佛的學業後就來到歐洲，和妻子卡雷斯（Caresse，她的真名叫瑪麗，但她想要個 C 開頭、更耐聽的名字）住

45 考克多（Jean Cocteau，1889～1963），法國全方位藝術家，二十世紀藝術史上的奇才，無論是文學、繪畫、戲劇或電影都有前衛與創新的表現。

在巴黎里爾（Lille）街上的豪華公寓裡。他們的所有家當包括穿著全都是白色的，他們的生活就像一場舞會，充滿前衛藝術、酒精、性自由、怪癖，至少在他們新英格蘭的家人眼中是這樣的。這對夫婦也向別人誇耀瘋狂、奢華的生活。但除此之外，他們還有別的興趣。

克羅斯比夫婦瘋狂熱愛詩歌和文學，而且並不滿足於自己創作詩歌。克羅斯比的詩風格黑暗，顯示他的性格深受自毀情結和戰爭陰影的影響。一九二五年，他們創立了黑太陽出版社（Black Sun Press），致力用奢華、手工製作和充滿菁英氣息的風格出版自己喜歡的文學作品。從字體、紙質、插畫的選擇，甚至到印製數量，一切都為營造出書籍的珍稀感而設計。

當然，他們一開始出版的是自己的作品。經過三年，出版五本書之後，開始一邊出版自己的作品，同時也出版英國唯美主義作家王爾德、美國作家愛倫坡、英國作家D・H・勞倫斯、法國小說家拉克洛、美國詩人艾茲拉・龐德，甚至是英國小說家斯特恩和波斯詩人海亞姆，以及喬伊斯一些尚未完成的作品。[46] 克羅斯比從他的表兄貝里[47] 那裡繼承了一座精美非凡的圖書館，裡面不僅有非常珍貴的初版圖書和搖籃本，[48] 還有他和詹姆斯、梵樂希[49]、愛默生[50] 的通信，甚至有幾封普魯斯特的信件。普魯斯特曾把《論文與雜文》（Pastiches et Mélanges）題獻給他。

黑太陽出版社只出版創辦人喜好的作品，這是唯一的運營方針。「卡提耶」——克羅斯比總是這麼叫卡提耶－布列松——得以近距離觀察黑太陽如何運作。他每個周末都在他們的磨坊度過，目睹作家、詩人、畫家和音樂家從世界各地前來，這就是一鍋文化大雜燴。每周

都有巴黎社會名流前往艾蒙威爾森森林。這一次，儘管卡提耶－布列松身為年輕的圈外人，但

他很快和恩斯特以及其他許多人成為朋友，因為文化圈裡超現實主義者絕不在少數。在這之

中，出現了另一個人物，對卡提耶－布列松的早期職業生涯演著至關重要的角色。

如果不是因為操著美國口音，利維很容易被當成中歐人，他非常精通中歐文化和歷史。

父親是紐約地產大亨，也投資繪畫作品。他在哈佛學過藝術史，然後在杜象的鼓動下來到法

46 愛倫坡（Edgar Allan Poe，1809～1849）是美國作家、詩人與文學評論家，被尊崇是美國浪漫主義運動要角之一，以懸疑、驚悚小說最負盛名。勞倫斯（D. H. Lawrence，1885～1930），二十世紀英國作家，其作品常具最具爭議性，代表作有《查泰萊夫人的情人》（Lady Chatterley's Lover）。拉克洛（Pierre Ambroise Choderlos de Laclos，1741～1803）法國小說家，代表作品為《危險關係》（Les Liaisons dangereuses）。艾茲拉·龐德（Ezra Pound，1885～1972）是美國詩人、文學家，意象主義詩歌的代表人物。勞倫斯·斯特恩（Laurence Sterne，1713～1768）英國感傷主義小說家。奧瑪·海亞姆（Omar Khayyám，1048～1131）波斯詩人、天文學家、數學家，一生研究各門學問，尤精天文學。代表作為詩集《魯拜集》（Rubaiyat）。

47 華特·貝里（Walter Van Rensselaer Berry，1859～1927）是美國律師、外交官和藝術贊助者。出生法國，擁有范·倫塞勒（Van Rensselaer）紐約世家背景，一九一六～一九二三年間擔任巴黎美國商會會長，後常駐巴黎，熟稔巴黎文藝圈。貝里終生單身未娶。

48 搖籃本（Incunabula）指歐洲活字印刷術發明之最初五十年間所印刷的出版物。Incunabula 一字源自拉丁文，原意為搖籃期（Cradles）。故稱此時期的出版物為搖籃本。

49 梵樂希（Paul Valéry，1871～1945）法國作家、詩人，法蘭西學術院院士，是法國象徵主義後期詩人的代表人物。

50 愛默生（Ralph Waldo Emerson，1803～1882）出生波士頓，美國思想家、文學家。

國。[51] 他有著永不滿足的好奇心和發現天才的本領，總是在尋找美女和發掘天才。來巴黎旅

行幾次後，他透過曼・雷認識了攝影家阿傑，立刻向他購買大量的攝影作品。[52] 他想開書店，

最後卻在紐約開了間藝廊，一間展出攝影作品為主的非主流藝廊。

一九二七年，利維娶了女詩人米娜・洛伊的女兒。[53] 身為法國迷文化愛好者，他把婚禮

辦在巴黎十四區蒙帕納斯的市政廳，這並不令人意外。真正出奇的是連赫赫有名的羅馬尼亞

雕塑家布朗庫西[54] 和作家喬伊斯都在賓客名單中。前者姍姍來遲，氣喘吁吁，手裡握著新婚

賀禮，那是一只小巧的銅製雕刻品，題名為「新生兒」；喬伊斯則始終沒有出現。

除了恩斯特和利維，年輕的「卡提耶」還結識了一些艾蒙威爾森林的常客。其中包括來

自美國的鮑威爾夫婦，格蕾琴和彼得（Gretchen and Peter Powel），他們就和克羅斯夫婦一樣

古怪，和克羅斯比夫婦也特別要好。鮑威爾夫婦也和克羅斯比夫婦一樣鐵了心要逃離家族的

清教傳統，因此喜歡到處旅行，他們也是今後將影響卡提耶-布列松前程的人。

德州出身的格蕾琴有著一頭金髮，棕色的眼睛，雕塑般的優雅臉孔，侍童髮型佩上大蝴

蝶結，在巴黎最著名的藝術學院（Académie de la Grande Chaumière）和卡雷斯一起學習雕塑。

鮑威爾來自羅德島，是個不亞於專業人士的業餘攝影師，他向克羅斯比介紹了攝影藝術，讓

克羅斯比不僅開始拍照，也學習欣賞攝影作品。於是不久後，黑太陽出版社發行哈特・克萊

恩（Hart Crane）的詩集《橋》（The Bridge）時，便搭配了三張美國攝影大師埃文斯（Walker

Evans）拍攝的布魯克林大橋照片。接著鮑威爾夫婦也就順理成章地把他們的攝影集交給了黑太陽出版社出版，也就是《紐約一九二九》（New York 1929），那是這家新興出版社創社以來所製作最精緻、最獨特也最昂貴的作品。

鮑威爾夫婦也對卡提耶－布列松關照有加。鮑威爾向卡提耶－布列松示範如何使用照相機，告訴他照相機會拍出什麼樣的東西，以及拍攝者需要投入什麼。格蕾琴將她對爵士樂的熱情分享給卡提耶－布列松，並且伴隨著另一種激情。她比卡提耶－布列松大十歲，嫁給了一個她很尊敬但總是不在身邊的男人，因此她和卡提耶－布列松的這場激烈感情注定沒有結果。

一九二九年接近尾聲，艾蒙威爾周日聚會的大好風光也開始漸漸淡去。克羅斯比在回紐約之前完成了一本有關他的夢想的書。他的日記和詩披露了他對太陽的崇拜和信仰終究沒能

51　利維（Julien Levy）是紐約市朱利安・利維畫廊（Julien Levy Gallery）的藝術品交易商和所有者，該畫廊在一九三〇年代和一九四〇年代是超現實主義者、實驗派藝術家和美國攝影師的重要場所。杜象（Marcel Duchamp，1887～1968）美籍法裔畫家、雕塑家與作家，二十世紀實驗藝術的先驅，達達主義及超現實主義的代表人物。

52　尤金・阿傑（Eugene Atget，1857～1927）是法國畫家，也是紀實攝影的先驅，因記錄現代化之前的巴黎景象而聞名。

53　米娜・洛伊（Mina Loy）是英國藝術家與詩人，二十世紀初期被視為「新女性」之典型。米娜・洛伊有四個小孩，文中的女兒指的是Joella Synara Haweis Levy Bayer，1907～2004。

54　布朗庫西（Constantin Brâncuși/Brancusi，1876～1957），羅馬尼亞、法國雕塑家和現代攝影家。布朗庫西被視為繼羅丹之後二十世紀最具影響力的雕塑家，被舉為現代主義雕塑先驅。

戰勝內心的痛苦，世界大戰的幽靈在煙黑色的天空下從戰壕裡慢慢爬了出來。他在薩伏廣場（Savoy）酒店的二十七樓租了個房間。有一天，他對妻子說要去日落的地方和某人見面，妻子當時就覺得有點奇怪。後來他被人發現陳屍在工作室，和情婦手臂交纏；兩人雙雙朝太陽穴舉槍自盡。事情發生在耶誕節前兩周。

卡提耶－布列松從來沒有想過用這樣激烈的方式來解決自己的問題。那時他還太年輕，無法像克羅斯比一樣打從內心感受戰爭的恐怖。他無疑是個浪漫主義者，卻沒有浪漫主義靈魂常有的黑暗、悲觀和絕望。閱讀克羅斯比死後出版的書《飛翔的阿芙蘿黛蒂》（Aphrodite in Flight），並沒有給他多大的幫助。這是一部闡釋愛的空氣動力學的專著，書中的詩歌以十分有趣的方式列舉了飛行和誘惑之間惱人的相似處。

卡提耶－布列松與格蕾琴的戀情夾雜著歡樂與痛苦，但最終痛苦超過了歡樂，而他也意識到必須做點什麼。他理想主義的一面認識到自己具有冒險家的精神，他屬於新的世代，這代人隨時準備體驗結局，然後再找到新的開始。他在舊世界的限制下感到窒息，空氣好像突然被污染了，氣氛也變得死氣沉沉；而最重要的是，格蕾琴的身影快要令他發瘋了，他需要再次衝破重圍，重獲自由。

對於希望遺忘的人來說，世界很大，但不管走得多遠，總會再次面對你的魔鬼。導演穆瑙（F・W・Murnau）在一部有關他的電影《吸血鬼》（Nosferatu le vampire）的動畫裡說過這

樣的話：「他走過那座橋時，幽靈找上了他……」或許卡提耶－布列松也隱約意識到他正在走過那座橋。

剛出版《黑魔法》（*Magie noire*）和《巴黎—廷巴克圖》（*Paris-Tombouctou*）的保羅·莫朗建議卡提耶－布列松去巴塔哥尼亞（Patagonia）高原觀賞暴風雨，以淨化他的精神。[55] 但這是旅行老手的建議。卡提耶－布列松過去的「旅行」都是在書頁之間。韓波在阿比西尼亞（Abyssinian，衣索比亞舊稱）的旅居歲月，比任何作家都更能激起他更多更美的夢。卡提耶－布列松在前往盧昂的路上就想著韓波，盧昂的祖父幫他在開往杜阿拉（Douala）的郵輪上弄了個艙位。他從喀麥隆（Cameroon）出發，前往象牙海岸（Ivory Coast）──去到他自己的阿比西尼亞。

現在的卡提耶－布列松已經擁有廣博的閱讀經驗，不再單純地聽信一家之言。這時的小說家，不論是感召於混亂時代精神的新一代，或是抱持傳統傾向者，都認定了西方的沒落，紛紛大力呼籲讀者別再沈浸於歐洲晚暮之昏沉散漫，以及貧乏的奢華。法國的知識份子數

55　保羅·莫朗（Paul Morand，1888～1976）是法國名作家、法蘭西學術院院士與外交官。跟法蘭西學院文學大獎並列的保羅·莫朗文學獎以他的名字命名。《黑魔法》和《巴黎—廷巴克圖》二書皆為莫朗的非洲旅行書寫。巴塔哥尼亞（Patagonia）高原橫跨阿根廷與智利。一五一九年，麥哲倫環球旅行於此，看到當地人穿著又大又重的獸皮鞋子，在海灘上留下巨大的腳印，便將此地命名為「Patagon」（西班牙語「巨足」之意）。

年來一直把非洲之旅比擬成真正的精神洗禮，這樣誘惑力十足的呼喚是難以抗拒的。幾年前，紀德以《剛果之行》（Voyage au Congo）和《重訪查德》（Le Retour du Tchad）兩本書引起轟動，他在書中表達了對當地人種種虐待暴行的強烈憤慨；儘管他的立場是詩意的而不是政治的——因為他並未質疑法國殖民地的合法性。即使同樣的負面揭露來自記者而非作家，法蘭西帝國的基礎也沒有動搖的危險。和紀德一樣，隆德雷斯[56]一九二八年在非洲旅行時並無意發動革命，頂多為較激進的改革搖旗吶喊。和紀德的文章一起，他當時發表在《小巴黎人》（Le Petit Parisien）的系列文章最後演變為議會的質詢，成為殖民利益遊說團體的仇恨式宣傳活動，一次重大的政治爭論。但殖民地實際的狀況和民眾的態度，都沒有什麼重大改變。

除了船票，卡提耶－布列松還帶了一千法郎和幾本書：必備的韓波詩集，瑞士小說家桑德拉爾（Blaise Cendrars）的《黑人故事集》（Anthologie nègre），這是一本口述非洲故事集，以及法國詩人洛特雷阿蒙伯爵（the comte de Lautréomont）的《馬爾多洛之歌》（Les Chants de Maldoror）。一部歌頌人類與上帝抗爭的散文體史詩，他所購買的版本出自一家名為「無以倫比」（Au Sans Pareil）的書店兼出版商，位於克萊伯（Kléber）大街，他常去那裡買書。卡提耶－布列松還帶了一本大部頭的書，並在出發前撕去書中由索波特（Philippe Soupault）撰寫的冗長前言，以減少體積。索波特和布荷東是《超現實主義宣言》的共同簽署人。卡提耶－布列松從來就沒喜歡過這個人，他用一種暴力而果決的姿態表達了這一點。當郵輪途中停靠獅子

山共和國時，他把撕下的書頁用橡膠樹汁液黏在明信片上。這本書名為《工業化的愛與恨》（Pour l'amour et contre le travail industriel），不僅譴責專業化分工，還歌頌所有領域裡的業餘活動。

卡提耶－布列松所到的國家是法國在西非的八個殖民地之一，除了鹹水湖遍布的廣大森林，什麼都沒有。雖然有海岸線，但法國的執政官只關心如何從橡膠、棕櫚樹、桃花心木和可可樹中獲取利益。雖然象牙海岸第一大城阿比讓（Abidjan）和第二大城費爾凱塞杜古（Ferkessédougou）之間建了一條鐵路，以充分開發利用森林，但這個國家似乎沒有發生什麼變化，因為這裡實在太偏遠，有太多障礙需要克服。宗主國對殖民地很冷漠，就像沒有人會在意這片黑暗大陸已經被非人的壓迫所毀滅。最糟的是，人們把象牙海岸想成迷信、巫醫和泛靈信仰的代表國度；比較正面的想像則是把這裡當成一個陽光普照的小法國，居民日日等待著百貨商店寄產品目錄來。

那是二十世紀三〇年代初期，估計有一千萬名土著生活在村莊之外的荒野。他們從白人招募的工班中逃脫出來，白人要他們去當兵、修路和伐木，後者是最重要的工作。事實上，這就是奴役，負責招募的人跟奴隸販子沒兩樣。那裡的森林很壯美，卻散發著腐爛和死亡的

56 隆德雷斯（Albert Londres，1884～1932）是法國記者兼作家。法國每年頒發的傑出記者獎就是以他為名（Le Prix Albert-Londres），這是歐洲最早的新聞獎，也是法國新聞界的最高獎項，被視為法國的「普利茲獎」。

述。

氣息，黑人伐木工蜷縮著，被監工毆打至死；監工知道這片森林要不就是讓他們發財，要不就會要了他們的命。卡提耶－布列松定期給家裡寫充滿感情的長篇家書，信中充滿這樣的敘

一開始，不管多小的工作他都願意做，試遍了所有工作之後，他考慮去做木材商人，但馬上意識到是非洲的太陽把他曬昏頭了。他先後為農場主人和商店老闆打過工，直到他遇到一個奧地利獵人，他們一起去卡瓦利（Cavally）河的時候，獵人向他介紹了許多當地風俗。

從此之後，卡提耶－布列松就以打獵為生。非洲叢林可不比法國的朗布依埃（Rambouillet）森林。他父親和祖父都教過他用槍，一起打獵的經驗也不少，所以他懂得如何嗅出樹林裡隱藏的動物，但這些都無法和即將展開的夜間狩獵相比。他出發尋找未知的獵物，像礦工一樣頭上頂著一盞電石氣燈，這樣才能從動物眼睛的反光顏色分辨出獵物。打到獵物後，他會把肉風乾再拿到村子裡去賣，但他享受的是追蹤獵物的過程，而非殺戮。回到法國以後，他再也不曾打獵，但當時他覺得打獵十分刺激，連妹妹寫信都問他有沒有跟河馬和鱷魚近距離接觸過。回到法國，他再也不屑去追諾曼第的兔子和布利的野雞了。

不打獵的時候，卡提耶－布列松拿出他來非洲之前買的二手克勞斯（Krauss）牌相機，拍了第一批照片，還把鏡頭蓋當快門用。他拍的照片裡很少有風景，大多數是拍人，那些在河邊、碼頭和港口上生氣蓬勃的人。畫面中，輪船索具的粗線條和纜繩的細線條，顯示出他

對幾何的愛好。從這些照片看來，他似乎已經具備自己的美學語法和圖像語言，儘管並非出於意圖且尚未形成系統，但這些特點都很自然地符合他日後用觀看世界的一貫視角。

其中一幅照片特別動人，那是從獨木舟的船尾拍的，三個半裸的黑人踏水嬉戲的背影；每個人的動作都不同，有的凌空跳躍，有的在水裡。這幅照片抓住了一種不尋常的動感，在同一片沙灘上完美展現了三種節奏。

這些非洲照片絕不是報導攝影，而只不過是多幅主題各異的影像，再加上卡提耶－布列松只保留了小部分底片，使得這時期的影像風格更顯得分散。技術上的不足，也影響了他可選擇的題材。由於照相機發黴，造成有些照片雙重曝光，在沖洗過程中又出現了類似蕨類植物形狀的花紋。

一天，卡提耶－布列松發現自己的小便變成了黑色，而且是深黑色，這使他非常恐懼。情況愈發嚴重，他認為自己也許無意中吃了一群黑螞蟻，或者是某隻瘋猴子的腦子。他開始發燒，全身顫慄，有幾次還昏了過去，最後醫生的診斷是血吸蟲病。接連幾周，情況不斷惡化，他有充分的時間反覆回想隆德雷斯那篇關於非洲海岸的報告：「如果我是總督，我會在這片被詛咒的海岸上拉一條巨型的橫幅看板，漆上……徒勞來到此地的白人將即刻遭受自然的懲罰。」

他幾乎認命了，覺得自己大勢已去。當地人直言不諱地告訴他：得這種病的人大多難逃

一死。血吸蟲病是這個地區最普遍的致命疾病。由於無法取得可能治癒的唯一一種藥物，卡提耶－布列松決定嘗試一下草藥。打獵夥伴杜瓦（Doua）是這方面的專家，但他曾經拒絕救治一位臨死的白人婦女，據說那女人非常傲慢。

這種偏方有效的機率只有百分之一，而且卡提耶－布列松也絲毫不相信它會奏效，他只相信帕斯卡說的：「人類的問題都來自於不願安分待在家裡。」[57] 他用盡殘存的所有力氣，在明信片背面以盡可能清晰的字跡寫了封信給外祖父。這是一封遺囑，他向家人預示自己即將死亡，並宣布他的遺願：他的屍體要運回法國，並葬在瓦雷納河谷（Varenne Valley）他心愛的伊維（Eawy）森林的山毛櫸樹下，下葬時要用德布西的一首絃樂四重奏伴奏。沒多久，家裡就回信了，但內容卻不怎麼浪漫：「你外祖父認為那樣花費太昂貴了，你最好還是自己回家來。」

即使卡提耶－布列松瀕臨死亡，他的家人也沒有認真當回事。幸運的是，杜瓦很認真，而且開始著手救他的命。

卡提耶－布列松永遠不會忘記在非洲叢林的日子，至到人生終末仍紀念這段歲月。要不是因為生病，他會一直留在非洲。其實，非洲一直留在他的心裡。他總是帶著一件美麗的神物，那是一尊女性木雕，是一個象牙海岸的女孩送給他的，她沒告訴他這尊雕像具有魔力。

象牙海岸讓卡提耶－布列松對於旅行有了清晰的概念：如果你想要真正融入一個地方，唯一可行的方式就是在當地待上幾個月或幾年，過著和當地人一樣的生活。旅行意味著適應不同國家的轉變，即使融入當地是一種幻想，你至少可以體驗和當地人用同樣的方式來養活自己。如果失敗了也沒關係，只要不被自己的幻想欺騙就好。

他在非洲待了一年。雖然相較於漫長的一生，是很短的一段時間，但永遠難以忘懷，因為非洲生活既神奇又富有悲劇性。去過非洲之後，沒有人能再說他沒有見識過生活的黑暗面。十二個月的時間還不足以讓他想念歐洲的古堡和韓波的《醉舟》（Le Bateau Ivre）。假如情況允許，他可能會放棄打獵而去認識很多有趣的人，這樣他就不會錯過這個國家將近六十個族群（像 Appolonia、Bété、Yacuba、Baoulé、Malinke 和 Senufo）的文化，每一種文化都充滿吸引力。沿著賴比瑞亞邊界的長途航行中，停留在帕爾瑪斯角（Cape Palmas）附近的塔布（Tabou）港期間，他和吉內斯捷（Ginestière）先生同住。也許他本會更深入了解當地白人移民的生活，他們是殖民地精神中最具代表的破壞性因子。

他搭乘隸屬西方航海學會的聖法鳴（Saint-Firmin）號貨輪回國，回程途中他發現了《黑暗之心》和《長夜行》這兩本出色的小說。[58] 這兩本書的內容都是卡提耶－布列松剛經歷的非

57　帕斯卡（Blaise Pascal，1623～1662）西方科學和思想界的重要人物，既是哲學家，亦是數學家、科學家、發明家和神學家。
58　《黑暗之心》作者為康拉德（Joseph Conrad，1857～1924），波蘭裔英國小說家，曾赴法國當水手，後加入英國商船，於

洲故事，闡述了那些他剛剛離開的人，他親眼見過的景象又再度歷歷在目。書中的文字和精神如同他的親身體驗，加上他曾經迷戀韓波筆下的神祕非洲，現在他發現小說和現實面對面地碰上了。多虧了這兩本書的作者康拉德和賽林，他在他們筆下的主角身上認出了自己：馬婁（Marlow）走向河的上游追尋世界最深的源頭；還有巴達姆（Bardamu），他逃離巴博拉－布拉格曼斯（Bambola-Bragmance）的殖民地時近乎瘋狂，他曾以為可以在這裡忘卻西方世界的瘋狂。卡提耶－布列松從此不再對究竟是生活模仿藝術，還是藝術模仿生活而感到困惑，現在他已經知道答案了。

用幾何學的眼光看世界、超現實主義的思想震撼，還有瀕臨死亡的體驗，這些都是青年卡提耶－布列松生命中的決定性瞬間。他遇見的人和讀過的書同樣都啟發、引導了他，這是環環相扣、無法分割的。他不是忘恩負義的人，他的生活是一場漫長、斷續的致敬儀式，對象是洛特、布荷東以及杜瓦。奧德塞路上的畫室，白女士咖啡館，還有象牙海岸的森林，始終是他記憶中最尊崇的地方。

到了一九三一年，卡提耶－布列松身上已經具備了所有的基本要素：性格、氣質、文化、眼光、觀看世界的視角；面對生活，他已經準備好了。萬事俱備，往後便是發展、強化並完

善這些特質，而不會再有根本上的改變。歷經世事之後，此時的他已經完全成型。

他的特別之處在於，像他這麼狂野的人卻擁有令人驚訝的智慧，早已知道很多人需要花很多年才能明白的事：人必須有信念，然後追尋到底。只要一個信念就足以構成存在的意義。他也許會把推翻西班牙政府、帶領荷蘭獨立的奧倫治王室（the House of Orange）訓誡當成自己的人生格言：「我會堅信不移、屹立不搖地站著」。

卡提耶－布列松那時二十三歲。接下來他要走過這個世紀，進入下一個世紀。

一八八六年歸化英國籍，其作品常以航海為題材。《長夜行》作者為賽林（Louis-Ferdinand Céline，1894～1961），法國作家，《長夜行》是其半自傳式作品，其中創新的敘事風格影響許多作家。

第三章

攝影作為人生的新方向：一九三二～一九三五

現在該做什麼？卡提耶－布列松當然不會循著前人腳步把生命耗費在營生上，那太愚蠢了！對他而言，生命太過短暫，無暇浪費在世俗事物上。於是，他決定回到艾蒙威爾，重拾和超現實主義者的友誼，這其中也包括恩斯特。然而，聚會主席自殺後，氣氛也變了，儘管卡雷斯依舊充滿活力且能幹。在蒙帕納斯，卡提耶－布列松重新發現了朋友、咖啡館和往日的習慣。他的當務之急就是要從對非洲叢林的渴望中走出來，把那段沉醉的歲月拋在腦後。

非洲讓他發現了自己，這個發現也永遠改變了他。

從現在開始，除了自己的直覺，卡提耶－布列松不會再輕信任何人、任何事。如要接手家族事業也完全不成問題，但他早就對此表示厭惡。與此同時，他的家族事業也發生了變化，他在非洲叢林打獵時，卡提耶－布列松家族和北方洛奧（Loos）鎮的棉紡業巨頭帝里耶

（Thiriez）家族合併了，ＴＣＢ集團——帝里耶‧卡提耶－布列松（Thiriez Cartier-Bresson）集團——就此誕生。

那麼，接下來要做什麼？答案是：攝影。

當他準備告訴父親這項志願時，請求了年長他十七歲的恩斯特務必陪同，他認為自己需要外援才能夠說服這位一家之主。父親聽了兒子的另類選擇後並不特別驚訝，儘管他不認為攝影是正當的職業，只是打發時間的業餘愛好罷了。卡提耶－布列松懇求父親，向他解釋並為自己的選擇辯護：他之所以放棄繪畫而轉向攝影，是因為這是最能盡情發揮生命的方式。他沒有耐心和意願一輩子摹擬自然風光，任何僵固的紀律都會把他嚇跑。這跟他的性格、氣質和個性有關。他仍然熱愛構圖，並願意獻身於視覺藝術。儘管如此，他終究是個憑直覺行事的人，需要到處體驗生活，而不是待在某個地方不動；他必須去看看世界，而只有攝影才能滿足他的種種渴望。卡提耶－布列松的父親絲毫不以兒子的選擇為傲，所以根本沒跟朋友提起。但沒關係，因為他們很快就會聽說了。

放棄繪畫轉向攝影時，卡提耶－布列松舉行了一場告別禮：他幾乎銷毀了所有畫布，好像它們必須消失，必須為新的藝術型態讓道。這是一浪漫的姿態，是一種對雨果（Victor Hugo）小說《巴黎聖母院》（Notre-Dame de Paris）遙遠、無意識的回應，書中有一章名為〈長江後浪推前浪〉，作者重新演繹一則古老的神話，說明必須以新的表現方式來取代舊的。同

樣地，在藝術界也有攝影將取代繪畫的說法，後來又說電影將取代攝影。但無論怎麼發展，有幾個問題始終揮之不去：那些後輩能稱為藝術家嗎？應該允許他們進入孤傲排外的俱樂部嗎？他們怎麼可以如此專橫放肆？

無數攝影家拋棄了繪畫，從偉大的達蓋爾[1]，到許多攝影領域的先鋒都曾提筆作畫。此時，卡提耶－布列松比過去任何時候都更受偶像波特萊爾的影響，他深刻意識到在這場十九世紀中葉即已展開的激辯中，這位詩人所做的貢獻（事實上這場激辯仍在持續，因為至今還有人質疑攝影是否屬於藝術）。離開洛特學院的時間並不長，卡提耶－布列松仍然記得波特萊爾說過，攝影產業是失敗畫家的避難所，因為他們「太平庸又太懶惰」，以致無法完成繪畫的學業。波特萊爾痛斥將攝影當偶像一樣崇拜的傻子，以及這種集體的狂熱，尤其是這個新寵的虛榮做作。說攝影取代繪畫簡直荒謬，就像在說印刷術將取代文學一樣。波特萊爾給了攝影一個最低下的定位：「繪畫的僕人」。當時畫壇十分畏懼攝影，約有二十位畫家，包括新古典主義畫家安格爾和法國國家美術學院的創辦人兼主席沙瓦納在內，[2]共同簽署了一

1　達蓋爾（Louis Daguerre，1787～1851），是一名法國藝術家和攝影家。原為劇場舞台繪製背景，後發明達蓋爾銀版法（Daguerreotype），又稱達蓋爾攝影法，被譽為攝影之父。

2　安格爾（Jean Auguste Dominique Ingres，1780～1867）是法國畫家，新古典主義畫派，代表作為《土耳其浴女》（Le Bain turc）。沙瓦納（Pierre Puvis de Chavannes，1824～1898）是法國畫家，也是國家美術協會（Société Nationale des Beaux-Arts）的共同創辦人與主席。

份宣言，要求國家保護並援助他們，以對抗攝影成為藝術的另類潮流。另一方面，比那些畫家年輕許多的自然主義作家左拉，卻好像與保護藝術的觀點相去甚遠，他不僅平時很喜歡拍照，會為小說中要描寫的地點拍照作為參考，還指出只有將某事物拍攝下來，才能真正看清楚它。

卡提耶－布列松進入攝影界時，攝影正好達到一項雙重突破：對專業攝影師來說，這是獲取資訊的媒介；對業餘人士來說，這是一項有趣的愛好。各界對攝影的地位仍然爭論不休，近半個世紀以來，相關的言論和文章都未能平息爭論。有個三十三歲的匈牙利難民，名叫布拉塞，他用福倫達（Voigtländer）相機拍攝街上的塗鴉，剛剛出版第一本攝影集《夜巴黎》（Paris de Nuit）。3 他於一九三三年十一月十五日發表在《叛逆者報》（L'Intransigeant）的文章值得在此引述：

攝影和繪畫本質上截然不同。攝影重觀察，繪畫重創造。攝影是記錄，並以紀錄的形式存在。而繪畫則完全源於畫家的個性，如果畫家有缺陷，一切都會淪為上好材料的胡亂堆砌。怎麼能說攝影和繪畫是對手呢？只有紀實性的繪畫和繪畫性的攝影才是對手。這兩者會互相吞食，最終令兩者永久消失！攝影正是繪畫的良心，經常提醒後者什麼不可為。所以讓繪畫來承擔責任吧……在讚賞了攝影的敏感度之後，我們必須去追尋新的

敏感度，也就是攝影師的敏感度。吸引攝影家的正是穿透表象、發掘形式的機會。那客觀的存在（par excellence）！那永恆的匿名！最謙卑的僕人，偏離的卓越者，只活在潛伏的影像中。攝影家追尋這些影像直到最後，然後把最實在、最具體、最真實的一面呈現出來。至於他們是否應被稱為「藝術家」如此具爭議性的名字，說實話，根本就不重要。

許多著名的攝影家從未忘記素描、繪畫和雕塑訓練給予他們的幫助。至於卡提耶－布列松，他有一句名言是這樣說的：「攝影時就是在做畫。」

一九三〇年代早期的巴黎，攝影這項「消遣」的藝術或技術正逐漸興起，只要有勇氣的畫廊主人敢於展出抓拍攝影，人潮就會湧向這些定期舉行的展覽。曼・雷被認為是藝術攝影家，柯特茲則是報導攝影大師；匈牙利是第一個出口攝影家的國家，許多流亡人士都很有攝影才華。一些評論家透露分辨紀實攝影和藝術攝影的方法：前者是清晰的，後者是模糊的。

照相亭在巴黎也隨處可見，從百貨商店如拉斐特畫廊（the Galeries Lafayette）、報社門口如《小

3　布拉塞（Brassaï，本名Gyula Halász，1899~1984）出生匈牙利，是攝影師和雕塑家，獲獎無數。一九二四年，移居巴黎，藉由閱讀普魯斯特的著作自學法語。是兩次世界大戰之間在巴黎蓬勃發展的眾多匈牙利藝術家之一。攝影集《夜巴黎》是其代表作。

日報》（Le Petit Journal）到動物園都有。照相亭出現在布拉格街頭時，小說家卡夫卡[4]給它取

了個綽號叫「錯識你」（mistake-yourself），他認為攝影掩蓋了事物的真實，並隱藏其本質。

卡提耶－布列松第一次見到「攝影家的作品」是在美國友人鮑威爾家。阿傑的作品讓他

印象深刻，柯特茲的作品則是他在詩意表達方面的靈感和榜樣。

阿傑幾年前死於貧困，要不是雷的年輕助理阿博特（Berenice Abbott）慧眼識英雄，他

的照片和底片多半會落到銷毀或散軼的下場。[5]他鏡頭下的巴黎街道有種奇異的荒涼感，因

為拍攝時間都在清晨，還保有一天初始的清新與純真感。超現實主義者將他的作品詮釋為藉

由想像遠離了現實，而不是遠離那個平板又帶著學術性口吻的簡便詞彙——寫實主義。

柯特茲曾是銀行行員，後來離開匈牙利來到蒙帕納斯，靠攝影生存了下來。他很快就發

現自己的個人風格，特別是看待事物的獨特眼光，一種混合藝術和報導、前衛和抓拍的風格。

除了這兩人，還有其他影像也給卡提耶－布列松留下了深刻印象，比如一張拍攝杜美

（Paul Doumer，1857～1932）總統的照片。拍攝者在總統遇刺後的瞬間站在貝瑞爾（Berryer）

酒店臺階上偷偷拍攝，當時周圍群眾還未意識到發生了什麼事。還有一些照片因畫面勾起的

情緒而引發卡提耶－布列松的共鳴，其中有張照片特別搶眼，不論在當時或是許久以後來看

都是如此，這張獨特照片的出現改變了卡提耶－布列松，他震撼至極，被那無可比擬的視覺

之美徹底征服。

這張照片拍攝於一九二九年或一九三○年，一九三一年發表在《攝影》（Photographies）雜誌上，作者署名芒卡西（Martin Munkácsi），之前從事運動攝影，後來轉為報導攝影記者。

他用一段話總結了他的攝影哲學：「抓住漫不經心的人們遇到卻沒有注意到的那千分之一秒，這就是攝影報導的原則。而在這之後的千分之一秒，拍下人們所見到的場景，那就是報導攝影的實務面。」

這張照片中是三個裸體的黑人男孩背影，他們正要躍入坦噶尼喀湖。打動卡提耶－布列松的所有要素一應俱全，他熱愛的一切盡在其中：非洲，那塊讓他魂牽夢縈的土地；超現實主義者所創造，足以分隔潛意識深淵的源泉；由人物、沙灘、浪花的線條交織而成的構圖感；還有動作、青春、活力和速度。這就是生命，純粹的生命。這幅畫面伴隨了卡提耶－布列松一生。即使到了生命的盡頭，他都還在努力尋找恰當的句子來表達他從這幅畫面中得到的領悟：

4　卡夫卡（Franz Kafka，1883～1924），出生布拉格的小說家，二十世紀具影響力作家之一。代表作品有《變形記》（Die Verwandlung）、《審判》（Der Prozeß）和《城堡》（Das Schloß）。

5　阿博特（Berenice Abbott，1898～1991），美國攝影師，用黑白攝影表現二十世紀三〇年代紐約街頭和建築物。她非常欣賞阿傑的作品，一九三〇年出版《阿傑，巴黎的攝影家》（Atget, photographe de Paris），一九六四年出版《阿傑的世界》（The World of Atget），種種努力使阿傑獲得極高的聲譽。

我突然明白攝影可以在瞬間凝結永恆，這是唯一一張影響我的照片。這幅畫面的張力，那自然流露、那生之喜悅（joie de vivre）、那奇蹟，直到今天仍然讓我傾倒。那形式上的完美，生命的感覺，還有難以言喻的顫慄……我對自己說：萬能的主啊，人竟可以用照相機做到這樣的事……感覺好像有人從後面踢了我一腳……上啊，去試一下！

就這樣，在當事人毫不知情的狀況下，一個攝影家為另一個攝影家開了路，一幅作品改變了一個人的一生。卡提耶－布列松與這張照片的關係，也發生在他朋友埃文斯與史川德[6]的作品《盲女》（Blind Woman）之間。許多出色的攝影師後來談起卡提耶－布列松的作品，也都懷抱著同樣的感情。即使有意要避免這種影響，你所成為的榜樣也總會影響到其他人的命運。

這張照片不是將相機架在三腳架上拍攝，這種方法早就過時了；這是用攜帶式照相機抓拍的。由於便於攜帶，這樣的照相機能讓攝影師去以前到不了的地方，帶回過去的人因為到不了而無法想像的景象。像這樣的口袋式照相機看來像個玩具，卻改變了我們對世界的看法。

當時市場上正推出一款新的相機，賣點正是方便攜帶，那就是徠卡。一九三二年，卡提耶－布列松在馬賽買了一台，從那天起，他正式成為攝影家，這才是他所受的真正的洗禮……[7]

一位藝術家找到了他的工具。

這台徠卡相機將成為一件傳奇性的物品，伴隨卡提耶－布列松進出出：街上、家裡、別人家裡，無時無刻出現在任何地點。比起藝術家，卡提耶－布列松更像個賞金獵人——總是在蟄伏、等待、注視，準備射擊。[8] 此外，這部機器跟他還有情感上的聯繫，很少見到人和機器具有如此完美的默契，就像一對戀人，為對方著想。這台相機透過最自然的方式，盡其所能地擴展他的視角，成了他的一部分。芒卡西的照片觸發了他的體悟，進而改變了一切。從今以後，卡提耶－布列松和他的徠卡再也分不開了。

這台機器是結合了品質、精確度和速度的一項奇蹟，也是巴納克（Oscar Barnak，1879～1936）的心血結晶。他是德國萊茲光學儀器製造公司的工程師，負責研發微型照相機，並在一九一三年推出。他的設計不斷精進，他發明的相機無需再用玻璃板底片，而是使用普

6 保羅・史川德（Paul Strand，1890～1976）是美國攝影師和電影製作人，將「攝影」確立為二十世紀的一種藝術形式的現代主義攝影師之一。他的作品類型繁多，跨越六十年，涵蓋眾多流派和主題。

7 徠卡（Leica）是德國相機公司（前身為德國萊茲光學儀器製造公司）的品牌，創立於一九一三年，徠卡（Leica）一詞由萊茨（Leitz）和相機（camera）的前音節組成。目前拆分為三家公司：徠卡相機、徠卡測量系統和徠卡顯微系統，分別生產相機、空間資訊測量裝置和顯微鏡。萊茨（Leitz）之名則來自德國萊茲光學儀器製造公司創辦人路易斯・萊茨（Louis Leitz，1846～1918）。

8 關於攝影與狩獵之間的評論，可見蘇珊・桑塔格（Susan Sontag，1933～2004）的《論攝影》。書中提到攝影與狩獵的術語如此相似，例如：Loading（裝片／上膛）、Aiming（瞄準）與Shooting（拍攝／射擊）等。

通的三十五釐米底片，過去只有電影攝影機能夠使用這樣的底片。技術發展一日千里，新技術讓攝影師可在微弱光線下快速拍攝，沒有比這更有效率的事了。

6×6底片相機代表了一種心態，而24×36的口袋相機代表的又是另一種心態。對於法國名攝影師杜瓦諾[9]來說，德國品牌祿萊（Rolleiflex）的6×6相機就是攝影師表示尊重、謙恭有禮的縮影。用這種相機拍攝時，必須在拍攝對象前彎下身子，無需直視對方的眼睛而產生冒犯的感覺。而卡提耶－布列松在徠卡上看到了一種更具侵略性的狩獵藝術。兩人首度相遇時，杜瓦諾十分崇拜卡提耶－布列松，他鼓起勇氣給卡提耶－布列松看自己拍的報導攝影作品，得到的答覆是：「如果上帝要我們用6×6相機拍攝，祂就會把我們的眼睛安在肚子上。盯著別人的肚臍看真令人尷尬。人只有跪禱時，才需要像這樣俯身。」

徠卡的機身約和手掌差不多大，與卡提耶－布列松的手完美貼合。沒有測量距離的測距儀，也沒有測光儀可供測光。取景器是長方形的，比例正是他最重視的黃金分割。五十釐米的鏡頭，不能拆裝。在任何情況下，卡提耶－布列松都只需要這一只鏡頭，因為這只鏡頭正適合用來捕捉他對人性的觀察，更望遠或更廣角的鏡頭只會扭曲人性。有了這台相機配上這只鏡頭，他自覺找到了完美的和諧，這是調和垂直的人和水平的世界的唯一自然的方式。這就是用另一種技術做畫。

徠卡成了他的旅行夥伴，有如畫家不可或缺的速寫本，少了它，世界的影像就會繼續埋

葬在不可靠的記憶中。從一開始，卡提耶－布列松就不只把徠卡視為捕捉美麗景象的機器，而更像是用來探測生活表象之下祕密的蓋勒（Geiger）計數器。[10] 相機使他感覺自己彷彿從未擾亂事物的天然秩序，因為相機總是能挑出那無聲的一刻。相機也是抓住生活「當下犯行」（In flagrante delicto）的理想機器——預期場景發生，然後抓拍記錄下來。後來，當他看過其他人的作品後，便轉向報導攝影。但就目前而言，他還沒想到用相機來說故事，只是用來捕捉單一瞬間。儘管他清楚徠卡是個不受囿限的角色，什麼都能辦到，「它可以是一個熱情的吻，」他說：「也可以是一顆子彈，或一把心理分析師的躺椅。」

卡提耶－布列松充實了徠卡名人俱樂部的既有陣容：賓 [11] 用徠卡為德國《畫刊》（Das illustrierte Blatt）拍攝報導；柯特茲、艾格納（Lucien Aigner）和另一些攝影師都因它便於攜帶而受吸引，即便它並不受當時的一些雜誌青睞，因為尺寸縮小的底片使後期修圖更為困難。徠卡迅速竄紅還有兩個其他因素：專業實驗室的成立和圖片新聞社的發展。

新聞攝影並非誕生於此時，實際上在十九世紀中葉，維多利亞女皇就已授權芬頓（Roger

9　羅伯特・杜瓦諾（Robert Doisneau，1912～1994）是法國攝影家，與卡提耶－布列松並稱為一代攝影大師。杜瓦諾的作品以他所居住的巴黎為基地，喜歡捕捉日常生活中的動人瞬間。

10　一種探測核輻射的儀器。

11　伊爾斯・賓（Ilse Bing，1899～1998）是德國攝影家，一九二九年移居巴黎，她的作品大膽創新，廣受歡迎，她的「與徠卡在一起的自拍照」系列是其代表作，被譽為「徠卡女王」。

Fenton）去拍攝克里米亞（Crimean）戰爭。芬頓和布萊迪（Matthew Brady）一樣，無法滿足僅僅報導單場戰役，他以一系列照片來講述整場戰爭。剛開始是圖片搭配了冗長的文字說明，後來就變成照片和具體的文字報導並用，也就沒有誰輔助誰的問題了。[12]然而，第一次世界大戰給了攝影這個媒介一個大好機會。越來越豐富的圖片報導將攝影的重要性推向新的高峰。一九二〇年代末，巴黎見證了第一份周刊的誕生：《競賽》（Match）周刊，被視為體育版的《叛逆者報》。同時，達富新聞社（Dephot Agency）成立，這是向報社提供完整攝影報導的第一家新聞社。[13]

為了擺脫靜物攝影的限制，攝影師為自己選擇了自由。如果有人懷著古板的保守心態，僅僅把攜帶式相機看成玩具的話，那就是他自己的損失。即使在時裝攝影這樣的專門領域，這項新的技術發展也立刻在一九三〇年代《時尚》（Vogue）和《哈潑時尚》（Harper's Bazzar）的對決中大顯身手。雖然《時尚》憑著美國名攝影師史泰欽（Edward Steichen）的才能和許多技術，[14]驕傲地率先發行了第一期彩色封面，但老闆康泰·納仕（Condé Nast）對於清晰度相當要求，後來不得不使用笨重的20×25大型相機，而對手卻用著名的「攜帶式相機」拍出更多封面作品。

並非所有人都是徠卡迷，絕對不是。除了祿萊的粉絲之外，還有一部分人效忠於愛瑪諾克斯（Ermanox）；這也是一款小巧輕便的相機，在室內可以不用閃光燈拍攝。德國攝影師所

羅門（Erich Salomon）是使用這款相機的高手，甚至曾在法庭聽證會上使用；他那些忠實的照片為讀者提供了各種不同的角度、氣氛和表情，很快就成了他的招牌，特別是在某些國際會議中拍攝的作品。[15]

在法國，一位特別有進取精神的紳士緊緊跟上了這股風潮，在一九二八年創辦了《看見》

12 克里米亞戰爭，發生於一八五三年至一八五六年間，俄國與英、法為爭奪小亞細亞地區權利而開戰，戰場在黑海沿岸的克里米亞半島。芬頓（Roger Fenton，1819～1869）是英國攝影師，一八五四年受命記錄前往以最新的攝影技術記錄克里米亞戰爭。由於當時攝影技術限制（需長時間曝光）以及攝影器材過大（無法快速移動）等條件，芬頓所記錄的主題多為靜態人物（且經過刻意安排）。布萊迪（Matthew Brady，1823～1896）是美國攝影師，於美國南北戰爭期（1861～1865年）間，貨款十萬美元，組成一支十九名攝影師組成戰地攝影團隊，拍攝內容比芬頓的照片更為寫實多元，然而他卻因此攝影計畫破產，潦倒終生。

13 Dephot是一間德國攝影社，Dephot是Deutscher Photodienst的簡稱，設立於一九二八年。

14 史泰欽（Edward Steichen，1879～1973）為美國攝影師，也是畫家、畫廊主人和博物館主任。一八七九年出生盧森堡，一八八一年隨家族移民到美國。與多家知名時尚雜誌合作，並為一九二〇年代《浮華世界》的首席攝影，是時尚攝影的先驅之一。康泰・納仕（Condé Nast，1873～1942）是美國出版商、企業家和商業大亨。他創立康泰納仕（Condé Nast Publications Inc）國際期刊出版集團，總部位於紐約，旗下出版物中包括《紐約客》（The New Yorker）、《浮華世界》（Vanity Fair）、《時尚》（Vogue）、《現代新娘》（Modern Bride）等知名雜誌。

15 所羅門（Erich Salomon，1886～1944），出生於德國柏林的攝影記者，以捕捉私密瞬間的超凡能力聞名。一九二八年，他購買Ermanox（當時最早配備高速鏡頭的微型相機之一）使他能夠在昏暗的光線下拍照。當時法國總理白里安（Aristide Briand）稱他為「輕率之王」（The King of Indiscretion）中，秘密拍攝幾場謀殺案的法庭聽證會。當時法國總理白里安（Aristide Briand）稱他為「輕率之王」（The King of Indiscretion）。並表示「除非所羅門拍照，否則沒人認為會議很重要」。一九四〇年因其猶太人身分被納粹捕捉，一九四四年於波蘭奧斯威辛（Auschwitz）集中營去世。

（Vu）雜誌，從雜誌名稱看來，這本雜誌的宗旨不言可喻。沃熱爾不是發明家，但他證明了即使是在某些原創事物的基礎上再創造，也可以展現偉大的才華。他的雜誌是德國新聞攝影風格的法式翻版，這種風格在《柏林人畫刊》上顯得特別成功。[17] 正是沃熱爾這樣的先鋒首[16]先將攝影當做一種獨立的資訊管道，而不僅是文字的輔助。

沃熱爾原先是阿爾薩斯地區一個事業不成功的建築師，但他很快就變成了一個不容小覷的人物。他充滿魅力，是個巨人，具有英國貴公子的優雅，臉頰永遠紅通通的。他著迷於現代事務，政治、社會、法律都包括在內，他的雜誌幾乎涵蓋了不同領域的所有事件。雖然以性質論，他是個有經驗的大出版商而非記者，但他依然非常注重形式，即使資助他的瑞士銀行家以短期利益為主要目的，但這並不是他的目標，或者至少不是他唯一的目標。在四十二歲擔任總經理之前，他曾經是幾家時尚和設計雜誌的藝術指導，包括《時尚》和《時尚花園》（Jardin des Modes），他的表現相當出色，經常把工作發給當時最前衛的攝影師和設計師。他也經手過著名的《藝術與機械設計》（Arts et Métiers graphiques）雜誌，所以熱中使用大量有渲染力的照片。即使相較於其他早期的優秀雜誌，《看見》的風格仍然顯得出類拔萃，從字體、排版、材料的選擇，到插圖資訊、多樣化的照片等等因素結合在一起，使這本雜誌顯得獨樹一格。

很自然地，卡提耶－布列松立刻就被《看見》雜誌所吸引，那是市面上最現代、最原創、

最左派的時事報導周刊。他和雜誌創辦人沃熱爾有很多層社交及親戚關係。沃熱爾的父親是畫家埃爾曼（Hermann Vogel），女兒可樂蒂（Marie-Claude）嫁給記者及積極的共產黨員庫蒂里耶（Paul Vaillant-Couturier），沃熱爾的藝術指導利伯曼（Alexandre Liberman）是以前洛特學院的學生，而他的主編肖菲耶[18]則是卡提耶－布列松母親的朋友。

如果沃熱爾要填寫護照上的職業欄，很可能會寫「咖啡客」（Café-crème drinker）。他是圓頂咖啡館（Café du Dôme）的忠實顧客，那是個優雅的地方，而他和朋友又把那裡變得更具德國味。咖啡館的內室有撞球桌，有公告欄給大家作為存局候領區（poste restante），有大火爐可在冬天為露臺供暖，還有不斷的喧鬧聲，穿插著叫侍者點菜的聲音，以及用各種語言展開的火熱討論；有些人靠在桌邊或趴在桌上，或畫畫或寫作。這就是「圓頂人」（Dômians）的世界，這裡就像是個火車站，坐滿了不想上車的乘客。

16　赫爾曼·沃熱爾（Hermann Vogel·1854～1921）是德國插畫家，德國藝術協會（Deutsche Kunstgesellschaft）的創始成員，為多本經典德國童話插畫。利伯曼（Alexander Liberman·1912～1999）是俄裔美國雜誌的編輯、出版商、畫家、攝影師和雕塑家。一九三三～一九三六年於《看見》工作，一九四一年移居紐約後在康泰納仕國際期刊出版集團擔任高級藝術指導。

17　《柏林人畫刊》（Berliner Illustrirte Zeitung），常縮寫為ＢＩＺ，是一八九二年至一九四五年柏林出版的插圖周刊，是第一本面向大眾市場的德國雜誌，開創了插圖新聞雜誌的形式。

18　肖菲耶（Louis Martin-Chauffier·1894～1980）是二十世紀法國的新聞工作者和作家。

卡提耶－布列松喜歡圓頂勝過於「精選」（Select）咖啡館，後者一直開到晚上，但整體氣氛可挑剔之處實在太多了，無法得到他的青睞。還有洛塔德（Rotonde）咖啡館也是，那裡因為提供外國報紙而特別出名。而卡波里（la Coupole）則完全不合他的意。他是在蒙帕納斯土生土長的法國人，咖啡文化就是為他們而生的。你會經常光顧特定幾間咖啡館，也會不去某幾間咖啡館。不管去哪一家咖啡館，都意味著進入一個特定的小社會。洛特的畫室就在不遠處，四周到處是書店，還有爵士味濃厚的玫瑰花苞酒吧（Rosebud），這個具有神祕地位的酒吧餐廳就在後面。

在一九三〇年代，這裡的咖啡館就是知識份子和波西米亞藝術家的避難所，盛況更甚於二十世紀初。咖啡館裡的氣氛非常國際化，有時候只有侍者說著當地的語言。這裡是文化和感性的大熔爐，是個讓「想像力的梵蒂岡鳴響警笛之地」。

對卡提耶－布列松和他的大多數朋友而言，咖啡館就是辦公室、社交中心和第二個家，有些人甚至把它當做第一個家。圓頂咖啡館位於拉斯帕伊（Raspail）大道和蒙帕納斯的轉角，是卡提耶－布列松與作家、詩人和畫家聚會的地方。在這裡，那些將來會掛上博物館牆面的藝術作品被傳閱著，那些未來一代代學者將會流傳引用的詩句也被人朗誦著。同樣是在這裡，第一批從納粹德國逃出來的難民警告大家如果再不採取行動，這股野蠻勢力將威脅所有民主國家。也是在這裡，布朗什和洛特做了最後一次熱烈的交流。在這裡，人人幻想自己正掌握

巴黎精神生活的脈搏。

卡提耶－布列松和一些常客成了朋友，其中有個人尤其引人注意，因為他的個性，也因為他對卡提耶－布列松造成深遠的影響。他不是攝影師，而是攝影師背後的畫家和藍圖起草人。這個人，就是卡提耶－布列松的精神導師。

艾勒特里亞德斯（Efstratios Eleftheriades），人稱特里亞德（Tériade），中等身材，帶一點希臘口音，衣著總是一塵不染，學識淵博，迷戀高級訂製服的世界，自然也愛前衛藝術，是一個沉默、溫和的人。他比卡提耶－布列松大十一歲，但他對卡提耶－布列松的影響與年齡差距無關。特里亞德來自希臘米蒂利尼（Mytilene）島上一個親法的中產家庭，父親經營肥皂廠，而他獲准來巴黎的條件是必須學習法律，即使他很肯定自己不可能完成學業。和卡提耶－布列松一樣，他也不想繼承家族事業。他太醉心於藝術了，也曾經學過畫畫，但很明智地轉往其他領域。不過他從未放棄藝術，只是在創作和評論之間選擇了後者。可以說，由於他的好品味、分析能力和深厚的文化基礎，使他成了少數有能力談論藝術的人。他認為經常造訪羅浮宮是培養評論能力不可或缺的訓練方式，這使他的品味富有古典精神，這正是典型的法國作風。

特里亞德這個業餘人士，身為藝術的（在崇高意義上的）「愛人」，獨具稟賦，能喚醒「藝術的皮膚」，像詩人一樣找到正確的語句把不可見的美表達出來。卡提耶－布列松十分欽佩

這種融合了了鋒利、細緻、熱情、生命力和眼光的能力。

特里亞德為《叛逆者報》（*L'Intransigeant*）藝術版寫了四年評論，與雷納爾（Maurice Raynal）共用一個充滿諷刺意味的筆名「兩個盲人」（The Two Blind Men）。他在流亡同胞澤爾沃斯（Christian Zervos）的雜誌《藝術檔案》（*Cahier d'Art*）上發表文章之後，就被出版人斯克拉（Albert Skira）任命為《米諾陶洛斯》（*Minotaure*）雜誌的藝術總監。然而，一個像他這樣性格強烈、對藝術抱持如此清晰、深刻觀點的人，竟從未真正充分發揮才華，直到他擁有自己的雜誌。

這位新朋友勸卡提耶－布列松應該認真看待金錢問題，因為只有攝影作品值錢，大家才會認真看待攝影作品。無論談論什麼主題，特里亞德在發表觀點前似乎總要深思熟慮一番，因此卡提耶－布列松聽從、了解並遵從了他的建議，兩人就像處在同一段波長裡。有一次，卡提耶－布列松偶然讀到特里亞德首次發表於《藝術檔案》的文章，那是針對洛特學生的畫展評論，從此更加肯定了這一點。評論的最後幾句話簡直如音樂般悅耳，也打消了他長久以來縈繞心頭的疑慮：「如果誠如他自己所言，他幫助每個學生發現自己，那麼我們應該可以相信他是個真心熱愛學生的人。因為他們當中有許多年輕而有天賦的人，我們要請他們叛逆起來。」

藉由不服從別人而真正地服從自己，卡提耶－布列松不只在生活周遭聽到，也從迄今讀

過的書中得到這樣的訊息。一九三二年，他的朋友克勒韋爾在超現實主義出版社（Éditions Surréalistes）旗下出版《狄德羅的大鍵琴》（Le Clavecin de Diderot）一書，這是一部既犀利又帶有波特萊爾式誇張風格的諷刺作品。這本書持續影響著卡提耶－布列松。沒有什麼能逃過克勒韋爾那支利筆的鞭笞，任何謊言與體制皆然。他和他所抨擊的社會一樣有不公正之處，但他的滔滔雄辯即使有時稍嫌混亂，卻是出於一片善意。套句狄德羅的話，當一台大鍵琴意味著要對正確的旋律做出正確的反應。克勒韋爾從未停止傾聽自己的音樂，這顯示了他的自我陶醉，這或許符合超現實主義者的作風，但無疑是種自殺行為。

無論是非洲的冒險之旅，還是幾何學的啟示，或是對徠卡的發現，都沒有讓卡提耶－布列松離開超現實主義。但他也沒有因此停止探索新的事物，特別是遇見出眾的人物時。馬克思・雅各是個詩人，一個禿頭的小個子男人，有著一雙靈活的大眼睛。他把生活一分為三：他獻身的事業、他的工作和這個世界。他光芒四射，十分健談，是個故事大王，也善於模仿。他為了維持生活而畫「水粉畫」（gouacheries），也為了繼續生活而畫素描。他認為痛苦能增進靈魂的健康，從自身經驗體悟「天才就是擁有永不磨滅的耐心」。在圓頂咖啡館，大家直呼他「馬克斯」，彷彿這世上似乎擁有所有才能，包括付出的才能。然而，在一九三二年，馬克斯感覺孤獨、受到剝削和迫害。為了幫助他只有他一個馬克斯。脫離困境，兩個好友迪奧（Christian Dior）和科勒（Pierre Colle）在坎巴塞萊（Cambacérès）

路上自己經營的畫廊掛起了他的作品。

卡提耶－布列松是透過雅各認識科勒的，兩人成了忠誠的摯友。有一天，卡提耶－布列松請科勒引介他的母親。科勒夫人以其「天賦」聞名：她能看見其他人（包括詩人）看不見的東西。卡提耶－布列松想知道未來，他的動機不僅僅是像布荷東所說，是出於對「回憶的仇恨」（hatred of memory）。儘管生活的道路好像已經定下，但總有一絲莫名的不安，一份無法克制的衝動，他想在不向命運投降的前提下預知未來，這是一種發自心底、想要活在期待中的欲望。

先知的角色在超現實主義的神話中也占有一席之地。克勒韋爾對此人的描述讓卡提耶－布列松印象深刻，不下於記憶中《娜嘉》一書的人物薩科夫人（Mme Sacco）。薩科夫人只需要出生日期、地點和詢問者的幾句話，就能預知那個人的未來。而科勒夫人則是使用塔羅牌預測，她把牌攤在桌上。這些牌透露了卡提耶－布列松的哪些事？是她不可能編造出來的事。

「我想要出海，還有去東方……」

「不，不，也許晚點去……在你去之前，有一個你很親近的人就要死了，會給你帶來巨大的傷痛……你會娶一個來自東方的女人，不是中國人，也不是印度人，但也不是白人，這段婚姻將困難重重……你會在事業上功成名就……你會再婚，再娶的對象比你年輕許多……然後你會當上父親。」

在卡提耶－布列松離開前，她談到了他的死。他曾想要知道一切，現在他知道了。

卡提耶－布列松經常外出，尤其在適合談心的夜晚時光。他和朋友相聚，其中也包括超現實主義者，一同流連於蒙帕納斯一帶。當然，他們會去騎師（Jockey）酒吧聽琪琪（Kiki）唱〈*Les Filles de Camaret*〉，或去佛萊斯可（Frisco）爵士酒吧聽芬尼・卡特（Fanny Cotton），或者在德拉布雷（Delambre）路上的丁哥（Dingo）美式酒吧裡忘情享受爵士樂。他還經常光顧布羅梅（Blomet）路上的西印度舞廳，還有節拍（Tempo）、布東（Boudon）等位於皮加勒（Pigalle）路的夜店，那裡有來自各地的黑人樂手，總是即興合奏到清晨才返家就寢。這一切都不只是娛樂（否則就太像布爾喬亞）或者刻意去貧民區發掘新鮮事（就像布爾喬亞），而是要去「尋求猛烈的激情，打破難以忍受的日常規律，尋找一道耀眼的光和某種心碎的感覺」，一如兒時友伴蒙迪亞哥所說，這種心情陪伴他在巴黎遊蕩。如果有人問他們以何為生，他們會聳聳肩。事業、前景等問題只會嚇跑他們。他們不僅會一起光顧粗野的妓院，也會一起去咖啡館和酒吧，以及任何可以認識人性的地方。

二十四歲的卡提耶－布列松已經開始尋找失樂園，一發現入口封阻，便急切地探索這個世界，只為了尋找是否還有其他通往那裡的道路。

聖日爾曼（Saint-Germain）大道上有家玩具店名叫「大家樂」（A la joie pour tous）、蒙迪亞哥和菲尼（Léonor Fini）就住在樓上的公寓裡。菲尼是來自義大利的里雅斯特（Trieste）的畫家，是個聰明伶俐的年輕女孩，卡提耶－布列松介紹她與蒙迪亞哥認識。他們開著二手別克車，在一九三二年與一九三三年，兩度出發去探索「舊世界」。[19] 他們三人，有時兩人，有時甚至隻身走上這趟發現之旅。

他們從比利時前往德國、波蘭、捷克和斯洛伐克、奧地利、匈牙利、羅馬尼亞，然後又去了西班牙和義大利，當然也途經法國。還曾經短暫入境非洲，造訪西班牙屬地摩洛哥的艾西拉（Asilah）。這樣的旅行最能看出人的真性情。蒙迪亞哥早就見識過卡提耶－布列松霸道的一面，知道他像個暴君。橫越歐洲的旅行有時真的非常痛苦，卡提耶－布列松經常會突然指示蒙迪亞哥把車掉頭往回開五十公里，只因為他認為那裡可能有值得拍攝的東西。他的態度專橫，彷彿接到某種緊急命令，而且不容許半點拖延。

然而，他們的分歧在於精神層面。詩人覺得攝影家的思想太狹隘，攝影家則覺得詩人太寬容。他們在藝術而非政治上不斷發生爭論，為細節爭執不下。在義大利時他們常在河裡裸浴，也依舊爭吵。卡提耶－布列松和蒙迪亞哥都喜歡佛羅倫斯，但對威尼斯看法不一。蒙迪亞哥對威尼斯一見鍾情，而卡提耶－布列松則馬上宣布威尼斯讓他作嘔；而且他說得又響又清楚，絲毫不顧朋友的感受，不聽任何意見，搬出超現實主義或者其他看法也不為所動。

沒有什麼能緩解他的暴躁脾氣。由於潛藏在體內的破除偶像心態使然，當看到羅馬西斯汀教堂（Sistine Chapel）屋頂的米開朗基羅鉅作時，卡提耶－布列松毫不猶豫地將它形容成宣告世界末日的預言式連環畫。下一波攻擊則是宣稱他厭惡文藝復興大師卡拉瓦喬和丁托里尼。[20] 菲尼對卡提耶－布列松的言行十分反感，她早就受夠他的胡言亂語。而卡提耶－布列松其實就是想對她惡作劇，因此故意批評威尼斯畫派畫家來激怒這位來自的里雅斯特的姑娘。

「亨利覺得什麼都是可鄙的，」蒙迪亞哥回憶說：「文藝復興和巴洛克的關係是可鄙的，戲劇性的場景是可鄙的，耀動的顏色與其倒映水中的光影也是可鄙的。」

蒙迪亞哥被激怒時也不好惹。為了讓卡提耶－布列松閉嘴，他會抓起他的徠卡，揚言要扔進大運河（the Grand Canal）裡，然後卡提耶－布列松就會漲紅了臉，兩人吵得不可開交，然後言和，修補關係。但不管怎麼說，兩人已有嫌隙，這段友誼需要很長的時間才能修復。

卡提耶－布列松在那幾年裡拍攝的照片是他最自由的作品，沒有工作任務和評論的審視，沒有任何限制。這些照片出於一個自由自在的旅人之手，沒有人對他有期待，他自己也

19 意指歐洲大陸。

20 丁托里尼（Tintoretto，本名Jacopo Comin，1518～1594），被視為義大利文藝復興晚期最後一位偉大的畫家，和提香（Titian）、委羅內塞（Paolo Veronese）並稱為威尼斯畫派的「三傑」之一。

沒有什麼要求。這種超脫常規限制的狀態，使他的小相機能夠一頭扎進潛意識的最深處。這就好像他一心尋求意識尚未建構成形的影像，基本上這就是超現實主義了。他真心不認為自己是個攝影記者，因為他仍然深受波特萊爾及其詩作《我心赤裸》的影響，詩中譴責每天早晨被讀者隨早餐一起消化的那些紙張，紙上滿是恐怖和罪惡：「我不能理解一隻純潔的手如何在觸碰到報紙時不會因噁心而顫抖。」

現在已經不可能再依序尋回那些照片了，因為卡提耶－布列松銷毀和剪掉當時拍攝的許多底片，只有一部分得以重現。我們能認出某個影像，但對這些影像之前或之後的作品卻沒有概念。然而，其中仍可窺見卡提耶－布列松的精神，毋需按照時間順序重排。他所有的情感與理智都已經牢牢固定在取景器後面了。

他的好運顯現在一幅早期傑作上：拍攝一個男子跳過水塘的抓拍。他把鏡頭放在巴黎聖拉札爾（Saint-Lazare）火車站（這個場景曾吸引印象派畫家卡耶博特和莫內做畫）後面圍欄的缺口，然後拍攝了這張照片。如果說這完美的畫面取決於他銳利的眼光──那出色的節奏感、豐富的細節、水中倒影的巧妙映襯，以及直線和曲線的交織都源自直覺──那麼，背景中的那一小幅海報該怎樣解釋呢？海報上一名女舞者好像在模仿那個躍過水塘的男子。也許這可以歸結於可遇不可求的運氣；沒有耐心解釋時，他便把這種巧合說成是一種運氣。

卡提耶－布列松拒絕談論旅行。從這裡就能看出其實他顯然反對旅行，因為他不是在旅

行，他只是在移動，而且盡可能放慢腳步。正因為他是那種真正願意花時間的人，時間本身對他而言毫不重要。抵達一個地方後，他會把自己安頓好，然後忘記自己。那種優雅、敏感的接收狀態，只有不刻意追求的人才能獲得。卡提耶－布列松總是在張望，尋找驚喜，但從不期待。他與機會有約，而這是無法預約的。他保持開闊的心胸，迎接即將要發生的一切，在最完美的狀態擁抱最令人驚奇的經歷。這看似某種無謂的挑戰，試圖讓生活停止，征服時間。因為按一下快門根本無法做到這點，但有時卻能達到閃電般的衝擊效果。

很明顯，這種看待世界的方式很難找到同伴，就連最親近的朋友也不例外。他的視覺胃口好像永遠都得不到滿足。在西班牙時，他一張接一張地不停拍攝，沉浸於只用一幅影像捕捉到場景的本質。他熱愛自由，以藝術家的一面回應現實挑戰的方式即是，讓感覺自由揮灑——這就是他唯一的規則。他不在意敘事，更不在意美學；他並非漠視美，只要美沒有被學院的教條所限制。美在神祕的表達中顯現，比如一匹被追捕的狼。又如馬德里一個失業男子的臉，為了餵食蜷縮在懷裡的孩子，他無法伸展他的手。在這種無可言喻的悲劇裡，攝影家能夠體會克勒韋爾所說的人性畫面。在安達盧西亞的孩子玩耍的幻想遊戲中，可以感受到美，在塞維利亞的淘氣孩童身上也可以感受到美，他們的生之喜悅照亮了碎石瓦礫遍佈的荒涼世界。卡提耶－布列松認為，美同時存在於喜劇和悲劇中，因為生活就是由這兩者組成的。

卡提耶－布列松的攝影之道不是一種方法或技巧，而是生活方式，走到哪裡便即興發

揮。他花時間漫步，嗅著空氣，像老鷹一樣鳥瞰世界。充分發揮這種順從其自然精神的行動方式也可以說是一場遊戲。比如說，他為什麼去了西班牙的阿利坎特（Alicante）而不是其他地方？因為當時他口袋裡有一張三等艙的火車票，價值三百比塞塔（pesetas），能夠坐三百公里路程，而火車又正好行經阿利坎特。沒有事先計畫，就是順從機運及旅費限制，睡在最便宜的旅館裡，粗茶淡飯，但從生活景象中萃取出了最豐富的內容。

任何一個稱職的攝影師都是某種意義上的小偷，因為不論從哪個角度思考，拍照就是一種偷竊。拍攝時必須不假思索，因為出乎意料的事物不會再現。卡提耶－布列松一開始就意識到一旦拍攝對象是人，攝影就成了一種暴力行為。這從他拍攝的第一批照片就可以看出端倪。當路人看見攝影師拿著徠卡相機對著自己時，他會怎麼想？你或許可以盡量表現出謹慎、俐落、迷人的姿態，但這具攻擊性的獨眼巨人（Cyclops）會看穿拍攝對象顯露最多自我的瞬間，將他的內在展現無遺。

走在曼恩（Maine）大街上，卡提耶－布列松經過一間餐廳，偶然從窗戶瞥見空蕩的餐廳裡只有一個沉浸在思緒中的老人，他裹在大衣裡，頭戴圓頂禮帽，坐在椅子上，還帶著把傘，彷彿孤身一人在這世上，兩眼茫然凝視前方。於是卡提耶－布列松擅自捕捉了這個男人的憂鬱、白日夢般的懷舊情懷，以及靈魂中不可分割的黑暗，只為了抓住震攝人的真實片刻。

他有什麼權利盜取這一切？

他隱形的能力現在派上用場了。他沉迷於影像，同時也深受消失的概念所吸引，就某種意義來說，消失也是一種顯現。許多攝影師只要抓住一丁點機會就沈浸於拍攝自己的習慣，但卡提耶－布列松只容許自己做過一次。這個歷史性的事件發生在義大利，在一條鄉村道路旁，他靠在一段護牆上，脫了鞋子仰天躺下，開始拍攝身體的其他部分，右腳從樹林和葉子的背景中凸顯出來。「跟著我的腳步走。」這是他進入非洲森林前，帶路的黑人對他說過的話。

或許這就是他希望留下的自我形象。這張拍攝腳趾的照片有一種討人喜愛的魯莽和天真的淘氣。這時的卡提耶－布列松年僅二十四，趾高氣昂。這張得意洋洋的自拍照是第一張，也是最後一張。沒有什麼比這更能真實反映他的性格特質了。

卡提耶－布列松一九三二年在馬賽拍下的第一批照片，明顯表露出他的幾何學家本質。最搶眼的是一張瘦長的布爾喬亞人物像。那人披著斗篷，戴著圓帽，環繞身體的神祕光圈讓他顯得突出；他不偏不倚地站在兩排禿樹組成的完美視角中央，效果十分神奇，而這兩排樹的消失點正好落在菩拉多（Prado）大街的盡頭。

卡提耶－布列松心中的超現實主義使他得以自由從事視覺上的書寫。他的都市幻想可以媲美《娜嘉》中最精彩的篇章。有時在白女士咖啡館裡朋友手中的心愛物品也會吸引他的鏡頭。就這樣，他拍攝菲尼——一個熱愛將生活活成一場戲劇，卻對凝結瞬間的抓拍滿懷敵意的女人。即便在街頭與假人模特兒共演，菲尼也願意當眾脫去衣服，因為她認為沒有比這更

具啟發性的姿態了。這些假人模特兒由蠟、木頭或柳條製成，經常出現在超現實主義畫家奇

里訶[21]的畫中，也是布荷東常用的象徵符號；在這之前，也曾在阿傑的抓拍中出現。這些藝

術家的無頭假人模特兒，就和它們身上的動物毛皮或其他披掛著的物件一樣，證明了藝術家

從平凡中提煉出不平凡，將平庸昇華為奇特的眼光。

當「物件」不再只是物件，就成了刺激卡提耶－布列松的超現實主義傾向的象徵物：馬

賽一家小酒吧玻璃窗在陽光下反射出繁忙港口和洶湧人群的映像；一個堅定地將視線從塗壞

的色塊上移開的男人所戴的彩繪面具；布達佩斯街角一扇窗前所喚起的幸福婚姻生活；不同

場景裡熟睡的人，這些略微傾斜的視角總是使得單一視覺元素得以將現實場景提升為非理性

的領域。

拍攝環境本身也發揮了作用。他在西班牙拍的一些照片後來都成了代表作。西班牙這

個國家本身就是個超現實主義者，豐富的「性格」使它脫穎而出，成為布荷東和他的學生的

首選之地。西班牙語中有兩個表達「存在」的詞，對他們來說，西班牙總是在「永遠的存在

（ser）」和「當下的存在（estar）」中拉扯，在個人性格及其再現、在詩歌和散文間掙扎。西班

牙的自然、氣候和傳統，一切都豐盛得令人炫目，其中最引人入勝的便是西班牙文化對死亡

的關注。這種豐富性清楚地呈現在卡提耶－布列松的照片中：阿利坎特（Alicante）狂歡的妓

女和變性者·；馬德里的貧窮刻蝕了工人的臉；瓦倫西亞（Valencia）孩童玩耍時流露出純粹的

愉悅，勃勃的生氣使人陶醉，同時又讓人感到不安。

另一個受超現實主義者喜愛並且四處可見的場所，就是屠宰場。比卡提耶－布列松早幾年，羅馬尼亞攝影家洛塔曾與畫家馬松一起去過沃基亞德（Vaugirard）和拉維列特（la Villette）的屠宰場。[22] 在馬松眼中，那裡的屠宰工人有如祭司，並帶回許多殘酷卻美麗的影像，後來發表於《畢佛》（Bifur）和《記錄》兩本雜誌上。

在很短的時間內，卡提耶－布列松就從洛特學院走進了廣闊的世界，從畫室走到了街上，而他的原則始終沒有改變。但經歷了這一切，以及一九三〇年代初的歐洲漫遊之後，他並未成為超現實主義攝影師，頂多是個被超現實主義魔力吸引的年輕人，用小徠卡相機和五十釐米的鏡頭，裝上佩魯茲（Perutz）或愛克發（Agfa）牌底片，追獵並捕捉著人類幻想中奇異而令人不安的現實。這種獨特的風格烙印在他早期的作品中，形成一種只屬於他自己的攝影語法和符號語言：一種受過幾何學精神規訓的非凡眼光，一種調和了構圖品味的直覺，一首洋溢著散文風格的詩歌。

21　喬治歐・德・奇里訶（Giorgio de Chirico，1888～1978），義大利裔超現實主義派畫家，開啟形而上派（scuola metafisica）藝術運動，在他的作品中可以看到尼采哲學的影響。一九一九年後成為當代藝術評論家。

22　伊萊・洛塔（Eli Lotar，1905～1969），攝影師和電影攝影師，一九二六年入籍法國，曾替布紐爾的紀錄片《無糧之地》掌鏡。安德烈・馬松（André Masson，1896～1987）法國藝術家和超現實主義派畫家，曾為哲學家喬治・巴塔耶（Georges Bataille）的評論刊物繪製封面。

回到巴黎，再次踏上蒙帕納斯，來到圓頂咖啡館。在卡提耶－布列松周遊歐洲之後，他眼中的法國也變得不一樣了。他回到了舊雨新知當中，詩人福特是他透過另一個美國人認識的，作家麥凱是在摩洛哥的丹吉爾（Tangier）結識的；此外，還有兩位東歐的移民朋友，這兩人後來在為人處事和專業領域上，都成為他非常重要的朋友。[23]

卡提耶－布列松和其中一位朋友是在公車上偶遇的。他個子不高，前額髮線逐漸稀疏，雙眼藏在一副厚厚的眼鏡之後，但顯然思緒敏捷，腦筋好得如同擅長下棋的數學教授。他端詳了一番卡提耶－布列松滿懷愛意地握著的徠卡相機，然後冒昧問了只可能對陌生人提出的大膽問題：「這是什麼相機？」

一生的友誼就此展開。西摩[24]不僅比卡提耶－布列松小三歲，外形與他相反，也來自完全不同的背景（家族淵源、成長環境和教育背景都不同）。或許就是相異才使兩人相吸引。大家都叫他「希姆」（Chim），他是意第緒語和希伯萊語書籍出版商的兒子，性格嚴肅、謹慎、堅定，早年離開華沙去了萊比錫，後來到巴黎學習出版技術，從字體到印刷術，包括平面藝術，有朝一日他接管公司時，這些都會派上用場。因為經濟危機，他不得不中斷學業在一家小新聞社當攝影記者。他在幾本雜誌上刊登過作品，其中最出名的要算是《看見》雜誌。

錢從哪裡來？這個問題從小就纏繞著卡提耶－布列松，如今再度浮現，因為現在的收入不再夠用了。靠攝影吃飯倒不是什麼壞事，只要不需犧牲自由就好。

卡提耶－布列松非常讚賞希姆的分析能力、對人心的洞察力，還有他的文化素養與睿智，特別是他的敏感度。他是個戰士和搗蛋鬼的混合體，並帶著一絲憂鬱的性格。你會忍不住注意他，不只因為他的衣著品味（喜歡炫耀他的黑色絲質領帶），也因為他愛高談闊論，從巴爾幹半島的政治局勢，到紅酒知識、美食文化，談起來都頭頭是道。希姆的攝影經歷給卡提耶－布列松立下了榜樣，所以當《看見》雜誌的創辦人沃特勒熱統治下的德國，而去了去拍時事題材時，他毫不猶豫地接受了。卡提耶－布列松沒去希特勒熱統治下的德國，而去了自己早已熟知的西班牙。但這次前去不是為了報導西班牙的文化，也不是去拍攝加洛爾卡（García Lorca）電影《血腥婚禮》（Blood Wedding）的首映，而是報導西班牙政治：拍攝剛成立兩年的西班牙共和國所舉辦的議會選舉。一九三三年，他拍的照片約有十張連續三期登載在雜誌上，都是雜誌要求的政治和社會題材。這次不具名的攝影報導是一個起點，向來拒絕接受命令的人首次接下了任務。這是個重要的時刻。

卡提耶－布列松在圓頂咖啡館的陽臺上認識了他的第二位東歐移民朋友。加斯曼（Pierre

23　查爾斯・亨利・福特（Charles Henri Ford，1908～2002），美國詩人、小說家、電影製作人和攝影師。曾出版十幾本詩集，編輯超現實主義雜誌《觀點》（View），並執導了一部實驗性電影。克勞德・麥凱（Claude McKay，1889～1948）牙買加作家和詩人，一九二〇年代在紐約哈林區發起的黑人文化覺醒運動的核心人物。

24　大衛・西摩（David Seymour，1911～1956），猶太裔美國攝影師，在華沙出生，本名 Dawid Szymin，以拍攝西班牙內戰的照片聞名，馬格蘭圖片社創始人之一。

Gassmann）是個德國籍猶太人，在一九三三年五月某個早晨的七點出發來到巴黎，後來他不只一次驚覺，在克雷爾（René Clair）的電影《巴黎屋頂下》（Sous les toits de Paris）和《百萬之眾》（Le Million）裡看到的那個法國竟然真的存在，而非電影的想像。他是個身無分文的難民，比卡提耶－布列松年輕一點，幾乎不會說法語。他對卡提耶－布列松的印象是，卡提耶－布列松就跟他們所有的朋友一樣，也是個破產的窮光蛋。他對卡提耶－布列松好像還以此為傲。其實，卡提耶－布列松確實和他們很像，只除了他生在法國，終生都是法國人以外。在圓頂這幫從事攝影的朋友中，卡提耶－布列松顯得特別，因為即使他只用姓名縮寫，別人還是能從 HCB 看出他來自那個富有權勢的法國家族。

加斯曼既喜愛素描、油畫，也喜愛電影。和希姆一樣，他也不高，但體型粗壯，個性活潑、容易緊張，對攝影充滿熱情，但多是投注在暗房裡而不是在拍攝上。那時，卡提耶－布列松自己沖印照片，他在丹妮爾‧卡薩諾娃路（rue Danielle-Casanova）的工作室裡設置了一間臨時暗房，就在洗手間的淋浴設備下。他毫不掩飾這項工作只是出於無奈，而非自己所選，他對沖洗照片從來不感興趣；在顯影燈下花的時間多了，就表示在街上拍攝的時間少了。他真的不屬於暗房，因為他對化學一無所知，也不想了解。

而加斯曼卻恰恰相反，他的母親曾是柏林的放射學家，從小耳濡目染，很早就學會了沖印底片。他看到這位法國新朋友的臨時暗房時，簡直嚇呆了！倒不是因為這套自製設備看起

來很不專業，而是技術上的漏洞——蓮蓬頭出水時冷時熱，會影響底片沖洗的效果。甚至連卡提耶－布列松用的放大相紙都是不對的⋯克魯米爾（Krumière）牌的「特別反差」相紙，號稱是歐洲反差最大、最硬的相紙。「這是五金行老闆給我的。」這就是他唯一的解釋。

加斯曼馬上全面接手。他住在讓－雅克・盧梭路（rue Jean-Jacques-Rousseau）上的旅館，就在旅館的地下室為他的朋友沖洗照片。地下室變成了照片服務公司[25]專用的影像處理室，也很自然地成為職業攝影師的頂級製作室。

從那時開始，卡提耶－布列松所有的底片都交給加斯曼處理。這間製作室對卡提耶－布列松相當重要，雖然他對技術不感興趣，但仍然很重視效果。從一開始，他就提出了一些必須遵守的原則，其中之一就是在放大照片時禁止裁切（除了極少數例外）。什麼都不可以動。抓拍的震撼力來自其自然性，即使有缺點也要原樣保留。任何加工處理不僅意味著拍攝當下有所失誤造成誤解，也可能暴露了影像想傳達的情感。不可以耍花招。卡提耶－布列松的這項要求，在處理自己拍的照片時變得更不可動搖，因為他拍的照片有兩種不同的去向：為雜誌發表和為美術館展覽而拍。像他這樣的年輕人，作品能有這樣的雙重出路是非常罕見的。

卡提耶－布列松從事攝影工作才不到一年，時間雖短，但並沒有阻礙他的作品展出。

25
照片服務（Pictorial Services）是加斯曼所開設的專業沖洗公司。暱稱為PICTO。

一九三三年，他在克羅斯比家結識的利維提供了一個機會，在紐約畫廊的九月展覽上展出他的作品。畫廊是利維兩年前開的，位於麥迪森大街、第五十七街的路口。對我們這位巴黎的前衛藝術家來說，畫廊是利維哈頓中心更令人期待的舞台了。這是個超現實主義者及歐洲攝影展，儘管不是他的個展。利維安排卡提耶－布列松和杜象、施蒂格里茨共同展覽，後兩位的名字早已是傳奇。利維在目錄裡加了以筆名洛埃德（Peter Lloyd）撰寫的宣言。這樣做也[26]

許是為了預先防範批評，後來證明他的擔心也不無道理，因為外界對這次展覽的總體評價是平庸之作，而卡提耶－布列松的作品特別被評為狂妄，且存在很多缺陷。卡提耶－布列松被純粹主義者視為反傳統的人，他發現自己與時代精神極不調和。他偏愛抓拍，不符合當時將畫面精雕細琢的流行風格，那些照片都是精心擺拍而成，所以顯得很藝術化。利維的文章實際上更為驚人，驚人的不是他認為卡提耶－布列松援用了卓別林的藝術，而是他認為卡提耶－布列松是一股所謂「反圖形攝影」（anti-graphic photography）潮流中最出色的代表。卡提耶－布列松似乎認為形式和內容是分開的，形式雖浮出表面卻非內容，而形式與內容的自然結合並非卡提耶－布列松所追求的極致和諧。當然，一個畫廊主人並不能代表專家的判斷和藝術史家的眼光。除了市場法則，利維的觀點只能代表他的個人喜好。但他在文章裡對構圖的價值提出強烈質疑，這使他與眾不同的觀點更顯得神祕莫測——而構圖正是卡提耶－布列松十分重視的。

蒙帕納斯與協和廣場（Place de la Concorde）之間有幾光年的距離，一九三四年二月六號發生的血腥暴動回聲在這裡仍悶響著。[27] 圓頂咖啡館裡，非洲是熱門話題：特洛卡德羅（Trocadéro）博物館新開了非洲館、超現實主義藝術雜誌《米諾陶洛》[28]、雷里斯那本才剛由伽里瑪出版社出版的有關非洲東北部國家吉布提（Djibouti）和塞內加爾首都達喀爾（Dakar）的人種學考察書《非洲幽靈》（L'Afrique fantôme）。但卡提耶－布列松，這個非洲的熱愛者，早就去了別的地方：中美洲，墨西哥——超現實主義者的領地，一個幻想中的國度。

這是他首次以正式攝影師的身分旅行。西班牙只是一塊墊腳石，他不是去旅行，更不是去觀光，而是去朝聖。他參加的是由特洛卡德羅博物館舉辦的法國地理探險，去考察泛美高速公路的建設對當地生活的影響。當三藩市號客輪在哈瓦那短暫停靠時，探險團在橋上對古巴新聞媒體微笑合影。除了卡提耶－布列松，這張團體照裡還有托萊多（Alvarez de Toledo）、

26 阿爾弗雷德·施蒂格利茨（Alfred Stieglitz，1864～1946）美國攝影家，現代藝術的推廣者，一九二〇年代他在紐約開立畫廊，將許多歐洲前衛藝術家引介到美國。

27 指法西斯組織在巴黎製造的反政府事件。警察與示威者發生衝突，警察開槍鎮壓，十餘人喪命。

28 《米諾陶洛》（Minotaure）是由斯基拉（Albert Skira）和特里亞德在巴黎創立的超現實主義雜誌，於一九三三年至一九三九年之間出版。內容多元，有關造型藝術，詩歌和文學，前衛藝術的文章，還包括心理分析研究以及人類學和民族誌的藝術方面。

科爾蒙（Bernard de Colmont）、畫家薩拉薩爾（Antonio Salazar）、塔克韋里安（Tacverian）和布蘭丹（Julio Brandan）。布蘭丹曾在阿根廷擔任律師和外交官，後來成了人類學家；墨西哥政府委派他對當地的印第安人進行研究，因為他們的生活肯定將因高速公路的修建而遭破壞。未在照片中出現的第七個人是古巴作家卡彭鐵爾（Alejo Carpentier）。《城堡》（Carteles）雜誌的巴黎特派記者，他過幾天才加入這支隊伍。卡提耶－布列松趁機在城裡逛了一下，並拍下一張超現實主義抓拍，反映他當時的典型生活狀態：背景是油漆斑駁的牆面，反襯著模糊的、世界末日般的景象，旋轉木馬正從樂園中逃離。

卡提耶－布列松會坐在不同的咖啡館裡，一遍又一遍閱讀父親寫來的信。父親是個非常現實的人，鼓勵他追求自己選擇的事業，但提出了一個條件：他必須接受正規的技術訓練。這是老先生認為兒子事業進展的唯一途徑。這個建議不僅反映出一位大企業主充滿邏輯思維的考量，也是由於這位父親擔心自己不可能無限期金援兒子。父親很想看到卡提耶－布列松迅速功成名就，也想拋開所有疑慮。但其他人寄給卡提耶－布列松的信，有一些卻誤寄到了他父親手上，讓這位父親讀到別人對兒子作品的批評。其中有一封信的日期是一九三四年六月二十八日，寄自《藝術和機械設計》（Arts et Métiers graphiques）雜誌，是佩尼奧[29]的來信：

我收到你寄來的照片了，頗有意思；但在我看來，你還有很大的進步空間。恕我直言，

現在這些照片的攝影品質很差。數年前你接受我的建議，決定投身攝影，有鑑於此，我覺得必須告訴你我的想法。構圖很重要，看得出你對構圖有想法，但攝影的品質不夠好。過一陣子我會給你看一些我從別人那裡取得的資料。當你看到構圖和技術相結合時的品質，你會大感驚訝。

這次探險從墨西哥出發，一直到布宜諾斯艾利斯，途經瓜地馬拉、宏都拉斯、尼加拉瓜、哥斯大黎加、巴拿馬、哥倫比亞、巴西、玻利維亞和巴拉圭。卡提耶－布列松與《紐約時報》有過協定，將提供他們未曾發表的照片。

比亞陶（演員兼殘酷戲場理論家）還要早幾年，布荷東和超現實主義詩人佩雷（Benjamin Péret）就曾先後踏上墨西哥的土地，卡提耶－布列松也已經漫遊過這片超現實主義者最喜愛的國度。但當他一登上墨西哥最大的海港城市維拉克魯斯（Veracruz）時，就從天堂跌落地面。這次探險之旅的領隊比他們每個人都年長，經驗豐富，當然也更狡猾；他在某天早上消失，並且帶走了所有人的旅費。一夜之間，卡提耶－布列松發現自己身在巴黎千里之外，卻身無分文。父親很不高興，雖願意幫忙，但早習於面對如此困境的卡提耶－布列松驕傲地拒

29
佩尼奧（Charles Peignot，1897～1983）國際文字設計協會（Association Typographique Internationale，ATypl）字體排印和字體設計行業的非營利性國際組織之創始人。

絕了他的援手。卡提耶－布列松身邊沒有什麼財物，只有徠卡、一些底片、一張一千兩百美元的借據，加上對未來幾日的不確定和決心的複雜心情。他現在大有時間仔細思考科勒夫人的預言，她的話在他耳邊迴盪著：「你會去世界的另一端，會被洗劫，但並不要緊。」

這次的探險行動原先是墨西哥政府資助的，但現在很值得懷疑，尤其是這個國家正處於政權交替期間。卡德納斯（Lázaro Cárdenas）接替羅德里格斯（Abelardo Rodriguez），繼任成為共和國總統，國家政策轉而傾向公共事務改革；各部首長在經濟和社會方面的工作重點都有了改變。特洛卡德羅博物館望以人種學研究成果換取的經費現在也成了問題，計畫胎死腹中，參與人員也都各奔前程了，大多數人都帶著震驚和絕望回家，但卡提耶－布列松沒有。

那個預言家說中了：這不要緊。此地奇妙的異域感很快就抹去了他的厄運；他對這個國家一見鍾情，因為至少有五十三種擁有各自語言與信仰的民族以此為家園。

聽著維拉克魯斯的聲音，讓卡提耶－布列松感覺自己彷彿已歸化墨西哥，決定無限期住下去。他將以攝影為生，但不會效仿美國人愛德華（Edward Watson）；愛德華十年前在墨西哥開了人像攝影工作室。而卡提耶－布列松會以自己的方式行事，他要像當地人一樣謀生，而且再一次陷入了要融入陌生環境的幻想中。他不會說當地語言，這反而有利於工作。無法理解別人說的話時，視覺就會得到鍛鍊。人在語言不通時，就會將精力集中在視覺上。這是他的哲學，可見年輕時觀賞默片的經驗始終影響著他的思考。他曾經在非洲當過獵人，現在

則要在墨西哥成為攝影師。

　　他重拾圓頂咖啡館時期的習慣，憑著直覺，從一家咖啡館到另一家，迅速結識當地所有出名的外國藝術家和文學作者。其中有一位叫休斯（Langston Hughes），比卡提耶－布列松大六歲，他邀請卡提耶－布列松一起住在紅燈區和殯儀館之間。休斯是個左派詩人、小說家和劇作家，不僅參與掀起紐約哈林區的文藝復興運動，而且是第一個能以寫作維生的非裔美人，雖然生活過得並不好，但也算是一種生活。他精通雙語，把標準西班牙語（Castilian）版的《唐吉訶德》當成睡前讀物，並將墨西哥詩歌和短篇小說翻譯成英文，希望能推進美國市場。發跡初期，他被公認為泛非洲浪漫主義精神的指路明燈，而且他確實有些奇異的故事可說。他說自己能感受到血液裡的叢林鼓聲。他轉而從事無產階級詩歌寫作來歌頌激進、左翼的同胞已有多年。但每個有幸認識他的人都很清楚，在內心深處，他是個不折不扣充滿爵士風情的美國人，使用語言的方式好比演奏音樂。

　　與休斯同住的人當中，還有一位叫埃內斯特羅薩（Andrés Henestrosa），是墨西哥當地人，也是詩人，正在努力編撰他的第一本印第安方言字典；還有畫家阿吉雷（Ignacio Aguirre），大家都叫他納舒（Nacho）。他們住在城裡最惡名昭彰的坎德拉里亞（la Candelaría de los Patos），那裡妓女、皮條客、小偷和黑幫混雜氾濫，連警察都不想介入，很難找出比這個腐敗的地下世界更污穢的地方了。三年前，就在這裡，艾森斯坦的製片突然撤資，使得他那部

敘述墨西哥歷史和文明的傑作《萬歲墨西哥》（Que Viva Mexico!）被迫中斷。

危險、擁擠、現金短缺，這些都不重要。生活在這個邪惡街區的日日夜夜，是卡提耶－布列松記憶中難以磨滅的快樂時光，其中一個重要因素在於他來自胡奇坦（Juchitán）的赤腳未婚妻賽凡提斯（Guadalupe Cervantès），她在市場上販賣玉米炸肉餅，大家叫她「盧佩」（Lupe Cartier）。她只會說薩波特克語（Zapotec）。[30] 在她自己的語言裡，她給卡提耶－布列松取了個貼切又受歡迎的外號：「臉皮厚如蝦殼的小白人」。

卡提耶－布列松沒有虛度這段歲月，他手裡拿著徠卡，穿梭於拉馬默德（La Merced）市場或被稱做「寂寞象限」（Cuadrante de la Soledad）[31] 的地方，在光怪陸離的表象裡尋找和捕捉人性。他捕捉到的那些表情，在在流露出深沉的孤獨、一無所有的超然，以及屈從於貧窮的麻木淡漠。他在房內的臨時暗房工作室裡看著這些揮之不去的表情，常常無法忍受並強迫自己離開，但唯一的出路仍舊是回到街上繼續注視這些景象。他腦子裡塞滿了人和物、形式和情感。墨西哥人的痛楚一直讓他無法平靜，他的天性絕不容許自己閉上眼睛。墨西哥的藝術家在自己的紀念牆上重新樹立起喬托[32] 的壁畫中所呈現的人文主義精神（但他們的畫更具社會和政治意圖，前哥倫布時期的原始美洲風格也更為濃厚），因此想不受到這個國家的吸引也難。這些壁畫家在城裡比比皆是，國立先修學校、教育部和衛生部都看得到，根本沒必要去博物館仰望這些墨西哥文藝復興先傑的作品。即使手中的畫筆換成了照相機，卡提耶－

布列松仍然沒有停止做畫，他無法漠視這些墨西哥藝術家，無論是表現文化的方式，還是他們的技巧：里維拉用蛋彩顏料和蠟做畫，西凱羅斯在輝岩上做畫，創造出深浮雕的印象效果。[33]

即使再教人意想不到的事也時而發生。一天晚上，卡提耶－布列松去當地名人家中參加一個小型派對，這間單身公寓被他的畫家朋友薩拉薩爾重新裝潢過。到處都是龍舌蘭酒，只有卡提耶－布列松沒有喝，因為他當時患有痢疾。他有點無聊，就跟薩拉薩爾（暱稱托尼奧）在房子裡到處轉，結果在一間間迷宮般的房間裡迷失了，上樓時他們聽到了一些輕微的響聲：

我很幸運，剛推開門就看見兩個女同性戀者在做愛。那麼縱情，那麼情慾……我看不

30 墨西哥境內的一種印第安語。

31 引自墨西哥作家與政治活動家何塞·雷維爾塔斯（José Revueltas，1914～1976）的同名戲劇作品。

32 喬托·迪·邦多納（Giotto di Bondone，約1267～1337）義大利畫家與建築師，在平板的傳統宗教壁畫中帶入透視感與空間深度，並為人物增加肌理與陰影，在西方繪畫史上佔有重要地位，被譽為歐洲繪畫之父。

33 迪亞哥·里維拉（Diego Rivera，1922～1953）墨西哥畫家、共產主義者，對於墨西哥的壁畫復興運動具有重要貢獻。大衛·阿爾法羅·希凱羅斯（David Alfaro Siqueiros，1896～1974），墨西哥社會現實主義畫家，與里維拉同為墨西哥壁畫復興運動的發起人。

見她們的臉。那是個奇蹟，完全徹底的身體之愛。托尼奧抓起一盞燈，我拍了幾張……絲毫不淫穢。我不可能讓她們擺姿勢，這事關正派與否。

這張照片迸發出生命力、動作、情慾和激情，成了觀看者的共謀；後來也理所當然成為卡提耶－布列松的名作，同時也是蒙迪亞哥的最愛，他稱之為「愛的蜘蛛」（*The Spider of Love*）。這張底片從原來的膠卷中被單獨剪下，就像那段時期的其他照片一樣，拍攝順序已不可考。而六十五年之後，在一場獻給畫廊主人利維的展覽上，這系列照片出現了一張新照片，拍的是同樣的兩個女人，但又加入了一個男人，托尼奧。

卡提耶－布列松和他的室友常在這樣的私人派對上度過夜晚時光，每當有人售出翻譯作品、文章或照片，就會在布奇・路易斯（Butch Lewis）所經營的美國餐館「五月五日節」（5 de mayo）或拉斯卡蘇拉斯（Las Casuelas）餐廳慶祝。其他時候，他們會到酒吧和夜店，沉溺在非法的迷醉中；卡提耶－布列松在這種邊緣狀態下流露出最真實的一面，在那些最不時髦的地方，他和那些充滿創造力的靈魂──尤其是墨西哥前衛藝術的年輕畫家──交流。

他享受著完全自由的拍攝，無論是在墨西哥城的大街、胡奇坦的貧民窟、布埃布拉（Puebla）如畫的街道，或者是瓦哈卡（Oaxaca）的騎術表演；他還去了特萬特佩克灣（Gulf of Tehuantepec），帶回難得一展笑顏的照片，從中流露出他的「生之喜悅」。他到任何地方，

就像在西班牙時一樣，都會拍攝在草地上或臺階上恣意伸展身軀的人，但他們渾然未覺，完全沒有受到侵犯的意識，因為睡夢中的他們絲毫沒發覺那隻正在觀察自己的「巨人之眼」。如果你要說墨西哥住滿了睡覺的人也不為過。但有些人醒了。卡提耶－布列松有一次對著牆前的樹拍了幾張無傷大雅的照片，卻遭到當地村長的強烈斥責。原來問題出在那是女廁所的牆，對著它拍照顯然是不體面的。這一次，也事關正派與否。

卡提耶－布列松把部分照片賣給了當地雜誌，比如《精益求精》（Excelsior），並非常以此為傲，因為這是和當地攝影師的競爭。其他照片在藝術宮（Palacio de Bellas Artes）展出，一同參展的是一名墨西哥年輕攝影師，名叫布拉沃（Manuel Álvarez Bravo），深受畢卡索、立體主義和前西班牙時期藝術的影響。他最著名的照片〈罷工工人之死〉（Striking Worker Murdered）就是在那年拍的，也反映出他混合了社會參與精神、政治好鬥和魔幻現實主義的個性。這張照片展示了他的想像力——一個人如何在墨西哥革命中過早地被迫面對死亡，而且不再甦醒。

卡提耶－布列松和布拉沃的作品並排掛在展場中，兩人因此相識並成了朋友。他們的共同點是對街道的強烈迷戀，彷彿被某個隱藏的磁石吸引一般。此外，他們也都對阿傑的世界充滿熱情。

墨西哥的觀眾對卡提耶－布列松的作品非常感興趣。布拉沃對此十分訝異，因為在墨西

哥，攝影的普及率近乎於零，只能說那些影像背後的確有非常與眾不同之處。

這次展覽辦在一九三五年三月，為卡提耶－布列松的人生畫下了階段性的句點。他已經在墨西哥待了一年，和待在象牙海岸的時間一樣，彷彿在追隨某種輪迴一般。就和在非洲時一樣，他經歷並戰勝了孤獨、疾病和惡劣的生活條件；這不是有錢人要在窮人的世界裡尋求刺激，體驗民間疾苦，而是以旅行者的身分去感受陌生的國度。卡提耶－布列松現在覺得自己已經是一個光榮的墨西哥人了，離開墨西哥時，他已在這裡度過最快樂的時光，並且帶走了許多喜悅。

他已經找到了自己的方式。他不是戰士或記者，而是誠實的旅人，用二十世紀的技術支撐著十八世紀的精神。換句話說，他是個探險家，探求的不是異國情趣，而是個人發展，尋找一條讓自己與對藝術的需求和平共存的路，不管那需求有多麼不合理。然而，若斯（Pierre Josse）的一通電話又瞬間將他拉回到另一個不同的現實中。在巴黎尼克洛路的公寓裡，他們的朋友克勒韋爾做了一件事，就像他在自己第一本書《繞道》（Détours）中的描述：「一壺大麥茶放在煤氣爐上，窗關得緊緊的，我打開了煤氣，但忘了點燃火柴……」

克勒韋爾相信自己是家族魔咒的最後一環，自殺似乎是他「無法逃脫的命運」，從十四歲開始，他就被自殺的陰影籠罩。他的生命是一個悲傷並接連不斷的醜聞，而他的死則延續了他的生命：教會承認了他，並在他胸前放上十字架。但那些超現實主義的朋友拒絕出席他

的葬禮。這年他三十五歲，步上上吊自盡的父親後塵，長眠不醒，並留下一句遺言：「請火化我。噁心。」

一九三五年，人在紐約的卡提耶－布列松決定放棄攝影，這不是第一次也不是最後一次。卡提耶－布列松從攝影中獲得最持久的滿足，卻頗為怪異地反覆興起放棄的念頭。紐約和墨西哥的展覽為他積蓄了一點名聲，但還不足以約束他。他決定留在美洲而不回歐洲，他想要變換媒介，不再拍照，不再使用照相機，而是拍攝紀錄片。對那個時代的年輕人而言，這似乎是一個自然的發展過程：從畫筆到攜帶式照相機，再到電影攝影機。電影及其衍生事物意味著速度、躁進、名聲和財富。有幾個攝影家已經毫不費力地遊走其中了。

卡提耶－布列松一踏上曼哈頓的土地，就開始尋找可以放置他那張墨西哥露營床的地方。他在巴黎認識了很多美國人，所以有對象可以投宿，不用再去住旅館。他又和穆恩（Elena Mumm）見面了，她或許是洛特學院當年最漂亮的學生。福特認識許多人，至少在他自己的圈子裡有一群文學和藝術界的波西米亞人，大多數是同性戀者。他的同性伴侶，畫家帕柴利切夫（Pavel Tchelitchew），為卡提耶－布列松這身無分文的法國人發了聲，於是卡提耶－布列松最後在三十九街的一間工作室落腳，和一個還未獲得身分的俄國移民同住。納博科夫（Nicolas Nabokov）是作家弗拉迪米爾（Vladimir）的大堂弟，本身是作曲家。卡提耶－布列松和納博科夫在巴黎見過面，當時

納博科夫正在為迪亞格希列夫（Diaghilev）的俄羅斯芭蕾舞團譜曲，在此之前還發表一首抒情交響樂、一齣神劇，還有給弦樂四重奏的小夜曲。這兩個流亡者很快就建立起友誼，即便法國人的性格刻板、守舊又嚴肅，而俄國人則任性、怪異、變化無常，但在紐約的殘酷環境中，兩人仍能和睦共處。他們分享一切，經常一起做蘋果派和漢堡，而且絲毫不覺得需要劃分出各自的生活空間，往往話匣子一開就聊個沒完，直到天亮；他們也談論道德和政治，但兩人都很激進。納博科夫來自俄羅斯的上層家庭，叔叔是國家杜馬的成員。[34] 納博科夫不相信人類的未來繫於共產主義，而卡提耶－布列松出於本性反法西斯，因而顯得更在乎列寧之後的接班人。

在曼哈頓，就像在墨西哥和蒙帕納斯一樣，卡提耶－布列松發揮了他超強的環境適應力，認識的人像滾雪球一樣越來越多。在作曲家安泰爾（George Antheil）家裡，他結識了鮑爾斯（Paul Bowles）並成為朋友。兩人都在神祕之城丹吉爾待過，但這位初出茅廬的作家和卡提耶－布列松這位略經世事的攝影師找到了另一個共同點：他們都受過葛楚·史坦的差辱。鮑爾斯深受超現實主義影響；當年葛楚·史坦看到他發表在《轉變》（Transition）雜誌上的作品後，直接叫他放棄詩歌創作。

至於卡提耶－布列松，此時他覺得攝影生涯很難繼續了，但利維在這時出手了。

一九三五年四月，利維在麥迪遜大街（Madison Avenue）畫廊推出了新的展覽，主題是他最

喜歡的「反圖形攝影」，共同展出卡提耶－布列松、埃文斯和布拉沃的作品。在這種情況下，卡提耶－布列松很難立刻放下攝影事業，特別是因為他非常欣賞的戰友埃文斯對他的攝影作品印象深刻。埃文斯對藝術評論家索比（James Thrall Soby）如此評價卡提耶－布列松的作品：

「在那當中有一條我們幾乎從未探索過的嶄新道路。」

埃文斯曾在索邦大學學習文學，從未離開他的兩位文學偶像波特萊爾和福樓拜，只不過改用攝影的表現方式來替代文學。攝影就是一種寫作，而真正的生活就在街上，這就是他的信條。從拍攝紐約和波士頓的第一批照片開始，他的都市現實主義就已經非常出色了。

一九三五年，他接手美國農業安全局（Farm Security Administration）的拍攝任務，使他的自然主義才華在美國各地綻放。同年，羅斯福總統的民主黨政府在新政（New Deal）下發起了一項社會活動，藉此幫助美國復甦農業，並增強大眾對農業現狀的認識。埃文斯和一群攝影師一起用了幾年的時間行遍全美，致力為一九二九年經濟大蕭條中受創的美國農村創造一份視覺紀錄，主要焦點在於生活條件、居住情況和他自己對街頭生活的熱忱。

如果卡提耶－布列松是美國公民，或許會克制自己的個人主義性格，就能夠把敏銳的視角運用在這項事業上。然而，當時他的全副精力都放在抹去法國身分而成為紐約客這件事

34
國家杜馬（State Duma）是俄羅斯的下議院，為立法機構。

上。一如往昔，他關注的是融合，渴望融入他所在的新世界，這和傳統意義上的旅客恰恰相反。

他是個非常獨特的人，所有認識他的美國人都對他印象深刻，將來有一天，他們會在不同的回憶錄裡見證這種印象。他在他們眼中是個擁有天使般臉龐的年輕人，粉紅色的皮膚、金髮、鬍子刮得很乾淨，即使不說話也看得出他害羞，但眼神很清澈，甚至有些狡猾、生動、有活力。他對於用自己的方式和媒介來完成自己的志向具信心，從來未曾懷疑自己作品的品質和原創性。「野心」這個詞對他來說，僅限於藝術領域而非事業的成功。這樣的自信出現在如此年輕的人身上有點令人困惑，當他談起攝影時，這一點更顯突出，他身上散發出一種沉靜的力量，宛如社會運動領導人饒勒斯（Jean Jaurès）在發表偉大的政治演說。如此無法動搖的自信，正和他精緻而令人困惑的外貌形成鮮明的反差。每個人都認為這樣的人不可能有任何自我厭恨的傾向，但是，現實往往比我們的想像複雜許多。

卡提耶－布列松從一開始就對自己的未來有很清楚的認識，明白自己該做什麼，以及該怎麼做，而且他也決定要持續追求這個未來，他對這一點表達得十分認真和肯定。他對物質的漠視也和美國的拜金風氣格格不入；他的態度談不上傲氣，更別說傲慢了，但這份超脫很容易被誤認為不可一世，就像忘記自己出身上層社會的人往往會給人這種印象一樣，儘管這樣的印象是錯誤的。電影導演斯坦納（Ralph Steiner）就對卡提耶－布列松如此的自信感到驚

訝，雖然任何有關卡提耶－布列松的傳聞都讓人覺得這不是個謙虛的人，但在兩人第一次談話後，他被深深打動了。唯一讓卡提耶－布列松猶豫不決的是選擇何種創作媒材，但他對自己駕馭任何有關媒材的能力絲毫沒有懷疑。

卡提耶－布列松到那時為止還成天在哈林區遊蕩，手持徠卡，眼觀八方。他的部分照片馬上就登上左派前衛雜誌《新戲劇》（New Theatre）。奇怪的是，他這次用的是筆名「皮耶·倫內」（Pierre Renne），或許只是為了避免移民局找麻煩吧。晚上，他會和同居的黑人女子去「神聖之父」（Father Divine's）或別的飯店吃飯，當然還有鮑爾斯和其他朋友。哈林區使他著迷，甚至在那裡住了好幾個月，縱情爵士樂，幾乎所有的夜店都可見到他的蹤影。而他的許多朋友都是區內的知識份子、藝術家和音樂家，包括黑人和激進共產主義份子。

不過，卡提耶－布列松心中的問題仍然存在：究竟該堅持攝影還是轉向紀錄片？這時，如果有大師指點迷津，或許會將他導向正確的道路，就像洛特曾在繪畫上給他指點一樣。史川德也許就是這樣一位大師，但事實上並不是。他和卡提耶－布列松之間整整相差一代，在藝術上的代溝也同樣巨大。卡提耶－布列松對史川德的傳奇並不欣賞，後者是二九一畫廊（291 Gallery）的成員以及「直觀攝影」（straight photography）的先鋒。直觀攝影就是用最純粹簡單的方式直接複製現實。史川德拍攝的風景、岩石、植物、樹根和雲彩等作品，與十九世紀的學術精神和畫意攝影分道揚鑣，而卡提耶－布列松則對此毫無感覺。他對美國新聞攝

影大師史密斯（Eugene Smith）同樣不甚欣賞，認為後者太過造作和藝術化。在他眼中，最偉大的美國攝影師仍然是埃文斯。

說到底，卡提耶－布列松無法對這位身為攝影師的男子抱持敬意，他覺得史達林難以相處、步伐沉重，道德上終生是個史達林主義者。和史川德在一起時，或者更確切地說是在他家時，卡提耶－布列松學會了拍電影的一些基本知識，這是他追尋人性視覺的另一種方法。

但在一九三五年，卡提耶－布列松正在轉變為紐約客，史川德則在墨西哥忙於拍攝電影《漁網》（Redes〔Fishing Nets〕）和《割碎平原的犁》（The Plow that Broke the Plains），並且到處旅行。這兩個人其實不常見面，所以不能說卡提耶－布列松轉向電影是受了史川德的影響。他的電影技術主要是從「電影圈」（Nykino，此詞源自New York和кино〔俄文的電影〕）的朋友那裡學來的，他們是一個左派的小團體，包括戴克（Willard van Dyke）和一些受俄國大師影響的紀錄片製作人。史川德是這個團體的領袖之一，聚會也是在他家進行，但他只是偶爾提點建議，僅此而已。

卡提耶－布列松開始感到自己停滯不前，而他永不疲倦的性格再度主導了他的生活。他之前也有過這樣的感覺，從非洲回歐洲，從歐洲去中美洲，再從中美洲到北美洲時都是這樣。他沒有真正探索過美國就離開了。在曼哈頓待了一年，一九三五年尾聲、一九三六年將屆之時，他渴望離開此地。就在這個時候，他的偶像柯特茲來到紐約，也正在這個時候，一群新

聞記者聚在一起創辦了一本報導時事的新雜誌，重點將集中在攝影圖片上，雜誌名叫《生活》（*Life*），這將是他的黃金機會。也就是說，在卡提耶－布列松首次於《看見》雜誌上發表照片的兩年後，《生活》的主編聯繫了他。但這些都無關緊要，已經沒有什麼能讓他留在紐約，也沒有什麼能讓他再繼續從事攝影了。急於加強視覺吸引力的《哈潑時尚》曾找他拍攝一系列時裝照片，但後來雙方都認為這次嘗試的成效不彰，專案也草草結束。畢竟，這不是卡提耶－布列松想要的。

　　他要拍的是電影，不是照片，這就是他此時此刻的心願。他只想找個副導演的職位，並且覺得在巴黎更容易實現這個願望，那是他自己的城市。聽說那裡又開始風起雲湧了，政治、社會風氣以及文化層面上都是如此。下一站，就是巴黎了。

第四章

舊世界的終結：一九三六～一九三九

圓頂咖啡館還是一如往昔。一回到巴黎，卡提耶－布列松就到老地方和老朋友重新聚首。但這裡發生了一些不易察覺的變化：空氣中瀰漫著一股緊張氣氛，討論更激烈，大家也好像沒有以前輕鬆了。歐洲面臨的危險，似乎已經為昔日閒適的生活籠罩上暗沉的陰影，彷彿大家意識到他們正從戰後生活轉換到戰前模式。日後他們就會明白，當時正處在「兩次大戰之間」。

一九三六年初，法國的五月大選即將來臨。咖啡館的露天座位區裡，所有談話都圍繞著籌組薩羅（Albert Sarraut）的第二任政府、軍事重鎮萊茵省，以及解散極端右派聯盟和前共產主義議員德里奧特（Jacques Doriot）建立的新法西斯政黨。而對於戰爭腳步漸近一事充耳不聞的人，則更加關注布朗什和洛特之間無謂的競爭。這兩人一有機會就公然貶低對方。

布朗什批評洛特用自己的理論統治學生，有如暴君；後者則在《新法國評論》的專欄上回敬以同等激烈的譴責。不爭論教育方式時，戰火就延燒到對塞尚的崇拜。洛特拚命維護這位偉人的光輝形象，而布朗什則大膽表達保留意見。畫廊和咖啡館洋溢著觀戰的娛樂氣氛，但這一切對於正值而立之年、一心夢想拍電影的卡提耶－布列松毫無助益。對現在的他而言，紀錄片或電影長片都無所謂，只要能從事電影工作就行。他的想法非常合理，既然別的攝影師都能轉行拍電影，例如阿勒格萊（Marc Allégret）、克洛什（Maurice Cloche）、德勒維爾（Jean Dréville）和布勒松（Robert Bresson）都出名了，為什麼他不能和他們一樣呢？

他決定走捷徑，直接探訪導演，毛遂自薦當助理。要做到這點，所需的就是一點聰明靈巧、一點天真，以及一點厚臉皮和運氣。

第一次嘗試失敗了，他去找布紐爾，卻被拒絕。選擇布紐爾不單是因為他認識布紐爾，還有其他許多理由。布紐爾是最超現實主義的電影導演，而且兩人有很多共同點。布紐爾的前三部電影《安達魯之犬》（Un Chien Andalou）、《黃金年代》（L'Âge d'Or）和《無糧之地》（Las Hurdes: Tierra Sin Pan），都是偉大的作品；此外，布紐爾也許還記得自己也曾受愛普斯坦（Jean Epstein）提攜，讓他在拍攝《亞瑟家的沒落》（The Fall of the House of Usher）時擔任助手。但是，布紐爾卻對卡提耶－布列松說了「不」。

他的第二次嘗試也失敗了。這次，他找上了帕布斯特（Georg Wilhelm Pabst）。卡提

耶－布列松認為他是默片大師之一，所以選擇他。他曾經拍過《一九一八同志》（*Comrades of 1918*）、《潘朵拉之盒》（*Pandora's Box*）和《乞丐歌劇》（*The Beggar's Opera*）等出色的電影，而且還以在片場即時剪片著稱。小說家兼外交家莫朗（Paul Morand）曾受雇於帕布斯特，為他撰寫《唐吉訶德》的劇本，就是他建議卡提耶－布列松去敲這位導演的門。但這不是個好主意，儘管當時帕布斯特正在籌拍《薩洛尼卡的蜘蛛》（*Spies from Salonika*），並打算在法國放映發行，但仍然沒有職位可以給這位年輕人，他也拒絕了卡提耶－布列松。

第三次他成功了。繼西班牙和德國導演之後，卡提耶－布列松回找了個法國人，一個在智識和藝術品味上讓他感覺最相近的人。卡提耶－布列松帶著攝影作品集去見了尚・雷諾瓦（Jean Renoir），希望那五十幅品質不一的作品能夠贏得導演青睞，進而幫他找到工作。他一定認為攝影多少能證明他可以勝任導演助理一職，可實際上他只得到一個總務工作。「我覺得自己像個展示產品目錄的推銷員。」卡提耶－布列松回憶道。

不過，令他喜出望外的是，尚・雷諾瓦馬上就答應了。從那時開始，他就把自己那本小小的攝影集——現在已經成為傳奇了——當做幸運符，並上鎖收藏起來，當成自己最珍貴的財產。

雷諾瓦當時已經拍了十部電影左右，最新的一部是《朗格先生的罪惡》（*Le Crime de M. Lange*），但還沒有成名，因為他只是個商業導演。他當時正在籌組團隊，受阿拉貢（Louis

Aragon）之託拍攝一部法國共產黨的宣傳電影，也就是後來的《生活是我們的》（*La vie est à nous*）。雷諾瓦曾被他的製片布朗貝熱（Pierre Braunberger）歸類為右翼份子，說他一直沒有從索米爾（Saumur）軍事學院的畢靈普上校式軍事教育中恢復過來。所以他接受這個片約（或更精確地說是個使命）的理由，就是希望自己最終可以從共產黨中找到觀眾。身為一個心裡只有電影的人，這種做法肯定會被視為政治上的機會主義。

這次的合作，並沒有讓卡提耶－布列松開始欣賞尚雷諾瓦的品格，也還沒發現他們倆都同樣讚賞藝術史家弗雷，甚至沒有真正參與到電影製作或與演員合作。這不僅是因為這部電影的類型，還因為雷諾瓦只是在遙控執導這部影片，他主要負責監督整個工程，而把大部分工作都派給了副導演，自己只執導幾個場景而已，甚至連剪輯都沒有參與。所以卡提耶－布列松發現自己只是四個導演（茲沃博達〔André Zwoboda〕、貝克〔Jacques Becker〕、夏洛瓦〔Jean-Paul Le Chanois〕和雷諾瓦本人）手下的五個助理之一。後來影片的工作人員名單交代得很清楚：「這是一部由技術人員、藝術家和工人共同完成的作品。」

電影的主題可以用幾句話來概括：法國的財富被最殘忍的資產階級布爾喬亞王朝奪去，並掌握在法西斯組織軍人手中。一位教師告訴學生這個狀況是如何發生的，並向他解釋為什麼只有共產黨能夠反對這些勢力，並重建這個國家的社會正義。不用說，一看就明白這部電影與藝術沒什麼關係，而與即將到來的選舉關係重大。

《生活是我們的》不是一部意涵深遠的電影。影片中兩百個「布爾喬亞王朝」成員（溫德、史奈德等）受到公眾蔑視而無機會申訴。一九三四年二月六日的協和廣場上，在但丁式的陰沉背景襯托下，極端右翼組織的軍人和舉著血十字（Fiery Cross）的古代戰士做為「法國的希特勒份子」出現。另一方面，影片以最有力的場景和最具詩意的旁白，表達了工會的光榮和工人階級的歷史角色，這都是為了喚醒排隊領取救濟糧食的窮人，並譴責腦滿腸肥的富人。資本家角色顯得殘忍可憎，政黨領袖（庫圖里爾〔Vaillant-Couturier〕、杜克洛斯〔Duclos〕、多列士〔Thorez〕）的演講則顯得呆板無趣，還加了許多視覺特效。整部電影最後在「國際歌」（Internationale）[2] 的歌聲中結束。這部電影拙劣、具煽動性，但非常有效果。

卡提耶－布列松以前不是、後來也沒有成為共產黨員。曾經有人很努力地邀請他加入共產黨，最後被他拒絕了。這個人叫薩杜爾（Georges Sadoul），是一個超現實主義者和繪畫鑑賞家，出於對阿拉貢的忠誠而離開超現實主義活動。他來自法國東北部的孚日（Vosges）省，對政治抱持著單純而熱切的信念。他是個電影評論者，也是卡提耶－布列松的妹夫。雖然不

1　畢靈普上校（Colonel Blimp），一九三〇年代英國漫畫家大衛·樓爾（David Low）為《倫敦標準晚報》創作的漫畫角色，是個傲慢自大的沙文主義者，信奉軍事強權，妄圖大英帝國統治永不日落。

2　國際共產主義運動最著名的歌曲。原法語歌詞由巴黎公社委員歐仁·鮑狄埃（Eugène Edine Pottier，1816～1887）在一八七一年所作，創作之初用《馬賽曲》的曲調演唱，法國工人黨黨員皮埃爾·狄蓋特（Pierre Degeyter，1848～1932）於一八八八年為其譜曲。

是同路人，但卡提耶－布列松還是對共產主義奮鬥的目標所有共鳴，據說共產主義最終將會是世界趨勢。他反法西斯主義的內心傾向、一九三〇年代歐洲的動搖情勢、渴望選擇「對抗」而不是「擁護」——這些因素一再迫使他站在共產黨這一邊。然而他對共產黨沒有幻想。一九二一年克隆斯塔德（Kronstadt）悲劇事件發生時，當托洛斯基（Leon Trotsky）無情鎮壓那些反蘇聯的艦隊叛亂分子，年少卡提耶－布列松早已幻滅。[3]

儘管卡提耶－布列松隨著環境變遷，有時也會調整自己對事物的評價，但他對共產主義沒有根本上的變化。從一開始，共產主義對他而言代表著某種基督教主義的復興。得知伽里瑪出版社的安德烈・馬爾侯（André Malraux）[4]拒絕出版鮑里斯・蘇瓦林（Boris Souvarine）一本詆毀史達林的書這件事沒多久，卡提耶－布列松就從中體悟到共產主義擁護者的確切本質。

《生活是我們的》從某種意義上來說是一部真正的電影，由真正的技術專家團隊製作，有真正的劇本，而且由真正（絕非二線）的演員演出：達斯泰（Jean Dasté）、索洛涅（Madeleine Sologne）、莫多（Gaston Modot）和布林（Roger Blin）都擔綱了主要角色。沒有人獲得報酬，但這不重要。雷諾瓦在現場時，他會邀請整個電影劇組去阿比塞（Abbesses）路的馬斯科特（La Mascotte）餐廳吃飯。這些在蒙帕納斯的夜晚真正反映了電影劇組的精神，也和「人民陣線」（Popular Front）[5]沸沸揚揚的活動很協調，這樣的時刻足以彌補拍攝時的所有挫折了。很少有一部電影能在這種愉快、無私的氣氛中完成，後來選舉的結果也平反這

項共產主義事業，錦上添花。一九三六年五月三日，第二輪選舉過後，人民陣線聯盟大獲全勝。聯盟主席布盧姆（Léon Blum）籌組了一個由社會主義和激進派組成的政府，而法國共產黨更願意無償提供支援，且不用真正介入新政府。當時在政治和經濟事務中仍存在許多異議，但這些都不重要，重要的是左派獲得了政權，而現在世界是他們的了。

雖然只是初試啼聲，但參與製作這部影片後，卡提耶－布列松覺得自己已經進入電影的世界了。卡提耶－布列松並未想錯，因為他的確獲得了雷諾瓦這群人的接納。然而這並沒有緩解他對未來的擔心，因為沒人知道製片下一次會雇用誰。沒多久導演就通知他參與下一部影片，這下他放心了。他離雷諾瓦更近了，進入了他的內部圈子，也終於開始認識這位西默農（Georges Simenon）會稱之為身在神話背後的「赤裸」的人，即使那環繞著他的神話氛圍很快還會擴大。

3　一九二一年發生於克隆史塔德海軍要塞的一次起義行動。布爾什維克政府以暴力鎮壓彼得格勒罷工，彼得羅巴甫洛夫斯克號戰艦和塞瓦斯托波爾號戰艦全體船員提出重新選舉與多項政治改革的要求，布爾什維克政府遂派出紅軍攻陷克隆史塔德。事件後約一千二百至二千一百六十八人遭處決、約同等人數遭監禁，多人流亡芬蘭。托洛斯基（Leon Trotsky, 1879～1940）為當時布爾什維克領導人，於列寧去世後失勢，在史達林整肅下流亡海外，最終在墨西哥遭暗殺身亡。

4　安德烈·馬爾侯（André Malraux，1901～1976），法國小說家、理論家。曾以小說《人類境況》（La Condition Humaine）獲龔固爾文學獎。後在戴高樂政府時期擔任文化部長（1959～1969）。

5　由共產黨、工人國際法國支部、激進黨和各大工會組織共同組成的左翼政治聯盟，成立於一九三五年。

當時尚‧雷諾瓦雖然已經四十二歲，在大多數人眼裡還只是出名的奧古斯都‧雷諾瓦的兒子，仍無法逃脫家族傳奇的籠罩。身為藝術大師的兒子，他不可能不受父親光環影響，尤其他本身也是藝術家，走了一條與父親平行的道路，並奮力擺脫父親這個包袱。

尚‧雷諾瓦有不同的工作方式，但和父親一樣都是以直覺統御智力。他們都追隨同一句格言：「打倒頭腦，感覺萬歲！」他的文學感覺與視覺感受一樣強烈，這為他的電影融入詩的精神。理性的世界不屬於他，而意識形態則離他更遙遠（儘管拍了《生活是我們的》）。他活在一個靈感、感受和情緒交融的世界裡，為他的電影調色盤提供色彩。他寫電影的熱情高於拍電影，對技術層面毫無興趣，從不介入燈光或攝影，最關注的是對話，確保每句話都正確無誤。聽他說話、看他工作，卡提耶－布列松很快就認定導演首先要有文學的想像力。就此意義而言，他認為雷諾瓦雖然選擇了現代的表達方式，但仍稱得上是保有十九世紀藝術精髓的偉大小說家。

雷諾瓦是一股自然的力量，率直而慷慨，擁有強烈的直覺、豐富的人性和理解他人的能力，而且充滿生命力，即使私生活的種種矛盾早已讓他的團隊筋疲力竭。一個始終被困惑包圍的人，不可能不影響到周圍的人。平民和貴族都讓他著迷，這是兩個不同的世界，而他不屬於任何一個，對於這樣的人，很難給予他一個綜合評價。雷諾瓦的穿著品味很差，身材發福，話多，對自己的魅力沒有信心，充滿矛盾，天生優雅但舉止笨拙，狂熱消耗生命直到筋

疲力盡，經常用薄酒萊淹沒自己的憂鬱。卡提耶－布列松由此認識到一個深刻的真相，與其說雷諾瓦的阿基里斯腱是對女人的激情，還不如說是他自身性格的軟弱。

這一次的新片絕不是政治宣傳片，而是正統意義上的電影。《鄉村的一天》（Partie de campagne）改編自莫泊桑（Guy de Maupassant）的短篇小說，原著只有幾頁，敘述發生在一八六○年夏天某個周日的故事。有個姓迪富爾（Dufours）的中下階層家庭在巴黎開了一家五金行，有一天他們決定去郊外野餐。兩個時髦的小夥子亨利和魯道夫坐在旅舍的餐桌旁，看見迪富爾家漂亮的女兒安莉葉特，喜出望外，互相微笑並眉目傳情後，就起身準備找點樂子。兩人先是塞給迪富爾先生和他的助手兩副釣魚竿，把他們打發走，然後帶著迪富爾太太和她女兒去划船。兩個小夥子的計畫最後得逞了。但之後故事的發展聚焦在年輕女孩身上。一年之後，那對只相戀一天從此無法停止相互思念的年輕人在老地方又見面了。但安莉葉特已經嫁給了父親的助手，因此只能給小夥子一個深深悔恨的眼神；儘管他們互訴衷曲，最後她還是永遠離開，悲傷地屈服於自己的命運。

當然，故事比上述的情節更豐富，也不只是以中下階層為題材的自由主義諷刺劇。電影要表現的是埋藏在故事底下蠢蠢欲動的騷動，以及超越故事本身的某種溫柔情感，並且把個體命運轉化成一曲對自然的讚頌。只有具備藝術家靈魂的作家，而不是擁有技能的技師，才能捕捉到這個如夢般經歷的箇中悲喜，這部電影的故事在普世層面上所要呈現的不只是工業

革命前就已存在的早期時代氛圍，更是要探討童年。

這部電影主要在戶外拍攝，這點本身就很不尋常。一番勘察後，他們在索爾克（Sorques）的蒙蒂尼盧安河畔（Montigny-sur-Loing）附近找到了合適的地點，旁邊還有一棟森林工人的房子。這個地點就在楓丹白露（Fontainebleau）森林周邊，不僅是一個不受打擾的鄉村地帶，還占據有利的地形，靠近聖埃爾別墅（Villa Saint El），那是雷諾瓦在馬婁特（Marlotte）的產業，是雷諾瓦父親圈子裡的畫家最鍾愛的繪畫場景。到哪裡都逃不過雷諾瓦這位偉大畫家善意的籠罩。別墅的牆上掛著長方形的空畫框，畫框裡的畫都已售出，用以資助兒子的電影事業。當大家看到塞尚在花園裡陪著老朋友雷諾瓦十五歲大的孫子亞蘭（Alain Renior）練習使用場記板時，誰能不想到這位老先生呢？

划船的人、河岸上的美女、野餐、並肩走路的情侶……沒有比這更符合自然主義的景象了。在蒸蒸日上的事業裡，尚·雷諾瓦冒著讓人誤以為這是一部印象主義電影的風險，第一次用電影向父親致敬。

一九三六年六月二十六日起，就在開拍前夕，卡提耶－布列松正式受聘為萬神殿電影院公會（Société du Cinéma du Panthéon）的第二助理。報酬總額為一千法郎，根據票房收入還有最高一千兩百五十法郎的獎金。一個月前，他才剛剛見證到國家因罷工而陷於癱瘓，工廠被工人占領，示威遊行的目的就是迫使政府兌現「人民陣線」選舉期間的改革承諾。幾周後，

新的規定和社會法律出爐，這些後來都為社會帶來歷史性變化：集體合約、工資調整、給薪休假、每周四十小時工作制。這一切都離莫泊桑很遙遠。

這部電影處處可見雷諾瓦的影子，不用專家分析就可以知道他對電影的貢獻在哪裡。這的確是尚‧雷諾瓦的世界。他以詩人的觀點在電影裡解讀一個牽扯著所有角色的家庭事件。

想當然耳，他擔當執導和撰寫對白的任務。他的生活伴侶霍爾（Marguerite Houllé）負責剪輯，也寫了部分劇本，並出演一個僕人的小角色。侄子克勞德（Claude Renior）擔任攝影指導，蒙特羅（Germaine Montero）哼唱了一首歌。女主角則由討人喜歡的巴塔伊（Sylvia Bataille）擔綱演出，她和製片布朗貝熱（Pierre Braunberger）正打得火熱。雷諾瓦與巴塔伊早在《朗格先生的罪行》（Le Crime de M. Lange）中就曾經合作過，對她毫不懷疑。他在閱讀莫泊桑的小說時就能「聽見」她的聲音，這注定了她會是扮演主人翁安莉葉特的不二人選。其餘的演員包括瑪爾肯（Jane Marken）、加布里埃羅（André Gabriello）、豐坦（Gabrielle Fontan），當然還包括雷諾瓦本人。尚雷諾瓦給自己分配了一個小餐館老闆的角色。

卡提耶－布列松在六名助理中排第二。其他人包括阿萊格雷（Yves Allégret）、貝克、布呂紐斯（Jacques B. Brunius）、海門（Claude Heyman）和維斯康堤[6]，他們都在追求電影事業，

6　盧契諾‧維斯康堤（Luchino Visconti，1906～1976）義大利導演和舞台劇導演，二次戰後義大利新寫實主義運動的重要人物。

因為在法國，導演助理的位子就相當於電影學校，但在美國，助理就只是助理而已。卡提耶－布列松是個例外。後來他在回憶錄裡提到，製片曾讓他擔任《鄉村的一天》這部電影的平面攝影師，但他並沒有為電影拍過一張照片。

當導演助理意味著像狗一樣工作。卡提耶－布列松喜歡挑戰，而這的確是個挑戰。雷諾瓦是個難以捉摸的人，心情好的時候，一切都順利得讓人難以相信；但情緒不好時，現場氣氛讓整個劇組都感到緊張。跟隨一個相信靈感自然迸發的人真的很辛苦，助理從來沒有機會看取景器。卡提耶－布列松得到最好的待遇就是受邀和大師一起精煉對話，修潤完稿，然後再修潤完稿；最壞的情況是讓他處理沒完沒了的細節，不管事情有多麼瑣碎，甚至得不到一聲謝謝，也不知道最終有沒有派上用場。這些瑣事並非不重要，因為在偏遠的鄉村拍片，道具立刻到位是非常關鍵的事。卡提耶－布列松和雷諾瓦的關係也許曾受無數的可能影響，但並非都與電影有關。「在適當的時機，你得提議來場桌球，或者喝一杯薄酒萊，這是一場無止盡心理戰。事實上，助理的工作就是服侍他的所有大小事。」卡提耶－布列松如此回憶道。

在雷諾瓦眼裡，好的助理必須非常有效率，還要具備能夠屈從於導演個性的能力。卡提耶－布列松將自己投入這個特定的角色，感覺像是個文藝復興時期為大師準備調色盤的助手。但是助理也各有不同。維斯康堤就是事情做得最少的一個，他是道具負責人之一，但除了打理戲服，從不動手做其他事，而其他人則累得不成人形。他是香奈兒（Coco Chanel）推

薦來的，香奈兒是他和雷諾瓦的共同朋友。他並不搬出這道關係，但他的態度說明了自己與其他人有所不同。就像是去其他系聽課的學生，他在那裡完全是出於興趣。他同時是個花花公子、藝術愛好者和鑑賞家的混合體，儘管他自己否認這一點。他住在卡斯蒂里奧內（Castiglione）酒店，跟他的身分很相稱。他獨來獨往，從來不急於參與電影製作，表現得像是個有特權的觀察者，而不是拿工錢的助理。他花了很長一段時間才融入團隊，但從未融入其他人喜歡去的地方，例如聖埃爾別墅、文藝復興酒店和邦考恩（Bon Coin）咖啡館。他和其他人的鴻溝從來沒有真正消失過。他以為這些年輕法國人都信奉共產主義，把他當成墨索里尼掌權國家下的法西斯貴族而蔑視他。他看出其他人的團結、友誼和互相尊重，但他把別人想錯了，那並非來自政治信仰。他誤解了雷諾瓦的助理團隊，不熟悉他們之中許多人出身的中上階層環境，也不了解他們其實更傾向於當個無政府主義者而不是史達林主義者。在他個人的神話中，在拍出《沉淪》（Ossessione）的六年前這段和雷諾瓦共事的時光豐富而有啟發性，將永遠烙印在他的記憶裡，因為這段經歷在道德和藝術上都給了他極大的震撼。

布呂紐斯是個多才多藝的小精靈，恰如他的助理職務，他幾乎無事不做；他以博雷爾（Jacques Borel）的名字扮演魯道夫的角色，同時管理整個團隊的行政事務。在雷諾瓦的助理團隊裡，他是最出色的。雖然年僅三十歲，他已經擁有很多不凡的經歷：曾在普雷韋（Pierre Prévert）一九三二年的電影《行囊》（L'affaire est dans le sac）裡演出，還在《黃金年代》一片中

擔任過布紐爾的助手，自己也拍過一些超現實主義的電影。

六個助手中，貝克和卡提耶－布列松建立起了長久的友誼。在卡提耶－布列松的記憶中，這位爵士樂和賽車的狂熱愛好者是如此出眾，個性敏感，天生風度翩翩，能深切理解他人的感受。鑑於卡提耶－布列松的社會背景，不難理解他為何從一開始就喜歡上了這個同樣來自中上階層的孩子。很顯然，貝克生來注定要繼承家族的蓄電池生產事業。有趣的是，在這個劇組裡，老闆都住在薪水階層的居住區（布朗貝熱住在查隆〔Charonne〕路）或者郊區（雷諾瓦住在莫頓〔Meudon〕地區），而大多數助理都住在布爾喬亞地區（貝克住在十六區的朗相普〔Longchamp〕街，卡提耶－布列松住在第八區的里斯本〔Lisbonne〕大街，維斯康提住在里沃利〔Rivoli〕路上的大酒店裡）。尚・雷諾瓦是第一個嘲笑貝克魯莽腔調的人，他從不放過任何機會作弄自己偏愛的助理，他也取笑卡提耶－布列松受英語影響而頗顯造作的口音。

「貝克和卡提耶－布列松，你們說太多『the』了！」他經常這樣對兩人高喊，並模仿他們的口音，儘管他自己也一直把「馬」（cheval）說成「駒」（choual），就像以前騎兵團軍官那樣地作態。

從卡提耶－布列松的工作計畫和製作筆記上，就能清楚知道他的工作狀況：

去泊蕩普（Bumtemps，在巴黎的克萊瑞〔Cléry〕路上）拿一把有柄的萬能鑰匙和一

個有六首歌的音樂盒（從尚布利【Champly】神父那聽來的）、買一隻夜鶯（巴黎的蓋夫雷斯【Gesvres】碼頭、租一艘划艇，一天十五法郎、準備一台馬車、釣竿、火爐、女式陽傘和海報、去巴黎買或租一些木桶、草帽、佩諾（Pernod）牌湯匙和舊式火柴……

貝克在靠近楓丹白露的馬妻特有同樣的事要做，而維斯康提則被要求提供精確的服裝細節：服裝的款式、布料的品質、鞋子等。

既然助理必須樣樣精通，自然也會被叫去表演。導演有時會抵不住誘惑而出現在鏡頭前，儘管他們是為了找樂子而不是滿足虛榮。雷諾瓦硬把助理推出去表演，是為了讓他們體會站在鏡頭前和鏡頭後是什麼滋味。所以，在《鄉村的一天》中，卡提耶－布列松在第二場第十七至二十個鏡頭中獻出了他的銀幕處女作，由雷諾瓦一輩子的朋友萊斯特蘭蓋（Pierre Lestringuez）拍攝。這幕戲出自作家巴塔耶的手筆，他當時還是女主角的丈夫，但很快兩人就離異了。

這個無聲的場景是以橫搖鏡頭拍攝，是全片中最短的橫搖鏡頭。7 一群牧師和神學院學生走入鏡頭，其中最年輕的一個——當然就是由看起來比實際年齡年輕的卡提耶－布列松飾

7 橫搖鏡頭（pan shot）是沿水平方向往左或右移動鏡頭的運鏡技巧。

演──瞥向一旁的姑娘。穿著教士的外套，戴著法帽，他看起來只有十八歲，儘管實際上已經二十八了。他目不轉睛地盯著在一旁盪鞦韆的巴塔伊，露出一絲有點猶豫但動人的微笑，立刻被管事的神父反手打了一巴掌，只得低頭繼續前行。這一幕可能不是影片中最重要的一段，卻是他在電影中最重要的一刻。他的朋友劇照攝影師洛塔在拍攝這群神學院學生時，一點都沒意識到他的照片將來會成為歷史性的檔案。

在莫泊桑的小說裡，天氣總是晴朗，雷諾瓦的劇本也是如此；但一九三六年的天氣報告可不是這樣。這年夏天特別潮濕，壞了技術組的士氣。剛開始大家都興致高昂，期望能成為朋友；但氣氛很快就變壞了，天候讓大家難以忍受，即使這不是任何人的錯。而巴塔伊和雷諾瓦的關係也隨著天氣的變化而惡化。導演和女主角在拍攝期間互不說話，攝影團隊則在泥濘中絕望地蹣跚行動，事情肯定不會有好結果。緊張的氣氛在現場達到了臨界點，直到有一天製片布朗貝熱開除了所有人。這事簡單明瞭，因為這三人都是以固定的價錢受雇的，事實上他所做的就是停止支付費用，直接導致電影停拍。

一個月後，好天氣重現，布朗貝熱想要重新開始拍攝，希望投資能有所回收，但此時一切都變複雜了。雷諾瓦不再有空，他對創意工作的胃口永不滿足，喜歡從一項專案直奔另一項專案。他捨棄莫泊桑而擁抱高爾基（Gorky）的作品，正在準備他的下一個文學改編電影專案《底層》（Les Bas-Fonds）。現在他已經厭倦了《鄉村的一天》，這部電影在一個月前還深

得他的心，但在拍攝過程中產生太多問題、憂慮和衝突，讓雷諾瓦只想逃離。

一九三六年八月十五日，《鄉村的一天》終於告吹。這部片在往後十年都未能完成拍攝，直到有人意識到，其實只需要兩幅卡通畫，就能彌補當時沒有拍到的場景。影片結尾打出工作人員名單時，就能發現大多數助理都離開了，因為字幕上只有兩個人的名字：貝克和清清楚楚的「亨利・卡提耶」（Henri Cartier）。在人民陣線執政的政府下，工作人員名單出現龐坦資本家的名字似乎不是好點子。（在羅伯・卡帕〔Robert Capa〕拍攝一九三六年六月十四日一場大型共產主義示威影像作品中，有著紡織工人舉著「卡提耶」看板的紀錄。我們永遠無法知道這個謹慎的「—布列松」（—Bresson）漏字，是肇因於技術問題還是攝影師的善意）到最後，這次拍攝毫無結果。這種情況下，沒人領到工資，但製片把兩位助理拉到一邊，給他們每人一個錢包做為分手禮物。其中一人說：「謝謝，但下一次請在錢包裡放點東西。」

尚・雷諾瓦全心投入拍攝《底層》，需要不只兩名助理。貝克繼續擔任他的助理，而亨利・卡提耶－布列松沒有參與。那時有別的要緊事把他帶回到時事題材、出版社、攝影和紀錄片上。

但主要還是私人因素，他結婚了。不用說，他的婚姻在中產階級的背景下顯得很不傳統。然而，他選擇的妻子很快就被他的家庭接納，並融入其中，這得感謝他的母親和妹妹，這兩位女性都和他的妻子成了很親近的朋友。

占卜者又說對了。卡提耶－布列松一字不差地記著她的預言：「你會娶一個來自東方的女人，不是中國人，也不是印度人，但也不是白人，這段婚姻將困難重重……」他們倆一九三六年在街上邂逅，就在蒙索公園附近，當時她正在找旅館。之後不久，他們又在圓頂咖啡館見了面。她的名字叫拉娜‧莫伊妮（Ratna Mohini），大家都叫她艾麗（Eli），是個爪哇舞者，至少她是這麼自我介紹的。她的本名是 Caroline Jeanne de Souza-Ijke，出生在荷蘭殖民時期巴達維亞（Batavia，即雅加達）的穆斯林家庭，身材豐滿，一雙大眼又黑又亮，比卡提耶－布列松年長四歲。她的個性很強，舉手投足充滿魅力，甚至可以說是誘惑力；言談幽默，話語中帶點諷刺的機智，但也會變成令人難堪的挖苦。她的性格裡還有一點和卡提耶－布列松一樣的倔強。和荷蘭著名記者拜瑞特（Willem Berretty）離婚後，她來到巴黎學習並練習舞蹈。奇妙的是，相較於視覺藝術，她更鍾情於文字藝術，她利用空閒時間寫詩，受到伽里瑪出版社主編兼作家波揚（Jean Paulhan）以及比利時詩人畫家米肖（Henri Michaux）的賞識，兩人都鼓勵她出版自己的詩作。

在里斯本大街的家族公寓住了一段時間之後，這對夫妻搬進了位於佩蒂香普（Petits-Champs）路上的工作室公寓，位於歐普拉（l'Opéra）街與芳登廣場（Place Vendôme）是一條布滿迷人十八世紀老建築的要道。卡提耶－布列松終於離開了里斯本大街，現在要完全獨立了，他有生以來第一次需要一份固定的收入。尚‧雷諾瓦和電影事業都無法保證他的

生計。或許這就是預兆，生活將把他帶向別處。

除此之外，最主要的原因就是戰爭。內戰是所有戰爭中最糟的一種。一個國家因為內戰而四分五裂時，也會牽扯到周邊的國家，一個國家的戰火就可能點燃整個歐洲大陸。西班牙內戰就可能是第二次世界大戰的開端。

就在不久以前，卡提耶－布列松還在細細品味一九三六年夏天出版的《新法國評論》雜誌上某篇藝術評論文章，那是他鍾愛的洛特對一次攝影展的評論：

繪畫經由柯洛（Corot）、庫爾貝（Courbet），特別是馬內之手得以重生。而極度依賴於繪畫，忠誠擁抱此一重生的攝影──在輕輕碰觸超現實主義而未徘徊過久（但會再度回來）後──正在經歷一場道德危機：它把目標瞄準純粹的影像、形式本身、畫質的清晰和表現手段的完美。

或許，之後會再回到這個領域，但現在的卡提耶－布列松感覺自己被時代的精神驅向別處。他希望身處世事之核心，因為像他這樣二十八歲、有著左派政治思想的年輕人，身處受法西斯主義威脅的世界裡，已經不可能再心安理得地投入莫泊桑的世界了。一九三六年七月

十八日，西班牙爆發了反政府軍事叛亂，卡提耶-布列松抓住這起事件的象徵意義，視為一記警鐘。歸根究柢，他的反應不是發自政治動物式的敏感，只是出於一個誠實人的良心。忽略這一點就意味著推翻他所支持的一切。假使有一天終究需要投入戰鬥，那就是現在。這將是他的第一次，但不是最後一次。

曾以不加入任何組織為榮的卡提耶-布列松，現在成了「革命作家和藝術家聯盟」（AEAR，Association des écrivains et artistes révolutionnaires）的一員，因為這個組織是由「願與無產階級並肩做戰的不服從者」組成的。AEAR 由庫蒂里耶在四年前創建。庫蒂里耶毫不避諱自己法國共產黨員的身分，他的作法是公開吸引政治上的同路人和「有用的白痴」。[8] 且絕不歡迎對蘇聯懷有任何批評意見的知識份子。布荷東很快就被排除在外，另外一些人也跟著離開了，儘管如此，AEAR 仍非常強大。AEAR 確保抵抗文化，視眾多優秀人士如弗雷和小說家紀沃諾，[9] 為一份子。AEAR 的信條是對戰鬥的強烈呼喚：「沒有中立的藝術，沒有中立的文學。」所以，想要有所改變，就該來這種地方。而行動已刻不容緩。美國作家鮑爾斯在一九三七年途經巴黎時，被大量湧現的反猶太和反美國塗鴉給嚇到了，驚訝的程度不下於見到卡提耶-布列松對洶湧威脅表現出悲觀態度。

阿拉貢是政治活動家、超現實主義者、詩人和激進的法國共產黨員，很快就由組織的非正式領導者一躍成為正式領導人，他的人際網遍及各處，幾乎主持了所有法國共產黨發起的

文化和新聞報導活動。一九三六年在文化中心（Maison de la Culture）的會議上，阿拉貢發起一場關於藝術的寫實主義辯論，對比兩種創作概念：一種以曼・雷的照片為代表，這種靜止的形式只適用於經濟繁榮和社會承平時期；而另一種，則精確反映了危機時刻的特別焦點：

今天，人人透過攝影的方式回歸藝術——孩童在玩耍中充滿熱情的動作、睡著的人不自覺被拍下的姿勢，還有路人走過街邊的無意識動作。人類混雜的多樣性在我們城市街道上一幕又一幕上演。而我現在腦中想到的就是我朋友卡提耶－布列松的照片……這種藝術，相對於那些戰後和平的藝術來說，是一種戰時的藝術，是我們正在經歷的革命。

此時此刻，生活的節奏正在加快。

阿拉貢給了卡提耶－布列松第一份正式的工作，指定他為《今晚報》（Ce Soir）的攝影師，這是一份有頭銜和月薪的工作。這份報紙的背後，理所當然是法國共產黨和人民陣線的精神。卡提耶－布列松未在《今晚報》上發表的報導就會出現在《注視》（Regards）雜誌上，那

<hr>

8 「有用的白痴」指的是過於天真而支持並協助宣傳「惡」的人。常用來形容「蘇聯的同情者」。

9 讓・紀沃諾（Jean Giono，1895～1970）法國作家，被譽為二十世紀的鄉土文學大師，善描寫人在自然中的感受與道德省思，知名作品為《種樹的男人》。

是一本基本理念與《看見》類似的周刊，但政治立場上更傾向於共產黨。儘管如此，卡提耶－布列松還是保持了既有的自由主義信條：不參加政黨，不進教會，也不參與運動。或許這是矛盾的，但生活總是充滿矛盾。

《今晚報》首次發行於一九三七年三月一日。面對《叛逆者報》和《巴黎晚報》（Paris-Soir）這兩份號稱中立的右翼報紙，《今晚報》的銷售策略就是為大眾提供一個立場激進的新選擇。《叛逆者報》正在流失讀者，而《巴黎晚報》的讀者群則正在成長。這樣一份受歡迎而立場左傾的晚報，是法國共產黨總書記多列士的思想產物。身為黨內此專案總負責人的阿拉貢，認為與作家布洛克（Jean-Richard Bloch）共同負責這份報紙是個好主意，因為後者是法國共產黨的同情者而非正式黨員，可以幫忙掩蓋報紙背後的黨派色彩。這兩人一起召集了一批兼具知名度和才華的作者團隊來確保報紙成功發行：瓦爾利斯（Andrée Viollis）編寫主要報導，尼贊（Paul Nizan）負責國際事務，索納（Georges Soria）負責西班牙報導，特里奧萊（Elsa Triolet）掌管時尚版面。

報紙出刊首日總共發行十二萬份，全數售罄，發行量不斷增加，表示這份每日出刊的報紙一炮而紅了。有時報社想出來的商業點子也讓那些布爾喬亞報紙無法反對。例如，鮑爾斯讓卡提耶－布列松去拍攝一千個貧困兒童，然後《今晚報》每刊出一個孩子的照片，就給這位幸運兒的父母一筆錢。

品質、驚喜和原創性是當時的遊戲規則。阿拉貢從來沒有喪失他早年在超現實主義時期發展出來的風格，他依然熱中挑釁。在巴黎的所有出版品中，他的報紙號稱擁有為數最多的作家。實際上，這份報紙就像是增添一股文化風味的《巴黎晚報》。它效法後者有效經營專欄和紀實報導的手法，並且提供其他報紙沒有的獨家報導，因此吸引力十足。比如揭露尚‧雷諾瓦的最新電影場景，獨家發表馬爾侯（Malraux）《希望》（L'Espoir）的片段，還有希姆、卡帕和塔羅（Gerda Taro）發來的西班牙內戰感人照片，這些都讓《今晚報》顯得與眾不同。

卡提耶－布列松的記者證編號是三一一二。他為此驕傲。但堅持他所拍攝的照片須署名為「亨利－卡提耶」，他也為此感到驕傲。在人民陣線的統治下，他把自己的背景視為障礙，不想因為出身、財富和家庭而受到譴責。卡提耶－布列松這個姓氏長期以來被看做是神祕的布爾喬亞、資本家、實業王朝的一份子，掌握著法國人民的命運；一九三四年在南特（Nantes）召開的激進國會上，就曾遭到達拉第[10]的譴責：「兩百個家族掌控著法國的經濟，事實上，也掌控著法國的政治。」

然而，在所有控訴和攻擊這兩百個「大患」（hydra）的報章雜誌中，並未出現卡提耶－布列松這個姓氏，遠不如其合併的另一家紡織業巨頭帝里耶那樣頻頻被點名，也許這次合併就

10　愛德華‧達拉第（Edouard Daladier，1884～1970）法國政治家，激進共和黨人，一九三三至一九四〇年間三度出任法國總理。

是造成混淆的原因。不過，只要有人對卡提耶－布列松的富有程度起了最輕微的疑心，就足以使這位嫌疑人被指責為兩百大罪惡家族中的一員。尚・雷諾瓦和他的導演助理在共同拍攝《生活是我們的》一片時，也極盡能事地貶低這兩百個家族。

這個曾經在圓頂咖啡館喝著咖啡、旁觀世界的人，現在成了《今晚報》的獵犬。他完全是個專業人士，每天早晨在晨會上等待編輯委員會的決定，然後用當天剩下的時間不停拍攝。卡提耶－布列松沒有因此停止用自己的方式看待事物。在靠近桑利（Senlis）的科內塔布林（Connétable）廣場上一具超現實主義風格的奇特稻草人留下了不朽的影像。相較於從前，他的眼力又進步了，儘管還是像以前一樣走在街上，焦點也比以前更精準。儘管如此，他不會採取菲里格（Arthur Fellig）的作法，這位以威格（Weegee）之名為人知曉的攝影師，把他的貨車改裝成移動暗房，一邊開車遊蕩，一邊用紐約警方的無線電頻率收聽報案紀錄，這樣就能快速地和員警同時抵達犯罪現場。

《今晚報》有個題材最廣泛、版面最大、也最能引起大眾興趣的專欄叫做「多元真實」，那時已經沒人會迂腐到重新起用「社會真實」這類名詞了。報社要求攝影師拍攝社會上各式各樣的人，這是對記者最好的鍛鍊。無論題材大小，一旦照片發表了，攝影師就會用他們那一行的術語驚呼：「我完成了一幅弗拉戈納爾[11]！」

卡提耶－布列松現在經常要用 9×9 的感光板照相機拍攝，而不是徠卡，這是技術部的要求，因為這樣後製工作會輕鬆許多。然而，這種相機的優勢在拍攝現場並不能完全發揮。主教佩塞里（Pacelli）在成為教皇庇護十二世（Pius XII）前幾個月曾來蒙馬特訪問，人群高呼：「上帝！萬歲！」卡提耶－布列松不得不把笨重的相機高舉過頭頂才能拍到主角，且最後拍出來的照片當然不可避免地構圖失衡，需要在暗房裡重新裁切。他痛恨這種加工，但如果為報社工作，就得聽報社的。這張照片後來成為一件很出色的作品：前景是主教，這是從他的背面拍過去的，從他戴的小瓜帽就能認出是他；面對鏡頭的是一片黑壓壓的人海，以及一些神情愉悅的員警和開懷大笑的人群；畫面中有兩個信徒面對主教，一臉緊張，充滿虔誠，男人恭敬地親吻主教的手，一旁的女人望著主教的眼神中包含了整個世界的希望和絕望。這是一幅哥雅，不是一幅弗拉戈納爾。

一九三七年五月，卡提耶－布列松奉命去倫敦拍攝喬治六世的加冕典禮。同行的友人尼贊是法國巴黎高等師範學院畢業的高材生，也是法國共產黨員，為了從事新聞業而放棄教職，擔任《今晚報》的外交事務線記者。卡提耶－布列松喜歡與他同行不只因為他是個正式共產黨員，更是因為他富有人性，以及他發表的作品中閃耀著知識份子的敏銳，例如他嚴屬

11
弗拉戈納爾（Fragonard）是法國洛可可時期的重要畫家，作品以奢侈、享樂和情欲為主題。

尖刻的《看門狗》（*Les Chiens de garde*）和兩本小說，並在一九三一年出版《亞丁阿拉伯》（*Aden Arabie*）。這是一本富諷刺性的書籍，給卡提耶－布列松留下極深的印象，但那是後來的事了，因為卡提耶－布列松是在尼贊死後讀這本書。他永遠都無法忘記文中的那種暴力，以及下面這段詩句：「還有高速公路、港口、車站和鄉村，在每天的狗窩之外：足夠讓你有朝一日不必走進某人的地下車站。」這種對自由的定義，或許是特別獻給卡提耶－布列松的；而文中引用雷克呂斯的話，或許也是特地寫給卡提耶－布列松看的。卡提耶－布列松覺得與這個充滿力量、極度敏感的人之間有一種精神聯繫。他曾經貶斥布爾喬亞文化，嘲笑凱旋門下毫無意義的火焰，認為舊歐洲應該被徹底清除。這本書是對戰鬥和冒險的頌歌，有個堪稱二十世紀文學中最動人的開頭：「我二十歲了。我不允許任何人說這是最美的年紀。」

愛德華八世為了與他的戀人——一位離過婚的美國女子——結婚而退位後，大不列顛的新國王加冕成了備受關注的頭條，彷彿國家的未來維繫於此。全世界的媒體都共聚一堂，《今晚報》也不能缺席。就算這是個支持皇室的活動，共產黨人還是可以享受這幕群眾歡慶的壯觀場面。阿拉貢的報社派出幾組記者，分別負責報導這次盛事的不同面向。一組在倫敦中心報導典禮彩排，另一組去採訪東區的貧民窟。對文字記者有助益的素材對攝影師也同樣有效，每個人都有自己的角度。這次的報導是團隊合作，沒有一張照片由個人署名，文章也大多如此。

大日子來臨了，英國舉國掛出國旗。於此同時，尼贊藉機報導了公車罷工，以及桑德

蘭（Sunderland）隊與普雷斯頓（Preston North End）隊之間的足球總決賽。五月十二日，加

冕典禮的報導占上頭版很大的篇幅，圖片豐富，而第二天，整個頭版都被這件事給占據了：

「英國國王和伊莉莎白女王於十二點三十分在西敏寺大教堂舉行交接儀式。」還有顯眼的副

標題：「五、六百萬人到場觀禮」，以及一條更明顯、連非馬列主義都算不上的圖片說明：「加

冕典禮在帝國一億公民和四億臣民的代表見證下進行，這不僅是一次盛大浪漫的儀式，對王

權而言，也是重要的政治事件。」同一天發生的馬德里空襲事件，造成兩百一十七人死亡及

六百九十三人受傷，只能降格移到版面右下角的位置。不管是《今晚報》還是《巴黎晚報》，

左派或是右派，媒體就是媒體。

王室的馬車從白金漢宮出發到西敏寺大教堂入口，伴隨著從〈感恩頌歌〉到國歌〈天

祐吾王〉的奏樂，典禮獲得鉅細靡遺的報導，沒有一絲批評。卡提耶－布列松則對觀禮的群

眾臉孔更感興趣，因為他認為這是最能捕捉國家靈魂的方式。於是，他轉身背對王室的遊行

隊伍，把目光投向觀眾的表情和態度，這才是他所追求的加冕典禮。

其他人也許會被盛大華麗的典禮所吸引，但在卡提耶－布列松眼裡，那不過是外在環

12 亞瑟‧沙利文（Arthur Sullivan）的《感恩頌歌》（Te Deum Laudamus），是沙利文生命中最後幾個月創作的合唱作品。

境。這種區別不難理解，因為他根本不打算改變自己。如果他是個中世紀的插畫家，他一定會在手稿的頁邊做畫。他意識到社會的反抗只有在邊緣地帶得以表達，中心位置是留給正統思想的。他會用放逐者、流亡者和小人物來填滿時光之書，而把大人物留給別人去描繪。他總是被次要的事吸引，而他表達反叛的主要方式就是出人意料，還有看見事情的另一面。他和朋友尼贊在這一點上英雄所見略同，後者的觀點也和他一樣不按牌理出牌，好像兩人互相發過誓一樣，尼贊的文字簡直就可以拿來做為他的照片說明。尼贊寫的散文能為卡提耶－布列松描繪的影像增添詩意。以下文字是典型的尼贊風格，他所描述的是花呢外套而不是貂皮長袍，是雨傘而不是戰斧：

入夜後，公園裡迷失的情侶已經忘卻了國王和王國，他們被燈光圍繞，被如清晨公雞合唱般的尖叫所淹沒。而街上，突然隱沒在樹影和草叢中的人群沉默了。一個頭戴羽毛的黑人國王走過，但他只是個歌手和擦鞋工；真正來參加加冕典禮的黑人國王正在等候進入白金漢宮。酒鬼組成的兄弟樂隊蹣跚而行。半月街的角落裡，幾個化著濃妝、身材高大的女人在伸手攔車……夏夫特布里(Shaftesbury)大道上，一個老婦正在慢舞，獨自轉著圈，在帽子的紙羽毛下眼神呆滯。凌晨一點將至，天開始降下白霧……來自外省的幽靈般警車、醫療救護人員、背著白包頭戴平帽的聖約翰急救隊，全都被吸進了霧裡。

遠離管樂的鳴響和豪華宴席，但仍然在西敏寺教堂和白金漢宮附近，卡提耶－布列松拍下此次任務中最好的一些照片。他近距離注視街上的路人和表演，拍出日常生活中的非凡元素：三個員警把一個年輕女孩舉在肩上、參加派對狂歡的人躺在滿地報紙的特拉法加（Trafalgar）廣場昏昏欲睡、醫療救護隊提著擔架在跳芭蕾。他鏡頭下的英格蘭就像他自己一樣，充滿驚奇。

不管做什麼，不管在哪裡，卡提耶－布列松在捕捉生活奇觀時，總是能對自己誠實。他的吸收能力十分廣大，不斷從中獲益，也能立刻拍下想像力和洞察力所捕捉到的畫面。在回巴黎的途中，他拍攝了馬恩（Marne）河岸上的漁夫和野餐的人群，以自然主義的角度呈現工人帶薪休假這一革命性的政治發展。完美的畫面構圖展現出生活的喜悅，很容易被看成是馬內作品《草地上的午餐》的回聲，或讓人以為這是受到雷諾瓦《鄉村的一天》片中場景的影響。

就這樣諸事紛陳一路來到一九三〇年底，卡提耶－布列松性格的不同面向紛紛湧現。他內心中畫家的那一面，讓他發現了成就卓著的藝術家賈科梅蒂（Alberto Giacometti），兩人一拍即合。賈科梅蒂來自瑞士的格勞布登（Graubünden），大卡提耶－布列松七歲，正處於事業的轉捩點。經歷後印象主義、立體主義和超現實主義階段之後，身為雕塑家的他，此時正

在研究如何重新表現人體。卡提耶－布列松非常喜歡他，把他當大師一樣讚賞、當思想家一樣尊敬。他們都知道，儘管彼此在藝術鑑賞上有不同的見解，但觀點非常相似，因為他們玩過一個遊戲，兩人分別寫下自己最喜歡的三個畫家，然後對照著看。前兩位畫家都一樣，是塞尚和范艾克[13]，只有最後一位不同，分別是烏切洛和弗蘭切斯卡。這差異其實微不足道，因為烏切洛和弗蘭切斯卡這兩位偉大的義大利畫家都對幾何學沉迷不已。卡提耶－布列松不假思索地將賈科梅列入他的理想人物博物館裡。在他眼中，這位時代的反叛者比所有當代藝術家都更有紀律和本真性。

現在卡提耶－布列松已經是公認的攝影師了。但他很少和同行來往，除了杜瓦諾、卡帕、希姆和洛塔，他們分別是法國人、匈牙利人、波蘭人和羅馬尼亞人。這幾個人是他的戰友，他挑選的家人。他們相互討論、互相展示作品，並且彼此影響。如果說此時卡提耶－布列松的攝影風格偏重社會化多於個人化，就是受了這群朋友的時代精神所影響和《今晚報》主編的要求。他還不到三十歲，但《時代》雜誌已經把這位「法國遊俠」視為卡帕、埃文斯以及前輩施蒂格里茨的同儕了。這本美國雜誌把他們描述成菁英俱樂部的特別成員，他們能「真正用這獨到的眼光透過攝影捕捉真實的瞬間」。他們當中一位已經在醞釀改革攝影行業的想法了，這個人就是卡帕。在言談和通信中，他為自己所說的「某個組織」策畫了一套基礎概念，這個組織將用來保障他們的利益，換句話說，就是攝影記者的「會社」（fraternity）。

卡提耶－布列松始終保持年輕時的超現實主義熱情，他對超現實主義的愛好一如往昔，現在更覺得超現實主義是「獵物和影子在某個獨特瞬間的融合」，這呼應了布荷東的想法。

卡提耶－布列松讀了布荷東發表的《瘋狂之愛》（*L'Amour fou*）後，深感震撼。書中提到「痙攣的美」，以及可悲的家庭──國家──宗教三位一體所創造出「令人作嘔的秩序」，這點深深吸引了卡提耶－布列松。其中有個概念，特別以斜體字標示，有力地擊中了他，並深植他的腦海：「客觀偶然的力量掀開了貌似真實的表象。」單單一句話，就影響了他的世界觀。《瘋狂之愛》加入了《娜嘉》的行列，成了他的私人「聖殿」，尤其布荷東還用了卡提耶－布列松一九三三年在塞維利亞拍攝的一張照片。不幸的是，布荷東在說明照片的時候犯了一個歷史錯誤，說成了「西班牙民兵的孩子」。

卡提耶－布列松內心的學生仍然在尋找一位精神導師。最早是他的叔叔路易，然後是布朗什，後來是稍弱一點的克勒韋爾和雅各。再後來，特里亞德從希臘來到法國並接替了導師的位置，並獲得獨一無二的地位。卡提耶－布列松對特里亞德極為尊敬。在進一步了解之後，他發現這個人很有思想，表面上的粗魯無禮，只是因為他生性內向。別人總以為打擾了他，而他卻以為是自己打擾了別人，這樣的誤解讓溝通變得困難。但特里亞德是卡提耶－布列松

13 揚・范艾克（Jan van Eyck，1390~1441），活躍於布魯日的早期尼德蘭畫家，北方文藝復興的重要代表人物。

真正的指引者。

一九三七年十二月，卡提耶－布列松很高興看到全心投入古典理想的特里亞德主編的《熱情》（Verne）雜誌創刊號終於出版了，這是屬於特里亞德的雜誌，後來還發展成全世界最美麗的雜誌。特里亞德對這本雜誌傾注了某種程度的文學和藝術雄心，從一開始就想做成全世界最美麗的雜誌。雜誌用兩種語言發行，財政上由一家美國雜誌總監資助，內容和風格從頭到尾都由創辦人包辦，並且交付極專業的印刷商德拉熱（Draeger）和平面印刷商穆洛（Mourlot）負責印刷，而排版則由國家印刷出版社（National Printing Press）負責。特里亞德明顯扮演了催化劑的角色，只把自己當成文學和藝術魔幻結合的推手，甚至希望讓畫家開口談論繪畫！卡提耶－布列松特別細讀了他對藝術評論、職業化和其他話題的觀點。在特里亞德看來，藝術評論家最精采的分析也比不上藝術家任何一句最平庸的話語，他在創刊號中陳述的雜誌宗旨，是卡提耶－布列松完全認同的信條：

《熱情》旨在呈現藝術與生活在每個時期的密切交織，並提供藝術家參與當代關鍵事務的證據。《熱情》關注在所有領域、以所有形式出現的藝術創造。《熱情》不會單單沉浸在展示文本的幻想中，所刊登的內容全部因為品質、篩選過程，以及重要性而獲得認可。所以，我們的插圖品質與原作不相上下，每一幅藝術作品都以最恰當的技術重現——

彩色照相凹版印刷、木刻、凸版印刷等—也不會懼怕使用已被遺忘的平版印刷技術。

《熱情》創刊號彩色封面由馬諦斯[14]設計，上面刊登了卡提耶－布列松的三張照片，位置十分顯著，但這些照片偏離了他的用意。身為反法西斯主義者，卡提耶－布列松正在設法參與一項既非關美學也非關藝術的事業，這也是當時西班牙共和黨人、每個歐洲民主人士都應該參與的事業。他可以用攝影的方式參與，但照片因為靜態、二維的固有特性，不是很適合用來表現時代的暴力。反觀影像紀錄，速度和運動幾乎是其同義詞，更能有力地呈現這次的高度危機。現在是時候他從紐約的史川德圈子和法國的尚・雷諾瓦身上學來的東西了。要做，就做到好，於是他毫不猶豫接受了美國醫療局（American Medical Bureau）的贊助基金，去拍攝一部旨在幫助西班牙邁向民主進程的影片。

影片的法文名稱為《生活的勝利》（Victoire de la vie），英文名稱則是《回歸生活》（Return to Life），兩個片名都為西班牙的民主事業做了有力的辯護。這是一部片長四十二分鐘，以十六釐米底片拍攝的有聲電影，由以下人員製作：卡提耶－布列松（有團體精神的個人主義者，手持攝影機，算得上是本片導演）、克林（Herbert Kline，左派雜誌《新大眾》〔New

14 亨利・馬諦斯（Henri Matisse，1869～1954）法國野獸派畫家，以大膽、平面的用色、不拘的線條及趣味的結構創造獨特風格，為二十世紀以降的平面造型藝術帶來巨大影響。

Masses）的西班牙記者，差不多是本片編劇）。這兩人與攝影師勒馬爾（Jacques Lemare）一起合作拍攝，製片商是前線電影（Frontier Films），這是紐約電影圈朋友所組成的協會。這個計畫代表了反抗精神，捕捉了西班牙人在這場史詩般鬥爭中的日常生活。影片的目標是如實反映這場悲劇的醫療面：建立戰地醫院、製造衛生器具、如何將麗茲酒店變成第二十一號醫院、怎樣在最危險的環境裡進行手術、重病傷患的急救護理和緊急輸液、傷患的遣返，以及擔架隊的英雄事蹟。

只有鐵石心腸的觀眾才會對這樣的電影無動於衷。然而，大眾在某種程度上已經有點習慣這種恐怖畫面了。早在一八六〇年英法聯軍侵占中國時，比托（Felice Beato）就發表了他第一批屍橫遍野的照片；不久後，布萊迪就派攝影記者團隊去拍攝硝煙未散的美國內戰，從那時起，這類戰爭場面的拍攝就未曾停止過。

這部影片拍得冷靜、有效、直接。孩子玩耍的畫面比士兵戰鬥的畫面更多，但拍攝者是在最前線拍攝這些場景的，即使他自己有時都沒有意識到這一點。卡提耶－布列松用一臺使用三十公尺長膠捲的貝爾和霍威爾（Bell & Howell）牌小型攜帶式攝影機，搭配徠卡相機一起拍攝，兩台機器都讓他能在動態中應用幾何學的構圖原理，捕捉那些轉瞬即逝的場面。

當時已經有幾部西班牙電影用同樣的角度拍攝這場內戰，情節都差不多，區別在於旁白。《回歸生活》從醫療救援的角度論述，希望能讓美國大眾意識到正在發生的悲劇，進而

喚起他們的支持。這也證明了國際社會的同情心如何給「善良的」西班牙帶來急需的援助。

共和軍的朋友在這方面的宣傳比國民軍要在行得多，他們在三年內製作了大約兩百部類似的電影，比對手多得多。影片大多在馬德里製作，因為那裡既是首都，又是戰鬥的象徵地，是一處壯烈圍城與激烈巷戰爆發的場景。攝影機本身就是戰爭的武器，對於這場缺少國際干預的戰爭災難來說，沒有比這更有效的對抗方式了，同時這也是激起國際支持最有效的方法。

這些影片中最好的一部是史川德拍攝的。就在他紐約的家裡，卡提耶－布列松學到了有關紀錄片的所有知識。他的《西班牙之心》（Heart of Spain）從一家醫院的角度描繪了受困的馬德里，充滿鮮血的肢體細節，讓影片更像是哥雅的畫作。克林和卡提耶－布列松的電影缺少同等的衝擊力道，但無論如何也達到目的了。這對搭檔在一九三八年又完成第二部電影《西班牙萬歲》（L'Espagne Vivra），是前一部的續集，儘管參與拍攝的人後來都忘了這部影片。

第三部影片《林肯團》（Lincoln Battalion）資金來自群眾贊助，是講述一群美國英勇志士與國際縱隊（International Brigades）[15] 並肩戰鬥的故事；影片在美國上映，但後來永久消失了，因為當時沒有備份。

戰爭尚未結束。和西班牙及其他地方的朋友一樣，卡提耶－布列松追隨著戰爭的起起落

15
西班牙內戰時（1936～1939）由英國、法國、美國等多國家的志願兵組成，對抗西班牙法西斯主義的軍隊。

落：國民軍對馬德里的攻擊，轟炸格爾尼卡（Guernica），巴賽隆納無政府主義者和托洛斯基份子（Trotskyites）的武裝起義，殘酷的鎮壓，共和軍奪下特魯埃爾（Teruel）之後又被奪回，法國邊境的重開又重新關閉。然後，他知道該回家了，因為他並不想當志願軍加入這場戰爭。

大災難日漸逼近，這場戰爭只不過是預演，但在這種混亂時刻，沒有人會意識到這一點。對卡提耶－布列松而言，西班牙內戰是一場令人崩潰的個人經歷，和他在非洲所遭遇到的動盪與劇變不相上下。這是他第一次目睹死亡。

這段時期所發生的一切，都留在卡提耶－布列松的記憶中（除了馬爾侯的西班牙內戰片《希望》，卡提耶－布列松沒看過），他就是此時在巴黎認識了畫家瑪塔（Roberto Matta），兩人成了一輩子的朋友，雖然其中一人始終無法將西班牙內戰的影像從腦海中抹去。

一切都變了，不像其他人，比如隆德雷斯或奧貝爾（François Aubert）。一九一五年雷姆斯（Rheims）大教堂被德軍攻擊後燒毀，從某種程度上來說，隆德雷斯所寫的報導就是一種自我發現。而奧貝爾原本是為政府官員畫肖像的畫家，在一次去墨西哥的探險中轉行成了攝影記者，當時他報導了墨西哥皇帝馬西米連諾一世（Maximiliano I）的槍決。

雖然不願意承認，但長久以來，卡提耶－布列松懊悔自己不像兩位偉大的朋友卡帕和希姆那般被後世視為參與過西班牙內戰的攝影師，儘管三人曾經在該地共事，這是他永遠的遺

憾。他從來沒有拍攝有關戰爭的照片，而將注意力全用在如何用他的電影宣傳片為共和軍的醫院募款。一部紀錄片很快就會被人淡忘，照片卻可以流傳下來。剪輯電影是個漫長的過程，完成時內戰都已經結束了。下一次，受到當下的慾望蠱惑之前，他會謹記此事的教訓。戰士卡提耶－布列松的身分要比紀錄者卡提耶－布列松更優先。

卡提耶－布列松回到巴黎，回到了阿拉貢的報社和新聞攝影。但因為每週固定寫一篇電影專欄文章給《今晚報》的尚・雷諾瓦打來一通電話，他又準備好拋棄現在的一切了。時間來到一九三九年的年初。

他們已經兩年沒見了。雷諾瓦向來喜歡從一件事跳到另一件事上，雖然如此，此時的他也已經完成了至少四部電影：《底層》，根據高爾基的小說拍攝的著名電影：《大幻想》(La Grande Illusion)，用一段法國貴族與德國鄉紳之間的情誼，來故意強調階級之間互相吸引的親密關係，但卡提耶－布列松尤其厭惡這點：《馬賽曲》(La Marseillaise)，有關法國大革命的片子，又是一部受人民陣線影響很深的電影，儘管是由法國總工會（Confédération générale du travail）所製作：而最後那部《殘酷的人性》(La Bête humaine)，則是根據左拉的小說改編。

看了這些電影，社會大眾反而越來越困惑，就好像導演拒絕被定型一樣，他故意在各種電影風格中穿梭。毋庸置疑的是，在其他藝術形式的滋養下，他犀利、獨立的鏡頭語言的確始終

如一，只是不斷變換著標籤，像在冒險，最後也導致四部電影的觀影樂趣參差不齊。

他讓助理都累壞了。這個人有著博大的寬容心、寬廣的人性和單純的性格，可以做任何事，就是不會和人爭鬥，他太軟弱、太壓抑、太容易灰心了。很少導演像他一樣對演員禮貌有加，不敢冒犯。如果對某場戲不滿意，他絕不會說：「不好，重來。」反而是說：「很出色，真的太出色了。現在我們試試這樣的方式可以嗎？」也許卡提耶－布列松懷念這種溫暖的人性，懷念那些歡笑和歌唱，以及拍電影所帶來的獨特經驗。不管是什麼原因，最後他接受了雷諾瓦的邀請來參與影片製作，而這部電影，在後世眼裡不僅僅是雷諾瓦的鉅作，也是法國影壇的傑作。這部難得一見的電影成了經典，啟發許多導演走上電影創作生涯，並且激發了一代又一代人的熱情。

電影名叫《遊戲規則》（La Règle du jeu），講述索隆（Sologne）地區的一次狩獵活動，最後以一場派對結束。主人之間的情愛陰謀與僕人之間的鉤心鬥角相互呼應，雖然不知道最後哪一方用批判、背叛、虛偽和殘忍的手段占了上風。每個劇中人都在互相欺騙，甲追求乙，丙希望丁愛他，而丁根本不愛他，戊想要讓人相信他有個年邁的母親……而且，故事大綱也沒有提及這部影片的瘋狂特質。因此，光聽故事根本無法捕捉那些行動中複雜難解的情感糾葛，以及因善變的心而造成的種種歡樂和痛苦。這些都是透過一種破碎的節奏傳遞出來的，而這種節奏即便是現在的商業電影觀眾都難以接受，這部電影的矛盾須仰賴戲劇的技巧來化

解。電影裡甚至沒有一個真正的英雄人物能獲取觀眾的愛戴。

這種讓觀眾困惑的電影其實冒著龐大的風險，特別是電影預算還被嚴格限制，誰都害怕超支。然而，前兩部電影的成功給了雷諾瓦一定的自信，儘管這種自信有時是錯誤。不過，他的名聲將會壓過這樣的錯誤。

電影在索隆地區拍攝，此外還有些室內場景和移向城堡的戲，城堡內景是在喬因威爾（Joinville）和比蘭考特（Billancourt）攝影棚裡，由設計師盧里耶（Eugène Lourié）和杜伊（Max Douy）重新搭建的。從一九三九年二月中開始，劇組入住萊特（Rat）酒店，位於奧爾良（Orléans）南方近郊，一個叫做拉布維容（Lamotte-Beuvron）的地方。天照常下雨。那些曾參與《生活是我們的》的拍攝人員這次耐力十足，導演助理把找道具的工作交給道具員，服裝則由香奈兒負責。

第一助理茲沃博達在劇本寫作上扮演了重要的角色。劇本大多都是事先寫好，但有部分留白，在拍攝過程中可隨時修改，特別是為演員的表演留有自由發揮的空間。身為第二助理，卡提耶－布列松除了在演員的對話中加進自己的想法外（這是他和雷諾瓦的共同愛好），還負責各種棘手的任務，比如尋找拍攝場地，監督實際拍攝作業。儘管卡提耶－布列松在劇組裡相對來說比較年輕，但他的傳奇般經歷——非洲叢林、墨西哥貧民窟生活、紐約哈林區的冒險——讓他成熟許多。是他找到了聖奧賓（La Ferté-Saint-Aubin）的城堡以及索隆地區

四十公頃的公園；他像專家一樣，為演員達里奧（Marcel Dalio）示範如何用槍；他設計了追獵兔子的場景；還擔任演員替身來拍攝將動物剝皮的戲分；設法在雷諾瓦絕望時提升他的士氣，並阻止他沉溺於酒精中。

卡提耶－布列松和一群經過精挑細選的內行人一起工作，成了這部電影的特別觀眾。他發現雷諾瓦過著雙重平行的生活，這雙重生活在電影內外同時展開：霍爾是影片的剪輯，也是他正式公開的伴侶；弗萊雷（Dido Freire）則是場記。[16] 他的私生活反映在這座虛構的城堡中，在華麗的城堡外表下，主人和僕人也在追求各自的雙重軌跡和雙重人生。在電影裡，雷諾瓦的生活經常夾在喜劇和悲劇中，搖搖欲墜。

為了確保助理能夠清楚感受到他想營造的氣氛，雷諾瓦喜歡讓合作夥伴也在攝影機的另一邊體驗一下。所以，就跟以前一樣，卡提耶－布列松在片中扮演了一個小角色：英國男僕威廉。他的戲發生在城堡的廚房裡，女僕、男僕和司機圍坐在餐桌旁。卡提耶－布列松身著正裝，伸長了手，用濃重的英國口音說：「請把芥末遞給我好嗎？」然後又用同樣的腔調回答：「謝謝！」

在下一個場景裡，廚娘吉曼尼說：「不管怎麼說，女主人和她的飛行員走得太近了！」然後青春依然的威廉轉向她，以尖銳的語氣說：「等事情走到尷尬的地步時，就沒什麼好樂的了！」他把她逗笑了。後來他握著她的手，擁她入懷，像是在表演《骷髏之舞》（Danse

Macabre），保護她遠離死亡幽靈的威脅。

這是卡提耶－布列松身為演員的真正處女作，但之後就沒繼續演戲了。很明顯，他沒有演戲的天賦，但他並不在意。那時真正令他失望的事實是：他缺乏執導天分。儘管努力的成果非常圓滿，但也讓某些夢想幻滅了。第三部合作的電影裡，雷諾瓦終於讓他看清自己缺乏想像力的事實，他也開始意識到繼續擔任導演助理是沒有意義的，因為他永遠都成不了導演。要拍電影，必須得領導一個團隊、下命令、行使權威，這些卡提耶－布列松都做不來。

雷諾瓦給了卡提耶－布列松兩次好的轉折：第一次是招手邀請他加入，第二次則是放手讓他離開。

《遊戲規則》是舊世界最後一批電影中的一部。之後，法國和歐洲便四分五裂。卡提耶－布列松三十二歲了，這些黑暗歲月宣告著輕鬆和純真的世界已經結束。他的個人生活也發生了悲劇——他失去了三個妹妹中跟他最親近的賈桂琳。

16　雷諾瓦的的第一任妻子是凱薩琳・赫斯林（Catherine Hessling），兩人於一九三二年分居，一九四三年正式離異。霍爾在一九二七年認識雷諾瓦，從那時起，她編輯了幾乎所有雷諾瓦的電影，直到一九三九年。儘管霍爾和雷諾瓦不曾結婚，霍爾後來改姓為雷諾瓦。當時弗萊雷是雷諾瓦的情人，兩人於一九四四年正式結婚。

第五章

沒有國籍的逃脫者：一九三九～一九四六

「軟弱，非常軟弱。無法晉升更高軍階。」

看到自己的從軍紀錄上寫著這樣的評語，卡提耶－布列松才驚覺到軍隊對他的看法。為了忘掉這些，在他請調的前一夜，當其他人都在告別單身生活時，他則對自己的平民生活說了再見。他和朋友貝克一起，開著貝克那輛T型老福特，逐一遊逛巴黎著名飯店的酒吧和餐廳，包括麗池、莫里斯（Meurice）、雅典娜廣場（Plaza Athénée）和歐陸（Continental）飯店。這也是與電影告別的時刻。一心想拍攝彩色電影，好跟國外電影一較高下的雷諾瓦去了義大利，毫不在乎可能得罪他的左派朋友。儘管義大利當時由法西斯當政，據說他還是接受了邀請，與墨索里尼的女婿奇奧諾（Ciano）公爵合作，改編普契尼的著名歌劇《托斯卡》（Tosca）。

一九三九年夏天，事態發展迅速。德國和蘇聯簽訂互不侵犯條約，激怒了許多原本支持蘇聯的人以及激進的共產黨之中，只有尼贊為了抗議這個虛偽的聯盟而退黨。他寫了一篇文章表態，不作風波，然後低調退出。但共產黨無法原諒他的「背叛」，開始散播惡意的謠言，暗示尼贊是長期滲透共產黨的臥底警察，這才是他退黨的真正原因，他是個叛徒。這些指控一再出現，曖昧閃爍且甚囂塵上。幾個月後，擔任英國軍隊聯絡官的尼贊在敦克爾克（Dunkirk）陣亡。在阿拉貢的主導下，尼贊的前黨內同志厚顏無恥地抹黑他。

卡提耶－布列松起初大為震驚，然後轉為反感，並且永遠無法原諒阿拉貢在這起事件所扮演的可憎角色。直到他去世，卡提耶－布列松才對曾是超現實主義者的阿拉貢致上真誠的感激，感念這位《今晚報》負責人曾給過他事業上的大好機會。然而，他仍深深鄙視那個擔任高級黨官的阿拉貢，那個掩蓋罪行的史達林主義掌權者，率先無情且卑鄙地抹黑令人崇敬的尼贊。

一九四〇年春天，達拉第領導的政府被迫下臺，此人的「怯懦」令大多數軍方人士大失所望。新上任的議會主席雷諾德（Paul Reynaud）指派《看見》雜誌與《巴黎晚報》的管理者博埃涅（Philippe Boegner）建立一個軍方攝影機構，以平衡當時報紙上大量出現的德國將軍照片。博埃涅驚訝地發現，法國的宣傳機器竟然只有八位攝影師，卻要負責報導整個世界，於是馬上草擬了一份八十位攝影師的名單，第一個就是卡提耶－布列松，那時他正在「預備」步兵團服役。以卡提耶－布列松為首的攝影

師就這樣被召集到博埃涅位於布特紹蒙（Buttes-Chaumont）的辦公室裡。

卡提耶－布列松被派駐在梅茲（Metz）的德瓦里爾（Desvalières）兵團，與法國第三軍「電影暨攝影」小組的其他成員編列在同一組。除了輕巧實用的美國凱莫克雷爾（Cameclair）牌一二〇釐米照相機和伊諾斯（Eyenos）牌鏡頭，這個小組還配備一輛福特貨車，車門上印著引人好奇的「Oyez. Voyez（聽見，看見）」。

這個小組的任務是拍攝所謂「虛假的戰爭」——拍攝站崗的士兵，或者沿著馬其諾防線拍攝運輸彈藥的照片。他們都認為這項工作是輕鬆安全的，工作本身就是完美表現虛假戰爭的一種方式。小組成員有四人：卡提耶－布列松、維吉耶（Albert Viguier）、巴克（André Bac），這位攝影記者希望闖進電影圈，成為首席攝影師，還有杜阿里努（Alain Douarinou），他曾當過尚・雷諾瓦・杜爾納（Jacques Tourneur）和阿勒格萊（Marc Allégret）的助理攝影師，而且擔任過二十多部由薩沙・吉特里（Sacha Guitry）、埃德蒙・格雷維爾（Edmond Gréville）和其他人主演電影的攝影師。

一九四〇年五月十日，「法國戰役」爆發。三天後，納粹德國國防軍的裝甲部隊跨過默茲（Meuse）河抵達色當（Sedan）。蒙迪亞哥是唯一目睹那些德國將軍入侵巴黎的人，他們站在軍隊的最前面，一個是克萊斯特（Von Kleist），另一個是阿尼姆（Von Arnim）。阿比維爾（Abbeville）、阿拉斯（Arras）、加萊（Calais），一座又一座城市在這支鐵騎的攻擊下淪陷。北

方人向南方逃竄，法國成了難民國家，這是一場大潰敗。

在當時的緊急狀況下，卡提耶－布列松下士藏起了最珍貴的財產：他把心愛的徠卡相機埋在孚日省的一座農場裡。然後他做了一件日後將被視為褻瀆的事，那是往後即便在沒有脅迫的和平日子裡，他也依舊會做的事：銷毀大多數作品，並扔掉自己不喜歡的底片。

此時，卡提耶－布列松把想要保留的底片一張一張剪下來，這行為背後是強烈的自我批判，不帶一點自滿。他丟棄了四分之三的底片，挑選方式如往常地全交由直覺決定。這樣的判斷毫無辯駁餘地：他認為不好的作品全數銷毀，要保存的照片則儲藏在一個亨特利與帕爾默斯（Huntley&Palmer）牌餅乾罐裡，交給父親保管，而父親很明智地將餅乾罐放入銀行的保險箱。

卡提耶－布列松和幾位同事一起去拍攝戰事沿線的空襲景象，但上面明令禁止拍攝主要道路和鐵路的交界處，這道命令一直到第三軍潰敗，上面下令撤退時才失效。一開始撤退行動還算有秩序，但後來就陷入混亂，甚至有軍官連夜逃跑。軍隊在撤退途中發現遭德軍包圍，而此時無線電廣播正在播放新議會主席貝當（Marshal Pétain）的發言，命令所有士兵棄械投降。

一九四〇年六月二十二日，停戰協議在雷松（Rethondes）簽署，卡提耶－布列松和戰友在孚日省聖迪耶（Saint-Dié）被捕，國防軍的軍官告知他們將受到「榮譽犯」待遇。他們繳

出武器，以為很快會被釋放，滿心期待回到自己的國家自由活動；殊不知停戰協議要到六月二十五日才生效。潰敗後接踵而來的就是羞辱，更教人無法忍受的是，國家把戰敗的大部分責任都推給了士兵。一九四〇年的這場災難令他們震驚不已，但更糟的還在後頭，這些士兵不得不面對淪為戰俘的生活。

來到路德維希堡（Ludwigsburg）戰俘營（Stalag V-A）的俘虜都被編上號碼，還要拍一張照片，但不需要對相機微笑。大約有兩萬三千名戰俘扣留在此。戰俘營與集中營、滅絕營不全然相同，但終究都在納粹管轄下。編號 KG 845 的卡提耶－布列松來到黑森林裡，然後又到了海德堡附近的符騰堡，被迫在勞動營裡做工。他鋪過鐵路枕木、運輸金屬屑片到製造潛水艇曲軸的兵工廠、採石、製造水泥、割草、撕布料、在屠宰場揀碎骨頭……三年裡他做過三十種不同的工作。他有了新的身分，甚至可以說是新的國籍：戰俘（KG，Kriegsgefangener，prisoner of war）。對德國人來說，製造就是一切。而戰俘就是一周工作七天的現成廉價勞工。對卡提耶－布列松這樣一個擁有藝術家心靈但體力不佳的中產階級來說，這段經歷既消耗身體，在精神面也留下難以忘卻的回憶。

戰俘營裡沒幾個人知道卡提耶－布列松的攝影作品，大多數人都把他的名字與龐坦的家族企業聯想在一起。相較於外面的自由世界，在這裡他更覺得這個姓氏成了一種負擔，並傾向閉口不談。

由於每個人都得幹活，或者至少要做個樣子，卡提耶－布列松想盡辦法與獄卒周旋。他總是自願申請去戶外勞動，而不願待在工廠裡，因為戶外不像工廠那樣有最低工作量限制，而且也較容易逃跑。他一到達被鐵絲網圈起來的戶外工地，就開始計畫如何逃跑，從來沒想過要在這樣的環境裡等待戰爭結束。他不得不克制住自己想對德國人大喊大叫的衝動，不得不思考一些艱深的問題。他把精力都消耗在無所事事上，或者一直談論政治，解釋為什麼直布羅陀雖然靠近西班牙，卻歸英國管轄，藉此惹惱監管他的農場主。此外，農場主分發食物的方式也讓卡提耶－布列松難以坐視不理：他先分給自己和犯人，然後是孩子，最後、最小的一部分才發給妻子。在這種時刻，卡提耶－布列松就渴望手上有心愛的徠卡相機；無奈他只能在腦中拍下這些照片。

有時卡提耶－布列松會把頭剃成像俄國俘虜一樣的平頭來激怒守衛；或是重讀喬伊斯的《尤利西斯》，這是他少數幾件隨身物品；或者破解妻子拉娜寄來的馬來語家書（多虧他手上有本法語－馬來語字典，也許還是這個地區唯一的一本；還有就是畫畫。除此之外的時間，他都在計劃逃跑。德國人一直告訴他們戰俘不能回家，因為所有的橋梁都被炸毀了還沒重建。但他才不想為了驗證這話的真假而乾等。

戰俘營裡龍蛇雜處，像卡提耶－布列松這樣的巴黎中產階級，即使曾經旅行一段時間，以前哪裡有機會聽到波蘭語的「傻逼」(pizda) 或者「你媽是婊子！」(kurwa jego mać!)。在戰

俘營裡，所有正常的參考點都無效，犯人過著非人的日子，一切有關時間的觀念都被抹去，意識到沒有逃出去的希望，苦役不知何時才能結束，有些人真的發瘋了。在這樣的世界裡，謠言和小道消息滿天飛，疑心病和瘟疫同樣流行。每個人都活在刀口下，所有精神上的刺激都被剝奪了，戰俘覺得自己的人性慢慢被榨乾，並開始相信自己已經被驅除出人世。這裡與電影《大幻影》裡的戰俘營相差了十萬八千里，因為這裡的戰俘都相信他們已經被世界遺忘了。

戰俘營是個微型社會，有自己的幫派和關係網，但沒有女人和孩子。唯一沒有的職業就是共和國總統。這裡甚至有個利用業餘時間寫書的保險經紀人，伽里瑪出版社出過他的兩本書。這個人又高又瘦，近視但銳利的眼睛戴著一副厚眼鏡，名字叫格林（Raymond Guérin），有著文學巨人的身高和風度。身為軍官的格林不必參與強制性勞動，大家都認為他很驕傲，看不起人，聰明但拘謹。其實他也飽受酷寒折磨並且營養不良，但他極力掩飾。

格林很少說話，始終在觀察，不寫作時，就會在腦中構思。他在獄中寫下小說《章魚》（Les Poulpes），把被俘的奇異經歷轉化成一種人退化成蟲的非現實情節，書中的角色就是那些戰俘，但不以名字或編號稱呼，只用綽號。主角叫大老爹（Grand Dab），就是格林本人；其他角色的名字分別是雞肉毛絨（Frise-Poulet）、皮蒂阿姨（Tante Pitry）、多米索多（Domisoldo）、青銅胸甲（Thorax d'Ajax）、北非法國兵（le Blédard）、組織（Organisir）、普魯

士人（la Prusca）、酸秀才（Folliculaire）、扭曲（les Tordus）和蟒蛇（les Boas）。

格林的衣著仍維持一定的格調，不像卡提耶－布列松和杜阿里努那樣穿得破破爛爛。雖然他很尊重他們兩個，但拒絕和他們一起逃跑，因為他知道自己近視又體弱，肢體動作不自然、缺乏安全感，不懂德語也不夠果斷，這些都會成為逃跑時的累贅。有些人把他的拒絕當成是鄙視和膽怯，但他的朋友很快就意識到，他不願逃跑的背後原因，正是他的逃避主義思想。他雖然不參與逃跑計畫，卻不遺餘力幫助他們，包括幫忙籌錢和蒐集資訊。卡提耶－布列松和杜阿里努在他的小說裡栩栩如生。《章魚》中的角色很容易被認出來：杜阿里努是小球（La Globule），卡提耶－布列松則是卡頓寶寶（Bébé Cadum），[1] 也就是法語版的「臉皮厚如蝦殼的小白人」，那是幾年前墨西哥的薩波特克女孩給他的綽號。

這兩個男孩互相自我介紹。卡頓寶寶有個大腦袋，已經開始禿頭，天使般的藍眼睛在粉紅色的臉上格外醒目。小球有著深色頭髮和皮膚，留著令人印象深刻的鬍子，活像個聖馬羅（Saint-Malo）的海盜。這兩個人物的打扮既虛張聲勢又很波希米亞。小說裡，這兩人的出場就像一對流浪漢，這種偽裝實在是難以形容！穿著舊軍裝，衣服上的灰塵和痰漬漸漸成了黃色污漬，脖子上圍著紅色圍巾，腳蹬橡膠鞋，渾身散發著廚房下水道和垃圾的腐臭味。透過卡頓寶寶和小球，大老爹享受著直率的精神交流和完美的思想和諧所帶來的雙重愉悅。卡頓寶寶去過很多地方，讀過很多書，而且在繪畫上頗為在行，成了大老爹的知心搭檔。

逃跑並非不可能的幻夢。二戰時大約有一百六十萬名法國囚犯被運往德國，其中有七萬人成功出逃，當然還有更多失敗的例子，更不要說那些為了打發時間而構思的虛擬逃亡。卡提耶－布列松和友人沉迷於逃跑的念頭，甚至比每天引頸期盼的食物還要熱中得多──一條麵包七個人分，一鍋蕁麻湯要給所有人喝。自由的前景讓他們堅持下去，並把他們從絕望的深淵中拯救出來。其他人在體力和精神上都垮了，向命運投降了──這完全取決於一個人的性格和生命力。

卡提耶－布列松和杜阿里努的第一次嘗試被天氣攪了一道，下場是在為越獄者準備的竹屋中關禁閉。和「旅伴」杜阿里努一樣，卡提耶－布列松被判處二十一天禁閉和兩個月的懲罰性苦役。這是一段嚴酷的時光，但期間有個例外。那是陰沉的一天，兩人在黑暗的山谷裡耕地。拍電影《生活是我們的》時就成為朋友的杜阿里努，突然轉過來對卡提耶－布列松說：

「卡提耶－布列松，你看那座山，想像山的另一側有一片大海……」

這只是一瞬間的幻想，但這樣的幻想能讓人挺過最黑暗的時光。在這種處境下，這是一份無價的禮物。就因為這個幻想，海軍上校之子杜阿里努給了卡提耶－布列松看待生活的新態度，讓卡提耶－布列松看到了真正重要的東西：從現在開始，卡提耶－布列松要把目光投

1 BéBé Cadum 是法國著名的天然嬰兒用品百年品牌，於一九〇七年創立。

向地平線。

後來，卡提耶-布列松第二次企圖逃跑。當時，他在卡爾斯魯赫（Karlsruhe）的炸彈製造廠工作，再次成功躲過守衛的眼目。這次，他和朋友勒弗朗（Claude Lefranc）一起行動。這位朋友的冷靜程度與卡提耶-布列松的緊張程度相當，他會故意激怒卡提耶-布列松，享受捉弄人的快感，後來他們倆竟真的打了起來。在逃跑二十四小時後被德國巡邏員警（Schutzpolizei）逮捕，那時是深夜，他們剛逃到萊茵河的橋邊。卡提耶-布列松再次回到禁閉室，跟上次一樣被強制勞動，不同的是，在逃跑途中，他驚覺自己對未來有了不同的計畫。

「等這一切都結束，等我恢復自由，我要做時裝設計師。你呢？」朋友問他。

「我？我要當畫家。」

第三次逃亡行動，他們很幸運。他們在一九四三年二月十日這天穿越邊境，沿著莫澤爾（Moselle）運河徒步行走。那天是勒弗朗的生日。他們兩人從強制勞動所（STO，Le service du travail obligatoire，德國人占領法國時設置的機構）偷了一些平民的衣服，又從阿爾薩斯（Alsace）的一個黨衛軍那裡得到了假造的身分證和火車票，一路順利地到達梅茲。那個衛兵把他們藏在準備給德國軍官用的馬車裡，之後兩人在安德爾-盧瓦爾省（Indre-et-Loire）靠近羅洛什（Loches）的農場裡躲了三個月，和他們一起藏匿的還有另外十人，包括越獄者、逃離強制勞動所的人，還有反抗戰士和猶太人。

歷時三年的戰俘生活終於結束了，這是少數幾段日後卡提耶－布列松回想時仍會激起強烈情緒的記憶。但為了掩飾情緒，他總會自我解嘲。幾年後，在填寫普魯斯特設計的問卷時，有個問題是：「你最喜歡的旅行是哪一次？」他的回答是：「身為戰俘的三次逃亡」。

逃亡不是英雄行為，僅僅是為了生存。天生的叛逆者無法忍受任何形式的禁錮。卡提耶－布列松逃跑時根本沒想過風險，或者不逃跑會有什麼好處。他必須擺脫這種束縛，因為他永遠都無法忍受行動、思想、言論、閱讀、事業或任何的限制，這是他的天性。

他是個逃脫者，這是他唯一想要的「動章」。他和另外三萬人共同享有這份榮譽，正式受勳時，他們不是懷著志得意滿的心情，而是抱著一種驕傲，因為他們曾向那些被侮辱、折磨，最後被槍斃的獄中朋友許下諾言，而如今承諾實現了。敵人試圖把他們變成野獸，但他們保住了人性，掌握自己的命運。現在他知道即使在備受屈辱的環境下，人類仍然可以發揮團結的力量，成就大事，並且能夠適應種種不可思議的環境。和這些人在一起，他接觸到種種痛苦的底線：飢餓、毆打、夜晚的寒冷、深溝的污泥，以及人性的殘酷。

他始終痛恨德國，每次碰到德國人都忍不住故意問一個問題：「戰時你在做什麼？」那語氣就如同他想問一個剛從勞斯萊斯汽車下來的人：「錢從哪裡來的？」

戰爭改變了他，也改變了許多人。舊世界對此時的他來說，就是他成為戰俘前所認識的世界。這段經歷在他的靈魂中留下了不可磨滅的印記。在任何政治討論中，他只會和一個陣

營站在一起，那就是戰俘營，而他的國籍就是逃脫者。他在戰俘營學到了一些自由的人從來不曾知道的事，其中之一就是：人一旦被抓進去就再也出不來了，因為那座戰俘營不屬於這個世界。

一九四三年六月，法國反抗組織的高級官員正在里昂郊區的一幢房子裡召開祕密會議，蓋世太保闖進來逮捕了他們的領袖讓・慕蘭（Jean Moulin）。卡提耶－布列松當時只在一箭之遙的地方，但也理所當然地對此事件毫不知情。他的弟弟克勞德從一開始就反對貝當的傀儡政權，從一九四一年起一邊繼續發展他的工廠事業，一邊參與地下解放運動「南部解放」（Libération-sud）的核心事務，並以假名文森特，成為圖魯茲（Toulouse）地區祕密軍隊的主要成員。

身為逃脫者的卡提耶－布列松，當時正在等待和某個反抗組織的戰士碰面，他能為卡提耶－布列松取得偽造的身份文件。這是在阿拉貢的幫助下完成的，阿拉貢當時覺得自己有責任與ＭＮＰＧＤ（Mouvement national des prisonniers de guerre et déportés，戰俘和被拘留者國家營救運動）組織取得聯繫，並祕密協助逃脫者。在等待的時候，卡提耶－布列松想了個辦法來躲過巡邏士兵的懷疑。他坐在羅恩（Rhône）河岸邊，拿出「溫莎牛頓」（Winsor & Newton）牌水彩顏料開始做畫。此後他還畫了很多類似的畫，不僅僅是為了偽裝。在戰俘營時，他曾

說過自由後就要當畫家，因為那是他的熱情和使命所在。

然而，只要戰爭不結束，他就無法認真專注做畫，因為他覺得那不符合時代精神，也缺少強度和速度。攝影才是比較貼切的媒材。

卡提耶－布列松重獲自由後做的第一件事，就是回到孚日省的農場，把他的徠卡相機挖出來。三年來，除了在自己的腦海裡，他沒有拍過一張照片，但所有昔日的直覺都還在；他仍然想要捕捉這世界的和諧，並在一個小長方形機器裡記錄下世界隱藏著的秩序。

藝術評論家貝松（Georges Besson）把卡提耶－布列松介紹給知名的米盧斯（Mulhouse）印刷及出版商布朗（Pierre Braun）。布朗曾在事業初期展出過巴贊（Bazaine）、曼內希爾（Manessier）和其他「繼承法國傳統的二十位傑出年輕畫家」的作品。現在他想要出版一系列小型專題，介紹不同風格的當代藝術家，比如馬諦斯、布拉克、博納爾、畢卡索、魯奧（Rouault）等人，以及梵樂希和克洛岱爾（Paul Claudel）等作家。他們幾乎都是卡提耶－布列松仰慕的對象，他立刻同意為這套書的所有藝術家拍攝照片。能夠拜訪大師的住所，在如此私密的場合為他們拍照，歷史上第一個享有這等珍貴特權的是攝影師巴科（Edmond Bacot），於一八六二年在根西島（Guernsey）的雨果家中為他拍攝肖像。

馬諦斯是拍攝名單上的第一位。卡提耶－布列松與馬諦斯第一次見面是在一九四三年底，接下來的幾次都在一九四四年的頭幾個月。馬諦斯當時罹患十二指腸癌，認為自己將不

久於人世，但外科醫生為他爭取了三到四年的時間，讓他得以完成工作。馬諦斯由自己的女婿施洗，加入了基督教。由於空襲，這位人稱「光的裁剪師」（the tailor of light）不得不離開西米耶（Cimiez）的雷吉納（Regina）酒店，搬到萬斯（Vence）的夢想別墅（Villa le Rêve）。這時，他正在實驗彩色剪紙，用色彩明亮的剪紙排列出抽象的幾何圖案。

馬諦斯不喜歡拍照，他痛恨擺姿勢，也完全不理解職業攝影師為何懷有侵略性的好奇心。更重要的是，拍照會讓他工作分心。但卡提耶－布列松就是有一種本事，能讓人忘記他的存在。卡提耶－布列松經常去拜訪馬諦斯，在一個角落裡坐上幾個小時，不對藝術家或他的模特兒德萊科迪斯卡亞（Lydia Delectorskaya）說一句話。工作現場不宜任何形式的談話，會破壞一切。卡提耶－布列松拍照時就像個隱形人，總是保持絕對的安靜和隱祕。這種方式讓被拍攝者忘了自己正在被拍攝。馬諦斯沒擺任何姿勢，完全表現出真實的自己，一手拿著鉛筆，一手讓鴿子站著，渾然忘我。這種人和鳥之間無法言喻的連結，正是攝影師選擇捕捉下來的瞬間。

不難理解為什麼卡提耶－布列松是第一位獲得馬諦斯首肯一起工作的攝影師，因為卡提耶－布列松只要待在這位藝術家的影子裡就心滿意足了。後來的藝術史家從卡提耶－布列松的這項特權中獲益良多，透過研究他所拍攝的馬諦斯照片，藝術史家發現牆上掛有許多他們從來都不知道的藝術品，例如非洲布和紙做的襯裙，更別提為《爵士》（Jazz）一書所做的各

種構圖組合，[2]最關鍵的還是大師不滿意而打算銷毀的畫布。這些無可取代的照片曾經差點永遠遺失。卡提耶－布列松回到巴黎後，突然發現他把拍攝鴿子系列的部分底片忘在了旅館。不難想像這位脫逃戰俘當時的心情，他必須帶著偽造的退伍令，再次穿過法國邊境，通過層層關卡和檢查點，只為了一個渺茫的希望，就是把底片在丟失的地方重新找回。慶幸的是，這渺茫的希望竟然成真了。

有一天，卡提耶－布列松去拜訪馬諦斯，鼓起勇氣給他看了一幅自己畫的水粉畫。馬諦斯從口袋裡掏出一盒火柴，舉在畫的上方，簡單說了一句：「你的畫比這盒火柴還令我難受。」

卡提耶－布列松接受了批評。馬諦斯評價自己的作品時也同樣直接。卡提耶－布列松給他看布朗即將出版的樣書，書中有馬諦斯的照片，最後馬諦斯卻拒絕給予出版許可，他覺得現在還不是搞個人崇拜的時候。

卡提耶－布列松也拍攝了克洛岱爾。克洛岱爾帶他在自己的布朗格斯（Brangues）莊園逛了一圈。魯奧則穿上他最體面的周日服裝接受拍攝，那樣貌彷彿剛從上個世紀穿越到此，頭上還懸掛著一個耶穌受難的十字架。當然還有博納爾，這個了不起的人必須有了不起的照片來匹配。

2 為馬諦斯的限量版畫作品集，每幅版畫搭配一段馬諦斯的詩文，由出版商特里亞德命名為《爵士》。

博納爾的家和畫室在勒卡內（Le Cannet），在濱海阿爾卑斯省（Alpes-Maritimes），他從一九二五年開始就住在那裡。就如他對曾侄孫子所言，他之所以同意拍攝，是因為這個攝影師很年輕，很害羞，而且很需要錢。博納爾當時正經歷法國戰敗以及妻子去世的雙重打擊，心裡非常脆弱，但他的自尊和謙遜不允許他表露情感，只有他的自畫像才流露出深度的悲傷。

卡提耶－布列松非常熟悉博納爾的作品。朋友給博納爾取了個綽號叫「日本預言家」（the very Japanese Nabi），他的藝術擺盪在親密主義[3]與裝飾風藝術之間。卡提耶－布列松很懷疑博納爾是否會允許在這次拍攝中呈現他的畫作所蘊涵的幻想與諷刺。然而，他還是完全沒有料到畫家會如此抗拒拍攝。

博納爾當時已經六十六歲了，但工作起來就像事業剛起步一樣。只要卡提耶－布列松把相機放在桌上，兩人的談話就可以持續下去；反之，一旦卡提耶－布列松把相機拿到眼前，即使像往常一樣快速又謹慎，博納爾就會立刻退縮。這是一場貓捉老鼠的遊戲，有時會休戰，進入長時間的沉默，只要卡提耶－布列松突然舉起相機，博納爾就會馬上拉下漁夫帽遮住眼睛，再用圍巾蓋住下半張臉。「我牙疼。」他會這樣嘀咕著，圓眼鏡後閃著惡作劇般的淘氣眼神。

接著，同樣的遊戲再度上演，博納爾會再次把臉藏起來，咬著圍巾說：「到底有誰會對我臉上的表情感興趣？我要說的一切都在作品裡了。」

卡提耶－布列松會再次放下相機，然後表現得若無其事，他仍然可以成功捕捉到畫家的

神態：坐在角落裡的畫家、被痛苦折磨的畫家，看上去就像要鑽進牆裡似地；畫家側身站

著，衣服緊裹全身，彷彿房間裡也在下雪似地……背景的牆上釘著他那幅「聖法蘭西斯德塞

萊斯祝福病人」（Saint François de Sales bénissant les malades），這是他為豪特薩沃（Haute-Savoie）

的教堂所做的畫。連卡提耶－布列松都因為太尊敬畫中人物，而不好意思從正面拍攝。那會

像是一種攻擊性的舉動。

「你為什麼選擇在那個時刻按快門？」畫家問他。

卡提耶－布列松轉向一幅靠在牆上未完成的畫，指著一處細節說：「你為什麼在這裡用

了一點黃色？」

博納爾忍不住大笑起來，但意思已經很清楚了。這兩件事都關乎藝術眼光，不需多做解

釋。

卡提耶－布列松對博納爾盡是崇拜和熱愛，博納爾在他眼裡就是微笑和謙遜的化身，這

種特質也在他拍的照片裡完美呈現。

他和布拉克的會面對他產生了久遠的影響。一九四四年六月六日，兩人在杜阿尼爾街

3　親密主義（intimism）為興起於十九世紀的藝術風潮，多以私密的日常家居生活為主題，描繪家人、朋友等，場景通常在室內，並細膩呈現居家裝潢設計。

（Rue du Douanier-Rousseau）上布拉克的家裡促膝長談，原本打開收音機只是想當做背景音樂，但收音機裡傳來一則英國廣播公司的新聞，說盟軍已經開始在諾曼第登陸。單單這則新聞的力量，就足以讓布拉克在卡提耶－布列松的記憶中永遠佔有一席之地，況且這位畫家還在會面結束時，微笑著送給卡提耶－布列松一件簡單的禮物，沒人料到這件禮物的影響竟然如此久遠。

布拉克送給卡提耶－布列松一本書，這本書是波揚（Jean Paulhan）送給布拉克的，而波揚也是從別人那裡得到的。這本書有一種魔力，讓人必須把它像接力棒一樣傳遞下去。

這本前衛超現實主義思想的書對卡提耶－布列松影響深遠，但並未在文學或哲學領域中佔一席之地，很少被人引用，也很難被找到。書名叫《箭術與禪心》（Zen in der Kunst des Bogenschießens），作者海里格爾（Eugen Herrigel）是一位德國的哲學教授，曾赴日本學習遠東的神祕主義，並嘗試用佛教中禪的觀點來實踐「藝術」。

卡提耶－布列松從盟軍登陸的震撼中回過神後，他覺得自己至少找到了一本攝影指南，在理想上與他叛逆的精神頗為契合，其中有幾條簡單明瞭的原則，是他長久以來一直追尋的：在現場，隱身等待，並且消失。漸漸地，一些更動人的內容出現了⋯一整套生活方式，從世界游離出去，並且抱持一種觀看的方式和眼光。這形成了一種完美的自由主義道德觀，也正是他始終堅持的精神。

這就是當時的卡提耶－布列松，一個三十五歲的諾曼第裔巴黎人，身體可以自由遊蕩在被德軍占領的法國，但心靈仍然受困於黑森林的鐵絲網。這本書提倡以射箭做為精神訓練，藉此與潛意識建立完美和諧的關係；這點完全正中他的下懷。第一次讀這本書時，他意識到自己對射箭和佛教都是何等的無知。

在此之前，卡提耶－布列松是以獵人的角度思考射箭：拉弓，精確瞄準，放箭。這個行為本身，無論是呼吸、觀看或者發射的方式，都不足以為靈魂發展出一道內在的屏障。但多虧了禪的思想，他現在深入了這套動作的精髓，看見「悟」（satori）的可能性，那是一種直覺式的精神啟迪，讓日本僧人可以超越自我的傳統界線。透過學習等待，他改變了對時間的感受。書中大師與弟子的一番對話，在他眼前展開了一片新視野：

完美的一箭並不在於恰到好處的時機，因為你並沒有把自己從自身分離出去。不要把力量集中在如何取得成功上，而是要集中在預見失敗上……真正的藝術沒有目標，也沒有動機……把你從自身解放出來，拋棄原有的一切，這樣你就一無所有，只有那無目標的緊繃狀態。

一開始，卡提耶－布列松以攝影師的角度閱讀，對海里格爾的這本書印象非常深刻，讀

了幾遍之後，他的整個世界觀都改變了。書中提出的生活哲學包含了無限複雜的哲思，卻用幾乎是令人不安的清晰明瞭方式表達出來：你必須為當下而活，因為未來就像是你努力靠近的那條地平線，永遠在移動。要活出自己，就得從自身出走。如果瞄準一個特定目標，到頭來可能會擊中自己。外在世界把我們送回自身，你必須用最大的力量回到自我，然後遺忘自我而離去。

忘記自我，將自我抽象化，不用再想證明什麼：只有當射箭不再是消遣，而是一種生和死的方式，才能成為一門無技藝的藝術；而射箭的人，在自我鬥爭中，既成為大師又不是大師，因為在精神上他能夠不費一弓一箭就射中目標。卡提耶－布列松在最後確立自己的攝影觀念時，一直謹記這些道理。

就在幾天前，一九四四年五月，卡提耶－布列松用交代遺囑的口吻給資助人布朗寫了一封信。當時的他正過著非法的逃亡生活，還祕密幫助其他俘虜逃脫，肯定非常焦慮，希望他的作品能妥善保存，以防最壞的事情發生。當時的社會氣氛變得愈來愈緊張，德軍在占領區展開殘酷的鎮壓，包括處決人質、屠殺反抗運動戰士、流放驅逐猶太人，就連短期內的未來也充滿變數。所以，卡提耶－布列松把他最珍貴的財產交給布朗保管，允許布朗出版所有過去未曾問世的照片，可以以個人專輯的形式、也可以與觀念和他相似的攝影師一起出版合

輯。如果不這樣做，他很害怕有一天他的作品會四散失落。但是，他還是加了兩個條件：照片再製出版的版權屬於他的妻子拉娜，另外就是必須使用原始構圖，也就是和底片上的構圖一致。在信中，他再度強調了長久以來對裁切照片的厭惡：

保持構圖不變對我非常重要。請按照我的樣張如實沖印，放相或沖印時不要有一毫米的裁切。不要在照片四周留邊，因為即使是最微小的變動，都會侵蝕底片上所呈現的影像。如果版面大小是 18×24，請把照片放大到 23 而不是 24，如此一來，兩側會留出半釐米的白邊可以讓人握著，而不會像邊框那樣破壞畫面效果。

卡提耶－布列松把最好的底片放進幾個不同顏色的小圓錫罐裡：在蒙馬特拍攝佩塞里主教的照片；拍攝克洛岱爾、馬諦斯和博納爾的系列由絲質的紙包裹著；喬治六世的加冕典禮；還有在紐約、象牙海岸、希臘、波蘭、墨西哥和義大利拍的照片；甚至還有一些家庭照片。

布朗最後不得不放棄出版畫家專題的想法，但他們為此所做的工作並沒有白費。除了能用自己的徠卡相機拍攝這些藝術家的肖像外，卡提耶－布列松獲得了與這些偉大藝術家面對面交流的機會，這一切都從馬諦斯開始。許多年後，這些快樂的記憶遭到玷污和詆毀——《亨

利·馬諦斯·小說》(*Henri Matisse, roman*)於一九七一年出版，這本不足置信的藝術書籍收錄了一幅馬諦斯的肖像，阿拉貢於其下惡意批評這張著名的照片：

這位攝影師很準時到達，他堅持讓馬諦斯穿上寬大的睡衣，還戴上帽子來創造奇觀。他得到的命令是：不拍到穿睡衣的照片就不許回去。他一點一滴地創造這些偉大藝術家的形象。本來可以不用做假，但社會大眾會失望的。馬諦斯必須穿上他「寬大的睡衣」（阿拉貢在此處注解：我不知道那是否就是戰後曾在萬斯拍攝的照片中出現的那件衣服，還是馬諦斯有時為求衣著輕巧而穿上的駱駝皮襯裡。但進入這位偉人私人生活的攝影師，總把自己想成是巴爾扎克），並戴上他的毛帽。所幸攝影師沒有要他拿著調色盤入鏡，要知道，如果你妥協一寸……

讀到這些文字時，卡提耶－布列松再次對這個曾經詆毀他的朋友尼贊的人憤怒不已。他原本對阿拉貢在《今晚報》時期的幫助心懷感激，但現在他們之間的敵意增加了。不用說，他強烈否認阿拉貢的說法：

一派胡言！全是胡說八道！這種說法完全與我的攝影觀念和所做所為背道而馳。而且

一九三五年，卡提耶-布列松在紐約。　　　© Henri Cartier-Bresson / Magnum Photos

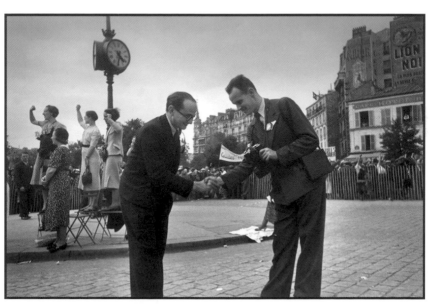

一九三八年，波蘭攝影師大衛·西摩（又名「希姆」）和卡提耶-布列松在巴黎，
當時皆受僱於《今晚報》。在充滿「人民陣線」風情的法國國慶中，兩人刻意諷刺
地表現許多繁文縟節。

© David Seymour / Magnum Photos

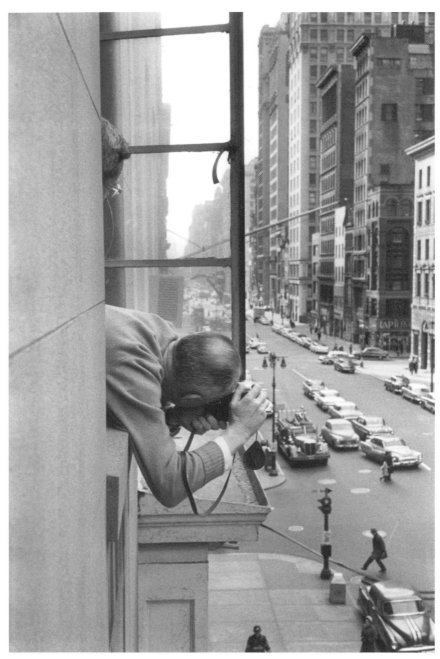

卡提耶－布列松在紐約第五大道。 © Rene Burri / Magnum Photos

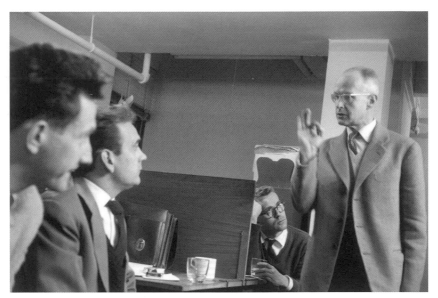

一九五九年，馬格蘭攝影通訊社會議，在第四十七街。左起馬克・呂布，米歇爾・舍瓦利耶，山姆・福爾摩斯（Sam Holms），卡提耶－布列松。

© Rene Burri / Magnum Photos

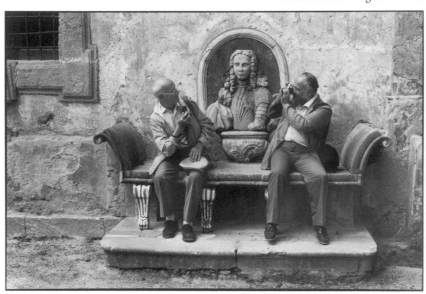

卡提耶－布列松和義大利攝影家費迪南多・希安納（Ferdinando Scianna）在西西里島。

© Martine Franck / Magnum Photos

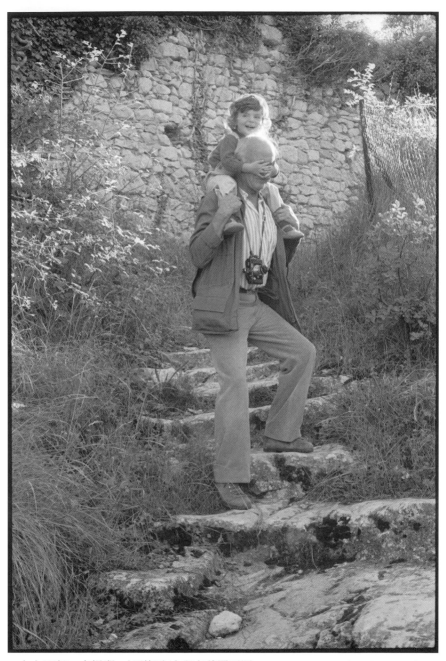

一九七四年，卡提耶－布列松和女兒在普羅旺斯。　© Martine Fran k / Magnum Photos

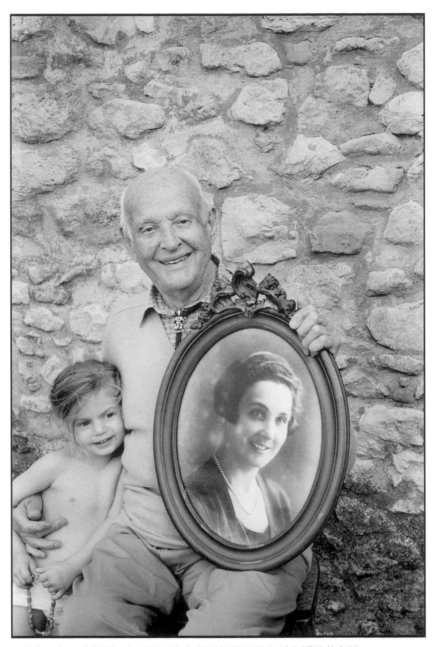

二〇〇二年，卡提耶－布列松手上拿著母親的照片和孫女娜塔莎合照。

© Martine Franck / Magnum Photos

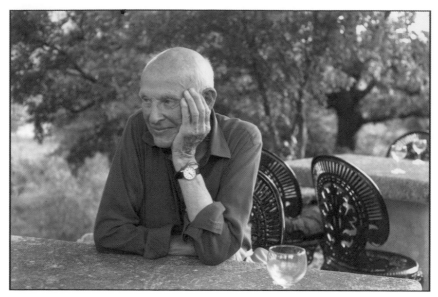

一九九六年，在法國法克魯斯，盧爾馬蘭。　© Martine Franck / Magnum Photos

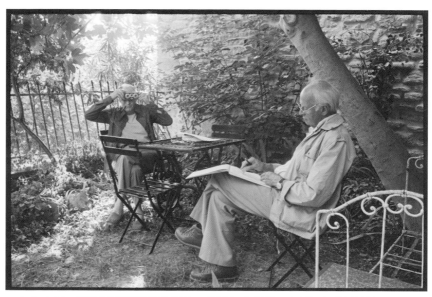

一九七六年，紐約藝廊經營者朱利安・利維和卡提耶－布列松在法國普羅旺斯。　©
Martine Franck / Magnum Photos

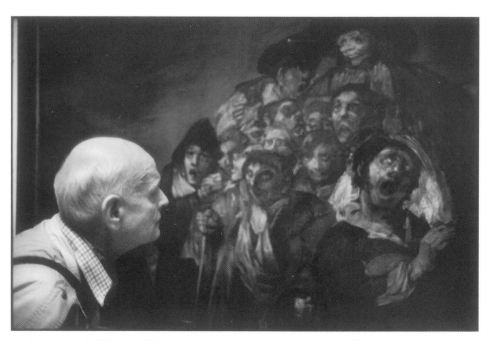

一九九三年，卡提耶–布列松在西班牙馬德里普拉多博物館欣賞哥雅的畫作，幾乎要被認爲畫作的一部分。

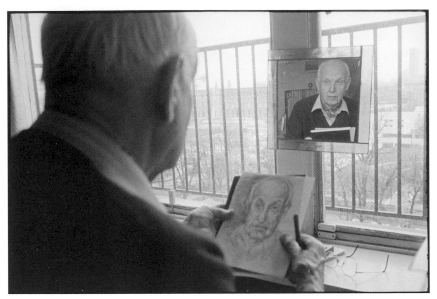

一九九二年，卡提耶－布列松在巴黎家中畫自畫像。

© Martine Franck / Magnum Photos

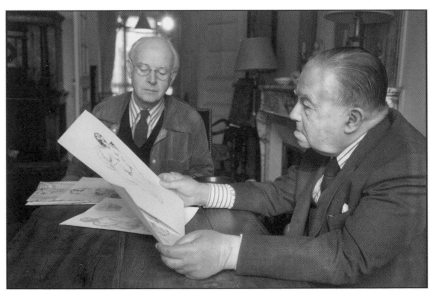

一九四七年，卡提耶－布列松正把他的畫作給藝評家特里亞德看。特里亞德的眼睛
對布列松而言是不可或缺的，他既是藝術家卡提耶－布列松的導師、出版者，也是
朋友。

© Martine Franck / Magnum Photos

你能想像馬諦斯這樣的人會在任何情況下願意委屈自己，擺出這樣虛偽的姿勢嗎？再說，以我當時的年紀和與他的交情，我能夠「堅持」要求他做任何事嗎？還有，我從來沒讀過巴爾扎克。

卡提耶－布列松一九四四年的日記反映了一段歷史。在六月七日到十四日之間是一段空白，從八月二十二日到三十一日也是如此。這些空白不像一七八九年七月十四日在路易十六在日記上所記載的那個著名的「無事發生」（Rien）。[4] 第一段空白，正是歷史性的諾曼第登陸前後，卡提耶－布列松正在布拉克的畫室裡與他會面。第二段空白，他正手持徠卡目睹巴黎的解放。勒克雷爾（Leclerc）將軍的裝甲第二師駛向巴黎時，他離開了盧瓦－謝爾（Loir-et-Cher）的農場藏身地，騎上自行車，沿著鄉村小路朝巴黎趕去。

當時巴黎的氣氛不太尋常。他從來沒見過大家如此忘情，連陌生人之間都會互相親吻，用「你」（tu）彼此稱呼，這是人民陣線時期以來法國人罕見的舉動。每個人都沉浸在快樂中。那時的攝影師根本不用擔心找不到人拍攝，不管是平民還是軍人，都樂意擺出姿勢拍照。

在里奇里奧（Richelieu）路，離國家圖書館不遠的地方，有大約二十名攝影師臨時起意，

4　一七八九年七月十四日，巴黎群眾及軍隊攻陷巴士底監獄，法國大革命就此揭開序幕。

為此勝利時刻成立了法國共產黨新聞社。一方面，他們和所有的巴黎反抗組織領導人取得聯繫，另一方面，卡提耶－布列松和他的同事則根據各自對巴黎地區的熟悉程度分區進行攝影報導，杜瓦諾也在其中。根據杜瓦諾和他的傳記作者漢密爾頓（Peter Hamilton）所述，法國淪陷期間，杜瓦諾拍了一系列傑出學者和科學家的肖像，還有一位年輕運動員，都是為某政府機構拍攝的，還為親貝當政權的雜誌《國家援助》（Secours national）另外拍攝了一些照片；同時，他還暗中為反抗組織拍攝偽造的身分證照片。現在，杜瓦諾正和其他人一起站在橋上；分區時，杜瓦諾選擇曼尼爾蒙塔（Ménilmontant）、巴蒂諾勒（les Batignolles）和聖日爾曼德普雷（Saint-Germain-des-Prés）區；他一手拿著相機，一手扶著自行車把手，以防自行車被人偷走。杜瓦諾毫不猶豫拍下了一切，包括對通敵者的處置：剃光頭、半裸的女人、一個妓女被紅十字會的女隊長用繩子綁著，像動物一樣拖到街上……以及其他因為國內動亂，暴民控制城市而不免引發的的種種暴行。

這一小群攝影師逐區拍攝這座城市，必要時也去拍攝其他人負責的區域。自行車是他們唯一的交通工具，缺少底片則是他們最大的問題。雖然愛克發底片還能買得到，柯達卻只有黑市才有。

這一次，儘管卡提耶－布列松一直都不太願意參與，但還是真正實踐了新聞攝影，而且

是最高品質的新聞攝影。時勢把這個歷史性的機會交到他手裡，當時如果不去拍正在發生的歷史，那是可恥的。雖然他的眼光出眾，但他並不是被記者的本能所驅動，而是出自身為逃亡戰俘，掛心著想返回那些尚未逃出的夥伴身邊的情感，不斷激勵著他。

卡提耶－布列松和來自法國新聞社的一位同事搭檔，一起在里沃利（Rivoli）大街的路障間前行，過去四年來德國統治法國的行政區域就在鄰近處，在那裡能拍到德國國防軍軍官高舉雙手出來投降的畫面。他也能夠登上歐陸酒店的陽臺，那裡掛著投降的白旗，與占領開始時就掛在協和廣場上的納粹卍形旗相互對應。

卡提耶－布列松在卡斯蒂里內（Castiglione）大街，拍到拿著武器的反抗組織戰士在熱情學生的幫助下挖開路面，盡可能就地取材，徒手搭建路障以阻止侵占者逃跑。在皇家花園（Palais-Royal gardens）的拱門下，他找到完美的拍攝角度，捕捉到法國反抗軍（FFI）隊伍不顧屋頂上德國狙擊手的攔截進入街道。在羅浮宮的入口，卡提耶－布列松看到一輛敵軍車上有一名士兵中彈倒下，就倒在他腳邊，血流滿地，雖然戴著鋼盔，但額頭還是被子彈擊中。有一瞬間，他想要湊近，拍一張近距離特寫，但最後還是決定跑開，及時躲過一個德國巡邏兵，不然他就無法站在慶祝典禮上了。在奧塞碼頭，他看見一群垂頭喪氣的德國人被士兵押著，從法國外交部走出來。在香榭麗舍大道上，他目睹了戴高樂將軍從這條大道上凱旋歸來。

許多攝影師都記錄了這偉大的時刻，但卡提耶－布列松為這一時刻加上了別人無法模仿的筆

觸：畫面的前景，就站在將軍正前面，是一名非洲步兵。沒有什麼比這畫面更能強烈地象徵殖民宗主國法國的解放，歸功於「自由法國」（France Libre）以及其殖民帝國。[5] 有意也好，無意也罷，絕大多數記錄此一歷史時刻的畫面都欠缺這樣的細節。

卡提耶－布列松也在大街上看見一名反抗戰士逮捕一名嫌疑犯，用輕機槍抵著他前進。

於是，一個完整的事件過程在他的鏡頭前展開了，從最初的盤問，穿梭巴黎街道，到放行，這兩個典型人物是每個攝影師的夢想：年輕的自由戰士，戴著貝雷帽、穿著光鮮的外套，看來像是打過幾輪反納粹的游擊戰；嫌疑犯年紀大很多，戴著軟帽、穿著羊皮外套，試圖打扮得不像是發戰爭財的人，但行李箱和裝得鼓鼓的雙肩背包，卻已洩露出他匆忙逃跑的企圖。

圍困蓋世太保位於福煦大街（Avenue Foch）的總部現場，他也目擊了侵占者被捕的過程。儘管這些高張力的事件在他身邊不斷出現，他仍然堅守自己的原則。從他完成這系列作品後所拍攝的一些照片就能看出這一點：廢棄的公寓和辦公室中的靜物，像是廢墟裡的一朵花；一扇打開的窗，在樹葉婆娑和阿拉伯風鐵鑄花飾的陽臺間，創造出一種奇異卻富有詩意的矛盾影像；以一個樓梯井為背景，從清晰的欄杆間隙中隱約可見匆忙逃離後的混亂。

卡提耶－布列松像往常一樣在街頭遊蕩，但總是保持警覺。他巧遇演員兼劇作家薩沙‧吉特里，作家身旁是一隊手臂佩著袖章、全副武裝的自由戰士。從他們的表情就知道，他們可不是來找吉特里要簽名的。卡提耶－布列松立刻尾隨他們到第七區的市鎮廳，並跟著進入

吉特里受審的房間。他被懷疑通敵。吉特里坐在桌子後方，與年輕的審訊官並排坐著，後者正在看他的審訊紀錄。吉特里直視著鏡頭，前景是他的帽子，就放在面前。背景是一名靠牆站著的臨時執法士兵，任務是防止吉特里逃跑。卡提耶－布列松用了一整卷底片拍攝這個場景，每個可能的角度都不放過。他的構圖完美：兩個主要人物坐著，三個次要人物站在他們身後。但如果要從印樣裡挑選一張最完美的，他也許會選擇以下這張：一個年輕的自由戰士為著名的罪犯吉特里點菸。或者選擇其他的特寫，但這些照片比較缺乏現場的整體氣氛。又或者他會選擇吉特里以手勢糾正審問者的那張照片，可能是在糾正一個拼字或文法錯誤。無論如何，卡提耶－布列松總是把構圖置於敘事之前。儘管他可以在照片中表達對吉特里的不滿，但如果可以選擇，他會選擇最有張力卻最不具煽動性的影像。吉特里代表了他痛恨的一切：自以為是的菁英通敵者、中產階級品味的通俗喜劇，以及膚淺的小聰明。

卡提耶－布列松很少對同一場景拍下兩張照片，更不要說三張了，因為這有違他不願自我重複的天性；除此之外，還得節約使用底片，當然，時間也是考量因素。為了讓照片盡快送到雜誌社手上，他把珍貴的底片交給朋友沖印，但這位朋友在匆忙間，竟把底片浸在溫度過高的藥水裡過久，導致一些照片洗出來不是粒子太大就是太亮，完全不能用。兩個月前卡

5 ｜「自由法國」是第二次世界大戰時戴高樂為首的流亡政府，設立倫敦於一九四〇年六月。

帕也遭遇了同樣的災難。卡帕有幸與另外三名攝影師被派去拍攝盟軍登陸奧馬哈（Omaha）。他拍攝了四卷具有歷史意義的諾曼第登陸，其中三卷被缺乏經驗的技師給毀了：沖洗過程通風不良，導致感光乳劑溶化。最後只有第四卷的十一張底片完好無損。卡帕冒著生命危險記錄了那個世紀最重要的事件，並以親身經歷對年輕攝影師提出忠告：「如果照片不夠好，就代表你靠得不夠近。」

一九四四年九月一日，慶祝的氣氛慢慢消退，平常生活重新回到巴黎街道。卡提耶－布列松在斯克里布（Scribe）酒店見到了卡帕。過著快節奏生活的卡帕決定從此再也不放棄他的早晨儀式，就是躺在浴缸裡看報；他還興奮地宣稱他終於成為不受雇於人的戰地攝影師了。這兩人後來又和其他朋友碰了面，包括在《時尚》雜誌主編布侖霍夫（Michel de Brunhoff）舉行的派對上與希姆重聚。後來，卡提耶－布列松單獨出席了一場無論如何不能錯過的祕密約會（rendez-vous）：在聖日爾曼大街上的花神咖啡館（the café de Flore），他和被俘時最好的兩個朋友，大老爹和小球相約重聚。格林，也就是大老爹，真的出現了，眼眶含淚等著他。但與杜阿里努的重聚則必須等到戰爭結束，因為就在巴黎解放前，他去了波蘭的拉瓦羅斯卡亞（Rava Ruska）。

回到與自己長久分離的生活後，卡提耶－布列松覺得需要與他的舊世界重新連結，因此他重返年輕時常去的地方。在妻子和希姆的陪伴下，他回到了童年生活的家族莊園。希姆幾

乎每走一步就拍一張照；卡提耶－布列松則當起了妻子和希姆的豐特內勒之旅導遊。重遊舊地之際，懷舊之情油然而生。然後他開始尋找他關心的人，想知道他們在戰爭時發生了什麼事。

卡提耶－布列松的妻子拉娜躲在舒濟（Chouzy）和當地農夫一起避難，那地區位於盧瓦－謝爾區，靠近香波爾（Chambord），其實離卡提耶－布列松在佔領期間的藏身處不遠。卡提耶－布列松的弟弟克勞德成了法國反抗組織的陸軍中校。布朗什在一九四二年死於奧夫蘭維爾的家。貝克在法國淪陷期間抓住機會自己執導電影，而不只是擔任助理；他拍了兩部影片，現在正推出第三部《奇裝異服》（Falbalas），是一部有關時尚界的電影。尚・雷諾瓦在好萊塢拍攝英語片。另一位年輕時代的友人蒙迪亞哥，在十年前與卡提耶－布列松爭吵而分道揚鑣，十年後的現在，兩人和解了；蒙迪亞哥現年三十四歲，終於不再阻擋自己發表作品，推出一本名為《黯淡的年代》（Dans les années sordides）的詩歌散文集。菲尼正準備推出她的設計生涯處女作，巴蘭奇[6] 的芭蕾舞劇《水晶宮》（Le Palais de crystal）舞台美術和服裝設計。至於洛特，卡提耶－布列松聽他親口訴說戰時經歷；兩人一起去了戰後的首次秋季沙龍，他們

6　喬治・巴蘭奇（George Balanchine，1904～1983），美國芭蕾編舞者，二十世紀最具影響力的編舞者之一，被稱為美國芭蕾之父。

對著亨利・喬治・亞當[7]的肖像沉思時，正好被人拍了下來。

卡提耶－布列松幾乎沒有時間在解放後的首都歡慶，他又上路了。巴黎自由了，但法國還沒有，戰爭還沒有結束。他跟著柯尼希（Koenig）將軍的部隊，以戰地記者的身分繼續報導戰事。由於當時環境使然，他不得不從事這份工作。這麼說不是因為他看不起這項工作，只是這違反了他的天性。無論在戰時或承平時期，報導攝影就是報導攝影。他在這些戰爭照片中感受到了知識份子的抗議，正如他在畫家卡洛（Jacques Callot）描繪十七世紀南方的反新教鬥爭畫作中所看到的；此外還有反叛的態度，就如同畫家哥雅在拿破崙統治下的西班牙所畫的作品一樣。

他來到奧拉多瑟格蘭（Oradour-sur-Glane）的廢墟中。一九四四年七月，德軍撤退時搗毀了這座村莊，他在這裡拍攝那些倖存者從廢墟中爬出來的畫面，彷彿幽靈正在搜尋幽靈。身為攝影師和記者，他在工作中將這兩種面向同樣發揮到淋漓盡致。他跟隨著盟軍勢不可擋的步伐穿越了歐洲的廢墟，這一次，他不會再犯西班牙內戰時的錯了，他要用相機記錄歷史。

政治大清算正全面展開。通常在官方法律程序啟動之前，叢林裡的草莽正義早已開始接管。當時的社會充斥著公開譴責、武斷逮捕和草率處決，儘管這一次的行刑者不是外來的侵占者。然而，經歷了那麼多仇恨後，如何才能讓這股復仇大潮停下來？至少一開始，實在難

以想像這些罪行不會招來更多罪行。有一天，卡提耶－布列松回到他曾經藏身盧瓦—謝爾的

農場，聽到使他渾身顫慄的消息：除了農場主的妻子諾埃勒（Nolle）女士，所有他認識的人

都被出賣給蓋世太保，遭到逮捕並流放到布赫瓦爾德（Buchenwald）。他後來知道，連自己

都險些被抓，因為他離開農場時距離蓋世太保到達只有幾個小時，而他倖免於難。

在巴黎，清算活動製造出濃厚的懷疑氣氛。如果沒有反抗組織的支援，那你就什麼都不

是。這是一種恐怖的、甚至可以說是原始的官僚主義形式。就算擁有前戰俘的身分也不見得

能幫助你脫身。法國人似乎無法原諒一九四○年的士兵，不僅因為他們戰敗，更因為他們就

這樣讓自己被俘。

格林回到波爾多的家，發現屋內的東西在他離開期間被洗劫一空。他絕望地寫信給卡提

耶－布列松：「我生活在最悲傷的孤立中。在四十三個月受屈辱的鐵窗生活裡，我甚至從未

領教過比這更好的教訓。」

前戰俘不被視為英雄，但仍擁有投票權，政治家當然會記得一九三○年代這批前戰士的

重要性。因此，各個政黨基於利益考量，其中共產黨動作最勤，開始鼓動這批大規模遣返回

國的法國人，於是，迎接他們回家的不是鮮花，而是政黨宣傳單。這個賭注很高，所以各政

7　亨利・喬治・亞當（Henri-Georges Adam，1904～1967）法國雕版藝術家，非具象雕塑家，也創作許多紀念性掛毯，
在這三個領域中被認為是二十世紀最有前瞻性的創作者。

黨都付出相當大的心力讓這些流離者重新融入社會，並把他們捧成愛國者和反抗戰士，儘管他們之中其實很少人曾經嘗試逃獄。一九四四年九月八日，卡提耶－布列松成功拿到他的第一張許可證，由電影製作技術工作者協會的分部祕書長和總祕書長會簽核：

　　前出逃戰俘卡提耶－布列松先生，由國家戰俘及拘留者運動組織指定為電影自由委員會成員，現接受梅爾（Pierre Mere）委任拍攝一部關於戰俘的影片。卡提耶－布列松先生曾處於非法身分，尚不能在工會中正式工作。鑑於此部影片拍攝之緊急性與必要性，加上無法召集工會部門領導共同裁決，我以個人名義為卡提耶－布列松先生負責，授權他擔任實習導演，在力所能及的範圍內拍攝此部影片。其普通工會的會員證核發待定。

　　四天後，這張價值連城的許可證再度經過另一個主管機關會簽，這次是由軍事委員會主席派略萊（Paillole）市長批准，以命令形式發布：「卡提耶－布列松先生隸屬於國家戰俘及拘留者運動組織，依令前往任何有戰俘及拘留者存在的解放地區拍攝電影資料及攝影圖片。」

　　卡提耶－布列松前往波爾多探望格林，並給他打氣時，格林勸他不要放棄電影，並要他去拍一部關於戰俘的電影。雖然他不是電影編劇，不知道該做什麼，但他非常確定不該做什麼，那就是拍攝像《大幻影》這類的電影。他們兩人都不喜歡這部電影誇張的語調，特別在

親身被俘之後。格林認為影片應該集中在表現戰俘營的日常生活，應該是一部紀錄片，因為現實遠遠超越虛構。他天真地認為整個工程看來非常簡單：他們所要做的，就是和他們戰俘營倖存下來的朋友坐在一起，討論幾個小時，劇本就會自動從回憶裡誕生。

雖然卡提耶－布列松聆聽格林的意見，但也有自己的想法。戰俘營已經走入歷史了，他要做的是拍攝正在發生的歷史。一九四五年，阿爾薩斯解放的那一年，法國軍隊開進德國，占領了魯爾（Ruhr）區，在二戰的第兩千〇八十六天，納粹德國終於投降了。卡提耶－布列松將拍攝戰俘營獲得解放的場景，以及戰俘和拘留者回國的歷程。一九四五年六月八日，新聞報導了蓋倫（Jules Garron）的消息，他是第一百萬名歸國的戰俘。

《回歸》（Le Retour）是一部三十五釐米電影，由卡提耶－布列松、克里姆斯基（Krimsky）上校和班克斯（Richard Banks）中尉聯合導演，美國戰爭情報辦公室製作。由美軍電影部的攝影師擔任攝影（除了拍攝巴黎的部分由克勞德・雷諾瓦掌鏡）[8]，記者羅伊（Claude Roy）撰寫影片旁白，由美國宣傳處出資拍攝。影片從戰俘入獄前的消毒處理開始，到戰俘與家人重聚的場面結束。在衛生措施和團聚的眼淚之間，是與世界隔絕整整四年之經歷的詳實呈現。卡提耶－布列松用了二十五分鐘來呈現戰俘重新回到生活的情節。

8 克勞德・雷諾瓦（Claude Renoir）是尚・雷諾瓦的姪子。

一九四四年初冬，卡提耶－布列松打算拍攝戰俘離開戰俘營的場景。但等到製片拉特納（Noma Ratner）成功籌措到所需的資金時，戰俘營裡的人都差不多走光了。所以，他們決定剪輯不同的場景，以填補影片開始時的這段空檔。

《回歸》描述一段漫長的遷徙故事。從頭到尾，都在展現排隊的人群，他們緩慢移動或等待著，其中有許多人必須重新學習如何面對自由，他們發現自己如果沒有聽到命令，就連動都不會動了。

除了紀錄片特質和歷史角度外，這部影片也透露了許多攝影師自己的視角，這些視角來自他神祕、無法解釋的直覺。卡提耶－布列松簡單帶過一個場景，接著是一段跟蹤鏡頭，當他停下的時候，畫面正好形成一幅既有精神深度又構圖完美的畫面。他讓情感自然流露，特別是家庭團聚和戀人重逢時。克勞德在奧塞火車站拍攝的部分就是如此。《回歸》用一個人的視角來表達一群人的觀點，而身為觀眾的我們，見證了希望、恐懼、幸福和仇恨。離開電影院後，《法國銀幕》（L'Ecran français）影評是如此評論的：

實際上，這部電影不只是一部紀錄片，更是一部用電影語言譜寫的詩篇，它的靈感正是當代最具悲劇性的事件。這是一首令人激賞的詩，表達方式簡潔，情感卻很真摯。導演卡提耶－布列松展現了他的節奏感和對畫面韻律（prosody）的掌握。

這一次不同於卡提耶－布列松過去在西班牙拍片的經歷，或者可以說正是因為那次經歷，卡提耶－布列松從頭到尾保持了攝影師的身分。他有一支技術團隊專門執行他的指示，好讓他能騰出時間拍照。有時攝影團隊在拍攝某一場景時，他甚至用自己的徠卡同時在旁拍攝。有一幕特別的場景後來廣為人知，但並非因為電影，而是因為他的照片。這幕場景在德國的德索（Dessau）地區，那是孟德爾頌和包浩斯學校的故鄉。在過境營的庭院裡，前景是一張書桌，桌前站著一個被指控向蓋世太保告密的女人，低著頭，面容憔悴。她周圍圍著一圈人，灰撲撲群眾中最左邊有一名穿著條紋囚服的男人，雙手放在臀部，從他的姿勢可以清楚看出他正在陳述證詞。突然，一個身穿黑衣的女人認出了那個出賣過她的女人，便衝出人群毆打站在桌前的那個女人。沖洗照片時，卡提耶－布列松把這張照片特地挑了出來。它的動人之處主要在於構圖，由一條看不見的對角線神奇地撐起畫面的結構，這條對角線從右下角表情冷漠的審問者開始，貫穿過中間神色不定的受審者，到左上角處咄咄逼人的黑衣女人。於是，畫面躍出一種清晰了然的暴力感，每個人物都以各自的姿勢凝結，更突顯出那個企圖復仇女子充滿動態感的手臂。最後，這些人物的表情也很精采：復仇者表情扭曲；人群中則混合了歡樂、恐懼和漠然。這一幕在電影裡出現的時間太短，不容易被注意到，但照片卻將那一瞬間永遠凝結。電影和攝影這兩種形

遭受打擊的受審者本能地尋求自我保護；

式的作品很少並列比較，尤其兩件作品都出自卡提耶－布列松之手，但這個充滿強度和張力
的瞬間，即使是最出色的紀錄片，都無法捕捉到所有細節。

盟軍來到集中營或戰俘營時，許多美國士兵都拿出自己的照相機拍攝獲解放的關押者。
照片的優劣無從得知，但我們知道的是，在這方面卡提耶－布列松除了才華出眾外，還有一
項無可比擬的優勢，使他凌駕於同行的羅傑（George Rodger）、米樂（Lee Miller）、伯克懷特
（Margaret Bourke-White），以及《生活》雜誌的其他攝影師——因為他曾經親身經歷這個可
怕的世界。他對戰俘營的感受和經驗不是只有三天，而是三年，他的每一張照片都反映出這
一點，帶著親身經歷的記號，那也是痛苦和死亡的記號。

舉例來說，當羅傑來到貝爾森（Bergen-Belsen）時，他從遠處發現有人躺在松樹下的灌
木叢中，於是冷靜地測量了光線，選擇最好的角度拍攝。走近後，他才意識到那些人並不是
在睡覺，於是他從震驚中清醒過來，開始像外科醫生一樣拍攝。

用小照相機拍攝的十三年中，卡提耶－布列松從來沒有哪個時候比現在更像攝影記者。
如果說攝影題材的規模正在向上成長，那麼在二十世紀的歷史中，沒有比拍攝解放集中營更
大幅度的躍升了。他能夠從各個層面處理此一題材，甚至帶著喜劇感：士兵拿著除虱機器塞
入一個女人的衣服裡，那女人的反應像是被人撓癢。但他也拍攝帶有暴力意味的作品，有張
照片就表現了一群人攻擊叛徒時的不同動作：他們都在同一平面上，一個人把棍子舉在半

空，另一個正在拿拐杖，第三個人剛剛舉起拐杖，而蹲在中間的叛徒則在眾人擊打下蜷縮一團。另外還有一張非常感人的照片：一個男人跪在花園的草地上和一名女子相擁，兩人臉貼著臉，彷彿以為再也見不到彼此，其中一個是東方人，另一個是西方人。這類照片常引起人憐憫之情，並總是蘊含著豐富的訊息。

這也是卡提耶－布列松第一次在寄給各報社和雜誌社的照片中，附上了詳細的長篇圖說。這不但是為了別人，也是為了自己，因為他不希望照片被誤讀或誤解。這做法後來成了慣例，從那一刻起他的筆記本變得跟相機同樣重要。他記下關於照片的一切，甚至也為最撫慰人心的場景寫下紀錄，並在必要時描述照片背後的故事。有一張照片是兩個男人共騎一輛摩托車，嘴角帶著微笑，正在穿過歡樂的人群。圖片說明如下：

這是俄國戰俘營，在美軍控制區，俄國人等著穿過邊界。兩個法國人騎著摩托車經過，他們是軍官，剛穿過俄國的控制區，正要前往巴黎。騎車的是威爾莫林（Henri de Vilmorin）中尉，坐在後面的是甘德隆（Gaulle）中尉，兩人都與法國反抗軍戴高樂將軍熟識。這輛摩托車名叫「卡洛琳」，從柏林開始就一路載著他們。他們在這個冬天的最後一場戰役中於沃格斯（Vosges）被捕。威爾莫林中尉是七千名戰俘中最後一個離開戰俘營的，也是解放委員會的領袖。

根據上述說明，我們可以想像，如果卡提耶－布列松和法國軍隊一同抵達徠卡相機生產地韋茲拉爾（Wetzlar）的話，他會寫下怎樣的圖片說明。那天，法國士兵在憲兵介入前湧入生產徠卡相機的恩斯特萊茨（Ernst Leitz）工廠，於是就出現了這樣的奇觀：一千名坦克部隊的士兵齊步向前，每人脖子上都掛著一台嶄新的徠卡相機。

然而，戰地記者的軍裝並不適合卡提耶－布列松，穿上這身軍裝只是因為時勢所迫，他無法想像自己永遠在災難地區徘徊，或者用斯湯達爾的眼睛報導冒煙的德國廢墟中記錄、報導。與暴力的奇觀相比，追尋不可見的事物更能刺激他。用快照表現人類靈魂深處才是他終身的使命，而非拍攝戰爭事件。他更傾向把自己視為一名報導和平的特派記者。

他並未重回繪畫的懷抱，至少在見識與並經歷了這些事之後，他對人性的好奇仍像從前一樣強烈，但現在需要以不同的方式介入。戰爭，尤其是戰俘營，彷彿已經送走了那位懷抱烏托邦幻想的攝影師，並迎來一位入世的記錄者。

究竟人生有什麼意義？這叩問變得前所未有的迫切，於是他決定要去找出答案：找出答案的方法不是給予評判，而是去嗅聞、去感受，最重要的還是靠眼睛去看見。

他再度走進各種事發現場，印樣上顯影出各類事件：法國共產黨領導人馬蒂（André

Marry）在集會的演講臺上；演員暨歌手雪佛萊（Maurice Chevalier）與阿拉貢手拉手，面帶微笑出現在共和廣場（Place de la République）的示威遊行隊伍裡；共產黨要員杜克洛（Jacques Duclos）和演員馬雷（Jean Marais）在服裝設計師格蕾絲（Grès）女士的工作室試穿古裝；特里亞德坐在地上用最不可思議的姿勢研究攝影作品；長期擔任法國共產黨領導人的政治家多列士坐在書桌後志得意滿的樣子；服裝設計師浪凡（Jeanne Lanvin）；藝術評論家貝松；在花園裡玩耍的孩子；《哈潑時尚》的時裝走秀。他正在經歷過渡期，超現實主義的夢想已經成為過去。但在朝向某種接近報導攝影的事物前進的過程中，他享受到文化的魔力，這種魔力始於他為那些偉大畫家拍攝，並在戰後他對人物攝影的熱情裡持續呈現。

一九四五至一九四六年間，每個經過卡提耶－布列松鏡頭前的人都成了他的拍攝對象，彷彿他發誓要補回失去的三年時光一般。藝術家、記者、作家、詩人、知識份子、設計師，沒有人能逃過他的鏡頭。愛迪・皮亞芙（Édith Piaf）、尚・波揚、艾蓮娜・拉札雷夫（Hélène Lazareff）、塞內普（Sennep）、迪奧（Christian Dior）、尚・埃菲爾、路易斯・爾莫蘭（Louise de Vilmorin）、菲尼等人，都成為卡提耶－布列松的拍攝對象，並且拍得十分傳神。還有在自家陽臺上被拍攝的保羅・艾呂雅（Paul Eluard），工作室裡的愛德華・皮尼翁（Edouard Pignon），以及與一群學生在一起的洛特。入鏡的不全是公眾人物。在卡提耶－布列松的作品裡，還包括設計師，同時也是鴉片癮君子的克里斯汀・貝拉爾（Christian Bérard），他雙手緊

抓住飾有阿拉伯雕花的鐵床架，彷彿那是囚籠的欄杆；還有像個運動員般躍過床的畢卡索；抱著貓的史特拉汶斯基（Stravinsky）；卡蒂埃大樓總管杜桑（Toussaint）小姐。他還拍過莎拉‧伯恩哈特（Sarah Bernhardt）的前女僕，她現在是孔德博物館（Musée Auguste Comte）的管理員；也拍了巴黎聖母院的神父里克爾（Ricœur），他頭戴帽子，一手拿著公事包，另一隻手像拿破崙般放進長袍裡。

卡提耶－布列松痛恨「名人」的概念，並不是他從未追逐過名人（誰沒有呢），或者故意忽視他們，畢竟這也是不可能的，甚至可以說他認識的名人比他拍過的還多。但自由主義原則讓他拒絕把名人歸入特別的菁英類別。有一天，卡提耶－布列松發現照片歸檔員有意把他拍過的名人按姓名另歸一類，他就在檔案袋上寫著：「這張名單非常荒謬。請重新列一份清單，只列好的肖像作品。」還將「名人」二字用粗筆畫圈，加上一句：「令人反感的觀念！」接著又用黑色麥克筆寫著：「以下所列姓名僅代表這些人的臉出現在照片上，並不代表那是肖像作品。」

卡提耶－布列松始終是卡提耶－布列松。

這個時期拍攝的肖像有一些成了他的代表作：沙特叼著菸斗穿著羊皮夾克，在阿茲（Arts）碼頭上閒聊；卡繆衣領豎起，態度和藹地微笑。他拍攝的每一個場景洗出的照片都不超過十數張，因此可以從這些照片得知，要在難得的會面中捕捉到這些讓人驚喜的畫面是多

麼幸運。卡繆這張照片是在記者採訪時拍攝的。

當拍照成為採訪活動的一部分，且雙方都對拍攝事先知情時，拍攝現場總會比較混亂。如果受訪者還對拍照風格提出意見的話，就有可能演變為一場災難。梵樂希受訪時可不會隨意讓人拍照，他要自己擺姿勢給攝影師拍：比如說擺出正面、四分之三側臉、側臉，好看的一面、不好看的一面……拍攝過程簡直是惡夢。特別是他對自己正在犯的錯誤毫無所覺，例如他會站在鏡子前，和壁爐架上自己的半身雕像面對面；或是穿上正式的法蘭西學院院士服，而不是展現真實的自己。這樣的舉動並不是因為虛榮，而是出於害怕；他害怕照相機，害怕自己的形象失控。每一次聽到快門聲，他都會緊張地問：「拍到你想要的了嗎？」

梵樂希於一九三九年曾寫過關於可見事物與有形事物的相互對應關係，他擺出那種姿勢也許就是想到了這一點，而這得歸功於他所說的「惡魔攝影記者」（demon press photographer）。也或許他是想起了寶加筆下的大師馬拉美，因為馬拉美就是那樣坐在壁爐前的。

拍攝每幅肖像照都是一次探險——因為無法事先計畫。卡提耶－布列松去見愛琳和菲德烈克・居禮夫婦（Irène and Frédéric Joliot-Curie），也就是那對首次以人工製造出放射性元素的著名物理學家時，就知道這將是件苦差事。希姆曾在一九三五年拍過他們，那是一幅經典肖像，沒有神祕感，也沒有驚喜。此時政府剛剛發布這兩人的人事命令，菲德烈克是原子能

機構的高級長官，愛琳是鐳研究所的主管。所以對卡提耶－布列松來說，一定不能制式化地將他們安排在書桌後面或是一堆科學圖表前面。

按了門鈴後，他們前來開門，那一剎那，照片自動在眼前呈現。他們夫妻倆並排站在門口，那形象活像是中世紀的人，還沐浴在一層修道院般的蕭穆光環中，舉止笨拙，尷尬地扭著手，試圖在這個闖入者面前隱藏內心的恐懼。他們的表情如此悲傷，任何人都會以為他們在參加自己的葬禮。正是這種孤寂的形象，而不是他們的表情或者身後的室內環境，讓人想起范艾克（Jan van Eyck）描繪商人阿諾菲尼夫婦的那幅肖像作品。卡提耶－布列松在腦中無意識反射出藝術史上某幅代表性作品，這不是第一次也不是最後一次，骨子裡他仍然是洛特學院的學生。眼前這幅畫面太過令人震驚，讓他忘了禮貌，還沒來得及開口問好，就下意識瞄準目標開火了。他後來又拍了幾張照片，不過純粹是基於禮貌，不想讓他們難堪，但他一開始就知道，他已經拍到真正重要的畫面了。對一張臉或一個人的第一印象總是最準確的。

在他拍的所有肖像作品中，這一張始終是蒙迪亞哥最喜歡的，原因就是它所激起的情感：

居禮夫婦兩個人的雙手都緊扣著，臉繃得很緊，好像在等待什麼威脅降臨，但不能說出口，他們的眼睛被一根看不見的繩索與鏡頭綁在了一起。即使在古典繪畫中的天使長加百列臉上，都不曾看過如此焦慮的表情。

卡提耶－布列松與難以相處的西蒙波娃在首次會面卻非常順利，地點在奧德翁路（rue de l'Odéon）上，正對有名的阿德里安娜・蒙尼爾（Adrienne Monnier）書店。幾年後，好運不再，在西蒙波娃位於紹爾切（Schoelcher）大街的家裡，她非常不友善地問道：「這要花多長時間？」

卡提耶－布列松不得不回答，只好以帶點尖酸幽默的口吻說：「比看牙醫的時間長一點，但比看心理醫生的時間短一點。」

為了懲罰卡提耶－布列松的魯莽，西蒙波娃給他的時間剛好只夠拍完一卷底片。不夠圓滑有時也會壞事，因為當事情失控時總是難以挽回。卡提耶－布列松為香奈兒拍照時，本來打算跟她談論一下兩人共同喜歡的詩人勒韋迪（Pierre Reverdy），但不知為何卻提到了布絲凱，此人正是香奈兒在巴黎沙龍裡的死對頭。這位偉大的時裝設計師發了一串詛咒，並就此中斷拍攝。

到目前為止，卡提耶－布列松已經從實務中歸納出兩三項非常重要的竅門，而這些竅門幫助他成功掌握了肖像攝影的特殊技巧。其中一項是不能邊說話邊拍照。他很景仰印度名導薩雅吉・雷（Satyajit Ray），其為人及導演功力都讓他欽佩，但卡提耶－布列松從來沒有拍攝過他，只因為他們有很多共同話題，所以他不想用照相機破壞兩人之間的和睦。這樣的情況

也發生在作家兼記者德斯諾斯（Robert Desnos）、作曲家瓦雷塞（Edgard Varèse）和舞蹈家努列耶夫（Rudolf Nureyev）身上，對於後者，卡提耶－布列松只拍過他在舞臺上的照片，從未在私底下拍攝。卡提耶－布列松曾為心理學家榮格（Carl Gustav Jung）拍過肖像，之後很後悔沒有跟他談起年輕時科勒母親所說過的預言。但當你試圖捕捉人物內在的沉默時，就不能發出噪音讓他們分心。照相機必須悄然無聲地深入被拍攝者的襯衫和皮膚之間，最重要的是抓住內心的顫動，而不是臉上的表情，那種不為人知的內心畫面，就是包藏於外在形象之下的靈魂精髓。

肖像攝影裡缺不了眼神，就這一點而言卡提耶－布列松的敏銳眼光和純熟技藝十分值得讚賞。比如說卡提耶－布列松曾拍攝過布拉克，他從來不正視攝影師，卻總是看著卡提耶－布列松身後他自己的作品。還有博納爾，之前提到他也是卡提耶－布列松成功拍攝過的藝術家，儘管他也從來不敢面對鏡頭。攝影師必須保持一種不間斷、不認輸的好奇心，才能抓住這「眼神」，以及蘊含在臉部線條、皺紋與凹陷處的難解神祕感。卡提耶－布列松也喜歡即興發揮，而不是事先訂下宏大計畫，因為想要探究人的靈魂深處，就得抓住真實生活的瞬間。相貌姣好、姿態好看，這些對於肖像攝影來說都不重要，重要的是呈現自然、新鮮的印象。有時候不太了解被攝者反而更好。如果要拍攝富有創意的藝術家，必須先研究和了解他的作品，然後再拋開對他的認識，讓你的直覺不受侵擾。你必須讀他的書、看他的畫、聽他的音

樂，而且不能只是表面瀏覽。但之後你得把這些全都拋在腦後，投入被拍攝者的環境裡，進入那種氣氛；但絕不要干預，要當個隱形人。用這種方式，你就不會去指導對方，或要求擺姿勢。理想的狀態是被攝者渾然未覺你的存在。要做到這一點，攝影師就必須像弓箭手一樣專注，拍照時要如箭一般輕盈。

你必須意識到，無論名聲好壞或財富多寡，任何人都可以成為肖像攝影的主角。街上一個路人的臉，就可能比一個名人更能刺激攝影師的視覺。正是這一點驅動著徠卡的出動以及視線的停留。

攝影師必須不斷等待意料之外的那一瞬間，那個被攝者忘記、甚至背叛自己的決定性瞬間。有一次，在大流士‧米堯（Darius Milhaud）的排練中，卡提耶－布列松為了不打擾他，就站在他的背後。儘管徠卡相機很安靜低調，但輕微的快門聲仍然被這位作曲家聽見了，他轉過身來，惡作劇般地吐了吐舌頭，成就了這個一生一次的拍攝機會。

卡提耶－布列松最優秀的攝影作品不是肖像，而是那些機運相會的瞬間。有時候，人和人的會面的確會變成促膝談心（tête-à-tête），但即使那樣的場合，他拍的多是人物的側面。他拍攝的人物很少直接看著鏡頭。這些側影是拍攝雙方的一種默契，被拍的人保留了自己一部分的臉孔，而攝影師則得到了他一部分的靈魂。在成千上萬個看過這些照片的人裡，很少人了解這個祕密。但這也不足為奇，如果很多人都注意到了，那反倒奇怪，因為那隱藏在陰

影中的部分通常都不是最突出的。

肖像藝術家必然會意識到，肖像藝術在某種程度上也是在為死亡造像，是一場與時間的真正對決，因為肖像反映的就是注定消失的人事物。按下快門的一瞬間，攝影師必會意識到人類和其他的一切都是短暫的，但另一方面，所有的照片與肖像都是永恆的。正因如此，卡提耶－布列松不在照片上標註日期，除非是新聞攝影。但他仍舊保持精確，因為他的照片所反映的，正是精確的一瞬間。

這些照片背後沒有特別的竅門或公式，而僅僅是一種內心的智慧。畫面奇蹟般地凝結在1/125秒間，每一張照片都反映了永恆的一瞬間。卡提耶－布列松拍攝的人物經常像是處在隔絕的狀態中，而那隻盯著他們的巨人之獨眼卻好像隱身而不可見。

身為肖像攝影師，卡提耶－布列松可以讓自己的名字和特定的小社會連結而留名於後世，就像阿爾伯特（Josef Albert）以拍攝法庭和巴伐利亞路德維希二世（Ludwig II of Bavaria）的城堡故事而聞名，或者像比頓（Cecil Beaton）拍攝英國皇室那樣。但相反地，卡提耶－布列松選擇擁抱整個世界。

第六章

從紐約到新德里：一九四六～一九五〇

人不可能參加自己的葬禮，同樣地，藝術家也不可能出席自己的逝世紀念回顧展。然而，向來特立獨行的卡提耶－布列松，倒曾經有過這麼一個機會，當然，這也是要付出代價的。

紐約最具威信的藝術機構，現代藝術博物館（Museum of Modern Art, MoMA）於一九四〇年成立攝影部，並對卡提耶－布列松從早期開始的作品就很感興趣，所以首任館長紐霍爾（Beaumont Newhall）決定為他舉辦回顧展。法國解放後，紐霍爾沒有聽到任何卡提耶－布列松的消息，便以為這個法國人已經死於黑森林的戰俘營，或在逃亡時被擊斃了，所以這個回顧展應該會是個逝世紀念回顧展。紐霍爾的妻子南茜也在現代藝術博物館工作，對此未經查證的傳言感到不安，於是聯繫了一些在巴黎的美國攝影師，向他們打聽情況。其中一位美國攝影師成功聯繫上活得好好的卡提耶－布列松。卡提耶－布列松獲知此一殊榮後，

覺得應該再度穿越大西洋前往彼岸的美國，更何況現代藝術博物館的工作人員得知他們的英雄「死而復生」後，依然熱情不減，繼續籌辦這次展覽。

打從一九三五年以來，卡提耶－布列松就著迷於美國的複雜性，在一九四六年，懷著這份情感，卡提耶－布列松和妻子抵達紐約。此時的他渴望呼吸新世界的空氣，重燃對報導攝影的熱情，因為這個國家帶來的衝擊大大喚起了他的好奇心。

這個所謂的「逝世紀念回顧展」生動地體現了「外來的和尚會念經」這句諺語。這次距離利維在紐約為卡提耶－布列松舉辦的第一次展覽已有十年之久，卡提耶－布列松對美國永懷感激之情，他晚年在一篇獻辭裡用典型自嘲口吻寫道：「我能以『麻煩製造者』（foutigraphe，音似攝影師〔photographer〕）的身分為人所知，都要歸功於我的美國朋友。」

除了畫廊主人利維和博物館長紐霍爾之外，卡提耶－布列松所謂的美國朋友，還包括藝術評論家索比和柯爾斯坦（Lincoln Kirstein），後者後來創立紐約第一個芭蕾舞團，並撰寫了一系列攝影論文。還有門羅・惠勒（Monroe Wheeler）。卡提耶－布列松很幸運，這麼年輕就被這些出色而具高度影響力的人認可，這是好運，但也很危險，因為歷史中不乏快速崛起也迅速隕落的例子。

這些美國朋友在卡提耶－布列松身上看見了什麼呢？柯爾斯坦認為卡提耶－布列松具有法國傳統的典型特質：構圖比例勻稱、影像清晰、手法簡潔，以及一種不失氣度的儉樸風格。

他在卡提耶－布列松刻畫人性內在矛盾的作品中看見了拉辛的身影，因而指出卡提耶－布列松的手法有如「結合耶穌會與新教」──古典，但非學院式。對柯爾斯坦而言，卡提耶－布列松是為自己的藝術找到了機械式媒介的藝術家，左眼看著內在世界，右眼看著外在世界，而他的作品魅力正來自這兩者的融合。柯爾斯坦認為他承襲了從聖西門（Saint-Simon）到尚・雷諾瓦的一脈藝術傳統，這個藝術傳統還有劇作家博馬舍（Beaumarchais）及塞尚。這些藝術家都影響了卡提耶－布列松的攝影作品，他自己又加入了幾分清新、優雅和真實的質感，因而與這些藝術家有所區隔。大多數美國傳記作家寫到二十世紀四〇年代的卡提耶－布列松時，都以這樣一句話做結：「他業餘時仍在畫畫。」

哈佛大學畢業的藝術史學家紐霍爾稱讚卡提耶－布列松的作品兼具敏銳度與強度，視覺構圖甚佳，使用徠卡相機的精湛技藝也令他折服。卡提耶－布列松態度十分嚴謹，卻能以近乎隨性的方式靈活運用其攝影技術，讓他大為讚賞。最後，紐霍爾認為卡提耶－布列松是一位戰戰兢兢並痛恨閃光燈的攝影家，因為閃光燈是最具侵略性的光。

美國報章也不落人後，把卡提耶－布列松的作品匯集成各個系列，如：象牙海岸、墨西哥、西班牙內戰、喬治六世加冕、馬恩河畔的帶薪休假、巴黎解放、廢墟中的德國。《時代》雜誌評論毫不猶豫地把他形容為由畫家轉行的「歷史學家」。《哈潑時尚》更大加讚賞他攝影作品中的情感強度凌駕於其他「人道主義記錄者」之上。

種種評論讓人堅信，照相機就是為了卡提耶－布列松而存在，他是新視覺的保衛者和大師。一九四七年四月，這個對卡提耶－布列松來說如同里程碑的展覽，即將結束為期兩個月的展期，他的朋友卡帕給了他一項建議，日後看來更顯睿智：

小心那些標籤，他們讓你愉快，他們會把這些標籤貼在你身上，讓你永遠也擺脫不了。你會被定義為超現實主義攝影家⋯⋯你會迷失，然後變得矯揉造作。只以攝影記者的身分繼續你的路，把其他標籤都埋在心底。只有這個身分才會讓你和世界上任何事物接觸時，一直都感到快樂。

「造作」這個詞概括了卡提耶－布列松所唾棄的一切，讓他下定決心把超現實主義的影響降格，並留在過去。這項建議很簡短，但來自一位他最尊敬的人，而且來得正是時候、效果持久。卡提耶－布列松對卡帕一直非常感激，因為從那天開始，他打開了全新的視野。

卡提耶－布列松在紐約就像在家一樣自在。美國的整體環境並沒有給他這種感覺，但紐約不是美國。如同許多法國人一樣，他既對美國著迷，卻又感到抗拒，讚賞美國人的前衛精神，但同時又不喜歡他們處事的笨拙，以及不夠含蓄的風格。

然而，他對紐約的熱情始終不變，即使這個偉大的城市已經不是十年前他記憶中的樣子。他享受在大街小巷穿梭遊蕩的樂趣，興致絲毫不減當年，對街道和街上的行人也同樣興趣盎然。

曾為卡提耶－布列松那部戰俘歸國電影寫過評論的記者羅伊，此時也住在曼哈頓；他曾在加州女子學校教授法國文學。羅伊常常在星期天陪卡提耶－布列松散步。有一天，他很驚訝地發現卡提耶－布列松竟然在教堂裡拍照，他懷疑這個人是不是連上洗手間也帶著徠卡相機。羅伊被卡提耶－布列松強烈的好奇心迷住了，看著他穿梭在人群裡拍攝，根本沒意識到別人可能不喜歡入鏡。羅伊擔心路人會感到冒犯而做出可怕的事。所幸什麼事也沒發生，沒有爭吵，沒有人想要殺了卡提耶－布列松。卡提耶－布列松工作時，總好像有股超自然的力量保護著他，讓他只管實踐他的藝術；他沒有隱身術，有的僅僅是無與倫比的忘記自我、也讓別人忘了他的能力。在他身上，我們似乎看到禪意弓箭手的影子。但羅伊只相信他看見的，他無法想像卡提耶－布列松內心世界的運作，以及按下快門瞬間所展現的超凡魔力——拉開弓時深刻的精神狀態：

我在哈林區的黑人教堂裡，看見牧師和信徒處於一種狂喜的狀態，他們在唱歌、鼓掌，一個女人用尖銳的黑人嗓音懺悔，滿嘴冒泡。卡提耶－布列松這個隱形人，在這些祈禱者之間

穿梭，並且近距離拍攝他們，可是他們卻從未注意到有隻洞悉一切的「海鷗」在眾人間飛翔。

在羅伊的眼裡，卡提耶－布列松是個在工作中忘我的人，一個屬於他的時代的人：始終保持緊張、總在行動，雖然不認識所有的人、不知道所有的事，但他清楚知道自己的世界，也是更重要的世界，那是畫家、詩人和作家的世界。如果以卡提耶－布列松的朋友圈來判斷，他不是攝影師圈中的攝影師。他介紹羅伊認識哈林文藝復興運動的領頭人，比如詩人休斯（也是他在墨西哥探險時期的夥伴），現在已經是黑人知識界的主要人物了；還有當時正在埋頭創作巨著《隱形人》（Invisible Man）的艾里森（Ralph Ellison），以及沉浸在《心是孤獨的獵手》（The Heart Is a Lonely Hunter）和《金色眼睛的映像》（Reflections in a Golden Eye）這兩本成功著作的麥卡勒斯（Carson McCullers）。麥卡勒斯有著罕見的優雅與敏感，卡提耶－布列松曾在她位於尼亞克（Nyack）區的家中拍攝過她，兩人因此成了朋友。他那次拍了些非常出色的人像作品，生動表現出她脆弱和深沉的精神痛苦。這些人像作品還包括了福克納（Faulkner）等人，以及爵士樂和藍調音樂演奏家，卡提耶－布列松沒太多想的畫家除外，這些都是深印在卡提耶－布列松心中的美國元素。

卡提耶－布列松的妻子拉娜依然滿懷熱情地投入爪哇舞蹈，參與各種表演和演講，也漸漸被現代舞蹈所吸引。卡提耶－布列松夫婦住在昆斯博羅（Queensboro）橋附近，就在曼

哈頓東邊靠近五十八街街口。卡提耶－布列松戰前在巴黎艾呂雅（Éluard）那裡認識的杜根（Jimmy Dugan）為他們提供了這處住所，儘管他並不是房子的主人。他們在這裡住了一段時間後，又轉給卡提耶－布列松的妹妹妮科爾（Nicole Cartier-Bresson）。妮科爾是出色的詩人，米堯（Darius Milhaud）曾邀請她去自己任教的加州奧克蘭大學。他們還在這屋子裡接待過羅伊以及印尼的聯合國代表團。

《當代人物傳記一九四七》（*Current Biography 1947*）上記載卡提耶－布列松的工作地點在麥迪遜大道五七二號，這裡就是赫斯特（Hearst）集團《哈潑時尚》月刊的編輯部。這是卡提耶－布列松的第二個家，這要歸功於主編斯諾（Carmel Snow）和藝術總監布羅多維奇（Alexey Brodovitch）。在《哈潑時尚》和《時尚》這兩本競爭激烈的雜誌之間，卡提耶－布列松選擇了《哈潑時尚》，因為它在美術風格上更大膽，工作也更有效率。卡提耶－布列松非常讚賞和信任布羅多維奇的眼光，並欽佩他能夠巧妙運用留白，以高超技巧處理書頁對折處的構圖，並具有整體性地設計版面的天賦。卡提耶－布列松甚至奇蹟般允許他調整自己的照片的位置，只要那符合雜誌的需求。斯諾夫人則性格較魯莽，知識不豐富但感受力驚人，她的才華和獨立精神讓卡提耶－布列松佩服，她把《哈潑時尚》成功打造為超越時尚的雜誌，因此贏得卡提耶－布列松的真心祝賀。她擅於挖掘年輕作者，並促成他們合作，若沒有她的創意直覺和靈感刺激，不可能存在這樣的夥伴關係。

於是，卡提耶－布列松來到了紐奧良。在猶如烤箱般的悶熱環境裡，和一個極為敏感的二十二歲同性戀者一起工作。此人具有挖苦人的幽默氣質，曾任職於《紐約客》雜誌，後來《哈潑時尚》登載了他的第一本短篇小說集，為他帶來成功的機會，他就是楚門‧柯波帝（Truman Capote）。雜誌社派兩人去記錄「一趟印象主義之旅」，並給他們完全的自由（carte blanche）：一人是雜誌編委的新寵，正巧也出生在這路易斯安那州的最大城市，另一人則是「斯諾太太從法國進口的攝影師」，聽說是個真正的專家。在此之前，年輕的美國作家從未聽說過卡提耶－布列松，但對這位新朋友毫不吝惜讚美之詞。卡提耶－布列松有項特質更讓他推崇備至，那就是獨立於所有事物之外，有時甚至太獨立了。對於這次合作，他的回憶與羅伊不謀而合，令人驚訝。他在《犬吠》（The Dogs Bark）中如此描寫卡提耶－布列松：

那天，我有機會觀察他在紐奧良一條街上開工。他像隻瘋狂的蜻蜓在人行道上飛舞，脖子上掛著三台大徠卡相機，第四台則緊緊貼在他的眼睛上喀嚓、喀嚓、喀嚓（照相機似乎就是他身體的一部分），以一種歡愉的專注和宗教般的狂熱忙著他的喀嚓、喀嚓。卡提耶－布列松的獨行已達到藝術境界，他神情緊張，情緒高漲，全心投入他的工作。可說是獨行的狂熱者。

柯波帝用幻覺般的想像描寫紐奧良。據他的描述，紐奧良除了貧瘠的風景之外，什麼都沒有。在安靜的時刻，這座城市沐浴在特別的氣氛中，讓人想起前超現實主義畫家基里訶筆下那種形而上的城鎮景象，散發出一道生冷的光芒，讓最平凡的人物和最天真的臉上都顯現出一抹意想不到的暴力之色。

在路易斯安那的十天，所有費用都有人支付，一切都相當好。不過，其實只有卡提耶－布列松這麼覺得，他才剛探索這個美國南部最大的城市，但柯波帝卻有點不適應。這位初出茅廬的作家迫不及待想離開，不僅因為這座城市讓他回憶起不快樂的童年（他母親曾把他獨自關在房裡），他也急著要回到他的新愛人、藝文評論家阿爾文（Newton Arvin）身邊。

卡提耶－布列松有一項計畫，希望找一位作家搭檔共同創作一本圖文並茂的書──照片與文字同樣重要，使人分不清究竟是照片說明文字，還是文字說明照片。曾有一段時間，他考慮過友人柯爾斯坦，但身為舞蹈和攝影專家的柯爾斯坦畢竟只是評論家，而不是以作家的身分著稱。一九四一年，埃文斯和艾吉（James Agee）共同出版了一本令人難以忘懷的書《讓我們現在讚美名人》[1]，這本書提供了一種很好的模式，尤其文字和攝影是在相同的條件下

1　《讓我們現在讚美名人》（Let Us Now Praise Famous Men）是在財富雜誌（Fortune）與美國聯邦農業安全管理局（Farm Security Administration）資助下，出版於一九四一年的著作，記錄了大蕭條時期貧苦佃農的生活樣貌。書名來自《便西拉智訓》（Wisdom of Sirach）中的一句話：「讓我們現在讚美名人，以及賜生我們的父。」

完成的：《財富》雜誌贊助作家和攝影師一起穿越阿拉巴馬州，報導當地農民的生活條件。

當雜誌社最後決定不發表這些文章時，圖片和文字便組合在一起，造就了這本獨特的書。卡提耶－布列松認為他也可以做同樣的事。在紐約遊蕩後，這次的南方之旅成了某種催化劑，激發出他的雄心，希望出版一本關於美國的書，目前就只缺找到合適的搭檔了。

詩人布林寧（John Malcolm Brinin）當時三十歲，他的第一本詩集就贏得了評論界的好評，後來的作品也深受各大院校讚賞。不寫作的時候，布林寧在康乃狄克州和波士頓的大學任教，不教書的時候便旅遊，一有機會就穿越大西洋，好像想創造某種紀錄似地。這種帶有不安分精神的人，正是卡提耶－布列松的理想搭檔。卡提耶－布列松這時正好獲得一筆旅行經費，想找一個作家一起出發。這是為了《哈潑時尚》專題報導，主題是「他們是世界的創始人」，將以書籍形式出版，背景就設定為美國。

第一次見面時，布林寧被卡提耶－布列松這位法國佬的外貌給嚇了一跳：他的臉頰紅如蘋果，眼睛碧藍，剃著個囚犯般的平頭。卡提耶－布列松給他的印象是一個非常害羞的人，說著洋涇濱英語，為了宣示自己掌控全局，老是在擺弄相機。布林寧很快就確信卡提耶－布列松天生能夠自我隱形，這讓他能保持道德中立和隱身狀態。而不得不承認的是，布林寧毫不缺少批判精神，他尖刻的幽默感經常在同性戀圈子裡表現出來，有時還顯得非常無情。

一九四七年四月中，這對新工作夥伴開著車展開穿越美國之旅，路程長達一萬二千英

里。這是真正的長途旅行，從巴爾的摩到波士頓，途經華盛頓、孟菲斯、休士頓、洛杉磯、鹽湖城、芝加哥、匹茲堡等城市。卡提耶－布列松的目光四處游移，完全不設限，他的徠卡相機始終處於待命狀態，並且對人比對景物更感興趣，對臉比對身體更感興趣，因為只有臉才會說故事。這一點紐約比其他地方都好，因為從以前到現在，紐約就是名副其實的種族、文化大熔爐。沒有什麼比生活片段更轉瞬即逝的了，相對而言，建築則能保持不變。卡提耶－布列松的工作正是在這些碎片消失前抓住它們。他出發的前一晚告訴一位記者說：「我喜歡人的臉，因為一切意念都寫在上面……說到底，我是個報導者，但也有更私人的一面，我的照片就是我的日記，它們反映人類本質的普遍性格。」當記者問卡提耶－布列松在取景器中看到什麼，他回答道：「那是我無法用言語形容的東西。如果可以，我就會是作家了。」

布林寧或許會對這樣的話感到不快，但他明白夥伴所表達的意思。出發前夕，他們在卡提耶－布列松家吃了一頓爪哇餐，那裡有一大群人說著各種外國語言，桌上扔了一大堆地圖和旅遊書，恩斯特則揣測大膽的卡提耶－布列松會怎樣用黑白底片拍攝大峽谷。布林寧為了打聽有趣的八卦消息，便主動接近萊達（Jan Leyda），她是研究艾蜜莉·狄更森（Emily Dickinson）的學者，並向她打聽其他客人：

「他是誰？」

「卡利（Cagli），義大利畫家。」

「有什麼辦法能看到他的作品呢？」布林寧問道。

「沒有，但卡提耶－布列松覺得他很糟糕，他是卡提耶－布列松的學生。」

「他跟他學什麼？」

「你不知道？」萊達驚呼道：「你不知道卡提耶－布列松認為攝影只是消遣，他認為自己本質上還是一個畫家。」

就這樣，從旅程一開始，布林寧總算了解這位夥伴隱密的雄心壯志。另一方面，他們上路後，他才發現卡提耶－布列松對美國的真正觀點。回來之後，布林寧感覺到這本專輯所挑出的照片具有典型的卡提耶－布列松風格，一百張照片中大部分拍的都是紐約，這樣會使整本書的性質失衡。而其餘的照片都呈現出一種陰鬱、悲觀的鄉村景象。卡提耶－布列松似乎只對火車延誤之類的題材感興趣，因為只有透過這樣的照片，他才能扭轉歐洲解放後對於美國所抱持的過於理想的印象。

卡提耶－布列松拍攝紐約的天際線時，是從哈德遜河靠紐澤西這一邊拍攝的，前景就是霍布肯（Hoboken）碼頭，當時發生一場火災，現場還冒著煙。他試圖在這張照片中表現這個社會的宏偉景象其實和暴力很緊密地編織在一起，所有東西都會自我焚毀。他從來不會錯過典型的場景，比如說垃圾場。

當然，他的作品裡還是有笑容的，但非常少：紐約年輕女子互相爭艷，只為了博得穿

著制服男子的注意；；德州某咖啡館的經理；；底特律一位年輕新郎跪在他來自密西根的茱麗葉

面前；；酒吧裡喝醉了的紐約客；；巴爾的摩獨幢別墅裡的朋友和鄰居。他也拜訪一些名人並

為他們拍照，例如：在加州的尚‧雷諾瓦；；福克納和他的愛犬；；拍攝《路易斯安那的故事》

（Louisiana Story）的羅伯‧佛萊厄提（Robert Flaherty）；工作室裡的史特拉汶斯基；；在聖塔莫

尼卡家中陽臺上的波特；；在大南方岬（Big Sur）的亨利‧米勒（Henry Miller）；；在奧克蘭的

米堯；；在石龍雕像前的萊特；；斯坦伯格面對著一隻貓在打坐。然而，這些肖像照大多是

因為接受他人委託而拍攝，不是卡提耶－布列松的重心所在。

卡提耶－布列松的鏡頭真正關注的是種族主義、貧窮、不公正、排外、失業、犯罪、孤

獨、社會不公、宗教偽善、壓迫和富人的傲慢。就像許多外國人一樣，他也有偏見，並在現

實中尋求符合這種偏見的場景。此外，他還是個左翼法國人，這是他堅定不移的立場，甚至

願意投票給共產黨。他的觀點不只源自於經歷，也來自和美國知識份子私下的談話。還是那

2 凱薩琳‧安‧波特（Katherine Anne Porter，1890～1980），美國小說家、記者、政治活動家，著有小說《愚人船》（Ship of Fools）暢銷全美，曾獲普立茲圖書獎並三度提名諾貝爾文學獎

3 法蘭克‧洛伊‧萊特（Frank Lloyd Wright，1867～1959），美國建築師、室內設計師，提出「有機建築」的概念，主張建築設計應與所處環境以及人性協調，被美國建築師學會稱為「最偉大的美國建築師」。

4 索爾‧斯坦伯格（Saul Steinberg，1914～1999），美國漫畫家、插畫家，作品發表於《紐約客》《財富》《哈潑時尚》等諸多雜誌。

個老問題，他會在不同場合裡問：錢從哪裡來？

布林寧的父母是美國人，但出生在加拿大，他對卡提耶－布列松的某些言論大感吃驚。在薩拉托加（Saratoga），有一次布林寧看見卡提耶－布列松外出回來，邊走邊揉著手臂，因為他剛才跟員警發生推擠，員警反覆對他喊著：「不准拍照！不准拍照！」但並沒告訴他理由。卡提耶－布列松後來總結說，一定是有太多男性被他拍到時身邊的女伴都不是他太太。在底特律，他說這座城市是美國現象的典型。只要讀一讀他對反映日常生活的照片所下的評論，就能知道他的觀察和感受到底有多犀利。比如說在紐約：

午夜時分去時代廣場的一家咖啡館。這家咖啡館解決了中下收入或趕時間的人的晚餐問題。它像個食堂，對新來的顧客而言充滿了誘惑，但對那些常客來說則不幸地習以為常，在一張長長的櫃檯一頭放著各種熱菜，剛燒好的肉還冒著熱氣，另一頭則擺著各種冷菜，乾淨地擺在碎冰塊上，很像小孩的茶會。每個人都拿著托盤自己夾菜，但顧客人數多時你得快點做出決定，些許猶豫就會招致他人不耐煩的皺眉。如果希望享受這裡的集體生活，就必須犧牲一些出於情感習慣的特定個人需求。

儘管卡提耶－布列松有時帶著負面觀點，布林寧仍對這位「有國際觀的外國人」讚賞有

加，因為他能巧妙捕捉到即將由平凡轉為神祕的瞬間。坐在車上時，通常由作家決定路線，但步行時則是攝影師說了算。然而，為了避免入鏡，布林寧總會試圖走到前方或跟在攝影師背後，但仍免不了被說站錯地方。

布林寧被卡提耶－布列松多面向的視角迷住了。卡提耶－布列松好像能夠既聚焦於一個主體，同時又留意場景內其他十個競逐他注意力的事物；當他滿足一項拍攝欲望，隨即轉向新目標；如果實在沒有什麼可拍的，他會變得沉默、緊張而難以接近。他好像經常處在警覺狀態，被孜孜不倦的使命感折磨著。但布林寧也確實回憶起一些罕見的時刻：卡提耶－布列松露出高興的表情，帶著他獨特的微笑，甚至忘了把徠卡相機拿在手邊。這樣的時刻有一次出現在亞利桑那州的塞多納（Sedona）當時他們在恩斯特和坦寧的家裡，[5] 還有一次是在洛杉磯的放映室裡，當時尚・雷諾瓦正在為博耶和精心挑選的客人放映《回歸》。[6] 只有在這種朋友相聚的時刻，他才會放鬆戒備。

布林寧為這次旅行寫了一本日記，帶著猶如宗教般的虔誠記下每天的趣事，其中大部分都在記錄卡提耶－布列松「現象」，甚至加入一些自己的主觀感受和適度的誇張，充滿啟

5　多蘿西婭・坦寧（Dorothea Tanning，1910～2012）美國畫家、版畫家、雕塑家，作家暨詩人，早期作品帶有超現實主義色彩。

6　查爾斯・博耶（Charles Boyer，1899～1978）法裔美國演員。

發性和洞察力，真切描繪出卡提耶－布列松的性格。在華盛頓時，我們看見他興奮地描寫這座城市的各種幾何式街景——壅堵的汽車、滿是路標的十字路口、街道線消失在遠處的迷霧中、和諧的車道曲線組成複雜系統，並揭露那些巍然屹立、貌似陵墓的政府大樓所象徵的絕對權力。

兩人在旅途中相處得不錯，但也有幾次關係變得緊張。首先，最根本的矛盾來自於兩人為表達意見所需要花費的時間不同：一位需要即刻行動，瞬間爆發；另一位則要長時間醞釀思考。卡提耶－布列松難以相處的性格和個人主義也造成一些不快，這一點早在多年前他去義大利時就已經考驗過蒙迪亞哥了；蒙迪亞哥當時已是他的好友，還比較能容忍他。

剛開始時，布林寧不得不忍受卡提耶－布列松抱怨公路上的時速限制，以及車子不是敞篷車等等。布林寧一直克制自己，直到結束旅程回家時，終究因為出版的事而爆發了。本來要出版這本書的萬神殿出版社（Pantheon）拒絕了他們的書稿，出版社不願冒財務風險出版這本文字與圖片的差異如此巨大的書。布林寧氣瘋了，他認為是法國人一直處心積慮想以個人名義出版一本只屬於攝影的書，而他自己僅僅被當成引領進入美國深處的嚮導。

兩人就此分道揚鑣。布林寧後來因撰寫狄蘭‧湯瑪斯（Dylan Thomas）在美國巡迴演講的內幕故事而聲名大噪。之後他又寫了一本葛楚‧史坦傳記和描寫大洋郵輪生活的書，就走回了自己喜愛的八卦寫作路線，撰寫了自己的回憶錄，並於一九八一年出版。這本自傳充斥

著許多後來證明與事實不符的香艷細節，內容涉及許多名人，如艾略特、柯波帝和卡提耶－布列松。卡提耶－布列松一人就占了整整一章，六十頁左右的篇幅充滿了怨恨和報復。這幾位書中主角還是透過評論才得知的。柯波帝看過內容後，譴責這本書根本是惡意胡扯，否認布林寧在書中提到他對別人的惡評，並澄清他從來沒有說過這些話。

一九九一年，卡提耶－布列松那本關於美國的書終於得以出版，雖然是以個人名義出版，但他還是表現得非常寬宏大度，在謝詞中感謝了柯波帝和布林寧這兩位傑出的旅伴。

那趟穿越美國之旅，讓卡提耶－布列松錯過了一樁歷史事件：一九四七年五月二十二日，一個全新的機構正式在紐約註冊成立，那就是馬格蘭攝影通訊社（Magnum Photos, Inc.）。

在二戰前，馬格蘭就已經開始籌畫。卡帕在拍攝西班牙內戰前線時，經常在信件和談話裡提到這個想法。他一向認為攝影師不可以和他的底片分開，那是他們唯一的資產。攝影師權益保護原則就是源生於這個想法：攝影師合法擁有底片著作權，並可以任意出售複製品，藉此確保攝影師的獨立性，使他們能夠不受貪婪的雜誌社左右，不但有權要求雜誌社如何使用自己的照片，並在必要時可以拒絕佣金，因為所有「佣金」背後都藏著「要求」。馬格蘭的基本概念不是要成為代理商，因為代理商早就存在，並且使攝影師成了僱員。馬格蘭的目

的是成立一個真正屬於攝影師的機構，保留每個人的自由，並為確保他們的利益而存在。卡帕說，無論如何馬格蘭都不會是照片代理商。

在當時，這樣的機構簡直就是烏托邦，尤其卡帕的名聲並未帶來任何幫助。他是公認的說故事高手，富有魅力，慣於誇大，並具有嚴重的憂鬱傾向，甚至到了抑鬱的地步，尤其在愛人塔羅死後。卡帕原是匈牙利人，剛拿到美國公民身分。身為戰地攝影師的他，從一九四五年九月之後就陷入失業狀態，但因為他與英格麗·褒曼（Ingrid Bergman）熱戀而成為話題焦點。攝影事業受阻時，卡帕就夢想從事電影工作。作家薩羅揚（William Saroyan）認為他是個職業賭徒，攝影只是他的業餘愛好。卡提耶－布列松向來不從社會階級和權力角度區分人，只視他為不受道德教條約束的冒險家。在卡提耶－布列松眼裡，卡帕固然有種種缺點，但歸根究柢，這個人是優雅、魅力、歡樂、熱情和活力的化身。簡言之，卡帕就像一塊磁鐵，具有無法抗拒的吸引力，儘管大家認為他狡猾、靠不住，但這些都不重要；他的放浪形骸或許會讓周圍的人擔心，但他的社交能力十分出色，能拿到大筆佣金，使大家都從中受益。

卡提耶－布列松深愛希姆和卡帕這兩位好友，十二年的友誼只有在德國占領法國期間和他被捕時才不得不中斷。如果說希姆是他的摯友，那卡帕就是他的密友；前者具備了智慧、謙遜、深度和敏銳的特質，後者則充滿了直覺、衝刺的力量、恣肆和極端的幽默感。一個愛

賺錢，一個愛花錢；一個思考如何把事情做得更好，一個只管去做。希姆是思想家，而卡帕是個有宏偉想法的人，兩人就好比是烏龜和兔子，但馬格蘭如果沒有希姆，這項工程就永遠不可能落實。卡提耶－布列松在兩人之間採取了典型的諾曼人態度，在這兩個東歐猶太人之間，在無約束的樂觀和建設性的悲觀之間，保持相等的距離。在理智面上他比較像棋手，但情感面上他則和賭徒是一夥的。

羅傑（Genrge Rodger）也加入了他們，這位英國人是個探險家、攝影傳統的傑出代表。雖然他的忠誠從未動搖，但始終居於邊緣，拒絕對任何事情負責。或許這是因為他沒有參與那次決定成立馬格蘭的歷史性午餐，但說到底還是得歸咎於他的性格。

卡帕在盟軍攻入義大利期間認識了羅傑。卡提耶－布列松在紐約和羅傑見面時覺得以前就見過他，於是馬上去查看自己拍攝巴黎解放時的底片，一遍又一遍地找，終於找到了羅傑的身影：胸前掛著照相機，站在一輛吉普車上，面對著從香榭麗舍大道走來的戴高樂將軍。卡提耶－布列松曾經拍過他，那時他還不知道三年後兩人會共同參與一項足以在日後改變他們生活以及同行生態的偉大工程。

這項冒險事業有五位共同創辦人：卡帕、希姆、卡提耶－布列松、羅傑和美國人萬迪瓦特（William Vandiverr）。萬迪瓦特後來退出了，五個火槍手減去一個，但也足以讓這場火延燒下去。

那段攝影師到處閒逛、頭頂烏雲、靈魂深陷貧窮的日子已經過去了。從現在開始，要講新的故事。在MoMA的餐廳裡開過幾次準備會議後，馬格蘭成立了。此時正值人們渴望拋掉戰爭的限制，重新擁抱世界之際。

身為馬格蘭的創始人，卡提耶－布列松已是全職的攝影師了。將來有一天，或許他會放棄這項工作而再度成為藝術家，對他來說，這項工作與藝術家的區別全在於別人加諸他身上的社會和行政責任。儘管如此，他依然把自己當成是從事藝術的人，即使稱不上業餘，好歹也是個狂熱愛好者，而且他的觀點和對攝影的愛從未改變。但從現在開始，他還必須考慮客戶的交稿時間。

非雇傭的酬勞是四百美元，由斯諾太太預先支付給卡提耶－布列松，她帶走了一堆他仍在等待出版的照片。接受佣金意味著也有權拒絕，現在攝影師可以為自己工作，同時也繼續為別人工作。卡提耶－布列松曾拒絕過一家雜誌的約稿，那家雜誌社見過他把垃圾箱拍得很漂亮，所以想要他以同樣的手法拍攝模特兒。馬格蘭為攝影師提供了基本的獨立自由，現在攝影師可以完全自立而不用擔心被孤立；從這個意義上看，對於帶有團隊精神的個人主義者來說，這是個完美的組織。馬格蘭設有三大原則：需要時親自到場、主動到現場，以及永遠把長期利益置於短期利益之上。目前的當務之急就是將工作推上軌道，但不是從商業角度，

而是就道德層面而言。所以一九四七年在曼哈頓的中心，五名各自擁有大好前程的傑出攝影師共同攜手成立了一個為大家謀利益的組織。特別的是，這些創辦人中沒有一位是真正的美國人，除了萬迪瓦特，但他的參與十分短暫。

「馬格蘭」是一個精挑細選的名字，帶有拉丁語的尊貴血統，意指最大尺寸的香檳酒瓶，是「生之喜悅」（Joie de vivre），也是史密斯與威遜（Smith & Wesson）廠牌中品質最精良的槍，在語源學上是宏偉的象徵。一開始，馬格蘭就傳達出一種高品質的形象，它來自英國的菁英俱樂部，但同時又具有世界一家的精神，熱情歡迎家中孩子的朋友。這完全體現了莎士比亞《亨利五世》中的場景：「我們人少，我們是快樂的，我們是兄弟手足。」（We few, we happy few, we band of brothers.）

世界就是他們的工作室。他們決定招募巴黎的聯盟攝影社（Alliance Photo）成員，戰前他們就跟這家攝影社合作過，現在準備再次攜手。卡提耶－布列松還邀請杜瓦諾加入，但他拒絕了，因為他害怕迷失在各種外語中，也不熱中旅行。他坦言：「你知道，從巴黎郊區蒙特洛到巴黎，我也會迷路。」因此說服他也就沒有太大意義了。

馬格蘭催生了「五個W」理論，是每個報導攝影師拍攝前必須回答的問題：「哪裡（Where）？何時（When）？為什麼（Why）？誰（Who）？發生什麼事（What）？」這個原則適用於所有人，並深深刻印在攝影師的潛意識裡，幾乎成了反射動作。對卡提耶－布列松來說，

除了這五大原則，還要堅持的就是卡帕曾給過他的建議，他永遠謹記的建議：「小心標籤，特別是超現實主義者的標籤。做一個單純的攝影記者，並做你想做的事。」

這是典型的卡提耶－布列松式矛盾，既解放了他，又限制了他。新聞攝影為他所用，但他也為新聞攝影所用。他保持著詩人的靈魂，現在也是個職業漫遊者。他的主要問題在於如何避開紀錄式攝影的陷阱，如何反映自己所屬的時代，並且杜絕那些如廉價證詞般的影像素材。對他而言，攝影的重要性不在於提供證據，而是靈感：「關鍵在於細微的差別，整體概念沒有意義。斯湯達爾萬歲！小細節萬歲！毫米之間就可見區別。而那些用證據來證明的東西只是在生活面前的妥協。」也就是說，他既要是一名記者，又要保持詩意的觀點，這意味著他將永遠在反映事實和超越事實之間掙扎。

在雅爾達會議的兩年後，[7] 馬格蘭的幾位創辦人瓜分了全世界：卡帕和希姆管歐洲，羅傑負責非洲和中東，而亞洲則屬於卡提耶－布列松。這分界不是固定的，主要根據他們個人的喜好而定。因為卡提耶－布列松的妻子來自亞洲，所以他挑選了這一塊。一九四七年八月，聯合國（剛取代失去信用的國際聯盟〔League of Nations〕）指定卡提耶－布列松為信息部的攝影專家，緊追那些還受歐洲桎梏的國家追求獨立的浪潮。卡提耶－布列松的政治信念、性格，加上他對妻子拉娜的同理心，使他認為去殖民化是戰後世界的重要工作，這不只是時代精神，還是歷史的教訓。

於是卡提耶－布列松登上了一艘開往印度的貨輪。一九四七年八月十五日的午夜，印度獨立了，大英帝國皇冠上的珠寶墜落到了國族主義者手上。印度次大陸分裂成由尼赫魯擔任總理、信奉印度教的印度，以及由真納建立、信奉伊斯蘭教的巴基斯坦。然而，聖雄甘地在幫助印度實現獨立夢想後，卻在這兩個國家都找不到自己的歸屬。分裂可說是他個人的失敗。剛治癒沒多久的歷史傷口又裂開了，一千兩百萬難民帶著恐懼、仇恨和血污從一邊逃向另一邊。在這次大逃離前，無以計數的人民遭到屠殺，無論是印度人手中的穆斯林，或是穆斯林手中的印度人，都不能倖免。甘地再度發動他的唯一武器：絕食。從九月開始，為了讓加爾各達恢復理智，他宣布絕食，必要時不惜一死。幾天後，他贏得了戰鬥，也把注意力轉向政治與行政首都德里，這裡已被難民的鮮血浸透。

甘地當時住在一名富裕的印度教友人家裡，那是一幢名叫貝拉之家（Birla House）的廊柱式房屋，位於對抗雙方的中間地帶，具有象徵地位。然而，舒適的住所並沒有改變甘地的生活方式，他所收養的孩子圍繞著他，讓他深陷憂鬱。但他仍然接見訪客，包括法國議員舒曼（Maurice Schumann）；舒曼受議會主席拉馬迪埃（Paul Ramadier）之命來執行一項微妙的

7　雅爾達會議是美國、英國和蘇聯三國領袖於一九四五年二月在蘇聯克里米亞雅爾達里瓦幾亞宮舉行的首腦會議。會議中制定了二戰後的世界秩序和列強利益分配方針。

任務：說服印度人尊重五個法國商貿口岸的殖民狀態（朋迪榭里市、金登訥格爾、卡來卡、亞南和馬埃島（Pondicherry, Chandernagore, Karikal, Yanaon, Mahé）。舒曼是最後一位長時間採訪甘地的法國人，但不是最後一位看見甘地處在如此緊張的先知情緒中的人，只有專業見證人和運氣好的藝術家才能捕捉到這樣的一刻。

卡提耶－布列松於一九四七年九月到達印度，這時印度已經獨立一個月了。他們乘坐一艘二戰時被英軍繳獲的德國船，由於船員的問題，他們被迫滯留在蘇丹港和阿登（Aden）港間。沒有雜誌社合約的約束，卡提耶－布列松沒有時間壓力，但他仍迫不及待要開始工作了，因為歷史正在發生，刻不容緩。

印度是一個世界，而不只是一個國家。他年輕時曾翻閱過羅曼·羅蘭（Romain Rolland）寫的甘地、羅摩克里希納（Ramakrishna）和維偉卡南達（Vivekananda）等人的傳記，但這裡遠比他在書中讀到的印度教精神要寬廣、複雜得多。他初到孟買就被深深吸引。就像德拉克瓦[8]形容的摩洛哥，你要的畫面早就在那裡了。他所要做的就是展現這片土地的靈魂，並保留其神祕性。卡提耶－布列松的照片向世人展示了六十萬難民在庫魯克社塔（Kurukshetra）紮營的景象，有些人夢遊般走動著；國族主義領袖在火藥味十足的會議上對著信徒高聲訓斥；瘧疾患者在醫院裡接受救治；寺廟周圍的宗教儀式；貴賓在慶祝巴羅達大君（Maharaja of Baroda）三十九歲生日的盛大晚宴上享樂；尼赫魯和蒙巴頓家族（Mountbatten）在宮殿臺

階上談笑；而賤民——儘管法令廢除了他們最底層的社會地位——仍然在社會邊緣掙扎；紳士在精心養護的漂亮花園裡文質彬彬地對話；難民擠在從德里開往拉霍（Lahore）的火車上；憤怒的市民在孟買街頭等待著分配食物。

　　無論人在何處，卡提耶－布列松都堅持構圖完美。在喀什米爾都拍攝時，有一回，他費心等待花紋石板地和婦女的沙麗組成完美的幾何全等，並且一口氣拍了四張，最後卻都捨棄不用。在艾哈麥達巴德（Ahmedabad），婦女在河邊洗衣、在岸上晾曬衣物，這些場景為他提供了前所未見的迷人曲線，以及平行線與垂直線條的交匯穿梭。他還遇見一幅完美的構圖：三個印度男人分別坐在三棵樹下，人和樹一樣乾癟枯萎。他偷偷拍攝，盡量不干擾現場，接著繼續前行尋找新的拍攝景物，然後又停下來拍攝一面牆的紋理。他甚至曾爬上梯子拍攝工人清洗宮殿外牆。有時即使拍出構圖完整的作品，如果他認為畫面裡缺乏使照片脫穎而出的精神力度，仍會捨棄不用。有一張照片便是如此，照片中是兩位領導人並排坐著，彼此直視對方的眼睛，背景是兩面旗幟交叉掛著，象徵和解的邀請。

　　卡提耶－布列松能夠捕捉到這個古老東方世界複雜、微妙的一面，還有文化傳統，以及

對殖民主義的抗爭，都要感謝他的妻子。沒有比來自爪哇的拉娜更好的嚮導了，她帶領卡提耶－布列松進入印度上層社會，這不只是因為她穿著沙麗或懂得當地語言，也因為她雖是穆斯林，但仍然很仔細學習印度教重要經典《薄伽梵歌》（Bhagavad Gitā）。有個印度人對卡提耶－布列松夫婦照顧有加，帶著他們四處走，並向人介紹他們是來自爪哇的剎帝利（kṣatriya）戰士階級。然而，要真正深刻理解這個完全不同於西方的國家，訪客必須具備一定的同理心，否則便無法切身了解當地人及其思維。

拉娜可以幫丈夫做很多事，甚至想幫他拍攝蒙面的印度女子，因為男人絕不能接近她們。但卡提耶－布列松自認無法清楚向妻子說明如何使用徠卡相機，其實他是不想讓她代替自己拍照。卡提耶－布列松根本不想追求獨家新聞或是煽動窺視欲的景象，他所有的作品都基於一個理念：攝影呈現的不是一道風景，而是一種視角。

此時的拉娜正在跟烏德・香卡（Uday Shankar）學習傳統印度舞蹈，香卡是尼赫魯總理妹妹哈特辛（Krishna Hutheesingh）的密友。當卡提耶－布列松的拍攝題材從廣義的印度社會轉而聚焦在這個國家的象徵——聖雄甘地身上時，這層關係就變得非常重要了。而這兩人所選擇的路，終究將有所交會。

卡提耶－布列松在印度還有兩個夥伴，他不是和法國新聞社的奧利維耶（Max Olivier）在一起，就是和科凱（James de Coquet）結伴到處晃。科凱是《費加洛報》（Le Figaro）出色

的特派通訊員，正在撰寫一系列名為〈沒有英國人的印度〉的專題文章。他和卡提耶－布列

松一起參加印度巴羅達大公夫人的婚禮，之後還去了喀什米爾的斯林納加（Srinagar）地區，

那裡原本應該是印度次大陸的瑞士，卻因當時的政治局勢使它成了蘇台德（Sudetenland）地

區。[9]科凱採訪了幾乎成為印度神聖化身的偉人甘地，報導寫得很老練，而且帶有法國名記

者隆德雷斯的風範，因而成為經典：

　　我站在印度最後一位苦行者面前，他蹲坐在馬毛薄墊上，瘦骨嶙峋的身子裹在一塊白

色棉布裡。他用印度教的禮儀招呼我，兩隻手掌併在一起然後伸開，邀請我和他面對面

坐下。這位友善的苦行者就是甘地。他所成就的事業比讓一根繩子懸浮空中要難得多，

他讓大英帝國四億的臣民從它的版圖上消失。

　　一九四八年一月十三日，掌握著印度人靈魂的甘地開始另一次絕食，以阻止對穆斯林及

其財產的傷害。絕食是他唯一的武器，向來如此，他讓只懂得使用力量破壞而非保護的人感

9　蘇台德地區指一九三八年至一九四五年間，蘇台德德國人所居住的地區。自十三世紀以來，德意志人與捷克人在此地混居，十九世紀末起發生激烈衝突使德意志人萌生獨立想法。蘇台德地區自一九三八年以來歷經割讓給納粹德國，乃至一九四五年返還捷克斯洛伐克，境內大多數德意志人遭驅逐出境。捷克與斯洛伐克分裂後，此地歸屬捷克共和國。

到羞恥。即使印度人和巴基斯坦人無法學著愛對方，至少也要達成一項財政上的共識。一如往常，甘地只有得到當權者的書面保證後，才會結束這種慢性自殺式的絕食。五天後，他實現了願望。隔天，一名印度教極端份子在甘地主持公開祈禱時，朝他的住所扔了一顆炸彈，造成九人受傷，房屋部分損壞，但聖雄面不改色地繼續祈禱。要讓甘地屈服，一顆炸彈是遠遠不夠的。

　　一月將盡，貝拉之家——甘地生前最後一段日子的住所——的主人出面平撫過去幾天人們不安的情緒，緊張的氣氛似乎已經推進到他家門口了。花園裡聚集了各種各樣的人，他們來看甘地，提供建議、協助和祝福。聖雄坐在紅色的石造亭子下，不是在祈禱就是在評論時事，聲音溫柔微弱，抄錄員要豎起耳朵使勁聽，才能完整記下這位傳奇人物口中的每一個字。

　　卡提耶－布列松騎著單車來到這裡，他終於約到與聖雄會面的時間。為了感受現場的氣氛，會面的前一天他在房子外面繞了一圈，以詩人而非電影導演的角度勘景。

　　一月三十日，他準時進入甘地的住所。在這之前，他已經拍過甘地在兩名侄孫女阿卜哈（Abha）和馬努（Manu）攙扶下的身影，但現在他要追求的影像，不只是從千萬名崇拜群眾中拍攝那張沒有牙齒的微笑臉孔。甘地在亭子裡會見一位西方人，兩人面對面，甘地顯然主導著談話，卡提耶－布列松只能看到他的背影，應該說只能看見他的手。那隻手似乎在說：

「那現在又怎樣？」他伸出前臂，正好與水瓶平行。這是一幅神奇的構圖，那隻手透露的資

訊和臉一樣多，幾隻手指便講述了全部的故事，完整總結了人生。這是甘地留下的最後影像。

離開之前，卡提耶－布列松給甘地看了自己在紐約現代藝術博物館「逝世紀念回顧展」的作品集。聖雄非常感興趣，一言不發地翻看著。突然他停頓了一下，身子往後靠，直盯著一張照片，「這張照片是什麼意思？」他用英語問道。

「什麼意思？我不確定。這個人是克洛岱爾，他是我們偉大的天主教詩人，他正思索人類的末日。一九四四年。我們走在一條鄉村街道上，不遠處就是他的布蘭格斯莊園。突然有一輛靈車朝我們而來，車裡是空的，但拉著車子的幾匹馬都上了馬轡。我趕緊加快腳步想要站到他前面拍攝，以教堂做背景。他轉過身望著靈車，然後……」

再說下去就要開始解釋照片的技術層面了，這是卡提耶－布列松最厭惡的事。如果他再補充說明這個地點也正是斯湯達爾的小說《紅與黑》中索雷爾向雷納爾夫人開槍的地方，也很荒唐。但甘地好像被這幅畫面觸動了，手指著照片，喃喃說著：「死亡、死亡、死亡……」甘地沒有再多說什麼，會面結束了，觀眾也散去了。卡提耶－布列松在正午時分騎著自行車離開。他回到家不到一個小時，聽到街上人們到處悲痛地嘶喊著：「甘地死了！他們殺了甘地！」

甘地經過花園時，被一名印度教狂熱份子近距離開了三槍。目擊者看見他癱倒在身旁兩個侄孫女懷中，用盡最後的力氣，氣息微弱地說著印度神的名字…「羅摩（Rama），羅摩……」

現場沒有攝影師。

卡提耶－布列松立刻騎上自行車，瘋狂踩著腳踏車趕回甘地的住所。這個漫長而無眠的夜晚才剛開始，並且將招來許多個同樣的夜晚。這是個洋溢著非凡情感的時刻。在這陷入震驚與沉默的國家裡，沒有人點火照明。聖雄的遺體覆蓋著玫瑰花瓣，被抬上貝拉之家的屋頂，讓信徒前來表達最後的致敬之意。密密麻麻的人群趕來瞻仰他，貝拉之家完全被人潮淹沒。

卡提耶－布列松在人潮中奮力往前擠，終於擠到人群前方，此時尼赫魯剛跪拜過朋友的遺體，走出屋外，開始對街上的人群即席演說，這段演說又經由印度的電台向全世界發送：「朋友，同志，我們時代的明燈滅了，到處都是黑暗。我不知道該對你們說什麼。我們心愛的領袖，我們口中的巴普（Bapu），我們的國父，不再……」[10]

尼赫魯總理站在木門旁，左邊是一位穿著軍裝的軍官，臂上掛著英國皇家軍隊的標誌，過去時代的印記猶存。尼赫魯眼前的印度群眾得知這驚人消息後僵住了身子，紛紛抬頭仰望天空，眼神哀戚。一盞街燈立在和卡提耶－布列松同等高度的位置，從成為孤兒的人群中突顯出來，現場充滿難以言喻的強烈氛圍。儘管人潮推擠使得拍攝不易，卡提耶－布列松仍然盡力拍下一些照片，可惜大多數都有點模糊，但有一張特別醒目，彷彿在黑暗中有一道光如奇蹟般點亮。這是一幅傑作，未經事先策劃，卻靈感橫溢，觀看者也許會認為攝影家受到上天眷顧。卡提耶－布列松的藝術才華再次凌駕攝影家的身分，這幅照片讓人回想起義大利

文藝復興時期的偉大畫作，比如利比（Filippino Lippi）的《向聖伯納德顯聖》（The Vision of St Bernard）。

接下來的幾天，卡提耶－布列松走遍各處，他全然投入於當時的混亂局面，根本沒意識到危險。當人群失控時，甚至造成上百人被踩死。他走在多達兩百萬人的葬禮行進隊伍中，參加了火葬儀式，並跟隨火車將甘地的骨灰撒在恒河與支流朱木拿（Jumna）河上。儘管他抑制住自己的欲望，不撰寫這次刺殺事件的報導，但還是用自己的風格拍攝了人群臉部表情和行為所表現出來的震驚，為這國家最悲慟的一刻拼組了一幅肖像。從費勁爬上橋塔的普通百姓到聖雄的祕書，以及火苗劈啪燃燒時奔流的眼淚，他用視覺記錄捕捉到了人潮的節奏和不同的悲傷表情。

身處風暴之眼時，卡提耶－布列松抓住了各個層面的細節，而當生活漸漸恢復正常，一切故事如昔。他受邀到拉傑普塔納（Rajputana）住了一周，參加齋浦爾大公（Maharajah of Jaipur）女兒與巴里亞（Baria）王子的婚禮。在花瓣雨中，一場盛宴狂歡展開，交響樂隊、大象和駱駝漸次登場，卡提耶－布列松卻把鏡頭聚焦在賓客的鞋子上。他們都穿著普通的黑皮鞋，如同西方中產階級在星期天穿的鞋子，而不是帶著奢華刺繡裝飾的印度傳統拖鞋。向

10 Bapu為印度語的「父親」。

來關注細節的卡提耶－布列松也注意到這對新婚夫婦，雖然都有印度貴族背景和令人肅然起敬的封號，但他們卻用「珠珠」（Juju）和「米奇」（Mickey）這樣的暱稱彼此稱呼。

在亞洲的日子，生活總是匆促，除了要寄照片給雜誌社發表外，卡提耶－布列松沒有時間審視自己的作品。大多數時候他只是看看底片，用紅色鉛筆挑出作品後，就以最快的速度寄給馬格蘭，他根本沒有時間停留在已經完成的事情上，因為總是有更多的事等著他去做。

各大雜誌社編輯得知卡提耶－布列松拍攝了甘地的葬禮後（沒有人能拍到刺殺現場），就包圍了紐約的馬格蘭辦公室，爭搶他那二十卷底片的獨家使用權。其中包括《生活》、《周六晚報》（Saturday Evening Post）和《哈潑時尚》這些佼佼者。

卡提耶－布列松的朋友、美聯社（Associated Press）的德斯弗（Max Desfor）和《生活》雜誌的記者懷特（Margaret Bourke-White）當時都在印度，儘管這兩人看似忽視彼此，但其實兩人的性格和工作方式非常不同，因此是互相讚賞而非敵視。懷特是美國人，效率高且具攻擊性，是個徹底的記者，不管身在何處，都是閃光燈的信徒。而德斯弗則正好相反。

沒人比薩雅吉‧雷更清楚這一點。這位嶄露頭角的電影導演當時年僅二十七歲，剛成立加爾各達（Calcutta）電影學會，尚未與尚‧雷諾瓦進行決定性的會面，他是卡提耶－布列松的狂熱崇拜者。在他的第一部電影《大路之歌》（Pather panchali）以及之後的作品裡，對卡提耶－布列松的讚賞從未停止，他撇棄一切遠距離鏡頭，運用真正的卡提耶－布列松風格，盡

可能利用日光。

雷看了卡提耶－布列松的紐約「逝世紀念回顧展」畫冊後，知道他沒有變，仍舊是那個戰前為《熱情》雜誌拍照、影響自己至深的「卡提耶－布列松」。但雷搞混了一點，把卡提耶－布列松在西班牙拍的照片當成是在墨西哥拍的，但這並沒有減少照片的影響力，不管拍的是黑衣女人帶著孩子，還是失業的父親牽著兒子的手彷彿一條被捕獵的狼。當雷看見那些印度照片時，他被卡提耶－布列松那種驅除所有煽情、故事性或政治因素的手法所打動。卡提耶－布列松只停留在其他人認為不重要的地方，他的關注在普通人身上，以及那種人人都能理解的迷茫上。冷靜卻帶出戲劇性，且帶有詩意和人性的溫暖。雷意識到這是一份獨特的天賦，卡提耶－布列松把短暫的瞬間變成了不朽的永恆。雷把卡提耶－布列松視為藝術家，在他心中，卡提耶－布列松並非創造美，而是掀開那層阻撓我們看見美的面紗。

這是卡提耶－布列松有生以來第一次報導並拍攝了全球矚目的事件現場，當時各類報紙雜誌與活躍的馬格蘭攝影通訊社完美配合，可謂時機大好。此時，卡提耶－布列松四十歲了，他適應了職業上的要求，儘管他仍舊堅守權利，選擇為自己劃定的工作範圍。印度和巴基斯坦剛宣布停戰，他便前往印度中南部的海德拉巴（Hyderabad）前線，雖然並未獲得見證停戰協定簽署的許可，他依然像水蛭一樣盯著事件主角不停拍攝。他知道這些影像的生命是短

暫的，而真相則在別的地方，在這些國家形象和人民的臉上，這些畫面才會自然而長久地嵌入人們的記憶中。無論別人對他有怎樣的期待，他都只遵循自己的直覺和自主精神。美國記者斯諾（Ed Snow）要卡提耶－布列松拍攝一套尼赫魯的照片，指明拍出他的十二種面向；卡提耶－布列松知道這麼做會讓總理非常不耐煩，所以拒絕了這份委託。

另一件事則看得出卡提耶－布列松確實跟以前不同了。每晚他都會記下自己對這一天的印象，或者至少記錄他無法用徠卡捕捉下來的瞬間。這主要是為了滿足自己，雖然日後證明這些文字大有用處。文字記者只需要寫出報導文章，但身為攝影記者必須撰寫日誌。他會把底片和用英語寫在蔥皮紙上的詳細圖片說明一起寄出。

這些文字全都是在現場寫下的，沒有修飾，展現了一位自我流放的攝影師在紛擾痛苦的大陸上工作的日常生活。內容豐富得驚人，不僅傳遞了資訊，還反映出作者內心對事物的深刻洞察。如果覺得自己的文字描述力有未逮時，他會請別人幫忙。有一次，他還推薦照片收件者去看看羅逖（Pierre Loti）書中對齋浦爾（Jaipur）的出色描繪。[11]

雖然卡提耶－布列松離開了印度，卻沒有走遠，印度始終是他的基地，特別是在精神層面上。這是另一個讓他找到自我的故鄉，就像墨西哥一樣，即使到了一九九〇年代，他回憶起印度的歲月時，眼裡仍閃過一絲思鄉的光芒。

一九四八年九月，在印度待了一年後，卡提耶－布列松動身前往巴基斯坦，考察印巴兩國的分裂。他在喀拉蚩（Karachi）長時間採訪國家元首真納（Mohammed Ali Jinnah），然後周遊了這個國家，把他的徠卡相機當成視覺筆記本。他去了變成廢墟的拉合爾（Lahore），當地人在夏利瑪爾（Shalimar）花園以小丑和雜技表演來歡慶春天到來。他到白沙瓦（Peshawar）的市場遊蕩，那裡除了他，每個人都全副武裝。他還深入喀什米爾附近的一座山谷，那裡由軍閥把持，軍閥在他的臥室裡，只用伸手可及的一部電話、一把溫徹斯特（Winchester）步槍、一只痰盂和一本《可蘭經》統治著這片地區。

然後，卡提耶－布列松又回到印度，看了阿姆利則（Amritsar）錫克教的神聖寺廟、充滿騷動喧嘩的孟買市政選舉，以及陷於崇拜女神迦梨（Kali）陣痛的德里。他也拜訪了南印度，當時發生了幾起他認為是大規模起義的印度共產黨突發暴力事件。

十一月，他來到了緬甸。緬甸不到一年前才從英國殖民統治中解放，現在卻遭逢內戰。在鎮壓了反政府的暴力運動後，政府現在面臨南部和東南部基督教少數派克倫人（Karens）的挑戰。卡提耶－布列松發現這個國家處於混亂狀態。他陪同任務在身的談判者一同前往領導人的家，在對他們談判內容毫無了解的情況下拍攝照片，還見識了警員在仰光皇家湖畔接

11　皮耶・羅逖（Pierre Loti，1850～1923）法國小說家、海軍軍官，於海軍服役時曾隨部隊前往日本、中國、印度等國家，為其著作提供了生動豐富的材料。

受訓練的場景。一如往常，他不顧風險窺探幕後，始終期待發現意料外的事物，不論是鬥雞、女孩練習頭飾藝術、傳統舞蹈的細小動作、弄蛇人、女人抽雪茄，還是那次前往古蹟勝地勃固（Pegu）的文學朝聖之旅：那裡有間俱樂部曾經只開放給白人，吉卜林（Kipling）曾在那裡寫過一些故事。

東南亞似乎成了他的家，每次他離開一個地方都希望能夠回去。在與穆斯林激進派私人軍隊拉薩卡（Rasakars）的首領、出名卻又神祕的拉茲維（Razvi）相處過一段時間後，他在筆記本裡記下對拉茲維的印象，但他提醒編輯在使用他的材料時要小心謹慎：「這些筆記發表時最好不要掛我的名字，因為我兩個月後還要去海德拉巴做一些非政治性的報導。」

與其說這是卡提耶－布列松的策略，不如說是他的直覺，他總是試圖深入事件的文化層面，不管內容為何，不管關係多麼緊張，即使很快就會發展成一場戰爭。他在拍攝人物、地方或事物時，總是在尋找隱藏其中的傳統，因為只有這樣才能揭示並理解其中存在的更黑暗一面。

卡提耶－布列松在緬甸住了三個月，儘管當時情勢危險，他仍然自由旅行；他參觀僧侶的社區，還參加了焰火表演等。他在緬甸中部曼德勒附近的寶塔拍攝時，接到《生活》雜誌言簡意賅的電報：「國民黨時日不多了。可否去中國？」

這條消息措辭模糊，卻引起他的好奇心，於是他趕回仰光，搭上最早的航班飛往仍在國民黨統治下的北平。當時中國內戰已持續三年，毛澤東指揮的軍隊正連連獲勝、步步推進，並拿下了東北地區。美國人正把注意力放在歐洲，漸漸拋棄了犯下一連串戰略錯誤的蔣介石。蔣介石軍事上的失敗在所難免，所有的徵召都表明其政權正處於覆滅的倒數計時階段。

一九四八年底，卡提耶－布列松一切就緒，等待一個舊世界的結束和一個新世界的到來。歷時整整十二天十二夜，他見證了國民黨政權在中國瓦解，中國共產黨的勝利轉眼到來。身為一個外國人，身處一個未知的城市，並正好處在眾人皆知、即將到來的歷史性革命前夕。

處於如此亢奮的時刻，人們很容易被集體的瘋狂情緒席捲。這時候最重要的是不僅要身在現場，還要知道什麼時候該離去。你必須藏好底片，也得藏好自己。在一個謠言和反謠言不斷輪替的時刻，每一則謠言都足以讓人恐慌。待在北平，殘酷的政權交替後果未明，意味著風險教人難以承受。在如此激烈的戰爭氛圍中，誰會真的願意留下來看國民黨將軍究竟會不會和平交出皇城？

任何熟人都可能成為情報來源。然而只要是住在中國的外國人，無論是記者還是早就融入社會的流亡人士，能提供救命情報的，就是無價珍寶。當局勢的緊張程度可以蒙蔽你的判斷，一個微小的細節或者最後一分鐘的直覺，都可能改變一個人的命運。

除了《生活》雜誌的伯克（Jim Burke）、《紐約時報》的萊昂（Jean Lyons）、《時代周刊》

的多伊爾（Bob Ford Doyle）和黑星通訊社（Black Star Agency）的塔塔（Sam Tata），卡提耶–布列松還特別與一些法國記者保持友好關係，如法新社（L'Agence France-Presse）駐上海的記者馬居斯（Jacques Marcuse）。在同行的圈子外，卡提耶–布列松還有其他朋友，包括著名的語義學理論家亨利‧魏智（Henri Vetch），他在北平經營書店；莫內斯捷（Alphonse Monestier），曾經擔任記者，他有一套中國名人的舊照片；還有法國大使館駐北平的武官吉耶馬爾（Jacques Guillermaz），他後來救了卡提耶–布列松一命——警告他千萬不要登上英國護衛艦紫水晶號（Amethyst），那時《生活》雜誌叫他上船拍攝解放軍橫渡揚子江的照片，紫水晶號後來被解放軍擊沉了。

一九四九年一月三十一日，就在解放軍進入北平之前，卡提耶–布列松成功搭上最後一班飛往上海的飛機，當時解放軍正包圍機場。從那時起，他試圖進入解放軍控制的青島和山東地區。地上積著厚厚的雪，他只能徒步前進，把行李堆上手推車，踏上西方傳教士走過的路線。他當時心裡想著，如果前人能夠征服大雪天，那麼我也能。幸運的是，他碰到了一名記者和一名商人，順利搭上他們的吉普車。人總是要付出許多，才能換得些許報酬。他蟄居在一個村子裡好幾個星期，士兵卻不准他拍照，即使他一手拿著白旗，一手舉著他的法國護照走向那些士兵。「不准拍照！」就是他得到的命令。

卡提耶–布列松回到上海後再次離開，和一群佛教徒到杭州的寺廟進香，但《生活》雜

誌又雇用他報導中國內戰。所以，他登上最後一班往南京的火車，那裡是國民黨的總部，他要去見證國民黨軍隊最後的大潰退，當時國民黨的領袖已經逃往臺灣了。他在那裡等待解放軍橫渡揚子江，這支軍隊仍然處在如史詩般長征勝利的榮耀光環中。他在南京待了四個月，期間不斷記錄著日常生活的細節，一秒也沒讓他的兩台徠卡離開手邊。當他再次回到上海，物價已經由於幣值狂飆而變得奇高無比。不過很幸運地，他和拉娜找到朋友解決了住宿問題，只需負擔食宿費用。於此同時，歐洲人大舉撤退的日子隨即來到。

卡提耶－布列松必須離開，但如同離開房間前要先關燈一樣，他在最後一刻回到了外國人的居住地，其中一些地方他們甚至住了幾十年。在那個九月的星期天早晨，英國鄉村俱樂部（The British Country Club）從未顯得如此凋零荒涼，一名英國年輕人很不合時宜地在那裡看書，他看見卡提耶－布列松就合上書走過來，平靜地對驚訝而有點愣住的攝影師說：「英國人不怕孤獨。」

一九四九年九月二十四日，毛澤東宣布中華人民共和國成立的前一周，卡提耶－布列松和妻子登上高頓將軍號（S.S. General Gordon）輪船前往香港，這是當時唯一一艘獲准通過海上封鎖線的輪船，主要任務是把美國國務院的工作人員以及美國公民運送回國，但船上的空位也提供給其他國家的難民。上船前，卡提耶－布列松必須沖印出他所有的照片並送交審查，很多照片都將成為舊中國最後的影像，所幸這些照片都通過審查。

儘管拍攝背景為戰爭時期，但照片呈現出一種靜謐氛圍──至少前幾張是如此：皇宮裡的太監在交談、國民黨官員在花園裡做早操、北平的二手書商販、外交使節接待會。這些和平的場景在當時的環境下顯得極不自然。然而這些照片中也有一些反面的影像，比如披著破毯子的年輕人帶領乞丐和盲人前行、被遺棄的小孩屍體，以及轟炸後女人看見棺材時的嘶喊和哭泣。

照片中不斷升溫的緊張氣氛，讓人感受到攻無不克的軍隊正在到來。我們看不見他們，但已經能嗅到恐懼，感受到慌亂，到處都是痛苦，而最突出的是人民在等待無法避免的命運降臨時，心中尚存的最後一絲懸念。某些西方知識份子甚至疑惑中國人究竟是在承受歷史，還是在創造歷史。

暴力不期然地隱藏在照片裡，在表象底下，一個細微的手勢或者一個神祕的眼神，都比明顯的暴力鏡頭更生動、更有力地證明了當時社會上的鬥爭。

再一次，卡提耶－布列松似乎總能站到最恰當的位置，毫不突兀。他始終避免說故事，而更鍾情於揭露個人的私密真相，但現在馬格蘭和《生活》雜誌都迫使他必須把自己對在地文化的迷戀與時勢的需要互相結合。雖然這給他帶來壓力，但在亞洲的三年來，卡提耶－布列松仍然十分留意雕塑和繪畫，從未因壓力而停止。

他在南京拍攝了立法院召開的最後一期會議；在上海外灘目擊了學生反對黑市的遊行

示威；在上海大劇院見證了孫中山夫人與周恩來夫人的會面；在揚子江目睹解放軍渡江的情景；也在南京街道上記錄店舖老闆準備迎接新主人的麻木表情，而那些即將到來的新主人被形容為一支由北方農民組成的斯巴達軍隊。他還在徐家匯觀察重新開學的耶穌教會學校是否真的在教授毛澤東思想；在上海的法國領事官邸裡，他和布法奈（Bouffanais）先生一起在兩個政府交替之際慶祝七月十四的法國國慶。

即使旅途忙亂，卡提耶-布列松仍舊著迷於構圖原則，好像他的視網膜裡內建了構圖機制。他在中國拍攝了一張照片，名叫「國民黨最後的歲月」（*Les derniers jours du Guomindang*），表面上看起來沒什麼特別，卻被公認為是一幅傑作。這幅作品讓畫家阿里卡（Avigdor Arikha）[12] 想起卡拉瓦喬的《聖洗者約翰被斬首》（*The Beheading of St John the Baptist*）：

在一個完美的長方形空間裡有兩個人，一個不動，眼睛望向別處，另一個在吃飯，看著自己的碗。左邊的暗部和右邊的亮部創造出一種張力。左邊角落的陰影與右邊的門相互平衡，同高度的地方還有第二個長方形，在畫面上形成一種催眠般的節奏。在左半邊，

12
阿維多．阿里卡（Avigdor Arikha，1929～2010），出生在羅馬尼亞的以色列、法國畫家暨藝術史家。

一扇門開啟，並導向一片黑暗，開放處形成一面倒置的長方形，在構圖上反襯出那個靜止不動且望向別處的中國人。與他的沉默靜止形成平衡的是那個坐著吃飯的人，他正好處於和諧的黃金分割點上，手裡捧著一只碗，另一只碗放在長凳上，與第一只碗相互呼應。那頂黑色的便帽被襯托出來。多條平行的斜向長影從右上往左下畫過，攪亂了這充溢著平和意味的場景。這一切近乎奇蹟。

卡提耶－布列松的同事伯克被他拍攝時的精力和敏捷所打動，說他簡直可與雜技或舞蹈演員媲美。然而，用卡提耶－布列松自己的話說，他並不是時時刻刻都感到輕鬆自在：

我覺得自己好像身在中國境內的一座島嶼上，島上的人是如此生動，而我又對一切充滿好奇，使得這個國家成為最難拍攝的對象。要順利工作，攝影師必須有足夠的空間，如同拳擊裁判需與拳擊手保持一定的距離。但如果有十五個孩子擠在這個裁判和擂台圍繩之間，他還能做什麼呢？在北平的花鳥市場，我的腳邊就有五十個孩子，他們不斷互相推擠，同時也擠到我這來。

卡提耶－布列松在中國拍攝的照片都寫有相當精確的說明，他似乎意識到，這些事件都

具有歷史意義，必須避免任何誤解的可能。他打字飛快而草率，也馬虎應付英文文法，但辭彙豐富且充滿色彩。他的目的是要把當時的情景準確地傳達出來。只有他親自敘述，作品才不會有模稜兩可的解釋。他在上海和南京拍攝國民黨潰敗後，照片開頭處如此寫道：「本照片只限於和其圖片說明共同使用，或者配以根據此說明精神做更清晰表達的文字。」

他要求馬格蘭把這段話貼在他拍攝的每張照片背面，如同卡帕拍攝蘇聯照片的作法。為了使他的意圖更明確，他又加了一段：

我嚴格限定圖片說明只含客觀資訊，沒有感情用事的評論或任何形式的諷刺。我要求誠實的資訊，我發給你們的資料已經有足夠的資訊了。我對你們完全信任，如果你們能讓客戶也清楚知道這一點，我會非常感激。我們要讓照片自己說話，而且為了表達對十九世紀攝影大師納達爾（Nadar）的敬愛，不要讓坐在辦公桌前的人為圖片說明加上他們沒看見的事物。我把這些圖片說明看成是一件私人的事，如同卡帕對待他的報導作品一樣。

這是原則問題，而且不僅僅限於政治題材的報導。卡提耶－布列松非常堅持這個原則——確保圖片說明的真實性——無論這照片呈現的是政治領袖的推諉閃躲，還是峇里島舞

者赤裸的乳房（他不希望它們被視為色情作品）。卡提耶－布列松娶了爪哇人為妻，讓他對其他民族的文化懷有最高的敬意。這事也許只表現在微妙的細節裡。比如有一次，他正要拍攝一名坐在黃包車裡的中國少女，一陣風吹起她的旗袍，露出了大腿。她一看見卡提耶－布列松就馬上捂住了自己的臉！不同的文化有不同形式的含蓄。

卡提耶－布列松在拍攝印度教治理靜修所的奧羅賓多大師（Sri Aurobindo）時，過程並不愉快。大師是一位調和論哲學家，著有《瑜伽的合成》（The Synthesis of Yogas）一書，已經三十年沒有離開自己的房間，但一年中有幾次會讓七百名信徒來聽他講道。不用說，一個外國人是很難靠近這位活神仙並進入這個印度最受尊敬的宗教團體中心。奧羅賓多的神聖配偶是一位被稱做「母親」的女士，她曾是突尼斯的猶太人，曾嫁給某位叫理查的人。雖然已經七十五歲高齡，她仍然精神矍鑠，對宗教領袖很有影響力，教內所有事務都需經過她同意。

卡提耶－布列松在寫這段圖片說明時，似乎對她有一些複雜的感受——一方面景仰她的組織能力和精力，但對她的好管閒事以及誇張的行事風格感到惱怒。卡提耶－布列松似乎很難嚴肅對待她。某個晚上，在公開的傳教課上，「母親」遲到了，一位孟加拉信徒面無表情地宣布「母親」遲到的理由是：「她一定還在出神狀態。」所以無法立刻趕來。卡提耶－布列松在他的筆記本裡寫道：「如果他說她是為了做普拉媽媽蛋捲（Omelette à la de mère Poulard）給信徒享用，我還不會那麼驚訝。」

卡提耶－布列松對靜修所的總祕書更有興趣，那是一位叫普維特羅（Povitro）的紳士，

來自法國聖伊萊爾（Saint-Hilaire），曾是理工專科學校的傑出數學家，他那平靜親和的形象

令卡提耶－布列松印象深刻，卡提耶－布列松甚至視他為當地的施洗者聖約翰。他當然不是

製造問題的人，都是「母親」的錯，因為一切事務都由她經手。

卡提耶－布列松到達靜修所的那天，「母親」要他發誓不可拍攝那位偉人的照片。等他

拍攝一系列的建築和靜修活動後，卡提耶－布列松成功說服「母親」讓他從遠距離拍攝她與

信徒在一起的照片。一張接一張，他漸漸靠近人群，直到最後這位好心的女士同意和奧羅賓

多一起在照相機前擺姿勢拍照，就像馬恩河岸邊任何一對中產階級夫婦一樣，但有一項附帶

條件：他們的臉孔必須被一道帶有藝術氣息的光環照亮，表示這片聖地上瀰漫著神聖氣氛。

卡提耶－布列松保持著冷靜，最根本且最重要的是：他是攝影師，是個法國人，還是個務實

的人。原來「母親」不想讓信徒發現神也有皺紋和雙下巴。第二天，他把「母親」拉到一旁

解釋說，這些照片已經很「柔和」了，任何柔化效果都會使照片更加讓人失望。

「母親」理解她的要求可能會使卡提耶－布列松身為人像攝影師的名譽毀於一旦，就允

許他繼續按照自己的想法拍攝，但又提出了一個新條件：每張照片在出版前都必須先給她看

過；接著又要求他扔掉所有皺紋明顯的底片。最後，在卡帕的建議下，卡提耶－布列松把所

有拍到「母親」的底片和所有權都賣給了靜修所，讓「母親」能完全掌控這些照片。然而，

歷史開了一個諷刺性的玩笑：一年後，在奧羅賓多死後的一天，加爾各達一家重要雜誌的土編寫信給卡提耶－布列松，表達他對奧羅賓多照片的遺憾，他認為照片上陰影太多，以致無法表現出哲學家的表情，所以他請求攝影師重新擴印一遍，讓眼睛更亮一些，他說那雙眼睛是靈魂之窗。

這次探險並非只留下不好的回憶。出售底片（人生中唯一一次）使他有錢在香波爾附近的聖戴瑟洛爾熱（Saint-Dyé-sur-Loire）買了一幢鄉村別墅。卡帕是個談價錢的好手。

卡提耶－布列松的圖片說明簡潔到有些許枯燥，內容可能只有兩行相關事實的陳述，有的只是翻譯照片中一塊牌子上的文字，其他的圖說多是對人和場景的比喻。這勢必引起編輯的驚愕，因為這些說明文字總是充滿法式用語。比如他在描述他最愛的黃包車夫（編號佛陀三十四）的側臉時說到：「他有馬克斯‧雅各般的淘氣微笑。」或者他會這麼寫：「前大使的出現意味著上海不像表面看來那麼土氣。」

偶爾，他也會順便對自己所從事的職業下定義。在為一位士兵的素描做詳細評價時，他突然離題寫出了下面這段話：「讓我們提升一下討論的層次，我除了對法語所說的『細微事實的真相』（la vérité des petits faits）外，其他一概不感興趣；而『圖片故事』意味著對事實的戲劇化表現，這一直是我所厭惡的。」

有些作品，即使場景非常令人激動，他也不會增加圖片說明的長度，但會採用更具詩意的筆調，比如他那個時期時最著名的一幅照片：

上海，一九四八年十二月。換金潮。外灘的銀行外排起長隊，人群滿溢到旁邊的街道上，阻塞了交通。大約有十人死於推擠。國民黨決定出售部分黃金儲備，每人限購四十克。有些人等了超過二十四小時，就為了換掉手上的紙幣。現場秩序由一支心不在焉的警察隊伍維持，他們的裝備來自十五年來各個對中國感興趣的國家軍隊。

這張照片刊登在一九四九年三月二十九日《巴黎競賽》（Paris-Match）第一期周刊上。

這些圖片說明的效果極佳，常常附帶具有洞察力的政治分析，讓各報紙主編十分驚喜。卡提耶－布列松在美國報章上發表的報導，確立了他身為歷史見證人的身分。他成了當代關鍵人物，作家紀德旅行時用的是日誌，卡提耶－布列松用的則是底片，兩人都提供了「人類的墮落」（the Fall of Man）的獨特紀錄。

卡提耶－布列松上一次表達出如此熱烈的情緒是在甘地被刺的那天，但他從未經歷過類似中國舊政權即將垮臺、新政權即將誕生時那種巨大的社會變革。他感覺一切都在一秒鐘內衝向頂峰，以他快門的速度炸開。他帶著感官上的快感，如同在巨浪波峰保持平衡一般，此

他們沒想到會從一個攝影師手中得到這些文字。卡提

時他手中握著相機。

一九四九年夏末，卡提耶－布列松已經在遠東度過兩年，他在巴基斯坦的拉合爾收到了《紐約時報》的泰利（Talley）發來的電報，要他以五百字總結這些年來的印象。對於不熟悉情況的人，這麼簡短的總結會顯得很愚蠢。相較於寫一篇短文，卡提耶－布列松更願意提供一份「歷史的巨像」，因為他不能夠把畫面轉化成文字，尤其只有短短五百個字。任何的綜合概括都會顯得欺詐不正，因為他只在瞬間裡看見歷史，而且無法以任何單一句子重現百分之一秒中的真相。因此他拒絕了這項要求，並在回覆的電報裡傳達更具啟示意義的內容，那是他的世界觀要點。

這幾行字描繪了一幅自畫像：一個西方人面對人性的衝擊，被一百萬張哭喊著乞求食物的嘴巴震住了。卡提耶－布列松相信二次世界大戰改變了那裡的社會秩序，而且程度比其他任何地方都大。無所不能的白人神話開始動搖，民族主義的崛起是不可阻擋的，而殖民帝國無法以任何文字和行動讓自己有尊嚴地走下台階。西方的失敗主要是我們前人的錯誤，因為他們不願看見或想像殖民系統會有崩塌的一日。但卡提耶－布列松始終相信他自己的看法，因為即前殖民地臣民對藝術的態度是促進思想進化最好的催化劑，比任何政治或社會改造都好，因為改變來自於文化的碰撞。在他眼裡沒有什麼比這樣的事實更重要了，比如峇里島融合了中國、柬埔寨和印度的影響，像林布蘭這樣的藝術家被認為是來自另一個星球的外星人。正

因如此，他認為東方重建自己的文化，與實現經濟上的生存同樣緊迫；唯有重獲自己的傳統，東方才能有足夠的自信來理解並欣賞西方。

離開新中國後，卡提耶－布列松還沒有結束亞洲之旅。他發現自己很難離開這裡，特別是拉娜總是在他的身邊，扮演他的嚮導。他們接著又去香港待了兩周，觀察該地資本主義的運作。在新加坡待了一周後，又去印尼旅行了幾星期，觀察荷蘭殖民統治最後的日子。之後他們回到新加坡，再去了蘇門答臘的莊園，還去錫蘭朝聖，參觀了科欽（Cochin）一帶的古老猶太社區。在喜馬拉雅山徒步走了幾天，富裕的印度人就像他們以前的英國統治階層一樣在那裡度假。在巴魯支斯坦（Baluchistan）沙漠短暫停留，又到伊朗待了兩個月，在宮殿裡拍攝伊朗國王（Shah）和神祕的祆教（Zoroastrianism）。遊歷了巴格達，又在大馬士革待了三周，看了世界上最古老的街道。

返家的時候到了，尤其他們在伊朗邊境發生了車禍。事故不是很嚴重，但影響卻不小。由於卡車司機粗心，他們的敞篷車被撞翻了，司機沒來幫他們，反而跑去找律師。最後他們只好自己從翻倒的車裡逃了出來，一片玻璃刺入拉娜的手指，當地醫生取出玻璃時笨手笨腳地切斷了她的一根神經，毀掉她的手部動作能力，也毀了她的舞蹈事業。

一九五〇年夏天，卡提耶－布列松四十二歲了。他以拍攝甘地之死的報導獲得了美國照

相大獎（US Camera Prize）的年度最佳報導獎，也因為拍攝南京和上海的照片贏得了著名的
海外記者俱樂部（Overseas Press Club）獎項。卡提耶－布列松在他枯燥無味、資料羅列式的
亞洲三年生活紀事年表結尾處，這樣寫道：

　　我用徠卡拍攝了八百五十卷底片，在筆記本每一頁的正反面寫下了我所有的印象。所
以我不可能在三頁稿紙的篇幅裡重述一切。我們唯一的祕密就是慢遊，並融入人們的生
活。另外，我得益於一巨大優勢：我妻子的協助。

第七章
世界就是他的工作室：一九五〇～一九七〇

此時，卡提耶－布列松的作品已經廣為人知，不但有人出版、展覽、引用、評論，還獲得獎項、讚賞和羨慕。他激發了法國及世界各地的靈感，並引人追隨他的腳步；不過，也有人嫉妒他的名聲。他一面享受，一面躲避這樣的名聲。他一如既往地忠於自己矛盾的本性，他中產階級的自由主義，以及他的哲學——一種諾曼式的禪意箭術，他保持對外在世界的好奇心和對內心智慧的追求。

馬格蘭的目標是成為攝影界的「勞斯萊斯」，正昂首闊步、有效率地向前邁進。根據《紐約郵報》的八卦專欄報導，某個晚上，卡提耶－布列松在一家時髦的爵士樂俱樂部裡，手持徠卡相機輕巧地來回穿梭拍攝，正在演奏的單簧管樂手迪克西蘭德（Dixieland）湊到另一名樂隊成員身旁說：「那隻貓在攝影界的地位就好比我們的路易斯．阿姆斯壯。」對卡提耶－布

列松來說，這才是真正的肯定。其餘都是泛泛之語。

　　卡提耶－布列松從書中學到的東西太多，因此他也無可避免地，想要自己出書，而且一如往常，要以他自己的方式出版。

　　任何作者為自己的作品命名時都不會假手他人，因為書名體現了全書的本質和精神，但卡提耶－布列松卻從未給自己的書起過名字。他的第一本書《匆忙的影像》（*Images à la sauvette*，意思是「倉促拍下的照片」或者「悄悄拍下的照片」）就是如此。此書於一九五二年由赫赫有名的熱情出版社發行，樣式與同名雜誌一樣，封面由藍綠兩色組成，馬諦斯設計，德拉熱兄弟印刷。

　　卡提耶－布列松戰前的精神導師特里亞德擔任此書的美術編輯，他與來自紐約的西蒙與舒斯特出版社（Simon & Schuster）的西蒙（Richard L. Simon）共同負責這本書，西蒙本身也是攝影師。編輯小組要求卡提耶－布列松在選圖和版面設計上給予他們完全的自由，並從過去二十年間拍攝的照片中選出一百二十六張，以大開本出版。本書除了攝影作品外，連最簡短的圖片說明都捨棄了，只按照拍攝地將照片分成東方和西方兩部分，沒有安排順序，最重要的是，他們要求卡提耶－布列松以攝影為主題，寫一篇有分量的文章做為前言，主旨是卡提耶－布列松對自己所從事職業的個人反思。

　　「你是怎麼拍出這些照片的？」他們問道，天真的態度如同紀德詢問西默農（Simenon）

如何創作小說一般。

「我不知道，那不重要。」

「少來，你為什麼會在這行做了二十年？寫下來，把你的想法寫在紙上，然後再說。」

編輯小組早就知道卡提耶－布列松不喜歡談論他的攝影工作和作品，儘管這個要求多少有點無禮，卻是唯一能讓他就範的方法。卡提耶－布列松頗為猶豫，他從來不談論創作過程，現在卻要他用長篇文字闡述自己一直都在回避的話題。不過最後，他還是答應了，畢竟出版攝影集並配上自己寫下的文字，這機會十分誘人，平常他為照片寫的簡短說明可無法與之相比。此外，一向不以務實著稱的卡帕，這時卻也推了他一把：「如果這本書為你帶來金錢，你可以花了它，但如果為你帶來名望，對你就大有幫助。」

特里亞德為了逼迫卡提耶－布列松寫稿，派了一位名叫瑪格麗特・朗（Marguerite Lang）的助手盯著他，短短一周就拿到稿子。文章篇幅共十頁，前言被冠上「決定性瞬間」（L'instant décisif）的標題。這本書在美國出版時，翻譯忽略了原書名《匆忙的影像》語意中的微妙之處，在出版商慫恿下直接定名為《決定性瞬間》（The Decisive Moment），這書名結合了語感銳利精確的第一個詞「決定性」與較詩意曖昧的第二個詞「瞬間」。

從此之後，卡提耶－布列松就成了一名主張決定性瞬間的攝影師，傳奇從此誕生。這個標題模糊了他在美國的形象，將他的想法推向極端，也徹底成為他的烙印。

「世間萬物皆有其決定性瞬間。」這句十七世紀雷茲主教（Cardinal de Retz）說過的話在他的文章裡顯得特別突出，彷彿成了整篇前言的中心思想。卡提耶－布列松偶然讀到，就單獨記住了這句話，未曾再找回原來的文意脈絡。這句話所隱含的真理歷經了無數次驗證，屢試不爽，當卡提耶－布列松理解後，訣竅就只在於辨認並抓住這些瞬間：

世間萬物皆有其決定性瞬間，創作一幅傑作就是要意識到並抓住這個瞬間。當你身在革命中的國家，一旦錯過，可能就無法再找到或感受到。

這篇前言中的一切，包含說教的口氣、用字遣詞、富有冒險性的比喻，在在揭示了卡提耶－布列松的思維方法。在這段宏大的世紀導言後，他以一段帶點普魯斯特味道的文字做為開場白：「我對繪畫一直抱有熱情。孩提時代的我，每周四和周日都在畫畫，不畫畫的日子裡也想著這件事。和許多孩子一樣，我有一臺布朗尼相機⋯⋯」

在一小段自傳後，卡提耶－布列松從六個方向闡述自己的想法：報導、主題、構圖、顏色、技術和接案。他對形式的著迷，在生活中遵守一定的職業原則，這點是眾所周知的；除此之外，在這篇文章中還可以看出他偏愛有技巧、有紀律的工作方法。歸根究柢，攝影既是他的生活，也是他的生存方式，因此他始終抗拒理性地探討攝影，即使這對他來說也是一種思考的練習。

由於這篇前言是他唯一的一篇理論性文章，所以個別段落一再被引用。這是一位專業人士對信念的表白；實用的內容和深刻的反思，使它成為一本工作手冊，也同時是本祈禱書（breviary）：

報導攝影是一項需要同時使用頭腦、眼睛和心去表現問題、捕捉事件或印象的工作。

對我而言，攝影就是在幾十分之一秒裡意識到一件事實的重要性，以及如何大力動員各種視覺形式來表現這一事實。主題的大小不在於收集事實的多寡，因為事實本身沒有什麼意思，重要的是在眾多事實中選擇、抓住那個真正和深刻現實相關的事實。

在攝影中，最微小的事物都可以是偉大的主題，而那微小的人性細節更可以成為基調（leitmotif）。

撇開技術層面，這段文字無所遺漏，引導我們思考攝影這項奇異的人類活動中那些不可言喻的元素，如詩歌一般，與時間和死亡緊密聯繫著。決定性瞬間在這裡成為匯合現實和視覺的非凡結果，它來自於我們從童年留存至今的純真，並從童年的記憶中投射出來。

如果沒有這種魅力，卡提耶－布列松就不會是卡提耶－布列松。這種魅力只有在不刻意尋找時才能發現，而且必須保持開放的心態。當你說不清原因，卻能夠深深理解時，這個正確的瞬間就出現了。這些永恆瞬間的集合、匆忙間的圖像是如何創造出來的？作品本身並無

法解釋這個謎團，只會讓謎團更加神祕。

卡提耶－布列松還特別在書中提醒讀者：「書中的攝影作品並不代表所拍攝國家的普遍形象。」這句話絲毫無損該書的影響力。

在如此謹慎謙遜的文字背後，還是能察覺到撰寫簡潔客觀圖片說明的筆觸。即使讀者對作者的性格一無所知，但只要看了這本書，都會意識到這代表了卡提耶－布列松非常個人的世界觀。

這本書可以說是一個人在這半世紀以來，對這世界的觀點。這也正是評論界的看法。《紐約時報》的評論用一件軼事開場：一天晚上，在曼哈頓的午夜時分，文章作者和卡提耶－布列松相約去街角的一家小店喝一杯。他驚訝地發現卡提耶－布列松隨身帶著徠卡相機。

「你要拍照嗎？」

「不，但我從不撇下我的徠卡。」

只有懷著這樣的決心和永遠做好準備，才能捕捉到決定性瞬間，否則只有錯過。這篇評論文章最後以讚美做結，將卡提耶－布列松那篇著名的前言歸為闡述攝影概念的文字中「最具智慧和最清晰明瞭」的一篇。當我們得知這篇文章的作者是誰後，就更能意識到文章中的讚美有多麼重要了。此文的作者就是攝影史上另一位偉大的攝影師哈爾斯曼（Phillippe Halsman），他專門拍攝名流肖像，曾為《生活》雜誌拍過上百張封面照。

另一篇不吝讚美的重要評論也出自攝影師之手，同樣也發表在《紐約時報》。他是少數幾位讓卡提耶－布列松徹底讚賞的攝影師。埃文斯不僅強調卡提耶－布列松擅於捕捉新鮮事物的才華、作品極富原創性，還大大誇讚喬治六世加冕典禮的照片和沙特的肖像，並對卡提耶－布列松那篇前言做出評價：「卡提耶－布列松天性中有一種非常罕見的特質：完全摒棄了空洞淺薄和個人的自我。」

讚頌卡提耶－布列松的不止哈爾斯曼和埃文斯，《匆忙間的影像》和其英文版譯作《決定性瞬間》獲得新聞界的一致好評。在卡提耶－布列松眼裡，沒有什麼比攝影同行的評論更重要的了，因為他們才是真正的專家。對他的讚美有出自年輕同行的崇拜，也有來自前輩的嘉許，即使是卡提耶－布列松，也無法對這樣的讚賞無動於衷。

有了第一次出書的經驗，三年後他再度和特里亞德搭檔，以同樣類型的企畫出版了第二本書。這一次選集了過去五年所拍攝的一百四十四幅照片，由加斯曼印製。書名定為《歐洲人》（Les Européens），封面採用米羅的水粉畫，照片前有一篇卡提耶－布列松的短文，內容無關任何理論，並以道靈斯（Charles d'Orléans）的一首詩做為引言。書中的照片按照不同國家編排。圖片說明安排在最後幾頁，用字十分簡潔，比如：「走在布林戈斯（Burgos）郊區的神學院學生」、「倫敦郊區酒吧」。至於那張著名作品——一個小男孩雙臂各抱著一瓶酒，在小女孩羨慕的眼光前神情驕傲地走過——說明則更是簡單：「周日早晨巴黎莫法德

（Mouffetard）路上的食品雜貨店」。

《匆忙的影像》和《歐洲人》是特里亞德所出版的唯二本攝影集，這本身就是一種榮譽，因為他還為熱情出版社出版過二十六本藝術家作品集。所以在這家全巴黎最著名藝術書籍出版巨擘的目錄上，卡提耶－布列松與大師並駕其驅，也占有一席之地。目錄上還有博納爾的文集《通信》（Correspondances）、夏卡爾（Chagall）為果戈里（Gogol）小說《死魂靈》（Dead Souls）所繪製的插圖、畢卡索在勒韋迪詩集上的作畫、雷捷（Fernand Léger）和他的《馬戲團》（Circus）、[1] 馬諦斯重讀《葡萄牙修女的情書》所繪製的插畫，[2] 以及馬諦斯名作《爵士》。

卡提耶－布列松是璀璨群星中唯一的攝影師。他的同行布拉塞因嫉妒而對特里亞德發怒，不過特里亞德沒有讓步。他的重點出版品還是在繪畫領域，只是為卡提耶－布列松開了例。這不但說明特里亞德非常敬重卡提耶－布列松，也顯示出卡提耶－布列松的聲望，這層象徵意義超越了這兩本書在大眾和評論界所獲得的讚賞。

一九五五年，卡提耶－布列松的第二本書出版後，名望更加響亮，他又舉辦了一次作品展，地點選在一個與無關攝影的場地：巴黎羅浮宮馬桑（Marsan）展館的裝飾藝術區域。展覽當天，他在走廊上迎接朋友，而不是在兩百幅展出作品前徘徊，因為他要在走廊上抽菸。

《法國文學》（Lettres françaises）雜誌的記者如此細細描繪他的形象：

高大、蒼白，頭髮剪得非常短、幾乎褪色，側臉線條銳利，在鏡頭後的目光閃爍，像個害羞又認真的學生等著領獎，又像個長得太快的獨生子，總是用孩子般驚奇的眼光看待世界，卻又具有成人的處世經驗。

卡提耶－布列松幾乎不能適應這種開幕式的聚會，也不太能從容應付作家莫魯瓦（André Maurois）和畫家拉比斯（Félix Labisse）語帶玄機的評價，只有在攝影同行中他才得以放鬆地微笑，不過來賓當中具有這種兄弟情誼的同行並不多。

這次展覽可說是將卡提耶－布列松作品列於經典之林。如今不會再有人懷疑：卡提耶－布列松是真正的藝術家。他曾經夢想成為畫家，因為出眾的特質，現在他的攝影作品終於得到了同樣的認可，如今只需慢慢變老，就能穩居現代經典藝術家的地位。

特里亞德是第一個把卡提耶－布列松納入藝術史的人，但並不是卡提耶－布列松唯一的合作出版商。一九五三年到一九五四年間，卡提耶－布列松結識了一位年輕人，後來成為卡

1　費爾南・雷捷（Fernand Léger，1881～1955）法國畫家、雕塑家，也曾執導電影。畫風經歷印象派、野獸派乃至立體派，晚年轉為古典主義，曾為聯合國總部作畫。

2　《葡萄牙修女的情書》（Letters of a Portuguese Nun）是以書信形式寫成的虛構文體，內容講述葡萄牙修女與法國軍官的禁忌戀情，一六六九年首次於巴黎匿名出版。

提耶－布列松主要的出版商、策展人和最忠誠的朋友。

德爾皮爾（Robert Delpire）是一名醫學院學生，他和卡提耶－布列松在巴黎聖奧諾熱市郊（Faubourg Saint-Honoré）路的馬格蘭辦公室初次相遇，當時德爾皮爾正在為一本奢華雜誌《9》挑選照片。卡提耶－布列松發現他品味出眾，並對他表示熱烈歡迎。卡提耶－布列松對品質的要求非常高，絕不會把作品的出版權交給他認為不夠格的出版人。當德爾皮爾決定放棄醫學從事出版業後，卡提耶－布列松完全支持他。

《峇里之舞》（Danses à Bali，一九五四）是他們合作的第一本書，四十六幅照片，搭配左特（Béryl de Zoete）的評論文字。特別值得一提的是，這本書的前言是亞陶在一九三一年寫的一篇文章，文中闡述了峇里舞蹈精巧複雜的手勢、姿態和繡有幾何圖形的服裝，將峇里舞蹈演員轉化成活的神話符號。

同年，卡提耶－布列松和德爾皮爾合作了一本更具野心的書。兩人的個性一拍即合，但在事業上，年輕的德爾皮爾比卡提耶－布列松缺乏耐心，總是纏著他，要求他出版更多作品，但卡提耶－布列松常給出一貫冷靜的回答：「還沒準備好，不需焦急……」

儘管有點不情願，卡提耶－布列松最後還是將他的《轉折中的中國》（D'une Chine à l'autre, China in Transition）交由德爾皮爾出版。卡提耶－布列松視這本書為他在中國度過十一個月的視覺紀錄，一半時間是在國民黨統治下，另一半時間則在共產黨統治下，他很幸運成為歷

史轉折時期的見證人。這些資料確實非常值得出版成冊。

一旦兩人對照片挑選和排版達成共識後，就要找一位作家撰寫前言。德爾皮爾想到了沙特，他是當時巴黎最多產、最慷慨大方，也是最多人邀稿撰寫前言的作家，曾為史蒂芬（Roger Stéphane）、萊博維茲（René Leibowitz）、薩勞特（Nathalie Sarraute）和惹內（Jean Genet）等人寫過序。卡提耶－布列松曾在藝術橋（Pont des Arts）上為沙特拍攝一幅著名的肖像，九年後，他再次拜訪沙特，誠心誠意邀請他為自己的新書寫序。

「但我從沒去過中國！」哲學家抗議道。

「這麼說也對……」

卡提耶－布列松告訴沙特他在中國的所見所聞，讓這位作家能夠評論攝影師眼中遙遠的國度。沙特自己則在一年之後才去了趟中國。

卡提耶－布列松不會這麼輕易被這種小問題打敗，立刻回答：「那又怎麼樣？牧師都沒結過婚，但他們很懂女人。」

沙特的文章令人驚艷。文章先由一些普通的觀念開始，是那種能在兒童故事書裡看到的觀念，然後把卡提耶－布列松比做米肖（Henri Michaux）。[3] 卡提耶－布列松成功地向西方揭

3　比利時詩人兼作家，曾到日本、中國、印度旅行，回來後寫了《一個野蠻人在亞洲》（Un barbare en Asie）一書，深受東方文化影響。

示了「蓮花和羅遜之外的中國」。沙特最後稱讚卡提耶－布列松摘下了中國的神祕面紗，還認為這位攝影師不喜歡自己的照片太過「健談」，與其宣稱展現某種觀念和想法，卡提耶－布列松寧願以他的作品啟發和刺激想法。卡提耶－布列松鏡頭下的中國人是如此自然、如此普通，卻也令人不安。沙特讚賞這本書破除了偶像的意義，有意迴避如畫的風景和異國情調，以及長期以來所有歪曲了西方對中國看法的陳腔濫調：

卡提耶－布列松的抓拍以高速捕捉了人的一瞬間，不讓他停留在表面的時間裡。在百分之一秒裡，我們都是一樣的，都處在我們身為人類的核心條件……包含亞洲的普羅大眾。我們必須感謝卡提耶－布列松沒有因此認為他必須表現出人群密集的模樣……卡提耶－布列松讓我們感受到的是化成微小繁星且無所不在的幽靈——受到遍布潛伏的死亡威脅……卡提耶－布列松以攝影捕捉了永恆。

卡提耶－布列松的書賣得不錯，特別是《匆忙的影像》，但奇怪而矛盾的是，他並沒有從中賺到什麼錢。從遠東回來後的一段時間裡，他的經濟來源非常有限，於是向馬格蘭要錢，因為馬格蘭替他收集並保管版稅。卡帕當時的回答是：「其實沒什麼錢了，這麼說吧，我們破產了。」

爆出這個令人震驚的消息後，兩人墜入了一陣沉默中。接著卡帕端出他的招牌厚臉皮，

繼續說道：「不管怎樣，這筆錢，就算你拿到又有什麼用呢？給你妻子再買件毛皮大衣？你

又不喜歡汽車，所以……」

　　在興趣相投的朋友之間，錢算什麼？至少在早期那段創業維艱的歲月裡，卡提耶－布列

松和卡帕之間對錢的處理方式充分展現了合作無間的精神。那段日子稱不上是馬格蘭的黃金

歲月，財務其實相當困難，但事實證明他們的堅持是有價值的。當史泰欽[4]在MoMA牆上掛

起標題為「人類一家」的照片時，就寫下了紀實攝影史上的里程碑。這次展覽共有五〇三幅

攝影作品，分別來自六十八個國家的兩百七十三名攝影師，而當時只有八名成員的馬格蘭，

就占了全部展出作品的百分之十五。

　　馬格蘭成了卡提耶－布列松的另一個家，一九五四年，這個家卻陷入了哀悼：剛成為美

國公民的卡帕前往報導法越之間的中印戰爭，就在奠邊府戰役後的隔天，在戰地拍攝時誤踩

一枚越南軍隊埋設的地雷，就此身亡。他的死留下了一條永遠無法彌補的鴻溝。

　　六月，馬格蘭中堅成員齊聚在卡提耶－布列松位於里斯本大街的家族公寓裡，這注定是

4　愛德華・史泰欽（Edward Steichen,1879～1973），出身於盧森堡的美國攝影師、畫家、策展人。在一九四七至一九六一年之間擔任MoMA館長，於一九五五年策劃了「人類一家」（The Family of Man）攝影展。該展在世界各地巡迴展出八年，影響鉅大。

一場陰鬱悲傷的聚會，因為在卡帕去世的同一天，碰巧還有一則令人痛心的消息：一九四九年加入馬格蘭的瑞士攝影師比肖夫（Werner Bischof），也在安第斯山脈的一場車禍中喪生。

這些攝影人的悲傷聚會，並沒有像教廷宣布教皇去世一般，接著隆重宣布選舉新的首領，但他們選定了三位副總裁：希姆掌管財務；羅傑管理巴黎辦公室；卡帕的弟弟康奈爾（Cornell Capa）負責紐約辦公室，他在擔任《生活》雜誌記者前是一名經驗豐富的暗房技師。

這三個人再加上卡提耶-布列松和哈斯（Ernst Haas），組成了馬格蘭的全體陣容。不久之後，他們就發現必須選出一名總裁，至少要承擔許多名義上的責任。所有人的目光都投向一位叫里波（Jean Riboud）的商人，他是卡提耶-布列松的朋友，曾為馬格蘭貢獻過許多好建議。里波剛開始很有興趣，但最後還是拒絕了，於是馬格蘭總裁一職就落在了希姆身上。也許有人會說這是因為其他人棄權才輪到他，但他確實具備了這個職位所需的資質和能力。

從很多方面來看，馬格蘭都很不穩定。好動的倫敦人羅傑常駐巴黎，但心裡閒不住，一直想回到非洲去找尋、拍攝不為人知的土著部落，最後也果真去了，於是副總裁的位子落到卡提耶-布列松身上。卡提耶-布列松天性跟羅傑一樣，不適合做行政工作，想成為這家攝影通訊社思想和美學上的守護者，這也是卡帕一直以來要他扮演的角色。他與卡帕在最後幾次的談話中，卡帕曾做了預測，那就是所有的攝影師未來都將轉為電視記者，甚至認為這個可怕的局

雄，卡提耶-布列松以前所未有的勤奮與刻苦精神接下這個職位，但時勢造英

面是不可避免的。但卡提耶－布列松沒有因此而洩氣。身為攝影界的火炬守護者，他始終關

注品質，並為了保衛馬格蘭的哲學——結合自由主義和尊重現實的精神——而不停奮戰。他

也讓馬格蘭維持在較小的規模，雇員人數不多，合作夥伴也少於四十人。有人認為卡提耶－

布列松是個乏味又衛道的空想家，但他從未放棄任何實踐想法的機會，即使在處理最瑣碎的

行政事務時，也要提醒大家謹守一項很容易遺忘的重要原則：「現場的真實性和時效性需求

都不應該損害我們的品質。我們創立馬格蘭是為了讓拍出來的影像與我們的切身感受一致。」

他如此寫道。

一九五六年，卡帕死後兩年，噩運輪到了希姆。在報導蘇伊士運河戰爭時，他在停火後

數天遭到埃及士兵用機關槍掃射死亡。

消息傳來後，卡提耶－布列松被悲傷淹沒。他接連失去了兩位偉大的朋友，兩位向他展

現如何用照片說故事的朋友，這是最貼近他內心的攝影方式。在悲痛中，他自責沒有給他們

更多的幫助，怪自己不夠敏感，沒有察覺到他們的問題和恐懼。這種深深的愧疚感，就像孩

子在父母過世後才發現子欲養而親不待那般。

三位了不起的人離世，他們代表了馬格蘭的巔峰，每個人都在卡提耶－布列松的記憶中

占有榮耀的地位。

比肖夫謙遜的人道主義閃耀在他報導印度饑荒和日本的攝影作品中，他也曾經是個出色

的畫家，不亞於他的攝影表現。

卡帕是個充滿魅力的冒險家，雖然後來成了攝影師，但如果他還活著的話，他會灑脫地轉向電視或者錄影。「對我來說，卡帕總是穿著一件閃亮的鬥牛士袍，但他從不殺生。他是個偉大的賭徒，為自己而戰時總是很寬容，為別人而戰時卻總是咄咄逼人。」

希姆則是謙遜的化身，也是行動中的智者。卡提耶－布列松每次回想起他總是幾乎哽咽：

他有棋手的智力，數學教授的態度，把廣泛的好奇心和文化素養展現在不同的領域，他的思辨力一直是周圍所有人不可或缺的財富。攝影就如同他手裡的一枚棋子，靠他縝密的智慧在棋盤上移動……希姆從相機包裡拿出照相機的姿勢，就好比醫生拿出聽診器來診察患者的心臟，然而他自己的心臟卻是脆弱的。

卡提耶－布列松在一九六〇年代又有一連串新的際遇和相識，但只能部分治癒這時留下的傷口。在他的新經歷裡，總是人物為先，地點次之，因為人性總是流動的，而大地則靜止不動。人物肖像成了他的主要焦點，在這個領域，他最為人津津樂道的就是運氣——錯了，因為光憑運氣不能解釋所有的巧合。攝影師要做到無處不在，需要更多實際的行動，而非浪

漫的想像，因為只有當眼睛和耳朵一直處於警覺狀態，並且徠卡始終握在手裡時，才能在剎那間和那些生命交會。你所需要的就是對那個時刻的直覺，耐心且不帶期望地等待，以及抓住決定性瞬間的意識。這些特質，卡提耶－布列松統統具備。

自從卡提耶－布列松被列為曾和甘地談話的最後幾人，他就有了「走運」的名聲。事實上，他碰上的某些巧合，想來還真令人有點毛骨悚然。

一九四六年，卡提耶－布列松拍攝了施蒂格里茨，此人舒適地躺在紐約家裡的沙發上。當時，施蒂格里茨並不知道這是他的最後一張照片。一個月後，施蒂格里茨過世，享年八十二歲。這是兩人第一次、也是最後一次見面。卡提耶－布列松通常不替不熟悉的人拍肖像照，即使他也只是透過施蒂格里茨的作品了解這個人。但當時卡提耶－布列松就有一種感覺——覺得這次應該忽略自己的原則。那是運氣，還是敏銳的直覺？

一九六八年卡提耶－布列松拍攝了杜象和曼・雷下棋的照片，那幅畫面與一九二四年克雷爾（René Clair）拍攝的《幕間》（Entr'acte）一模一樣。這是一場局內人開的玩笑，他們三人都很喜歡這個玩笑。這一年，杜象走了，享年八十一歲。

在這些巧合中，他還拍攝了福克納在一九六二年八月造訪西點軍校的過程。這件事並非特別重要，但他就想去拍攝。卡提耶－布列松曾於一九四七年在福克納位於密西西比州牛津的家中拍攝過他，當時這位美國作家還做了一身農夫裝扮。此後卡提耶－布列松就沒再見過

他。福克納說：「文學，是件很不錯的事，但農活才是正經事。」

一九六二年，福克納應威斯特摩蘭（Westmoreland）將軍之邀去西點軍校演講。六十五歲的福克納略顯疲勞，朗讀了新作《掠奪者》（The Reivers）中關於賽馬的一段文字。接著，他用最嘲諷的語調給學員做了一場極盡能事的反軍國主義演講，譴責戰爭的同時也讚揚了軍隊。當時有病在身的知名作家麥卡勒斯也到場聽講，卡提耶－布列松也曾經拍攝過她，但這次因為太專注於拍攝而沒有注意到。

「軍事和文學之間有什麼關聯嗎？」一位學員問。

「如果有的話，」福克納回答，「那就沒有文學了。」

語畢，如雷的掌聲響起，演講繼續。這是福克納的勝利時刻。卡提耶－布列松的照片展現了他的全新形象，福克納那天捨棄了一貫的粗花呢外套，穿上正式的燕尾服；黑白鮮明的對比，在他佩戴的紅色玫瑰花形榮譽軍團勳章（Légion d'honneur）點綴下，更顯亮眼。這些照片也是福克納生前的最後幾張，他在三個月後去世。

這些令人不安的巧合讓一向對命運預兆感興趣的卡提耶－布列松著迷，帶給他想像力的刺激，雖然他不會把遭遇徵兆視為福氣。這些事件卻點綴著他整個人生。而他的反應是超現實主義式的，而非神祕主義，這也說明了報導攝影需要無所不在與機遇。其實卡提耶－布列松年輕時閱讀《娜嘉》時，就開始沉迷於這類客觀機遇，並影響了他許多態度和反應，不管

是有意識的還是無意識的。但如果說機遇是攝影背後的主要因素，這肯定是錯誤，甚至是矛盾的。卡提耶－布列松一九六○年代所拍攝的肖像作品體現了這謎一般的機遇，他總是能保留住那份神祕感，無論那是因為他的才能、臨機應變、強烈的視角，或是對於將場景轉化為精彩照片的狂熱，關鍵因素始終在於他觸碰到了拍攝對象的靈魂，這是最重要卻也難以解釋的因素，跟機遇並沒有關係。

即使是在有其他攝影師參與的正式場合，卡提耶－布列松總是能拍出至少一張具有個人風格的照片。一九六○年，休斯頓（John Huston）在拍攝《衣衫不整》（The Misfits）這部影片時，馬格蘭有六位攝影師在片場拍攝。儘管有那麼多人拍了那麼多張瑪麗蓮‧夢露的照片，但他還是能在眾人的目光下拍出一張特別的瑪麗蓮‧夢露。這張照片構圖獨特，並帶有諷刺意味和一種溫柔的情愫，因而從眾多照片中脫穎而出。也許因為瑪麗蓮‧夢露對這種形式的表現也是箇中高手。劇組人員在用晚餐的時候，卡提耶－布列松把徠卡相機放在身邊的空椅子上。瑪麗蓮‧夢露那天來晚了，她看了一眼椅子上的照相機，又看了一看卡提耶－布列松，停頓片刻，似乎在聯想這兩者的關聯，他馬上抓住機會主動出擊：「妳願意給它一個祝福嗎？」她假裝要坐到徠卡相機上，然後輕撫了它一下，接著回頭給了卡提耶－布列松一個淘氣的微笑。

一九六〇年初，卡提耶－布列松受英國《女王》（Queen）雜誌之託，拍攝了一套十五位名人的肖像，這系列作品題名為「盛大場面」（A Touch of Grandeur）。雖然他對肖像攝影駕輕就熟，但這次任務有點不同，因為雜誌社要求他以報導重要事件的手法來「報導」每一位名人。問題來了，他要如何把決定性瞬間運用到需要事先構思的肖像上呢？

卡提耶－布列松觀察著名指揮家伯恩斯坦（Leonard Bernstein）與家人之間的親密關係，以及他與紐約愛樂樂團的排練。他注意到伯恩斯坦的精采表演和名牌皮夾克，與身旁蘇聯鋼琴家嚴肅的服飾形成鮮明的反差。

在英國，卡提耶－布列松拍攝俄國出生的芭蕾舞者貝里索娃（Svetlana Beriosova）在柯芬園（Covent Garden）的皇家歌劇院排練《水仙女》（Ondine）、《仙女之吻》（Le baiser de la fée）和《安蒂岡妮》（Antigone）時於不同化妝間留下的身影。卡提耶－布列松克制自己，沒把貝里索娃拍來自巴基斯坦的卓越精神分析學家成了好朋友。卡提耶－布列松後來也和她的丈夫、攝成美麗或性感的象徵，而是更關注於她為了職業需要，刻意壓抑自己的女性氣質。看著她的舞蹈動作，卡提耶－布列松想起梵樂希曾在《靈魂和舞蹈》（L'Âme et la Danse）中說過，身體的自然力量要比精神力量更能改變事物的性質。

卡提耶－布列松的下一個拍攝對象是留著大鬍子、外貌像是父執輩的畫家奧古斯都·約翰（Augustus John），他讓卡提耶－布列松想起杜勒（Dürer）畫裡的某位傳教士。此人表情嚴

肅，不是因為悲傷，而是因為他把珍貴的微笑留給自己特別喜愛的人。他看起來不是輕率隨意的人，他會全神貫注地注視，迴避可能激怒他的人，並嚇跑阿諛奉承的人。約翰在靠近索爾茲伯里（Salisbury）的佛丁橋鎮（Fordingbridge）家中準備迎接攝影師夫婦到訪，這是個好開始。更好的是，他允許卡提耶－布列松一個人帶著徠卡相機進入他的私人房間。他熱愛法語，而且說得很好，也喜歡法國梅多克（Médoc）地區的葡萄酒，品酒功力和他的法語一樣在行。這兩件事成了卡提耶－布列松打破沉默的最佳工具，而拉娜溫柔的個性也讓他稍微放下戒備，他很快就和卡提耶－布列松夫婦倆說笑，並講起了故事。雖然如此，為肖像畫家拍攝肖像，無論如何都是棘手的事，何況這位畫家總是處在戒備狀態。卡提耶－布列松將鏡頭聚焦在家中零亂的擺設、畫家和貓玩耍的瞬間、他的雙手、他放下鉛筆或畫筆而拿起菸斗時的纖細手指。

　　卡提耶－布列松拍攝英國建築師拉斯登（Denys Lasdun）時，他正在為劍橋大學設計一所餐廳和附屬教堂，並高談他的職業。拉斯登構想中的建築體是螺旋形的，因為必要時可以繼續擴建。卡提耶－布列松在介紹文字中說他想起了包浩斯、非洲的村莊和羅馬建築師維特魯維斯（Vitruvius）。他用下面一段話做為結尾，語氣和態度都顯示了他的法國精神永遠不會被美國化：

他的妻子性格開朗。他們住在貝斯沃特（Bayswater）附近一座由他改造的維多利亞式住宅，有三個活潑的孩子。我沒有興趣知道他是否打高爾夫球，是否滅殺過蝴蝶，或者宰殺山鶉。重要的是他高尚的思想和人道主義。

如果美國有貴族的話，波士頓詩人洛厄爾（Robert Lowell）就是卡提耶－布列松眼中美國貴族的完美典型。儘管洛厄爾背叛了自己的出身，但還是保有典型新英格蘭清教徒的禁欲主義，即使只有歐洲人才會意識到這一點。洛厄爾非常有禮貌，對客人總是照顧有加。他們在洛厄爾一家人過冬的紐約公寓裡會面，幸運的是洛厄爾三歲的女兒荷麗亞特（Harriet）也在場，她的淘氣讓這位詩人稍微能放鬆自己。荷麗亞特在背景裡不引人注意，卻讓沙發上的主角露出一絲父親慈愛的微笑。拍完照後，卡提耶－布列松和他們一家人到中央公園散步，然後又陪著洛厄爾出席一場聚會，並獲得引介而認識了金斯堡（Allen Ginsberg）。之後，他們參加一場公開朗誦會，洛厄爾為聽眾和忠實崇拜者朗讀了新詩集《模仿》（Imitations）中的片段。卡提耶－布列松在各種環境中觀察洛厄爾，對他有了新的理解：洛厄爾在社會生活中如此害羞和笨拙，只有通過詩歌才能找到自信。

接下來拍攝的是小說家格里耶（Alain Robbe-Grillet），《橡皮》（Les Gommes）、《偷窺者》（Le Voyeur）和《嫉妒》（La Jalousie）的出版奠定了他的聲望，使他被視為新文學流派的領袖

人物。卡提耶－布列松見到格里耶的時候，他正在為雷奈（Alain Resnais）的電影《去年在馬倫巴》（L'Année dernière à Marienbad）寫劇本。卡提耶－布列松立刻意識到這位作家需要絕對的安靜，不能在工作時打擾他。拍攝機會就在他編寫劇本時出現。和寫小說相比，編劇過程的技術性和機械性成分重一些，雖然他也認為能拍到這些照片已非一無所獲。然而，卡提耶－布列松對於拍攝成果並不滿意，寫作時也比較不必與世隔絕。他繼續跟著拍攝對象到紐里（Neuilly）的公寓，到皇后鎮（Bourg-la-Reine）上的一棟房子，小說家在那裡和姻親一起採櫻桃，。接著卡提耶－布列松又跟著小說家到《快報》（L'Express）辦公室接受採訪，還去了午夜（Minuit）出版社的辦公室，格里耶在那裡和年輕的索勒斯（Philippe Sollers）談論他們的小說觀念。卡提耶－布列松在旁邊聽著，並未繞著他們走來走去拍照。他很訝異地發現，這兩人的想法和當代科學觀的結論完全吻合。他真希望當時能記下那些談話。後來在格里耶家拍攝時，卡提耶－布列松還在懊悔自己不懂速記法。拍攝時突然有一處水管漏水了，儘管情況緊急，格里耶打電話給大樓管理員時，還是有條不紊地講解水管裂開的技術原因。這個情景很值得寫進他的小說裡。

《女王》雜誌的名人肖像系列還包括了許多名人：記者卡德利普（Hugh Cudlipp）、賴斯頓（Scotty Reston）與編舞家羅賓斯（Jerome Robbins）合照、人類學家帕帕季米特里烏（Jean Papadimitriou）、劇作家米勒（Arthur Miller）、作曲家梅諾蒂（Gian Carlo Menotti）、美國司

法部長甘迺迪（Robert Kennedy）和建築師加恩（Louis Kahn）。此外還有兩個特別的人物，並非來自雜誌社的委託，而是攝影師本人要求，因為卡提耶－布列松和這兩人有著許多年的交情。

第一個是布荷東。卡提耶－布列松在二戰結束法國解放後就很少見到他。卡提耶－布列松走進布荷東那個排列整齊並收藏了各種護身符的書房，然後陪他出門買《抵抗者報》（*Paris-Presse-L'Intransigeant*），當天的頭條新聞是「德布雷啟動了布荷東計畫」，這則標題極富超現實主義色彩。[5] 這個計畫後來引發了西方農民的示威。接著他們去了巴黎大堂（Les Halles）的維納斯咖啡館（La promenade de Vénus），那裡有一群年輕的追隨者認真傾聽布荷東說的每一個字，就像他們過去在白女士咖啡館那樣。接著他們到了豐特（Fontaine）街一間神祕的公寓，也去看了布荷東在聖瑟拉波皮（Saint-Cirq-Lapopie）區的房子。那裡的人沿著河岸邊散步，在鄉村旅館前坐在藤架下吃東西。四年前在《超現實主義，母親》（*Le Surréalisme, même*）一書中，布荷東透露了他收集礦物的愛好。卡提耶－布列松一直想拍攝他的這項愛好，也總算拍到了他在自家花園的溪流邊尋找瑪瑙的照片。但卡提耶－布列松必須比往常更謹慎一些，他一直默默等待，直到離布荷東大概二十碼時，才以單手靜靜地取出相機，另一隻手假裝翻土。儘管在戶外，布荷東還是聽到了快門聲，立刻轉過身指著卡提耶－布列松說：「別再讓我抓到第二次！」

卡提耶－布列松拍了不到十張照片，只有一半還算滿意。但他在腦海中拍的照片可多得多了，特別是布荷東兩眼圓睜、尖聲朗讀波特萊爾詩作的畫面。然而只要卡提耶－布列松一拿起他的「偷窺機器」，一切畫面就消失了：一看到那機器，布荷東的笑容立刻消失得無影無蹤。

有一天，這位超現實主義教父心情大好，容許卡提耶－布列松稍事放縱。卡提耶－布列松描繪了一幅充滿反差的肖像：在畫面中，一個圓胖的人，行動時躬起身子，菸斗冒出縷縷青煙，頂一頭雄獅般的濃密長髮；而他的文字顯示出他是一個害羞但有威嚴的人，正直誠實，禮貌守時，但性情多變，無法預測；基本上，他是以態度和道德準則來評判一個人。通常談到義大利時，他就不會說什麼好話，但今天他坐在桌旁，他厭惡的對象（bête noire）不是義大利，而是一位畫家，他指著卡提耶－布列松說：「你喜歡塞尚，那個人沒有勇氣告訴他妻子，他為了畫那些女人入浴時的裸體……」

卡提耶－布列松為《女王》雜誌拍攝的另一位名人是賈科梅蒂，他們是志趣相投的朋友。兩人在一九三○年底認識，卡提耶－布列松徹底崇拜這位雕塑家，也極度推崇他的為人。賈

5　譯註：這項布荷東計畫（Debrè lance le Plan Breton）是指二戰後西方各國協商建立的布荷東森林經濟體系；之所以說這個標題具有超現實主義色彩，是因為這個經濟體系的名稱與布荷東的名字完全一樣。

科梅蒂充滿智慧、思路清晰、誠實，有著充沛的生命力，並且為人坦率。卡提耶－布列松和

他無所不談，甚至是攝影；兩人的談話絕不會陷入陳詞濫調，他也不裝腔作勢。他的身上

沒有一絲傳統的印記，不論是思想還是長相，他的臉就像是自己的作品。拍攝時，卡提耶－

布列松不禁覺得他的臉部線條和皺紋都是他個人特有的，彷彿是他自己畫上去的一樣。賈

科梅蒂出生於離義大利邊境一箭之遙的斯坦帕（Stampa）村，卡提耶－布列松在此為他和他

母親拍照。賈科梅蒂還保存著一九三八年卡提耶－布列松在巴黎攝影棚裡拍攝的照片、妻子

安奈特（Annette）的照片，以及一九五二年特里亞德的照片。一九三八年拍那些照片時，賈

科梅蒂比現在年輕四分之一個世紀，而如今他臉上的皺紋和滄桑都在訴說歲月的故事。但卡

提耶－布列松的眼光卻超越這張漸漸蒼老的臉，捕捉到一些永恆的優美時刻——他眼睛裡的

光芒、他微笑裡的溫暖——讓這個人的形象鐫刻在我們的記憶裡。其中一張照片是賈科梅蒂

正在搬動自己的雕塑作品，為梅格特（Maeght）畫廊的展覽做準備；另一張照片中，賈科梅

蒂沿著阿萊西亞（d'ALésia）路走過來，把外套罩在頭上避雨。不論在自己的作品之間，或

是街道兩邊的樹叢中，賈科梅蒂似乎都能融入環境，成為畫面的一部分。剛才提到的第一張

照片裡，賈科梅蒂的動作具有某種超凡的詩意，周圍那些僧侶般的青銅雕像更強化了這份詩

意，彷彿都融入了他的節奏。在第二張照片裡，這個可憐人在兩排路樹中間小心翼翼地走著，

最後停在十字路口的人行道上，佇立在雨中。卡提耶－布列松就是如此凝結了他的形象：賈

科梅蒂，一個行走的人。

奇怪的是，卡提耶－布列松從來不曾接近過二十世紀公認最偉大的法國人戴高樂將軍。

他並非不曾嘗試，但兩人的軌跡從來沒有交會。至於他會為戴高樂將軍拍出怎樣的肖像照，只能留待想像了。對於《女王》雜誌的編輯而言，如果真有一個人能稱得上偉人的話，非戴高樂莫屬。卡提耶－布列松曾經接近過他，但還不夠近。一九五八年四月，戴高樂將軍因法國在阿爾及利亞的危機而重掌大權時，卡提耶－布列松曾去信請求安排一次私人會晤，得到回覆如下：

你的來信引起我高度重視。我考慮了你的要求可能帶來的後果，也確實感興趣。但是，至少就目前的情況來看，我認為我必須遵守自己定下的規則，不能接受任何攝影採訪。

卡提耶－布列松提出的時機不對，因為戴高樂剛剛結束穿越沙漠之旅。但他沒有放棄。一九六一年九月，當這位共和國總統準備第十二次前往法國各省考察時，卡提耶－布列松再次提出拍攝要求。將軍在回信中表示，他願意以公眾人物的形象示人，但不願以私人身分拍照，因為他不想打破自己定下的規則。卡提耶－布列松於是追隨這位法國英雄的腳步跑了亞維農（Aveyron）、洛澤爾（Lozère）和阿爾代什（Ardèche）等地。但攝影師並不滿足，並發誓

他不會就這樣被擊倒。一九六三年夏天，他寄了一本自己的《匆忙的影像》給戴高樂，希望能打動他。八月二十二日，卡提耶－布列松收到戴高樂的親筆回信，絲毫不帶官方口吻：

我誠摯的欣賞你書中的作品以及其他照片。甚至，你在前言中解釋你的理念，我也讀得津津有味，你「看見」，是因為你「相信」。因此你不但是個偉大的藝術家，也是個快樂的人。

但在這之後沒有任何進展。他們始終沒有機會私下會面。沒能為戴高樂拍攝肖像成了卡提耶－布列松心中永遠的遺憾。這項拍攝任務雖然失敗，但並沒有妨礙卡提耶－布列松在一九七〇年報導戴高樂將軍的葬禮。

卡提耶－布列松應尚·雷諾瓦的助手時，曾給尚·雷諾瓦看過自己的作品集。現在，事隔二十年之後，這本作品集付梓出版了。這些作品表現的不是這個世界壯闊的一面，而是透過他的視角所看到的世界，且都是在不為人知的瞬間捕捉到的畫面。即使《匆忙的影像》沒能讓卡提耶－布列松拍到戴高樂，但仍為他開啟了許多扇機會大門。蘇聯導演于可維奇（Sergei Yutkevich）與卡提耶－布列松在坎城影展認識，對他的作品印象深刻，回到莫斯科之

後，就立即把對卡提耶－布列松的讚賞傳達給蘇聯當局。

一九五四年夏天，史達林去世已十五個月，冷戰逐漸緩解，卡提耶－布列松成為這十五個月以來第一個拿到蘇聯簽證的西方攝影師。但有一個條件：卡提耶－布列松必須在蘇聯洗出照片，並在他回巴黎前讓審查官員檢查。他和妻子選擇坐火車去蘇聯，途經捷克斯洛伐克。[6] 坐飛機對他來說太快了，他更喜歡從容地利用時間。一到蘇聯，他立即意識到還有其他的拍攝限制：他可以自由拍攝任何東西，但軍事設施、火車路線圖、橋梁、城鎮全景圖和公共紀念碑除外。這都不是問題。他感興趣的是人，他鏡頭下所呈現的全都是「蘇聯人」。

儘管身邊有翻譯人員如水蛭般緊緊隨行，但卡提耶－布列松把握了他為解說而分心的每一分每一秒，拍下克里姆林宮遊客、街上的行人、古姆（GUM）百貨購物的人群、齊斯（Zis）工廠的工人、地鐵裡的集體農莊工人；他也沒有錯過捕捉環境氛圍的機會，托爾斯泰的故居、特雷塔可夫（Tretyakov）畫廊、莫斯科大劇院（Bolshoi）全都入了鏡。他在十個星期內拍攝了將近一萬張照片。這些照片與杜斯妥也夫斯基在《死屋手記》（From the House of the Dead）中描述的俄羅斯大相逕庭，而那是從小就印在卡提耶－布列松腦海中的俄羅斯印象。

訪問快結束時，卡提耶－布列松甚至拍到了赫魯雪夫和內閣成員站在主席臺上，為經過的運

6 捷克斯洛伐克（Czechoslovakia）是存在於一九一八年至一九九二年的歐洲國家，解體後分為兩個獨立國家——捷克共和國和斯洛伐克共和國。

動員代表鼓掌致意的瞬間。這次到蘇聯拍攝，對卡提耶－布列松有所啟發。他和許多歐洲人一樣，在冷戰期間對蘇聯的了解並不多。他很驚訝這些照片與陳腐的蘇聯形象是如此不同，它們能傳達給西方世界另一個不同的現實。他向西方世界展現出蘇聯完全不是一個口中銜著刀的布爾什維克國家。他的獨家報導為馬格蘭帶來了四萬美金的進賬，單單《巴黎競賽》一家就發表了四十張照片。

之後，卡提耶－布列松還有多次長途旅行，儘管他一直說自己從東方回來後，除了逃避以外什麼也沒做。其實他對搭飛機旅行還是很有天份的。有時，他會針對一項拍攝主題花上幾個月的時間，因為他認為這是必要的；有時則必須縮短拍攝時間。他曾在一個星期裡參加了中國革命的周年紀念、蘇聯革命的慶祝紀念和羅馬新教皇的宣告儀式。他在西班牙、希臘、英格蘭、愛爾蘭、義大利、比利時、瑞士、葡萄牙和荷蘭都如魚得水。到達那些國家後他並不會到處旅行，這點和流行的作法正好相反，他寧可只在一個地方待上一段很長的時間。

戰爭結束後的二十五年間，卡提耶－布列松的蹤跡遍及世界許多角落。到了瓦洛里（Vallauris），他和畢卡索在一起；在巴賽隆納，則和米羅相聚；他沿著葡萄酒產地的路線穿過洛爾熱（Loire）山谷去了貝希特斯加登（Berchtesgaden）；也去了格蘭登堡（Glyndebourne）的草地，加入歌劇《納克索島的阿麗亞德妮》（Ariadne auf Naxos）的觀眾行列；在巴黎郊區時參觀了範尼小馬戲團（Cirque Fanni）的後臺；也為了《哈潑時尚》的工作來到維也納教堂

的巴洛克方穹頂下；儘管曾對威尼斯出言不遜，但為了和蒙迪亞哥和解，他們一同重遊舊地。在柏林圍牆邊，他參加了查洛姆（Charonne）地鐵災難受害者的葬禮；在靠近香波爾的聖戴瑟洛爾熱，他和拉娜合買了供朋友聚會用的鄉村房子。當父親因肺氣腫而在昏睡中過世時，他也守在父親身邊。在魁北克，他參加了一場獨立運動成員的葬禮，此人被懷疑為反美恐怖份子，最後自殺身亡。在巴黎，他也出席了激進左翼人士奧維奈（Pierre Overney）的葬禮，奧維奈在雷諾汽車工廠外抗議時被看守員打死。他還在倫敦參加了安妮公主的婚禮，也目睹了西班牙反對弗朗哥將軍的示威遊行；在基爾（Kiel）觀賞奧林匹克帆船比賽，也在巴黎親見支持智利領導人阿言德（Salvador Allende）的示威遊行。卡提耶－布列松總是在路上，不是為他自己，就是為了馬格蘭。

這是卡提耶－布列松的工作，也是他的心態、生活觀及世界觀，一份將信念寄託於目之一瞬的職業。

美國始終是卡提耶－布列松最喜歡的狩獵場，因為單憑一種視角無法為這國家拍出決定性的影像，每次造訪都可能推翻上一次的發現。雖然他不斷四處遊歷，但一直與兩個大陸保持距離，那就是墨西哥以外的拉丁美洲和象牙海岸以外的非洲。要不是因為年輕時的熱情，卡提耶－布列松也許永遠都不會去那裡。他不是沒有機會。他曾於一九六三年回到

墨西哥進行懷舊之旅，拍攝主題包括鬥雞、布爾喬亞鄉村俱樂部會員、畫家阿吉雷（Nacho Aguirre）、薩帕塔（Zapata）逝世周年紀念，以及邀請他的前總統瓦爾德斯（Miguel Alemán Valdés）。但卡提耶－布列松從沒跨過墨西哥邊境，前往別的拉丁美洲國家。他也在一九六七年短暫回到北非，距離上次在坦吉爾探險約莫有三十年之久，這次他跟隨天體物理學家奧捷（Bernard Autier）到阿爾及利亞的撒哈拉沙漠的阿馬吉爾基地（Amaguir base）做科學實驗，但並未踏足非洲的其他地方。

卡提耶－布列松迎接更多探險，走過印度、土耳其、日本、埃及、伊拉克和以色列。但不管去哪裡，他總是用自己的眼睛看世界，如實地看，不像其他人那樣試圖加以變造，賦予性格或身份。一九六五年一月在邱吉爾的葬禮上，卡提耶－布列松像是拿著新玩具的十幾歲孩子，在送葬隊伍到達前，在聖保羅大教堂的臺階跳上跳下，就為了取得更好的角度。「這是和時間跳舞，同時也是和時間搏鬥。」他說。

卡提耶－布列松拍攝這場葬禮的方式就如同三十年前拍攝喬治六世的加冕典禮，他較少關注官方儀式的盛大場景，而是把焦點對準街道民眾的反應：車站裡讀報的女人，她手裡的報紙正是這位去世的「老獅子」肖像；一名賣《泰晤士報》（The Times）的小販；尋常百姓悲傷的表情。卡提耶－布列松最喜歡站在邊緣中的邊緣處。他的觀察從不遺漏，即使沒有拍進畫面中，也一定會寫在圖片說明裡。有多少攝影師會注意到，十一點整第一個走進停放邱吉

爾遺體的西敏寺大教堂的人，竟是前一晚就睡在門外的紐西蘭流浪漢？

卡提耶－布列松確實眼光獨到，但當他將批判的目光投向人們不留意之處，能從中獲得促狹的趣味。他喜歡聚焦於預料之外的人事物，在日常情境裡呈現不期而遇的驚喜。在他一九六六年拍攝勒芒（Le Mans）二十四小時賽車比賽的報導中，照片裡幾乎見不到賽車，而是機械工程師等候時喝著飲料、貴賓享受雞尾酒、觀眾伸展四肢躺臥在草地上、情侶擠在帳篷裡……只有少數幾張照片拍到賽車，而且是拆解後的樣子。他的報導裡唯一沒看到的主題就是速度。

離開中國九年後，卡提耶－布列松再次回去觀察革命後的變化。他花了四個月的時間，乘坐火車、輪船，偶爾也搭飛機，在這個廣袤的國家裡從北京到東北，再到黃河大壩，進入戈壁沙漠，穿過長江峽谷，來到毛澤東出生的村莊；而後去了上海，又回到北京見證舉國歡騰的國慶。生活在新中國的新一代中國人有什麼不同？「簡言之，他們彷彿活了幾千年，又如只有幾歲的孩子般年輕。」卡提耶－布列松這麼說。

他拒絕批評中國的制度，而用「相對」這個詞來形容中國人對自由以及攝影的概念。在中國時也有一位翻譯跟在他身後，亦步亦趨。不同的是，不論老少，中國人似乎具有無法滿足的好奇心，有時讓他很難拍攝抓拍。此外，中國人不喜歡被人偷拍。然而，他們對他的拍攝所設下的限制，不全然能發揮預期的效果（當然，軍事設施除外）…

攝影捉迷藏的規則是誰先看見誰就贏，但和中國人在一起，只要不小心停下來，哪怕只是一瞬間，你就輸了。要出其不意地捕捉到他們真的很難，主要是因為我忘了一個小細節：我是白人。直到有一天，我把翻譯叫過來：「俞先生，快過來看！」然後與周圍所有中國人一起盯著一個蘇聯人看。這次我終於不再是中國人注意力的焦點，可以「自由」拍攝了。

卡提耶-布列松喜歡融入人群，和他的徠卡一起安靜觀察。然而在中國，只要他一出現，馬上引起大家的注意。在這樣的情況下，他需要改變戰術。他的拍攝動作會干擾到中國人，而且在大多數情況下都與當地的社會風氣格格不入。在武漢時，當地的文化官員很體諒他，提醒他說，這裡的人還不能接受未徵求許可的拍攝。

所以，卡提耶-布列松必須學習中國的禮儀。有時沒人阻止他，但偶爾有人會禮貌性提示，要他去別的地方拍照。有時候，他不得不狡猾地橫跨一步，以實現他想要的構圖，把過去的遺跡和未來的輪廓並列在畫面中。中國人問他，為什麼面對如此吸引人的現代發展，他卻偏偏對舊東西感興趣？卡提耶-布列松沒那麼容易被左右，他如此詮釋那些企圖說服，但不強迫他的中國嚮導：「他們想要修正我的寫實主義。」

卡提耶－布列松記筆記的方法仍然不變，不論是拍攝事件或人物。他會把自己的印象即時記載在一本口袋大小的線圈筆記本裡，用鉛筆或圓珠筆寫下法文或英文速記，其中的拼寫和語法錯誤都證明了記錄時的狀態急迫，但他的挖苦機智是怎麼也藏不住的。比如一九六二年在英國，他觀察人群湧向旅遊聖地黑池（Blackpool）享受一丁點的陽光時，潦草寫道：

這個英格蘭的旅遊勝地，讓來自同一區工業城市的遊客見到了他們祖先在勞動時所受到的壓迫場面。當他們離開時，他們在車站排隊，就像勞工要被遣返一般；但一坐進車廂，那一絲緊張的神色就消失了，一位母親說道：「至少我們很快就能喝上一杯像樣的茶了。」

卡提耶－布列松的文字總是帶著幽默，即使那純粹只屬於他的個人享受，因為這些筆記本他只留給自己看。在一次選美比賽中，他觀察到那些從事打字員和店員的選美小姐失望但有風度地回到自己的座位，做好落選的心理準備，因為她們不符合評審的品味。見到此景，他寫道：「我必須承認這次我終於不是把照相機對著觀眾。先生，我是個法國人！」

卡提耶－布列松的筆記絕不平庸，因為那是他圖片說明的來源，他堅持這些圖片說明必

須得到重視，這是他和好友卡帕共同堅持的一項原則，而且他在這一點上態度強硬，絕不妥協，完全不隨時間而軟化。圖片說明不是標題或副標題，而是這張照片的寫照。這也是為什麼圖片說明一定要由攝影師親自撰寫。每張照片背後都蓋有神聖不可侵犯的印記：「本照片只限於和其圖片說明共同使用，或者配以根據此說明精神做更清晰表達的文字。」除此之外，當照片需要進一步的條文規範，馬格蘭也會去信告知給六個歐洲國家的買主：

卡提耶－布列松所拍攝的中國系列作品，其圖片說明必須逐字印出。本社籲請貴雜誌社務必確保文字翻譯精確無誤再行發表，不得進行任何有悖於文字說明精神與原意之改動。

經驗和過去的失望經歷讓卡提耶－布列松了解到，處理圖片說明必須謹慎再三，即使堅持原則會帶來極大的麻煩和痛苦也在所不惜。如果等到事情發生就太晚了，因為沒有人會留意下一期雜誌上的更正啟事。在涉及中國、蘇聯或其他審查制度和簽證制度嚴格的國家時，必須遵守一些只有卡提耶－布列松自己才會意識到的規定，這時他對圖片說明會有更嚴苛的要求。但在其他情況下，他的目的只是要防止照片遭到濫用，避免違反他的原則，不論是道德上的還是政治上的。

一九六五年十一月，卡提耶－布列松在日本報導當地的街頭政治運動。當時日本街頭充滿了示威活動，反對越戰，並反對佐藤內閣與南韓簽訂和平協議。卡提耶－布列松拍攝了暴力衝突的畫面，一方是日本社會主義和共產主義示威者，另一方則是日本極左翼學生組織「全學聯」，他們宣揚直接的暴力行動。卡提耶－布列松身為自由主義者，不難想像他會對這群頭戴白帽、擅長街頭鬥毆的年輕人寄予同情。他的左臂繫著一塊臂章，上面是日本友人高田美用日文寫上的「法國攝影師」，卡提耶－布列松就這樣鑽入了衝突現場。一如既往，他也嚴格要求客戶忠實發表他為這些照片所寫的圖片說明。將底片寄給攝影通訊社時，卡提耶－布列松同時附上一封信，信中的附注把他的觀點闡釋得一清二楚：

很重要的一點是，並非所有全學聯的成員都如此暴力；具有暴力傾向的只是那些精力過盛的人，他們必須宣洩這些力量，就像活火山，說白了就是「洩洪」。我必須要說，在一個如此遵守規矩、尊重權威的國家裡，我們應該設身處地地看待他們，而不是站在自己的位置上，像一個安靜的小個子、見多識廣、養尊處優的布爾喬亞紳士那樣思考。

最後一句話充分表現了卡提耶－布列松的人生立場，他始終是一個左派的人，總是參與社會，但不激進好鬥，忠於年輕時的做人原則，也忠於自己的良心。他反對不公正，並且身

體力行，行動在先，思考在後。

事實上，我們不需要進一步了解全學聯，或者探究他們種種行動背後的原因，因為卡提耶－布列松在日本長期停留所拍攝最感人的一幅畫面，和這些政治暴動完全無關。這張照片是在一名歌舞伎演員的葬禮上拍攝的。有人流著淚，雖然基於社會禮儀，他們必須在燈光下表現出悲傷，或以手帕掩面，轉過身背對鏡頭，畫面帶著節奏與動感，中央有一幅以日語寫著「告別式」字樣的布條，恰好將此情景串聯成一首樂曲。這是一幅情感和構圖的奇蹟，是一幅為黑白攝影所寫的自辯書，沒有什麼比這更令人印象深刻了。只有藝術家才能如此將詩歌與散文在瞬間永恆地結合在一起。相形之下，變幻莫測的日本政治局勢，顯得越來越遙遠。

卡提耶－布列松不會特意前往某地報導熱門的時事事件，儘管如此，重要的事件總是在他身旁發生，比如說歐洲解放和中國革命。他只是在事件到來時，用他獨有的方式拍下照片。他獲准進入集權國家時，他讓自己適應當地政府的限制，甚至把限制成功轉化成他的優勢。他總是能達成目標，即使有人抱怨，認為對共產主義國家日常生活所做的任何表述——特別是針對具有聲望者所做的出色表述，都是在為那個國家做宣傳。

卡提耶－布列松不在意評論界的看法，只是繼續工作，腦中惦記著康德說過的話：做你必須做的事，讓後果自然而來。他多是單打獨鬥，靠的只是他的名聲，雖然他的個人傳奇

常常會反過來約束他。名聲為卡提耶－布列松打開了許多扇門，同時也帶來許多困難。阿爾及利亞事件是自第二次世界大戰以來最激烈的衝突，深深牽動著法國和法國人，但卡提耶－布列松受盛名所累，不得不放棄報導。之所以做出這個決定，也和《巴黎競賽》主編泰魯德（Roger Théroud）的友情勸說有關：「別去，你太出名了，會被軍警抓走，他們會緊盯著你，不給你行動自由。」

而其他和他一樣出名且因文章觀點偏激而處境更加危險的記者，卻仍然經常去阿爾及利亞。沒有什麼事件非得由誰來報導不可，卡提耶－布列松也不必為履歷裡這段「空白」提出任何解釋，尤其他從來沒有主動報導過任何一場戰爭。

這段空白對馬格蘭來說顯得分外尷尬，因為馬格蘭此時已是全世界的記憶庫，卻沒能報導這則法國當代歷史事件，頗令人納悶。馬格蘭的資料庫裡沒有阿爾及利亞戰爭的報導。直到一九五七年，一位年輕的荷蘭人塔可尼斯（Kryn Taconis）才從「國家解放陣線」（Front de libération nationale, FLN）那裡報導了這場爭端，並提供馬格蘭一份獨家報導。但馬格蘭拒絕發表他的作品，理由是可能招致政府報復。三年後，塔可尼斯離開了馬格蘭，那是馬格蘭一段不光彩的歷史。對權威部門過度順從，或許是它的主要弱點。傳聞中還有反對阿爾及利亞獨立的「祕密軍事恐怖組織」（Organisation de l'armée secrète, OAS）威脅要炸掉馬格蘭辦公室，雖然所有反對法國殖民阿爾及利亞的報紙和雜誌都面臨這種威脅。這些新聞機構並沒有馬格

蘭那儲藏著百萬卷底片和照片的資料庫，這可是攝影師唯一的財產。除此之外，馬格蘭的巴黎辦公室位於聖奧諾熱市郊路一二五號，緊鄰著警察偵訊中心，在那裡，嚴刑拷打可是家常便飯。卡提耶－布列松內在根深柢固的反殖民主義性格，讓他為此承受著強烈的罪惡感，原因不只是同樣身為攝影師，更因為他在馬格蘭這個傳奇的攝影師聯盟中扮演著道德楷模的角色。

起初，一些共產主義國家對卡提耶－布列松懷有敵意，甚至拒絕發給他簽證，因為他們把他和《巴黎競賽》的社論作者雷蒙・卡地亞（Raymond Cartier）搞混了，後者的名字常和一些右翼的口號如「科雷茲（法國一省）優先於贊比西」連在一起。這樣的誤會很快就澄清了，而且卡提耶－布列松與那些國家的政府官員打交道時，他們都很清楚他是誰，不需要事先寄一本《匆忙的影像》給他們。

有些人害怕卡提耶－布列松的判斷。他的圖片與文字一樣鏗鏘有力，甚至更勝一籌有力。舉例來說，甘地夫人在一九六六年四月二十二日與他長談時就意識到這一點。他們花了整個早上談論當時的危機，也是他報導的主題：印度的糧食供給。當時西方世界對此議題已經提出不少言論及著述，然而相關的討論很容易流於曖昧的泛泛而談。當時甘地夫人擔任總理已經三個月，非常在意卡提耶－布列松的看法，怕他的觀察侷限於喀拉拉（Kerala）邦，這

是印度西南部的一省，不僅非常親基督教、社會文化發達，也是人口最稠密的地區之一，向來有糧食供給的問題。甘地夫人覺得這個地方不足以代表印度。因此卡提耶－布列松一離開，她就發了一封信到他下榻的賓館，敦促他不要只以非常局部區域的糧食短缺現象去推論整體的情況，甚至建議他走訪其他地方，採集第一手資料，如奧里薩（Orissa）邦、古吉拉突（Gujarat）邦、馬哈拉斯特拉（Maharashtra）邦、邁索爾（Mysore）邦，以及她的家鄉阿拉哈巴德（Allahabad）邦。最後，她補上一句：「如果你說印度沒有糧食供給問題，會給國外的人留下很壞的印象。」

話傳到了，卡提耶－布列松也理解了。回到法國後，卡提耶－布列松的圖片說明把「饑荒」這個詞加上了引號。他引用甘地夫人的詳細意見，但以農學家鄧肯（René Duncan）的想法修正了甘地夫人的話，也就是印度農業需要產業轉型，以解決問題的根本原因。

卡提耶－布列松已經具有一定的影響力，儘管他並未刻意經營，但人人都渴望聽到他的意見。一九三六年，他三十年前在蒙帕納斯的咖啡館認識的老朋友詩人吉倫（Nicolás Guillén）邀請他去古巴，但不是邀請他去那裡散心。巴蒂斯塔（Fulgencio Batista）政權倒臺四年後，美國對古巴實行經濟封鎖，試圖推翻卡斯楚（Fidel Castro）的革命政權。卡斯楚的個人魅力、對教育和健康的重視，以及農業優先的方針（尤其是重視札弗拉〔zafra，甘蔗大豐收〕，但豐收本身也變成一種迷思），不足以彌補古巴的一黨專政、言論箝制以及無所不在

的官僚體制。

哈瓦那和華盛頓的外交關係斷絕了，《生活》雜誌不能刊登任何由美國人署名拍攝的古巴的照片。雜誌社於是聯繫了卡提耶－布列松，他立刻聯絡了他的朋友吉倫，吉倫是古巴的「國家詩人」，但同時又是古巴文化圈裡「不受歡迎的人」（persona non grata）。吉倫安排卡提耶－布列松住在風景如畫的安格萊泰熱（Hôtel d'Angleterre）酒店，而不是外國達官貴人通常入住的地方。

卡提耶－布列松鏡頭下的古巴，基本上聚焦於街上的行人、漂亮的建築、彩券狂熱，無所不在的妓女──儘管這景象不如上一任政府執政時那麼明顯；扛著槍的軍人四處可見，俄羅斯工程師講解拖拉機的工作原理、工人以獨特的方式捲雪茄。然而，正如眾所期待的，他鏡頭下的古巴也少不了那兩位讓人民為之瘋狂的人物：一位是卡斯楚，「擁有米諾陶的頭與彌賽亞的信念」。在他身上，卡提耶－布列松立刻感受到一種烈士的氣質。還有人稱「切」（Che）的格瓦拉（Ernesto Guevara），他的正式職銜是工業部長，但實際上遠不只於此；在格瓦拉的身上，卡提耶－布列松看見了真正的革命，一個不懼怕在必要時動用武力的行動家。

卡提耶－布列松和朋友布里（René Burri）四處尋覓，最後終於在里維拉（Riviera）酒店找到了格瓦拉。在格瓦拉頒獎給幾個模範工人後，卡提耶－布列松拍了幾張他演講的照片。

格瓦拉站在講台旁，看起來就像坐在辦公桌前的公務員一樣難以親近，身後掛著各式各樣的

革命標語和橫幅，分散了觀眾的注意力。格瓦拉不笑的話，會更有神祕氣息；但他看來太安適，反而少了迷人的風采。這是張不錯的照片，但也僅此而已。同一時間，在同樣場合，布里也拍了格瓦拉，不是為《生活》而是為《看見》雜誌，不是用五十釐米的鏡頭，而是用長焦距鏡頭拍攝。布里還拍攝了格瓦拉在辦公室接受記者採訪的照片，他向後靠在椅子上，點燃雪茄，也為記者點了一支。兩個小時裡，布里用掉了八卷底片，而且一點也沒有引起拍攝對象的注意。

布里拍格瓦拉的照片比卡提耶－布列松拍得好，因為他抓住了格瓦拉的個人魅力，但比起科爾達拍的那幅神話般的肖像，他們倆都還差得很遠；也許是因為他們並未看見格瓦拉面對悲劇性時刻的樣子，那讓人無法忘懷的標誌性神情。那張作品正體現了卡提耶－布列松所觀察到的攝影藝術境界，並且令他相形見絀。[7]

如今在每個人眼裡，馬格蘭和卡提耶－布列松這位創辦人密不可分，馬格蘭就是卡提耶－布列松，卡提耶－布列松就是馬格蘭。若非如此，很難想像馬格蘭將如何度過重重危機和動盪，活過這二十個年頭。儘管如此，卡提耶－布列松認為離開的時候到了。一九六六年，

7　阿爾韋托‧柯爾達（Alberto Korda）在一九六〇年三月五日為格瓦拉拍攝的一張照片，當時格瓦拉正在出席拉庫布雷號爆炸事件死難者的悼念儀式，頭戴貝雷帽，表情蕭穆。這張照片被大量流傳和再製，是格瓦拉最為人記憶的形象。

他宣布離開馬格蘭，但馬格蘭將繼續處理他的照片版權和檔案。就這一點而言，卡提耶－布列松與馬格蘭的羈絆還沒斷。這個決定完全符合卡提耶－布列松的矛盾性格，但這並不是草率的決定，他想離開馬格蘭的念頭已經醞釀一段時間了。

如果馬格蘭是一個家庭，就像我們所知道的，家庭生活不會永遠平順。卡提耶－布列松是組織的靈魂，不是行政首腦。他不管理馬格蘭，他既沒這興趣，也沒這時間。但他身為監護人的影子仍然籠罩著這家攝影通訊社，人人都覺得那影子就是他，而非另一位仍在世的創辦人喬治·羅傑。一九六一年五月二十六日，攝影師厄維特（Elliott Erwitt）寫了語帶諷刺的備忘錄，文長兩頁，題名為「我們為什麼在馬格蘭」，並分發給攝影通訊社的每位成員，文章也釘在辦公室的牆上。文中寫道：

是因為它會帶給我們方便，而且讓我們致富？還是因為我們想要把自己的名字寫在HCB旁邊？是愛好？是習慣？純粹因為懶惰？是為了我們的名字如同一塊簡便的交易籌碼而具有價值？是因為在攝影的叢林裡團隊比個人單打獨鬥來得好？是因為我們不帶個人利益的攝影熱情？是扮演「當代歷史學家」的一種把戲？……

這篇長文在結尾處指出了長期以來危害馬格蘭的基礎，並造成分歧的兩個弊端，即組織結構上的弱點和抗拒改變的心態。而文中除了輕描淡寫地提到史泰欽一筆，唯一援引的攝影師就是卡提耶－布列松。厄維特坦言深受這位前輩的啟發，人生也因而改變，但這並沒有阻止他表達對馬格蘭的質疑。文中的幽默諷刺透露著一股焦急，清楚反映出許多成員共同的不安情緒。

這份備忘錄發表後一個月，另一篇文章也在美國的辦公室內部流傳，文中提議新聞攝影對卓越品質的追求應該擴展到「公共電視戲劇」（public drama television）的領域。同時也有越來越多的呼聲，要求馬格蘭的高品質作品應該為廣告和工業所用，這兩個領域能代替傳統雜誌提供財務支援，並實現他們的雄心壯志。但也有人視之為險路，因此討論日趨激烈，支持者與反對者之間互取綽號：麵包與黃油、雇傭軍，甚至連妓女都出現了。這種向商業傾靠的趨勢，可能讓馬格蘭陷入喪失靈魂的危機，也是巴黎辦公室對美國分部最常見的指責。

一九六二年，卡提耶－布列松發表了他的備忘錄，全是他的自我反省和思考。他以充滿睿智的成熟態度，提議大家要回到基本層面，而不是投入當前不斷受商業化污染的時代氛圍中。換句話說，儘管經營上面臨諸多限制，他仍然敦促其他攝影師盡全力抵抗，不要成為市場的奴隸。畢竟，創立馬格蘭並非只為了拒絕佣金，還要加以管理。他還談到了一個逐漸被遺忘的主題：報導攝影。

一切仍然沒有定論。只要一個小小的挑釁，原來的分歧就再度浮出水面。卡提耶－布列

松的立場也不是非常明確，因為他馬上就要出版新書《人與機器》（L'Homme et la Machine），

書中收集了百來張照片，未標明日期，僅按拍攝地點分類，如佛羅里達、伊頓公學、巴黎

的咖啡館、勞斯萊斯工廠、古巴煉糖廠和中國紡織廠。圖片說明引用了麥克魯漢（Marshall

McLuhan）和阿奎那（St Thomas Aquinas）的話，[8] 前言由文學家安田樸（René Étiemble）撰寫，

他是純正法語的捍衛者，反對「英式法語」（franglais），但市場的力量仍然在這本書中強烈顯

現出來，因為出資出版這本書的客戶是ＩＢＭ。

很難想像當社會即將發生巨變之際，像馬格蘭這樣的非典型企業能在時代巨浪中不為所

動。面對長期的不穩定，卡提耶－布列松最後決定以一種不完全遠離的方式離開馬格蘭。在

一封標注為一九六六年七月四日所寫的信中，他用幽默、嘲諷和微酸的風趣口吻講述了他辭

職的理由和一些思考：

各位親愛的同事：

鑒於多年來我和馬格蘭的發展方向有重大的不和，而我又是僅存的兩位創辦人之一，

我曾敦請各位仁慈地准許我在馬格蘭僅作為一位「照片提供者」（contributor），希望透

過保持距離，我能為社內達到排泄淨化的效果。你們回覆我說，應該等到六十歲再轉為

照片提供者，但我不知道自己何時能到達那個年紀，或者各位所謂的六十歲是什麼意思。

同時，我觀察到許多我的同事造成了當年我們創辦馬格蘭的初衷與目前行進方向間鴻

溝持續擴大。對於種種激勵他們向前邁進的個人原因或偶發事件，我深表敬意，但我不

希望我們的過去只是一層攝影精神的表皮，而不再指引這個組織的偉大成就。

所以我認為有義務請求各位創辦兩個不同的機構，以結束我們現在曖昧模糊和不健全

的困境：一個機構是小型的、傳統的團體，秉承我們最初的精神，致力於時事攝影，即

編採式以及專業性的報導攝影，同時也是具紀念性質的攝影；另一個機構則投身於更美

麗細緻的攝影，讓作品更具創造力、更輝煌和有分量。馬格蘭的名字保留給前一個機構，

後一個可以用「米格南」(Mignum) 或「米尼翁」(Mignon) 之類的名字。兩個機構保持

友好往來。

此舉可使大家互相尊重，並保持攝影師之間的合作。我甚至想過這樣的方案：如果攝

8
馬素‧麥克魯漢 (Marshall McLuhan，1911～1980)，加拿大哲學家及教育家，現代傳播理論的奠基人，提出「媒體即訊息」、媒體有冷熱之分等理論，形塑了現代對於媒體與傳播的基本認知。湯瑪斯‧阿奎那 (Thomas Aquinas，1225～1274) 歐洲中世紀哲學家及神學家，治學領域包括形上學、知識論、倫理學等，其研究成果為天主教研究哲學的長期重要根據。

影師願意的話，可以同時隸屬於這兩個機構，比例還有待決定。我們的律師和行政人員

及會計師，將確保兩者業務不會互相侵吞。

這樣的系統在我看來能夠保留創辦者和部分攝影師的精神，如果不被接受，那我將承

擔起這極端痛苦的責任，果斷地立刻提出辭呈，並同時附上我全心的問候、祝賀及慰問。

你們誠摯的，

卡提耶－布列松

補充：我願在此向社內工作同仁，以及所有、過去和現在的攝影師、總裁或副總裁等

人的自我犧牲精神表達我全面的敬意。

又補充：我還想加上一句，有些人已經開始忘記我們公司的名字「馬格蘭攝影通訊社」

中「攝影」這個詞。我相信他們是無心的，但對我來說這缺漏非常嚴重。無論如何，既

然我仍是一名攝影師，我想以普通人的方式來談論一些攝影和其他「文化議題」。而在

這個當口，我要出去看看街上正發生什麼事。

卡提耶－布列松確實這麼做了，他向來都是這樣——出去看看。這個偉大的旁觀者也許

為了新聞攝影的工作已經拍得夠多了，但風景和人物肖像還沒有拍夠。風景攝影並不急，因為風景總會在那裡的，所以他把這片領域留給了韋斯頓（Edward Weston）或史川德這兩位風景攝影大師。但人是轉瞬即逝的，不會一直都在，所以絕對必須放在首要的位置。

卡提耶－布列松並沒有厭倦攝影，但造成他心有不平的原因顯而易見，而且是無法挽回的。他漸漸遠離了過去的輝煌。那時，電視對攝影的威脅不斷擴大，圖片媒體必須面對黃金時代已經過去的事實，加上現代技術的進步，讓阿貓阿狗都誤以為自己就是攝影師。

在《快報》（L'Express）上，記者海曼（Daniel Heymann）將卡提耶－布列松形容為年屆六十，不再抱有幻想，也不快樂，正如同每個認為自己已經失去用處的人；當所有人開始相信攝影的時候，他不再相信攝影了；他同時也是懷疑主義者，認為過多的旅行會謀殺旅行的意義，還認為彩色印刷入侵報紙，把現實變成了謊言。另一位記者，《新聞周刊》（Newsweek）的謝里（David L. Shirey）那年初夏遇見卡提耶－布列松，他說卡提耶－布列松認為攝影師可以與現實分離，並且變得越來越沉迷於自己的內心世界；卡提耶－布列松同意接受電視採訪，但只願意背對錄影機。總而言之，謝里描繪了一幅淒涼的圖像：一個與妻子分居的男人，很少接聽電話，把所有的空閒時間都花在繪畫上，似乎從孤立走向了孤寂。

從這兩篇文章的字裡行間，我們能辨識出一絲絕望的氣息。與拉娜分手這件事嚴重打擊了卡提耶－布列松。共度三十年之後，他仍然愛她，但在他看來，莫伊妮的專橫態度在他倆

之間持續製造緊張，他從幾年前就已經決定必須分手了。

卡提耶－布列松自己從來沒有接受過精神分析。但在這個人生轉捩點上，當他的心思烏雲密布、情緒陷入黑暗，他從朋友卡恩（Masud Khan）那裡得到許多心理安慰。卡提耶－布列松曾拍攝過卡恩的妻子，也就是舞蹈家貝里索娃，他們就是在那時認識的。卡恩能讓人卸下心防，他只是簡單地對卡提耶－布列松說：「也許你很瘋狂，但你沒有病！」

一九六七年，卡提耶－布列松又向不朽大師地位邁進了一步。羅浮宮第二次展出他的兩百幅作品，有些照片被放大到近兩百公分。選入的展件包含了早期回顧和近期作品，呈現出微妙的卡提耶－布列松形象——充滿反差，又將各種反差融合和解，結合了睿智與關懷。這是一個安靜的人，卻有著不安靜的眼光，他是一位越來越被人類個體的孤獨深深吸引的肖像攝影家，他拍攝軼聞和風景的照片就少了那種精緻的反諷。

對於那些仍然把文字置於圖片之前，以及那些仍為捍衛攝影而戰的人來說，這次展覽一勞永逸地證明了報導攝影或新聞攝影本身就是一種藝術。展覽的時間正好觸碰到各種思想劇變的邊緣，也正好在《中等藝術》（Un art moyen）出版之後。《中等藝術》針對攝影在社會中的使用情況進行調查，由社會學家布赫迪厄（Pierre Bourdieu）主持，柯達百代（Kodak-Pathé）公司贊助，並獻給偉大的右派社會學家雷蒙・艾宏（Raymond Aron），後者最常引用的攝影

師就是卡提耶－布列松。

一年後，卡提耶－布列松展開了另一項大型計畫，或許是羅浮宮的展覽所致，他開始拍攝法國各省，取材範圍涵蓋全國。這個想法來自布蘭查德（Albert Blanchard），他是《讀者文摘精選》（*Sélection du Reader's Digest*）的文學指導，且毫不懷疑卡提耶－布列松就是拍攝這些照片的不二人選。但文字部分該由誰來執筆？完美人選自然地現身了。卡提耶－布列松曾經多次在查理斯魯（Edmonde Charles-Roux）的指導下為《時尚》雜誌拍照，他們經常在里爾街的酒庫（L'Œnothèque）餐館碰面，那裡也是查理斯魯與阿拉貢夫婦每周一次共進晚餐的地方，參加這個定期晚餐聚會的還有這對夫婦的好友，作家兼評論家諾里西耶（François Nourissier）。這是個明星組合，卡提耶－布列松和這位以小說《法國故事》（*Une histoire française*）榮獲法蘭西學院大獎的作者應該共組團隊來處理這個徹徹底底的法國題材。

一開始，卡提耶－布列松與諾里西耶決定一前一後配合工作。諾里西耶想用《萬歲法蘭西》（*Vive la France*）做為書的標題，建議卡提耶－布列松應該去看看那些知名的社交場所，比如賽馬會和巴黎綜合理工學院（Polytechnique）在巴黎歌劇院舉辦的舞會。然後，兩個人會分別指定對方去另一個地方，這樣他們就能各自開展工作。攝影師帶著作家寫好的文字，作家帶著攝影師拍的照片，然而這樣並不會影響他們各自的看法。他們不試圖說明彼此的作品，反而致力提出與對方相反的觀點；但也不致發生衝突，因為他倆的基本方法相同，都贊

成用嘲諷傳統的眼光來看這個國家。

卡提耶－布列松在一九六八年四月至一九六九年十二月間完成探索（同時他仍短期出國幾趟）。他拍到的人、地方、氣氛、情緒都融合在一起，如同一份人種學清單。照片呈現的是這樣的法國：雪鐵龍的 DS 型轎車、農業銀行（Grédit agricole）、蓋爾（Gare）咖啡館和莫諾普里克斯（Monoprix）咖啡館、塞尚筆下的聖維克托爾山、巴黎聖日爾曼區知名的雙叟（the Deux Magots）咖啡館、布傑斯（Bourges）的天主教廣場、格雷諾布勒（Grenoble）的新地產、烏澤斯（Uzès）的街角、薄酒萊豐收、總統選舉、聖梅爾埃格利斯（Sainte-Mere-Eglise）舉辦的諾曼第登陸周年紀念、里皮（Lipp）餐廳、圖魯茲體育場的橄欖球比賽、賽馬大獎賽的馬主人、科西嘉島上的地中海俱樂部村莊、亞維農藝術節期間的時鐘（l'Horloge）廣場，以及許多數不清的地方和事件。

大家仍然在談論卡提耶－布列松著名的「運氣」，但不論碰巧與否，當卡提耶－布列松把目光聚焦在法國時，正值另一個決定性的瞬間：法國當時醞釀著一場社會騷動，事情發生在一九六八年五月的一個晚上。

三月初，文化部長馬爾侯解雇了朗格盧瓦（Henri Langlois），卡提耶－布列松簽署了一份請願書，表明支持後者的立場，朗格盧瓦是電影協會的主席，在二戰法國淪陷期間保護了卡提耶－布列松參與拍攝的電影《鄉村的一天》，不過卡提耶－布列松支持他不只是為這個緣

故。他一直站在朗格盧瓦這一邊。儘管他身處在無數法國人（當然也包括攝影師）正在經歷過的這場大風暴中心，但他沒有被緊張的氣氛沖昏頭。他很明確支持學生的反抗，但那不是他的照片中所突顯的元素。他喜歡學生標語中的戲謔、反諷和想像力，他看到波克斯（Beaux）藝術學院的學生拉出的橫幅時眼睛一亮，上面寫著：「當畫的是海報，真誠就比技術更重要。」

巴黎陷於騷亂之中，卡提耶－布列松也置身其中幾個重要現場，他在聖米歇爾大道的路障旁和扔石塊的學生在一起，在香榭麗舍大道上和戴高樂的支持者在一起，也在特羅卡德羅（Trocadéro）的布爾喬亞階級示威隊伍中。在被占領的索邦大學，里昂大道戰後的廢墟，在敦促學生把願望變成現實的南泰爾（Nanterre）學院，還有在奧斯特里茲（Austerlitz）火車站的靜坐示威人群中，都可見到他的身影。他也在查勒泰（Charléty）體育館中，和議員弗朗斯（Mendès France）一起。

剛開始時，他被這股狂熱的氣氛感染。拍攝示威遊行時很難不投入其中。但沒多久，他的自制力就重新占了上風，從記者變身為禪意的弓箭手，站在邊緣，觀察和捕捉的不是事件本身，而是事件背後的情感。他的態度比以前更明確了。如果有一張照片能夠概括這場騷亂的精神，當然就是這張照片：一名中產階級老紳士神情不滿地看著圍欄上的標語：「盡情享受自我吧！」卡提耶－布列松一看到這句標語，就在一旁等待合適的人選來傳達這句信息的力量。在五、六個路人走過之後，他找到了一九六八年五月的代表圖像，在這一幕裡，新舊

兩個世界面對面碰上，互相挑戰。兩代人的反差用最簡潔的方式表達了出來，此時，文字已經毫無必要。

一九六八年春天的這場騷亂只是卡提耶－布列松和諾里西耶正在進行的計畫中的一小部分。崇尚自由的卡提耶－布列松和支持戴高樂─龐畢度（Gaullist-Pompidou）的諾里西耶對法國有各自的看法，雙方想法不一定重合，也必然比這場法國歷史上的單一爆炸性事件更深遠。但當作家坐在書桌前與世隔絕地工作時，攝影師則必須走出去，因為他的工作地點就是法國街道。他要見證法國人在各種情況下的生活。他原本計畫騎摩托車穿越全國，但最後由於拍攝主題過於龐大，還是採用了開車旅行以及更能夠無所不見的長距離步行來工作，《讀者文摘精選》（Sélection）的助理編輯邦庫爾（Dominique Paul-Boncour）成了他的司機和出氣筒。然而，這個專題的主要難處並不在技術，而是必須在出發前清理自己的看法和回憶。因為要報導自己出生並生活了半個多世紀的國家，最難的事就是時刻保持心態新鮮如初，從而能夠隨時開放地在習以為常的事物中找到驚喜。

卡提耶－布列松的照片是迷人的，諾里西耶的文字也很動人，這兩者的結合理應獲得成功，但結果卻出乎意料：平淡無奇。由於設計、排版、印刷，甚至是紙張的品質都不夠好，原本應該成為經典的一本書，最後卻變得非常普通。同樣是這一批照片，後來由德爾皮爾在全世界策展時卻顯得極為出眾，不難想像，如果是由他來策畫這本書，結果將會完全不同。

在這本書中，可以很明顯地看到出資方所給的種種限制，不同的格言警句被用做圖片說明，重重壓在照片上；還有一些照片被重新裁切，這是卡提耶－布列松最深惡痛絕的做法。

兩百五十張照片中還有十五張彩色照片，這又是卡提耶－布列松所厭惡的，因為彩色照片很快就會過時。

《萬歲法蘭西》在一九七〇年出版，同年「在法國」（En France）回顧展在巴黎大皇宮（Grand Palais）展出。這是新的里程碑，從此卡提耶－布列松成了國寶級的人物。其他和卡提耶－布列松同時代被貼上「人道主義」標籤的攝影師（無論貼得對或錯），如杜瓦諾、羅尼斯（Willy Ronis）和布巴（Edouard Boubat），都經歷過日蝕般的消沉，但卡提耶－布列松的星光卻依然閃耀。卡提耶－布列松冉冉上升，不論這是他自己打造的，還是他只是抽離地觀察這一切，是消極勉強地接受或者冷漠以待，他的名聲已經遠播不墜。

令卡提耶－布列松受惠甚多的美國，則讓他得以沉溺在所熱愛的紀錄片中。CBS電視網委託他拍攝兩部紀錄片，每部片長二十五分鐘，拍攝時間為期十天，還有一支小型的製作團隊，其中一位名叫奧克朗（Christine Ockrent）的製片助理在拍攝期間差一點被水流捲走。第一部完成作品《加州印象》（Impressions of California）並非卡提耶－布列松最喜歡的，這個題材不是很對他的胃口，以他的品味來說，片中描繪的世界過於膚淺花俏。「如果來一場地震，」他說，「把加州震到和大陸分離，自己漂走，那又怎樣？」

相較之下，卡提耶－布列松更喜歡第二部《展示南方》（Southern Exposures），此片描繪了一個能夠引起他共鳴、打動他的世界，因為片中展現了種族主義和隔離制度，一如他在密西比州的法耶特（Fayette）看到的情景。這一點並非體現在談話中，而是透過人的臉孔、眼神、手和經常能看到的絕望表情反映出來的。即使身為紀錄片導演，他仍然用攝影師的方法觀察世界，並用同樣的詞彙和精神來表達。他不負責實際拍攝工作，而是由《加州印象》的波費蒂（Jean Boffey）在他的指導下拍攝。這些紀錄片並不是一系列照片的組合，然而，拍攝一結束，《展示南方》的製片人就認為可以將那些畫面單獨剪輯出來成為照片，當作卡提耶－布列松未發表的作品。只試了一次，他們就知道這個想法錯得多麼離譜，這些圖像根本無法單獨成立。

卡提耶－布列松的出版物、書和展覽在在顯示出，對法國而言，卡提耶－布列松是屬於世界的攝影師；對世界而言，卡提耶－布列松是出色的法國攝影師。在這兩個環境裡，他都顯得獨一無二。而就在這時，卡提耶－布列松選擇了急流勇退。雖然這項職業沒有退休年齡，但到達了藝術頂峰後，卡提耶－布列松決定重新檢視自己。他放棄了攝影，回歸最初的愛好：繪畫。這不是革命性的一步，也不是什麼蛻變，只是回到他最早開始的地方，而那或許能帶他前往一個新生活。

第八章

轉向新生活：一九七〇～二〇〇四

終其一生，卡提耶－布列松都沒有改變過。從年輕時，他就堅持著一貫的世界觀，而這就是他成就斐然的祕訣。單一不變的視角並不代表思想狹隘，而是始終選擇一致的路徑，因為只有在這條路徑上發掘的事物，才能告訴我們自己所尋找的究竟是什麼。

儘管此時卡提耶－布列松已經六十多歲了，但他的內心仍然無法得到平靜，還未能達到將智慧、和諧與安寧以一種個人式「黃金比例」完美調和的境界。這個看似無法企及的理想是一條漫漫長路，但透過回歸繪畫，卡提耶－布列松又向前邁出了一步。現在，他可以盡情使用時間，不必再把生命花費在謀生上。

卡提耶－布列松宣布放棄攝影，這意味著他終結了生命中的一個階段，如同用括弧將這段生活封存起來一般。過去的他任由自己被這段生活左右，漸漸遠離自己衷心喜愛的表現形

式。而攝影終究並非真實的生活，只是生活的隱喻。攝影從來就不是他的終極目標，在生涯早期曾數度放棄攝影就足以說明這點：一九三二年在象牙海岸、一九三五年在紐約、一九四〇年在戰俘營。不論是素描還是油畫，藝術始終是卡提耶-布列松的全世界，是他熱情的原動力，他從未離開這個最純粹的憧憬，根本是為此而活。這對他來說不是工作，而是一直都在做的事。某種意義上，他是個藝術家。套句友人羅伊的話：「藝術是人與人之間最短的距離。」但卡提耶-布列松沒有閒工夫成為十九世紀那種自我推銷的藝術家，他更喜歡做一個不拋頭露面的創作者。

事情已成定局，卡提耶-布列松回家了。

卡提耶-布列松放棄攝影的同時也搬了家，退出馬格蘭，並終於在一九六七和分居多年的拉娜離婚，然後再婚。他年輕時聽到的預言全都應驗了。預言說他在晚年將為了娶一個比自己年輕很多的女子而與元配離婚，兩人在一起將非常幸福。一九七〇年，他娶了比自己小三十歲的攝影師瑪蒂娜（Martine Franck）。他彷彿要把自己的畢生絕學都傳授給她一樣。

馬蒂娜是路易·法蘭克（Louis Franck）的女兒。路易不僅是銀行家、收藏家，還是狂熱的藝術愛好者，並且和卡提耶-布列松的父親一樣，也是畫家恩索爾（James Ensor）的朋友。弗蘭克家族來自安特衛普（Antwerp）的布爾喬亞階級，祖先是出身繪畫世家、師承魯本斯（Peter Paul Rubens）的弗蘭肯兄弟（Franckens）。馬蒂娜從小在藝術氣息濃厚的環境中長大，

學的是藝術史，論文寫的是立體主義對雕塑的影響。她的攝影生涯始於拍攝及報導印度、中國和日本，這些報導是與舞臺劇導演亞莉安・莫虛金（Ariane Mnouchkine）共同合作完成的。

她在《生活》雜誌的巴黎分社擔任自由攝影師，也與其他攝影師合作過。馬蒂娜選擇與卡提耶－布列松共同生活後，發現很難同時兼顧工作和新生活，她幾乎要放棄攝影了。過了一陣子，她轉向拍攝紀錄片和影片，但不出所料，她又回到了攝影領域，與維瓦（Viva）圖片社合作。從一九八〇年起，她也開始與馬格蘭合作。

有了妻子瑪蒂娜和女兒梅蘭妮（Mélanie）在身邊，卡提耶－布列松終於找到了平靜。然而，他並未因此改變直言不諱的態度，和朋友或同事談話時，仍然如實說出自己的想法。他愈對繪畫展現熱情，貶低攝影的傾向就愈發明顯，因而不可避免地造成了誤會。這位喜愛將事物詳細分類的邏輯家所做出的重大決定，令那些自認應是他一輩子好友的人感到十分不安，他們不再確定自己往來的這位朋友究竟是手持徠卡的偉大藝術家，抑或是醉心於十五世紀藝術盛世（Quattrocento）的攝影師。[1] 卡提耶－布列松自己也竭盡全力想擺脫盛名之累，對他來說，這是最令人厭惡的束縛，他想透過質疑自己的決定來和眼前的挑戰正面交鋒，這使他面臨風險。但他無法確定究竟何者比較危險：是繼續攝影，抑或回歸繪畫。

1 十五世紀（1400～1499）義大利的文化與藝術活動被稱為「Quattrocento」（義大利文的四百之意）這段時期盛行的藝術風格包括晚期中世紀、早期文藝復興即文藝復興全盛期。

卡提耶－布列松知道，即使到了生命最後一天，他的口袋裡還是會放著徠卡相機。他知道自己會繼續拍攝肖像攝影，也知道放棄街頭攝影並不意味著放棄風景攝影，他依然樂於發掘風景攝影中不同形式的互相作用、光的質感及其內在節奏。他的攝影之所以成功，是因為他深深投入其中，投入程度甚至超乎他自己的想像；而讓他持續攝影的動力，就是對於創造更多作品的憧憬。

許多同事都被他激怒了。他對攝影的毀約是永久的。不僅常常語帶挑釁，說話尖銳又傷人，性格衝動且不時表現笨拙，這些都無助於修復他離開攝影的傷口。一些原本自以為了解他的朋友也認為那是種背叛，並感到痛苦。他們私下說起卡提耶－布列松這個活生生的傳奇時，語氣中流露的不再是仰慕，而是帶著對叛徒的指責。他們指責卡提耶－布列松貶低這份專業，並且在別人請他舉出大師級攝影師時，竟只提出繪畫大師的名字作為回應，簡直是在蔑視他的同行。卡提耶－布列松對於柯特茲和埃文斯的崇敬從未停止，面對這樣的指責他只是聳肩以對。直到生命最後的歲月，卡提耶－布列松都一直是個擅於捕捉人心的獵手，但他的生活並非只有攝影，他家裡牆上掛的反而是素描、雕刻和油畫，幾乎沒有一幅攝影作品。

這個現象背後的邏輯非常直截了當，但很少有人和他想法一致，他的評判標準和這個世界大相逕庭，因此難免給人傲慢的印象。其實他的思路十分簡單而直接，對他來說，首先要擁有視角，技術手段只是用來傳達視角的工具，因此毫不重要，重要的是捕捉到人或事物的

本質。卡提耶－布列松一開始畫素描，後來畫油畫，接著從事攝影和拍攝紀錄片，最後又回到繪畫，這條線不曾斷過，而是圍成了一個簡單的圓。並不能說他從事這些都只是一時的熱情，因為這些經歷都在精確表達他的追求，也就是那最初的視角。鉛筆、油畫筆或者照相機都只是工具，是為了達到同一目標的不同手段，而那視角背後的靈魂始終沒變。

無論如何，卡提耶－布列松做了交代，因為他覺得必須如此，他為自己選擇的道路辯護。

即使傳奇性的名聲一直籠罩著他，他也從未封閉自己，而是繼續過他的生活。聽他說話，會覺得他已經無法往前走了，只是在等待再也無力巡視他的獵場的那一天。他已經走過大半的人生旅途，現在之所以做出改變，純粹是出於內心的需要。他發現自己陷在死胡同裡，但不想就此受困。當世界隨著不同曲調起舞，他需要換掉手中的樂器。他探知了藝術的所有祕密。在類似的情況下，他把藝術推到一個高峰，而藝術也將他消耗殆盡。但他已經耗盡了自己的藝術能量，畫家斯塔爾（Nicolas de Staël）和羅思科（Mark Rothko）都曾經做過了不起的突破。此刻的卡提耶－布列松更樂意回到自己最初的熱情，因為他不是繪畫大師，他可以從重複的折磨和厭倦、絕望的痛苦中逃脫出來。他說自己從事攝影五十年卻從未長進時，其實說明了一個簡單的事實：從一開始他就已經夠優秀了。他穿越半個世紀去捕捉那無法捉摸的東西，而且從未改變自己的風格，光憑這一點，就足以構成他轉變方向、開創人生新頁的理由了。

每次走到人生的「十字路口」，卡提耶－布列松都自認需要聽取建議。法國解放後，他準備投身報導攝影時，就聽從了卡帕充滿智慧的建議而改變思路，拋棄原有的超現實主義傾向。現在，他藝術上的精神導師特里亞德也給了他寶貴的建議。他對特里亞德尊敬至極，從來不敢用「你」（tu）來稱呼，即使兩人年齡差距只有十一歲。瑪蒂娜一九七四年拍攝的一張照片，敏銳地穿越了所有的柔和燈光，展現出一幅畫面：他倆在特里亞德的餐廳裡，並排站在桌邊；卡提耶－布列松位於左側的背景中，面對鏡頭，罕見地繫著領帶，神情害羞而尷尬，他的眼睛低垂，像是表現良好的孩子呈交作業給老師，不確定自己能得幾分；特里亞德位於前景，右邊側面對著鏡頭，眼瞼深重，表情帶點陰鬱，仔細察看著手中的畫稿，即將做出最後的審判。

「你已經完成在攝影中所能成就的一切。」這是特里亞德的結論。「你已經充分表達了你的觀點，不需要再證明什麼了。你的成就已經到了極致，再走下去會被絆住，流於重複，並且變得食古不化。你應該重新回到繪畫當中。」

至少身為學生的卡提耶－布列松是這麼記得的，或者這是他內心想要記得的訊息。這樣的建議其實很不像特里亞德的典型風格，他痛恨任何多樣化發展的人和事，這種厭惡導致他始終不曾和尚‧考克多合作出書，因為考克多的作品橫跨文學、電影、繪畫等領域。卡提耶－

布列松成了特里亞德家的常客，因為他需要有人肯定自己的畫作品質。他每次把攝影作品獻給特里亞德時，總是毫不含糊地題上讚美和感謝之辭。

然而，懷疑的聲音仍在攻擊卡提耶－布列松，但其他名人朋友卻鼓勵他繼續走這條新的道路。一九七五年七月，尚‧雷諾瓦從加州比佛利山莊寫信給他，信中說道：

我知道你寄來的那些照片代表了被定型前最後一瞬間的真實情景，你甚至有辦法讓我「聽見」照片中的人聲。但我並不對你放棄攝影感到遺憾，你已經讓這個視覺手段發揮了最大意義，提醒我們什麼才是人的本質。但以你現在的年紀，還能夠拋開過去的自己，投入學習一種新的對話模式，我全心全意祝福你這次勇敢的探險。

值得注意的是，十年前，尚‧雷諾瓦自己也曾坐下來寫小說，儘管他對寫作是不是他真正的事業心有懷疑。

一年之後，一九八一年八月，崇拜卡提耶－布列松的藝術家斯坦伯格（Saul Steinberg）從紐約寄來一張明信片：「我經常在MoMA裡看您的畫作。它讓攝影顯得好像只是一種體操（callisthenics）、一個幻象、一種真實事物不在場的證據。」

但真正一語中的，還是卡提耶－布列松年輕時的老師洛特。他在臨終前不久看了卡提

耶－布列松的照片後說：「這些創作的養分都來自你做為畫家的養成過程。」

卡提耶－布列松轉向繪畫的初始階段都集中在畫水粉畫，他認為成果比他十年前的嘗試要好一點，但作品格局太小並且過分講究。漫畫家埃爾熱對自己的作品也有類似看法。有這樣想法的不只他們兩人。這是一個很奇怪的現象，很多原創性十足的藝術家都認為自己具有畫家的眼睛，而這雙眼睛為他們提升了自己在其他視覺表現形式的藝術境界。但對其中很多人來說，不論是攝影還是漫畫，都尚未達到足以稱做視覺藝術的高度，所以這些領域裡的大師級人物也不會被當做藝術家。認識卡提耶－布列松多年的散文家雷維爾[2]闡述了以下觀點：

卡提耶－布列松不只給出歸論，他激進地抹滅了他的同行：他宣稱攝影不是藝術。每次我問他對其他攝影師的看法時，他會回答說沒有看法，因為攝影並不存在。在這樣一種空缺的情況下，不可能有第一名，他的地位也不會受到任何挑戰。他將自己建立在這個絕對空缺之中，意識到並肯定自己就是這空缺的唯一占有者。所以，如果你懷著敬意堅持攝影是一種藝術，就會威脅到他主宰的孤獨，而被他視為危險的眼中釘。

素描是卡提耶－布列松最想做的事，他完全投入其中。這不是一個被動的選擇，因為素

描繪給他機會，讓他仍然能夠處在黑白世界中，而這世界本身就是一種抽象的形式。當卡提耶－布列松再次轉向繪畫時，他選擇了蛋彩畫，一種比油畫——需要工作室和特殊材料，這兩項都違反卡提耶－布列松的游牧性格——更快速的技術，所以他做畫時只需要一塊草稿板和一支硬鉛筆、石墨、黑色粉筆或者鋼筆。

卡提耶－布列松的繪畫並非來自回憶，而是來自觀察，跟著一個主題，用模特兒練習或者臨摹偉大藝術家的作品。他的焦點不在中心也不在邊緣，傾向於減少並糅合各種不同的線條和形狀。這位畫家眼裡關注的只有形狀，不是光線，而這雙眼睛看見的世界仍然是黑與白。

卡提耶－布列松身為畫家的主要錯誤十分顯而易見：他工作的速度太快了。他整個人就像是一束運動神經，要一舉創造出完整畫面。攝影師的王牌技巧恰恰成了畫家的缺陷，所以他必須放慢學習的節奏，同時又保持靈感的火焰。

卡提耶－布列松從來沒有遠離偉大的繪畫藝術思想家，雖然他們未必是了不起的畫家。他經常研讀這些思想家的教誨，不論是一本書、一頁紙，或者一句簡單的話。比如歌德，他說過沒有畫下來就等於沒有看見（左拉也對攝影說過同樣的話）。對歌德而言，理解一幅畫的唯一方式就是把它臨摹下來。而梵樂希則把繪畫看做令人沉迷的誘惑。最重要的還是博納

2　尚－法蘭斯瓦・雷維爾（Jean-François Revel，1924～2006），法國哲學學者、散文作家。

爾，對他來說，繪畫就是情感，顏色只是理智。這種情感與理智的對比論，即使不一定正確，卻完美符合卡提耶–布列松的想法，因為他從未停止譴責當代人過分理智，總是停留在辨識而不觀看和穿透，只用腦而不用心。最後，還有賈科梅蒂。卡提耶–布列松複印了一篇賈科梅蒂的文章給馬格蘭的全體成員，文中論述透過身體與靈魂合一來得到絕對的真實和美。他還對他們說：「如果可能的話，請用本文來提高討論的層次。」

至於另一層面的影響來源，由於較為接近一般人的生活，因此也更能讓人窺見卡提耶–布列松的內心世界，他自承受到四位藝術家的影響：奧地利人艾斯勒（Georg Eisler）[3]，卡提耶–布列松對他的讚賞從來不曾動搖；英國人梅森（Raymond Mason）[4]，他的畫讓卡提耶–布列松著迷；還有阿里卡和沙弗蘭（Sam Szafran）[5]，他會和他們兩人一起去喬治‧巴塞利茲（Georg Baselitz）的畫作前倒立，徒勞地試圖捕捉其中的內在真理時，他會努力去理解作品中光線的深淺變化。

卡提耶–布列松和阿里卡第一次碰面時，他的視線正越過阿里卡的肩頭，好速寫一支交響樂團的音樂家們。一起看了多次的展覽之後，兩人之間的友誼也愈發深厚。儘管阿里卡認為卡提耶–布列松是個眼光獨到、敏感細膩的攝影藝術家，卻不這樣看待卡提耶–布列松的畫作，並且打從一開始就試圖勸卡提耶–布列松放棄繪畫：「你已經在攝影界刻下了你的名

字，為什麼還要用畫作來打擾我們？」他用一種幾近令人喪氣的語氣說道。身為畫家、評論家和藝術史學家的以色列人阿里卡，同時也是貝克特[6]的好友，深知妥協為何物。他不但是少數能看出卡提耶－布列松繪畫作品的發展局限的人，還是唯一一位敢當著卡提耶－布列松的面如此坦言的人，但他倆間的長久友誼卻發展得越來越好，儘管——或許正由於——他是如此誠實。

沙弗蘭則正好相反，他逼迫卡提耶－布列松像音樂家那樣練習，一遍又一遍檢視他的作品，使其變得更有紀律，也更徹底。沙弗蘭談話時靈感四射，但絕沒有英國人酷愛的那種小聰明。他的評論沒有概括性的言論，只有簡短、銳利的觀察，簡潔有力並且一針見血。卡提耶－布列松給他看自己的作品時，沙弗蘭從不會說喜不喜歡，但會簡單點出這條或那條線與畫面不合。批評並不一定要是破壞性的，但自我批評總是好的。卡提耶－布列松看自己的作品時，發現自己的畫生動而自然，但缺少專業畫家最終完稿時那種自信的筆觸。和特里亞德一樣，沙弗蘭也竭盡全力鼓勵卡提耶－布列松改變跑道，盡情地畫畫。

3 喬治·艾斯勒（Georg Eisler，1928～1998），奧地利畫家。一九三六至一九四七年間因避納粹戰禍遷居英格蘭。常以北英格蘭風景、街道、人群入畫。

4 雷蒙·梅森（Raymond Mason，1922～2010），英國雕塑家。一九四六年起在巴黎居住和創作。

5 山姆·沙弗蘭（Sam Szafran，1934～2019），法國藝術家，主要使用粉彩為媒材。

6 貝克特（Samuel Beckett，1906～1989）愛爾蘭、法國作家，創作戲劇、小說、詩歌。一九六九年獲得諾貝爾文學獎。

卡提耶－布列松另有一些忠實好友，其中不乏包括藝術界的知名人物，他們為卡提耶－布列松的展出作品集撰寫前言以表示支持。這些朋友涵蓋作家、博物館長、評論家和藝術史學家，包括克雷爾（Jean Clair）[7]、博納富瓦（Yves Bonnefoy）[8]、洛德（James Lord）[9]、萊馬里（Jean Leymarie）[10] 和貢布里希（Ernst Gombrich）[11]。一九七八年，貢布里希在一本作品集的前言中稱卡提耶－布列松為藝術家，接著把這位「名副其實的人文主義者」的最佳作品與維梅爾、勒南兄弟和維拉斯奎茲相提並論。[12] 但貢布里希談論的是照片而不是卡提耶－布列松的畫作，他甚至不知道卡提耶－布列松在畫畫，因為卡提耶－布列松直到一九七五年才在紐約的卡爾頓（Carlton）畫廊展出自己的畫作。

有人曾概括性地稱讚卡提耶－布列松作品所表現出的強度與生命力，他的好奇心和真誠都深受博納爾和賈科梅蒂的影響。和這兩人一樣，卡提耶－布列松總是致力於抓住一片風景或者一張臉孔的核心，但表達時總是幾乎省略一切。兩位畫家作品中那些生氣勃勃的成分對卡提耶－布列松來說顯得太刻意了，結構線太深，形狀太明顯；觀者能感受到作者在畫作背後的謀畫、苦心和努力，但這些在卡提耶－布列松的照片裡都看不到。卡提耶－布列松追求輕盈，卻用力很重，所以鉛筆的筆觸也跟著沉重起來。令人驚訝的是，身為畫家的卡提耶－布列松總是很願意與人討論技巧，如鉛筆畫過紙面時的輕快動作等等，而這種話題卻是他身為攝影師時最厭惡談論的。

正如普桑（Poussin）所言，有些事無法淡漠地做。當卡提耶－布列松準備分享他的孤獨並把驕傲放一邊時，他會承認（假使某些評論所言不假）：如果他的畫作中某些元素沒有在另一個領域提早被注意到的話，會顯得更好，而現在要他仔細琢磨這些元素是很困難的。卡提耶－布列松的各類作品中，只有一個領域展現出魅力，而那個領域不是繪畫。

透過閱讀、看展、與畫家朋友談話，以及參觀羅浮宮的這項終身習慣，卡提耶－布列松歸納出自己的藝術哲學，這是從他自己的邏輯中總結出的價值，也是他對藝術的思考。世人

7　尚・克雷爾（Jean Clair，1940～）法國文藝評論家與藝術史學者。曾擔任畢卡索博物館館長。

8　伊夫・博納富瓦（Yves Bonnefoy，1923～2016）法國詩人與歷史學者。曾將莎士比亞戲劇譯成法文。著有多本藝術、藝術史專著，包括米羅和賈科梅蒂研究。

9　詹姆士・洛德（James Lord，1922～2009）美國作家，著有賈科梅蒂與畢卡索傳記。

10　尚・萊馬里（Jean Leymarie，1919～2006）法國藝術史學者。

11　恩斯特・貢布里希（Ernst Gombrich，1909～2001）著有多部文化史與藝術專著作，其中最著名的為《藝術的故事》（The Story of Art），是一本翻譯成多國語言，廣受歡迎的視覺藝術入門經典著作。

12　維梅爾（Johannes Vermeer，1632～1675），荷蘭畫家著名作品有《戴珍珠耳環的少女》。勒南兄弟（Le Nain），十七世紀法國的三位畫家，分別是安東（Antoine Le Nain，1600～1648）、路易（Louis Le Nain，1603～1648）和馬蒂厄（Mathieu Le Nain，1607～1677）擅於繪製場景畫、肖像與微型肖像。維拉斯奎茲（Diego Velázquez，1599～1660）文藝復興後期的西班牙畫家，對印象派繪畫與畫家哥雅帶來重要影響。

13　尼古拉・普桑（Nicolas Poussin，1594～1665）法國古典主義畫派畫家，代表作為《阿爾卡迪的牧人》。

對他的認定比較偏向藝術家而非攝影師，而他在人生某一階段，發現表現他的藝術的最佳方式是攝影。下面這段話總結了他的藝術精神，也透露出決定性瞬間的本質：

攝影對我而言，是永無休止的視覺注意力所發出的自然衝動，它抓住某個瞬間及其永恆意義。然而，繪畫則以其筆觸闡釋了在這一瞬間我們的意識捕捉到的究竟是什麼。攝影是瞬間的動作，繪畫是一種深思熟慮。

每次卡提耶－布列松編排出一串攝影和繪畫的相互比較時，都會讓人以為是因為他良心不安，但他從未停止列舉這些並排對照。他總是把攝影比為禪學中弓箭手的弓，而把繪畫比做按摩師的手套。好像為了說服自己一樣，他會說：「畫是創作出來的，而照片是擷取來的。」你能畫任何東西，但攝影必須受制於現實；你能對一幅素描或者油畫觀賞幾個小時，但照片除非魅力非凡，通常只能承受幾分鐘的審視。攝影師對拍攝負完全的責任，但並不總是對畫面的內容負責；畫家卻對一切負責，因為他掌管著所創造和所呈現的東西。繪畫讓他控制直覺，疏導他的能量；而攝影則刺激他進入瘋狂的活動。繪畫迫使卡提耶－布列松控制自己，而攝影則刺激他進入瘋狂的活動。可以這麼說，從攝影的專注到繪畫的思考之間，有一個自然發展的過程。

平心而論，卡提耶－布列松在繪畫的成就遠不及攝影領域裡那樣偉大，如果回想一下

他總是真誠地再三感謝自己的藝術訓練，就會發現這種比較並不矛盾。他的肖像攝影絲毫

不帶恭維，這要歸功於偉大的文藝復興時期畫家描摹人臉的方式、克拉納赫[14]賦予線條的價

值、雷諾瓦和秀拉的飽滿質感、塞尚對崇高的狂熱追求，還有與藝評家加斯蓋特（Joachim

Gasquet）談話中所收集到的隻字片語：「如果我畫畫的時候思考，那一切都會崩潰的！」

從年輕時起，卡提耶－布列松就善於吸收所有大師的構圖原則，因此自然地獲得了用幾

何學視角看待世界的能力。他大可將批評他的攝影師與當初攻擊格里斯（Juan Gris）死守繪

畫語法的小人視為一丘之貉，藉此自我安慰。[15]他們兩人都被人批評過分刻板，而對評論家

來說，規則僅僅是用來糾正情感的。

卡提耶－布列松很久以前就開始懷疑黃金分割是一種幻覺，或者只存在於數學理論中，

因為他的所有作品事實上都是靈感的表現，如他的朋友藝術史學家雷瑪利（Jean Leymarie）

<hr>

14　老盧卡斯·克拉納赫（Lucas Cranach der Ältere，1472~1553）文藝復興時期的德國畫家，繪製過許多祭壇畫、諷喻畫，
　曾為馬丁·路德及其他宗教改革人物繪製肖像。

15　胡安·格里斯（Juan Gris，1887~1927）西班牙立體主義畫家，人生中大多數時間在法國生活、工作，其畫作在立體主
　義風潮中最具特色。

所言，都是他那雙天才的眼睛所帶來的奇蹟。當然，他的成功是在混亂裡找出秩序，是從深刻的內部無序中提煉出一種具有嚴格紀律的精神架構，這成了他的自然反應。當他看一張照片時，會從各種角度觀察，像畫家試圖看清所有的元素是否都融合妥貼一般，因為畫面中的區塊及比例，比圖片所要說的故事更重要。這種習慣絕不是一種作態，就如同馬拉美的詩歌不是由概念而是由詞語構成的一樣，卡提耶－布列松的照片也不是由故事而是由線條構成的。

在卡提耶－布列松的攝影作品中，不乏自成一格的代表作，同時也有很多與西方藝術大師之作平行對應的作品。這並非有意模仿，而是他的心智自然而然建立起這樣一種非凡的聯繫，這是出於他長期的視覺訓練，而不是刻意與超現實主義者保持親密關係。如果不是潛意識裡被這些大師之作深深影響，不可能有這樣長久、緊密的聯繫。這種平行對應的參照遍佈於藝術史的各個階段。看到卡提耶－布列松拍攝格林登堡（Glyndebourne）草地上的觀眾（一九五三年攝）時，怎能不想到義大利文藝復興時期畫家弗蘭切斯卡的《鞭打》（Flagellation）？照片中的人們似乎刻意為了攝影師擺姿勢，他們散發的魅力能讓最具靈感的舞蹈家和所有深諳透視的大師折服。帕切利（Pacelli）主教造訪蒙馬特（一九三八年攝）、尼赫魯宣布甘地死訊（一九四八年攝）、布吉沃（Bougival）水閘上水手一家人的生活景象（一九五五年攝），都讓人聯想起十五世紀前的義大利繪畫傑作，那些人物臉上的聖母憐子式的悲痛表情，以及聖母瑪利亞和聖子，或者被聖彼得施洗的新入教者形象。卡提耶－布列松

就是他們的馬薩喬（Masaccio），而他照相機裡的底片展開的正是一整幅壁畫。[16] 但這些平行對應並不僅局限於十五世紀的作品，我們之前就提到過他為居禮夫婦拍的肖像照，那姿態與范艾克筆下的阿諾菲尼夫婦是如此相似。這種聯繫涵蓋了各個時期的藝術，因為他把這些藝術都化為己有。伊索瑟拉索熱（Isle-sur-la-Sorgue）的陽光照耀在灌木叢上所形成的完美輪廓中迷失的鴨子（一九八八年攝），彷彿是從莫內的《睡蓮》（Waterlilies）中走出來的。還有多德熱（Dordogne）的比倫（Biron）城堡（一九六八年攝），背景是輝煌的城堡建築，前景中一個工人彎著身子伏在犁上，那形象幾乎就是十四世紀林堡兄弟（Franco-Flemish Limbourg brothers）所繪的按時祈禱書《巴里公爵的富裕時光》（Les Très Riches Heures du duc de Berry）中的人物。

卡提耶－布列松是真正偉大的藝術家，因為他忠於自我，而且從不模仿他人。在這方面，藝術史學家貢布里希給了他最好的評價。早在一九七二年，貢布里希擔任倫敦沃伯克學院總監時，就挑選了卡提耶－布列松拍攝的《阿布魯齊山》（Aquila degli Abruzzi，一九五一）做為獨特的「攝影師之照」（photographer's photo），用於他的經典之作《藝術的故事》的新版插圖。在談到攝影和繪畫對立關係的那一章中，他提到了「攝影」這個字在評論家眼中曾是貶義

16

馬薩喬（Masaccio，1401～1428）義大利文藝復興時期畫家，率先在宗教壁畫中使用透視法，為文藝復興時期繪畫留下深遠影響。

詞，不過這種觀念多年來已經有了改變，像卡提耶－布列松這樣的攝影師和任何活著的畫家一樣令人尊敬，而這張拍攝於義大利的照片與那些極為華麗的畫作相比毫不遜色。一九九五年，貢布里希在一篇討論陰影及其在西方藝術的代表意義的論文中，又做了同樣的讚揚。他在一堆畫作的複製品中只放了一張攝影作品，就是卡提耶－布列松的《阿默達巴德，印度》（Ahmedabad, India），照片呈現一個男人在一座建造精美的清真寺尖塔陰影下伸展四肢。這個形象在貢布里希看來非常感人，他認為這張照片完美呈現了鏡頭之外的物件。

以油畫和素描而論，卡提耶－布列松是成千上萬人中的一個，但以攝影而論，他是獨一無二的。他的一些作品具備了某些藝術傑作也具有的特質，讓不可見的東西變得可見，從現實中提煉出一種潛在的真實，並自然地展現在人們眼前。這種特質只屬於他的攝影作品，而不見於他的繪畫。

如果卡提耶－布列松的所作所為純粹是為了個人興趣，那完全沒有問題，比如僅僅為了作畫而畫。他的朋友都不願傷害他，但隨之而來的縱容和獻媚似乎封鎖了所有的批評，只有一兩次例外。在種種讚美之辭氾濫的情況下，卡提耶－布列松很難有所進步。對他這樣的思想者來說，批評所帶來的挑戰比普遍的尊敬更有益處，畢竟他是個坦誠面對自己的人。

從他開始在最有名望的畫廊裡展出畫作的那一刻開始，比如在波納德（Claude Bernard）的巴黎畫廊，以及巴黎、紐約、羅馬、蒙特婁、雅典和東京的博物館裡，他對自己和自己的

才能有了一定的認識，儘管他從未刻意尋求這種展出機會，而是他人主動邀約。比如說，特里亞德建議他出售自己的作品，因為這是讓別人認真看待的最好方法，於是卡提耶－布列松按照他們的方法來進行。但在另一方面，沒有人覺得有必要洩漏他的祕密，或是把個人愛好提升到藝術的層次，或加入公眾認可的儀式，尤其卡提耶－布列松早已在另一個領域裡聲名大噪了。他的地位賦予他更多拒絕別人提議的自由，並避開那個煩人的問題：別人究竟是真的想要展出他的畫作，還是僅僅因為他是當今最偉大的攝影師？卡提耶－布列松不是傻瓜，他非常清楚知道某些博物館館長是在拿他的名字做交易，就如同一些紅酒專家會引用一些著名的牌子一樣。他正式得到了認可，但從未被真正接受。他對繪畫的懷疑始終存在，但他可以用這樣的想法來安慰自己，那就是法國社會已經變得非常專業且分工細膩，沒有人能從一個領域跳到另一個領域了。

生活及觀察就是卡提耶－布列松的全部興趣所在。他意識到，若是失去了對生活的好奇心，他的生活就將結束。觀察意味著要戰勝習慣，禁止習慣成為自然，永遠要期待驚喜，遵從直覺。觀察，但不辨認——這是他永恆的克制。如果太過大膽，他就可能給自己的照片寫下錯誤的說明，所以只能用眼睛觀察，不能用思考判斷，但作品可能會真實得無法說明其真實的程度。

卡提耶－布列松向來痛恨討論攝影，但他在拋棄攝影一職後，被人追問對攝影看法的情形卻更勝以往。他感覺自己就像是個離了婚的人，卻總被騷擾詢問前妻的情況。他熱愛拍照，但毫無興趣評論照片、攝影的理論、攝影的學派、攝影學……有人會對拒絕談論文學的作家不滿嗎？他的朋友巴爾圖斯（Balthus）[17] 在拒絕談論繪畫時總結說，因為這樣的談論是多餘的，繪畫就是一種語言。

卡提耶－布列松不希望成為自己的評論者、檔案管理員以及策展人，但同時，他確實希望能夠控制別人對他的評論，只是他做不到，這讓他感到不再是自己命運的主人。而且他發現，越是遠離攝影，攝影就越是緊迫著他。他躲避那些試圖把官方宣言塞到他嘴裡的採訪者，這對像他這種喜歡推翻自己的人而言，是多麼痛苦的事。他曾經在雷里斯（Michel Leiris）的〈帶著獵犬捕獵〉（A cor et à cri）一文中讀到一段關於採訪的定義，他深有同感，文中如此總結了雷里斯對採訪的恐懼：採訪是「一種非肉身凌虐的拷問……欺騙的重塑（不承認是虛構的虛構），同時還是一個雜種。」

然而，不可避免地，他被迫參與談話，這些談話也不可避免地演變成採訪，又不可避免地再三被提問。正如布拉克所言，證據耗盡了真相。卡提耶－布列松從未停止回答問題，諸如：為什麼會有那麼多感人的孩子和睡著的成人出現在你的照片裡？為什麼洞是你的作品中反覆出現的主題？如果不是預先見到賈科梅蒂在雨中的舉動，你為什麼要越過人行十字路口

走到他的前面去？為什麼？為什麼？為什麼？每一個「為什麼」都把卡提耶－布列松驅趕得越來越遠。重複訴說他的祕訣「一幅真正突出的影像來自各種圖形間的關係」是沒有意義的，因為那個老問題不久又會回來，彷彿他不曾吐露一個字。甚至訴諸常識都沒有用：「你會問一個漂亮女孩的父親他為什麼要、又是怎麼把女兒生出來的嗎？當然你不會這麼問！」這些都沒用。文章一篇接著一篇，他成了大眾眼裡的活傳奇，而大眾也繼續從他自己的嘴巴裡讀到他身為作者對那篇神話般文章《決定性瞬間》的想法。

那麼，卡提耶－布列松是如何設法拍到那些照片的？

卡提耶－布列松會出去散步，一邊偷偷拍下照片，如果沒有異樣就繼續走下去。因為偷偷地拍，也因為若無其事地繼續往前走，所以避免了不少麻煩。他是個隱形的舞蹈者，圍繞著一個完全不知情的舞伴進行單腳著地旋轉。他也是個擺好姿勢的劍手，擊中目標，並在同一時刻躍開。像他這樣容易衝動的人能在最紛擾的環境裡保持冷靜，的確讓人感到驚奇。

攝影師就如同扒手，投身於一場行動中，拿走想要的，然後離開，不與被劫掠的人發生任何關係。但要做這樣的事，如果不想惹麻煩，就必須變成謹慎的化身，而這就是卡提耶－布列松。他即使接近靜止的事物都是踮著腳尖小心靠近，而隨著時間的推移，這個獵人逐漸

17
巴爾圖斯（Balthasar Klossowski de Rola，又名Balthus，1908～2001），波蘭、法國現代藝術家。

變成小精靈。

不只一個朋友成了卡提耶－布列松的受害者。他們本來是並肩走在街上，那位朋友可能會瞥一眼走過的美女，就在那一瞬間之後，回頭再看時，發現卡提耶－布列松已經抓住這一刻，記錄下一個特別的場景。他看似仍然和朋友一起散步，但這個舞者已經獨自起舞了一段，被人看見，卻沒有引起注意，他會回到他們的散步或者交談中，如同剛才什麼都沒發生過一樣。卡提耶－布列松沒有第六感，只是有第三隻眼而已。他有一種能力，能把人和事物融合在一起；有一種穿透自然的靈感，能看見別人看不見的人類痛苦，他捕捉到了世界打盹的樣子。

照相機，這唯一能停止時間的機器，只是眼睛的一種光學延伸，只有眼睛才能發現即將到來的機會，而不是相機。是眼睛將現實轉譯成形式，這得靠運氣，或說全然無關才華，只關係到這是誰的眼睛。這需要訓練、經驗、性格以及最重要的直覺。直覺無法事先構想或者計算構圖。只有憑藉藝術家的素養在潛意識裡掌控，而卡提耶－布列松便擁有深厚的素養。

他輕鬆地達到創意的巔峰，帶來眾所周知的成就，因為他完美結合了洞察力和「決定性瞬間」，這背後是對於各種元素如何建構完整圖像的畢生知識。他的朋友，詩人博納富瓦曾經對這創意過程做過非常啟發人心的剖析：

中國古代，曾有一位畫家向皇帝許諾，給他一年時間，他將畫出世上最美的螃蟹。一年之後，皇帝召見這位畫家。而畫家在這一年裡只是在海邊閒逛，且未帶筆墨，什麼事都沒有做。畫家此時毫不猶豫地在紙上一揮而就，畫出來的蟹充滿活力，形象傳神，如同沐浴在海邊的微風中，又彷彿首次現身世間，身體和靈魂都躍然紙上。為什麼這個畫家這樣做，而能成就如此奇蹟般的成功？因為整整一年他讓自己沉浸在海藻的氣味、翻騰的海浪、沙灘的紋路裡，他對這海岸上的所有生命都了然於胸，不再需要從外部觀察，不必片片斷斷地模仿它們的外表，而是用他的筆墨帶出了出事物的生命，如同大自然直接地綻放。但其中有個關鍵的條件，那就是他在畫的過程中絕不能有一絲猶豫，不能陷入思考、觀察和知識的陷阱中，因為知識抓不住任何活的東西。

就像這個中國畫師一樣，卡提耶－布列松這位攝影師也是這樣的天才，他不建構，也知道絕不可以解構。他把自己沉入一種氛圍中，並吸收其中的精神，就跟西默農一樣。他拍的那些傑作就如同令人記憶深刻的詩歌，詩中的字與詞都是初次邂逅彼此，卻創造出一種嶄新奇蹟般的和諧。

儘管已經多次提到卡提耶－布列松的運氣，但要談論機會在他的攝影中所扮演的角色，實在沒有什麼意義。這麼說吧，幸運會眷顧這樣的人，他對點綴著他生活中的種種巧合始終

保持驚歎，並且奇怪的是，這些巧合還會為他世界裡的混亂帶來一點秩序。幸運只對願意並能夠擁抱它的人微笑。如果問他一九三二年在拍攝那個躍過水塘的男子時（請見《聖拉查車站後方，歐洲橋》〔 Derrière la gare Saint-Lazare, pont de l'Europe 〕），是否在那裡埋伏了二十四個小時，就為了等待那一幕出現，這也同樣沒有意義。他的所有作品都仰賴敏銳的視覺，而且不做任何假設。他專注的能力不是天賦而是自律的結果。相對於才華，他更相信苦幹，並且鄙視無任何專擅的「全才」。如果他被迫解釋照片中的謎，他會走到頂樓，拿出一封一九四四年愛因斯坦寫給物理學家玻恩（Max Born）的信，信中表明了這位偉大的物理學家對所有形式的生命都感到親近，他認為個人的起點和終點這樣的問題毫不重要。但如果有人堅持要卡提耶－布列松解釋那無法解釋的問題，他會引用英國哲學家培根的話：「如果說得出來，為什麼還要畫？」

卡提耶－布列松在街上看見潛在的拍攝對象時，他會像因紐特（Inuit）雕塑家面對一塊大石頭那樣行動。雕塑家會繞著這塊石頭看上幾天，當他能確實感覺到石頭裡的北極熊之後，才會開始雕刻這頭熊。和因紐特雕塑家唯一不同的是，卡提耶－布列松把這整個過程濃縮在拍攝前的幾秒中，他對瞬間的構圖有一種獨特的直覺，能夠自動構成一幅畫面，使嚴謹的形式與內容所發出的共鳴趨於和諧統一。光線只有在能夠用來加強幾何美感時，才會引起他的興趣。他認為肖像的成功不在於捕捉到某種表情或姿勢，而是一種內在的沉默，如同瞬

間和永恆之間的空白。有時候，他的攝影視角會採用一些出乎意料的形式，而當這種形式超越傳統視覺語言的界限時，就進入了未知的世界，此時技術甚至是藝術都顯得無關緊要了，因為他的眼光散發出一種神祕，拒絕分析，不需任何特別的懇求，只是呈現自身。沒有什麼比藐視批判式論述更讓人愉快的了，因為此時智力必須臣服於一種更卓越的力量。事實上，大多數的偉大傑作都有一項特質，就是能讓我們以一種超越自己感受力的方式感受到一些事物。

攝影和性行為也有一定的共通點。如果說高潮是來自於「拍攝」的一瞬間，那麼快感則來自愛撫。卡提耶－布列松把底片裝進相機是為了與拍攝對象交流，但他心中那個禪學的弓箭手在沒有底片的時候，也能得到同樣的滿足。有一天，卡提耶－布列松去拜訪比頓，卡提耶－布列松已經很多年沒見到他了。他們正在談話時，比頓突然提出請求，要為卡提耶－布列松拍一張肖像。卡提耶－布列松拒絕了，反過來要求拍一張比頓的肖像。

「啊，不要！」比頓回答道：「你不讓我拍，我就沒理由讓你來拍我！一報還一報。」

「太可惜了！」卡提耶－布列松說。「不過容我告訴你，不管怎樣，我都比你有優勢。在我的眼裡和心裡，還留著所有那些我曾有可能拍攝你的瞬間。」

比頓不知道卡提耶－布列松的記憶裡，甚至還儲藏著二戰時身為囚犯時，他沒能拍攝下來的畫面。他還不知道這個法國人有一個奇怪的器具，是藝術家斯坦伯格給他的⋯一塊木

頭，上面用鉸鏈裝著一個取景器，還有一個充當鏡頭的大螺帽。用這裝置「拍照」成了一種絕對，因為只有姿勢是重要的，透過這種身體的緊張來趨近高潮。當然，最後不會有任何照片產生。喬伊斯在《尤利西斯》末頁最後一行裡概括了這種經歷的本質：「……他如癡如狂，然後好呀！我說好呀！好！」(and his heart was going like mad and yes I said yes I will Yes.)

在所有古典神話中，卡提耶−布列松最認同的就是巨人安泰（Antaeus）。據希臘神話記載，這個巨人是海神波塞頓和大地女神蓋亞的兒子，只要接觸大地就能得到母親的力量，所以大力士海格力斯必須把他舉起到空中掐死。卡提耶−布列松也需要與具體現實中那些枝微末節、毫不起眼的事件保持聯繫，因為這些細節中會浮現出意涵更為深遠的真相。他打從心底把自己看做是某個遭遇滑鐵盧的斯湯達爾式英雄，他受到斯湯達爾《巴馬修道院》（Chartreuse de Parme）一書的影響比任何一位攝影師都要來得深，因為他在混亂喧囂的小細節裡看到了最清晰的生活樣貌。現實存在於枝微末節中，而他的信條就是現實，全面、純粹的現實。他曾經抄錄培根的一段話，培根認為對事物本身的注視——沒有錯誤、沒有混淆、沒有替代、沒有假設的注視——要比所有偉大發明的總合更高貴。

那篇有關決定性瞬間的文章（一九五二年）發表後，卡提耶−布列松那詩意的藝術就沒怎麼改變過，當然他的確使其更完善了。一九六八年，德爾皮爾出版卡提耶−布列松的《當

場捕獲》（Flagrants Délits）一書時，他交給德爾皮爾幾頁手稿做為書的序言。這是很典型的卡提耶－布列松，在打算放棄攝影的時候，再一次端出他的攝影。文章的要旨是，攝影以如同魔術但非預先構想的神奇方式，結合起許多大異其趣的特質，包括熱情、專注、對拍攝對象的尊敬、靈感、知識、新鮮的印象、精神上的自律、敏感和簡潔有效的表達。這些特質單獨來看都無甚特別，但在一人的視角中合為一體時，就變得非比尋常。這篇文章有幾段很值得引用，因為意旨非常明晰，反映了卡提耶－布列松的典型風格，也很具教育價值和思考深度：

攝影是一項由感覺和思維共同執行的瞬間行動，是翻譯成視覺語言的世界，同時是一種不停的探求和調查；是在同一瞬間裡，在幾十分之一秒中意識到某一事實，並嚴格組織起能夠表達並展示這一事實背後意義的視覺形式。最主要的是，我們要站在透過取景器看到的現實的基礎上。照相機從某種意義上來說，是描畫時間和空間的速寫本，也是能夠捕捉生活原貌而令人讚嘆的工具。

藉由後見之明，我們可以把卡提耶－布列松歸為哪一類攝影師？對於堅持把攝影師分成製造影像和記錄影像兩大類的人來說，他提供了第三類選項：被影像選擇的攝影師。但說真

的，他是無法被分類的，因為他用腦、用眼、用心創造了自己的流派。每個人都有自己的人生重點，例如拉蒂格用全副生命來感激生活，而且非常快樂；柯特茲則敏感、憂鬱和好抱怨。前者具有非常強烈的法國風格，後者則移民風格鮮明。卡提耶－布列松，這個國際化的諾曼人，兼具兩人的特點，但始終保持做他自己。

作為觀察者，卡提耶－布列松選擇追隨波特萊爾，一個四處遊走、隱姓埋名的王子。作為歷史戲劇的參與者，他試探性地凝視靈魂，因為與其說他記錄事件，不如說他是記錄瞬間，他在意的是事件留下的痕跡而非實在的證據。作為分析者，他用某種方式抓住巧合，以展示影像是來自於無意識。作為見證者，不像其他人那樣，他拒絕給予證詞。作為雜技演員，他老練地避開針對觀察者設下的陷阱，並不加詮釋地記錄眼前的隱喻。如果以動物比喻，那麼他就是獵者，因為他有一種富有魅力的力量，願意為了防衛地盤而摧毀入侵者；但也僅只於此，因為他的獵物從未成為他的受害者。作為詩人，他是發現者而不是發明者，因為現實是危險的。傑出詩人查爾（René Char）曾經總結這兩者的區別：「發明者不是發現者，他會在事物上加東西，並只會給事物蒙上面具、嵌飾和一團鐵漿。」

儘管都是黑白照片，而且照片中的細節和態度都明確符合不同時代的典型特徵，但這些照片沒有任何過時的印記，過去和現在能夠在照片中融合，無所阻礙。卡提耶－布列松正確保持了這個做法，使得他的某些照片能夠歷久彌新，因為它們不是從後視鏡裡拍到的。換一

種說法就是，這些作品是超越時間的，能從所處的時代環境中分離出來，賦予流逝的人性永恆的價值，沒有其他表達方式能像這樣精準凝結倏忽而過的時光。

那麼在技術上又如何呢？在卡提耶－布列松的眼裡，這不重要，或者至少他不願談論技術，而更願意談論風格：無關人道主義、社會幻想或者詩意寫實主義，這些都是轉譯者試圖把他歸入的分類；也不是影像的語法、視覺的幾何美感，而是關於超越所有這些的精神活動。還有，他談起他的徠卡——他的第三隻眼睛，他對拍攝的直覺、對銳利影像的愛好，以及他生活的藝術。

讓一切與眾不同的，是靈魂。所以卡提耶－布列松反對攝影學校的概念：你不會教人走路、觀看、觀察，你也不能教人直覺或者紀律。他有一些拍攝風景的照片以冷靜的簡潔打動人心，你可能會覺得任何人都能拍出那樣的照片，但仔細看就會發現，這些照片都存在某個細節，使它們得以更上一層，進入永恆的境界。這個細節可能是巴黎大皇宮花園中左邊角落裡，兩棵樹中間一個孤身彎著腰的人，這是一九六〇年他從文化部的大陽臺上拍到的；也可能是在亞歷桑那沙漠鮮明襯托下的一具汽車殘骸，背景中一列火車正全速前進，似乎在顯示鐵路的報復（一九四七年攝）；還可能是杜樂麗宮（Tuileries）前三對完美對稱的夫婦（一九五五年攝）。有無數這樣的例子能說明卡提耶－布列松那無法模仿的筆觸。

拍攝人像作品時，卡提耶－布列松通常會去拍攝對象的家裡，當然少不了要先熟悉拍攝對象的作品。他會坐著與拍攝對象禮貌性交談，時間約二十分鐘。他不會像機關槍一樣拍攝，拍攝張數不會超過一卷底片，不給任何指示，只透過閒聊來分散拍攝對象的注意力，讓他們忘記自己正在被注視。他會試圖融入背景，但隨時準備像昆蟲一樣叮蟄上去。卡提耶－布列松所等待的是不尋常，尤其是展現內在寂靜的瞬間。一九五二年在拍攝作家萊奧托[18]時，他發現要捕捉這一點基本上是不可能的，因為萊奧托這個愛貓的隱士一直說個不停。相反地，卡提耶－布列松在一九七一年拍攝艾茲拉‧龐德，當時他正在梵蒂岡宮裡避難，拍攝時一片沉默寂靜，卡提耶－布列松在他面前以半跪姿拍攝了一個半小時都沒能讓他開口；這位詩人儘管進入了迷幻狀態，也只是搓著手，眨著眼，不說一句話。他們兩人都不覺得這樣的情景有什麼尷尬之處。必須尊重拍攝對象，不論態度如何，卡提耶－布列松都同等對待，否則就太不得體了。

卡提耶－布列松只接受過一次私人委託的拍攝任務，委託來自溫莎公爵夫婦。一九五一年，卡提耶－布列松走進他們位於巴黎法桑德里（Faisanderie）路的家時，就知道這次的拍攝會很困難。公爵夫婦兩人都極度緊張，姿勢非常中規中矩，而且根本不打算嘗試其他方式。他處在幾近放棄的邊緣，特別是他聽到公爵令人絕望地小聲問道：「你覺得我的領帶如何？」

但就在此時，管家衝了進來，不經意打破了房間裡的僵硬氣氛，劇情於是演變為全然的

喜劇。「殿下，請原諒我的冒昧，」他用一種超然冷靜且富尊嚴的語調說道：「但我們剛剛得知電梯裡起火了，如果我們現在可以毫不耽擱地控制住火勢，那就好了。」

事情的結果大家都看到了：溫莎夫婦坐在椅子的邊緣，以一個漂亮的三角形構圖入鏡，兩人都露出一種心照不宣的動人微笑。

問題牽涉到技術層面時，卡提耶－布列松會交給專家。他對圖片處理部門，特別是他的朋友加斯曼完全信任，他們知道他不喜歡對比過強或者過於柔和的照片。隨著年紀增長，卡提耶－布列松越加重視純粹，對他來說，最重要的就是尊重每一級灰階色調。他那張光彩照人的《西堤島》（Ile de la Cité，一九五二）就展現了漂亮的色彩變化，涵蓋了每一種灰色的細微變化，堪稱同類作品的典範。沒有什麼比淡灰色更能表現雕刻般的天空層次了，就是那種飄著薄雲的天空。其他攝影師也許會嘲笑卡提耶－布列松對灰色的沉迷，但那是他們的事。

也許有一天，人們會提出「卡提耶－布列松灰」（Cartier-Bresson Grey，CBG）這樣的名字，就像國際克萊茵藍（International Klein Blue，IKB）那樣。[19] 他心醉神迷地沉浸在德拉克洛瓦

18 保羅・萊奧托（Paul Léautaud，1872～1956），法國作家、劇場評論家，也用筆名莫里斯・博薩德（Maurice Boissard）發表文章。

19 法國藝術家伊夫・克萊因（Yves Klein，1928～1962）所創造的一種色澤深厚的藍色，克萊因曾試圖為此顏色的顏料配方申請專利。

的《日記》中，書中提到用灰色揉合其他色彩是成就偉大藝術的要件。

然而，卡提耶－布列松認為彩色攝影是禁不起推敲的，與他推崇的所有視覺價值恰恰相反。他從來不曾喜歡彩色攝影，即使在親自拍攝彩色照片的時候也沒有喜歡過，他的彩色攝影作品數量非常少，而且是在實驗的名義下進行的。他在遠東地區停留期間曾拍過彩色照片，[20] 那是在一九五九年埃克塔克羅姆（Ektachrome）相機商業化之前。在他眼裡，顏色是專屬於繪畫的，而且他在拍攝上海和南京的照片時，在文字說明中用後記的方式清楚指出了這一點：

必須說明的是，我將普洛貝爾（Plaubel）相機用於拍攝彩色照片、封面、靜物或者一些重要的事物，但我認為拍攝新聞之類的動態照片時，除了用三十五毫米相機之外，以一個畫家的眼光來看，任何相機都不可能拍到好的顏色。只有某些報導是可能用彩色來拍的。好的顏色是指人們在嚴肅正經的繪畫作品中看到的那種顏色，而不是明信片上的顏色。

就算卡提耶－布列松偶爾同意使用彩色底片，那也不是妥協，而是一種在特定條件下的讓步，也許是為了符合某個編輯的要求，例如他為《萬歲法蘭西》和《巴黎競賽》所拍的部

分作品，以及在中國期間所拍的照片。一九五四年，他為《照相機》（Camera）雜誌拍了一張彩色的塞納河照片做為封面，這是唯一一張他覺得好的彩色照片，即使如此，他仍認為這幅作品沒有意義，純粹只是美學層面上的作品。按照他的邏輯，他不可能說彩色照片是自然的，他認為那不過是現實的褪色版本，只適合銷售用的小冊子和報紙。一九五八年，當被問到對彩色照片的看法時，儘管他已從事了十年彩色攝影，仍然堅持彩色攝影對他來說只是存檔的方式，絕不是表達的方式。面對色彩，他始終是一個畫家而不是攝影師。面對色彩和其他價值之間的選擇，就像所有面對自然的藝術家一樣，他選擇了最具活力的因素，即使那意味著讓步。在這一點上，他和偉大的哲學家班雅明（Walter Benjamin）的觀點一致，認為自然在照相機中的呈現不同於在人眼中的反射，這是彩色攝影還處於技術初始階段時的觀點，但這種看法在此後一直存在。事實是，卡提耶－布列松從來沒有對任何一張彩色照片產生情感上的共鳴，他在一九八五年為《決定性瞬間》所寫的後記應該不是糾正自己的觀點，而是做出澄清：

攝影中的色彩來自一塊基礎稜鏡，而到目前為止，技術上只能做到如此，因為還沒有

20
廣義上的遠東包括東亞、東南亞以及俄羅斯的遠東聯邦管區，是西方國家發明對亞洲使用的地理概念。

人發現解構並重構色彩這樣無比複雜的化學過程。舉個例子，在粉蠟筆中，光綠色就有

三百七十五種不同的層次！對我而言，色彩是傳遞資訊非常重要的方式，但在再製的層

面上，色彩的表現是非常有限的，還停留在化學的技術階段，而不是如繪畫中那樣出類

拔萃、富有靈感。黑色涵蓋了最複雜的色彩變化，相較之下，彩色只提供了一個絲毫不

完整的色彩範圍。

即使是最複雜的化學過程都無法改變這個觀點。儘管彩色攝影領域的技術已經進步了許

多，但在卡提耶－布列松眼裡，黑白照片喚起情感的力量始終是無可替代的。

卡提耶－布列松把印樣（就是一卷膠卷拍攝完後以負片形式預先沖洗出的樣張）看成和

作家的手稿日記、畫家的速寫本一樣重要。在審視樣張時，沒有比他自己更清醒和無情的裁

判了，因為，一個小錯誤就可能毀掉一個神話，所以不難理解他為何從來不願展示他的樣張，

即使他根本沒什麼好怕的。一九六〇年代後期，在馬格蘭擔任檔案師的弗努瓦爾（Pierre de

Fenoyl）說，從卡提耶－布列松的樣張上看，每一張照片都是好照片。但對卡提耶－布列松來

說，只要有一張失敗，就足以玷污所有其他的好照片。

檔案好比墳墓，是時間的真正儲藏室。沒有什麼比這更能貼切反映攝影所帶來的持久愉悅了，儘管卡提耶－布列松自己並不喜歡「愉悅」（plaisir）這個詞。菲德爾（Vera Feyder）在《法國文化》（France-Culture）上專門做了一期關於卡提耶－布列松的節目，叫做「美好的愉悅」（Le bon plaisir）。卡提耶－布列松知道後馬上對這個題目提出異議，認為它太膚淺、太偏向享樂主義了。「愉悅，」他爭辯道，「就像在搔癢，而歡樂（la joie）則是一種爆發和驚喜。」

任何人看到這些為數龐大的未發表底片資料，都會猜想卡提耶－布列松一生究竟拍了多少張照片，為了拍這些照片走了多少路。卡提耶－布列松的好奇心從未減退過，他創造驚異的能力也不曾消失。那些印樣，是他私人生活的祕密花園，同時也是他的工作室、廚房和臥室。這裡能看見身為攝影師的他每天的勞動、錯誤、修正、刪除和猶豫。但突然，在一個紅色的厚框裡，那張照片出現了，唯一值得一看的照片，卡提耶－布列松去掉了所有在那前後拍的照片，唯獨留下這張。對作品的編輯取決於作者自己，只有他能在一堆印樣中找出鑽石。

一九五八年馬格蘭曾有過一次討論，社內成員把印樣交給特定雜誌社時是否應該允許對方加以編輯，卡提耶－布列松立刻強烈譴責這項惡劣的提議。後來他被告知，即便討論通過，他也不會受到任何影響，因為他的照片將專案處理。這下他更為光火，隨即寫信給他非常敬重的馬格蘭巴黎分部總監舍瓦利耶（Michel Chevalier），在信中解釋了自己的觀點。卡提耶－布列松非常看重這封信，甚至要求將信中內容列入自己的遺囑：

馬格蘭不能有雙重標準，讓雜誌社來編輯其他馬格蘭攝影師的印樣，只會讓事情變得更危險，假使攝影師不同意雜誌社的編輯選擇，就算在雜誌送印前仍有時間申訴，攝影師也不具有和在馬格蘭社內同等的申訴權利。印樣是一種迷人但充滿雜質的內在獨白。然而雜質是不可避免的，因為我們不會在自己的起居室裡一一撿起散落的花瓣。這內在獨白不是我們面對法庭時高聲喊出的話語；畢竟，人要說話時，可以自己選擇用詞。以上所述對所有的攝影師都適用。當我得知其他攝影師的作品不能專案處理時，那意味著有人必須放棄自己的權利，把內心獨白交給由別人刪修⋯⋯而這一切都打著「速度和效率」的名義！這簡直就像把賽車交給計程車司機，然後說服自己：「車會開得很快的，因為那司機習慣匆匆忙忙了。」

原則上，一張好的照片會藏起自己的施工架，不流露出拍攝者的作業痕跡。只有印樣能帶我們進入幕後，讓我們看見拍攝時曾有的不同方式和不確定性，讓我們以最真實的角度窺見拍攝者在行動中的思索過程。卡提耶-布列松常用在木板上釘釘子來比喻印樣：剛開始總是先用錘子輕敲釘子幾下，讓釘子固定在木板上，然後重錘一兩下把釘子敲進木板。一位真正攝影師的印樣會讓我們看見在敲下那記重錘前，他如何挪移進入正確位置。馬格蘭在伊斯

坦堡的成員古勒爾（Ara Güler）記得曾經看見卡提耶－布列松把一整袋印樣憤怒地扔到地上，因為他發現不同拍攝主體的印樣混在一起了。執著的攝影師總是寧願觀看自己的印樣，而不是印在書或者雜誌上的成品，因為只有如此，才能發現自己內在的真實。印樣就如同心理分析師的躺椅。

對卡提耶－布列松來說，裁切是禁忌，這個舉動干預現實，並且背叛主體。為了安全起見，他甚至堅持在照片四周留下細黑框為證，以確定底片是完整的。儘管細黑框有時被看做是他的標誌，但其實這無關虛榮，是出於道德而非美學考量。對他來說，一張照片就如同一幅素描或油畫，構圖必須遵守自身的定律，如果眼睛看到的當下是那樣，拍攝之後就不得改變。照片的邊框就應該是取景器的邊框，決定性瞬間不是在暗房裡形成的，不能改變原先的創意。如果事物從一開始就不在正確的位置上，沒有在時間和幾何美學之間完美融合，就不是好照片。這成了卡提耶－布列松的強迫症，即使要複印一篇文章，他都會要求把文字四周的白邊裁掉。

他允許裁切的照片相當罕見，他的名作《聖拉查車站後方，歐洲橋》（一九三二年攝）是其中的一張，照片中一名男子跳過水塘，與遠處牆上海報中舞蹈演員的舞姿相映成趣，因為他躲在圍欄後面拍攝，畫面左側的一部分被擋掉了。另一個例子是《在蒙馬特的帕切里大主教》（Le Cardinal Pacelli à Montmartre，一九三八年攝），當時他站在擁擠的人群裡，把照相機

（使用 9 × 9 的底片）舉過頭頂盲拍。他雖然禁止裁切，卻允許在特殊情況下對照片做後製處理。例如舊底片損壞時，修復過程中就免不了要後製。必要時，他也允許圖片處理部門的專家幫他清洗一些近期的底片，比如《西堤島》上面沾上的指紋。

說到擺拍，卡提耶－布列松一反他在攝影世界裡經常做、說、和喜愛的做法。他會寧願不拍攝，也不要被迫操控現實──一如史密斯（Eugene Smith）在日本水俁市拍攝一位母親抱起她因環境污染而癱瘓的孩子那樣。《巴塞爾酒店》（Baiser del'Hôtel de Ville）的擺拍醜聞毀了杜瓦諾的晚節，當時外界普遍質疑照片的真實性，懷疑照片中的情侶其實是花錢雇來的演員。卡提耶－布列松拒絕加入譴責的大合唱，他的沉默一部分是出於友誼，一部分也是出於尊嚴；當然，保持沉默便無需面對任何風險。

不管怎麼說，卡提耶－布列松自己當然也「安排」過某些拍攝，雖然就和他同意裁切照片一樣少見。少數幾個例子包括《桑塔克拉拉》（Santa Clara，一九三四年攝），當時卡提耶－布列松要墨西哥友人納舒坐下來，褲子半開，雙臂在袒露的胸前交叉，身邊放著一些鞋盒，其中兩盒是女鞋，鞋跟還刻意排成心形。次年在巴黎，一個完全不同的環境下，為了拍攝一張後來沒有發表的作品，他指示他的朋友，美國詩人福特[21]，在小便器旁重新扣上褲頭的鈕扣，前景是一張克來瑪牌（Kréma）甜食的廣告宣傳海報，畫面中有一個巨大的舌頭正精確指著

那個方向。但這就是他所有的擺拍作品了。卡提耶－布列松只要想到有人會仔細查看他的底片，尋找擺拍的痕跡，就覺得像是受了侮辱。他的《莫法德路》（Rue Mouffard，一九五四年攝）拍攝一個沾沾自喜的小男孩雙臂各抱著一瓶紅酒，和杜瓦諾的《巴塞爾酒店》一樣出名，而且同樣表現了最典型的法國，當然這張照片沒有任何受指責之虞。卡提耶－布列松的一位女同事在將近半個世紀之後追蹤到當年那個男孩，卡提耶－布列松送給他兩瓶陳釀好酒做為生日禮物。直到那時，卡提耶－布列松才知道，男孩的父母看見那張著名照片後，得知孩子替鄰居跑腿買酒賺取零用錢，把孩子給痛罵了一頓。

卡提耶－布列松工作的工具是一到兩台徠卡M4或3G型照相機，機身貼上了黑色膠帶，通常他會用一支五十釐米的埃爾瑪（Elmar）鏡頭，這支鏡頭不會說謊，能讓攝影師以最接近眼睛的真實視野來看世界。當然，卡提耶－布列松的拍攝距離不會太遠也不會太近。在他隨身的包包裡，還有一支不常用的九十釐米鏡頭，用來捕捉風景的前景，以及一支三十五釐米的廣角鏡頭。基本上他避免使用前者，以免讓他距離拍攝主體太遠，而不用後者的原因是它會破壞各種形狀之間的平衡。這兩支鏡頭都讓卡提耶－布列松想起老式的喇叭型助聽器。然而，相機上最重要的還是取景器，因為一切都發生在那個取景框中。至於底片，

<hr>

21 查爾斯・亨利・福特（Charles Henry Ford，1908～2002），美國詩人、小說家、攝影師、電影製片家，與拼貼藝術家，曾編輯紐約超現實主義文藝雜誌《觀點》（View）。

他通常使用柯達 Tri-X 400 ASA；快門速度一般是 1/125 秒；測量曝光值和距離都是憑直覺。

從一九三二年開始，他就忠於徠卡相機，經常去維茲拉（Wetzlar）和薩爾姆（Salms）參觀徠卡的工廠，實際上他還認識創造徠卡的萊茲家族。

如果說照相機的鏡頭是卡提耶-布列松眼睛的延伸，那麼機身就是手的延伸。徠卡可能是為他而發明的。祿萊照相機（Rolleiflex）是最不具侵略性、最溫和的機器，使用祿萊相機時，攝影師必須在拍攝主體面前低下頭，甚至屈身，執行一種幾乎是日式的禮儀。不過更重要的是祿萊相機的底片是單調的 6×6 格式，卡提耶-布列松不可能接受它而放棄那美麗的 24×36 比例，後者完美契合他直接的視野，實用又靈活，而且一卷底片三十六張，正適合他在熱切的行動中連續拍攝。

對卡提耶-布列松而言，閃光燈是必須嚴格禁止的野蠻工具，是切掉所有人類感情的行刑斧。用閃光燈就等同於在交響音樂會中開槍。單純的拍攝動作本身就已經充滿侵略性，閃光燈則讓這種侵略舉動更進一步。如果攝影的首要美德是保持本真，那麼現場的光線條件也必須是自然的。所以，按照定義，所有人為的燈光都是違反攝影本質的。卡提耶-布列松的這種態度十分直截了當，儘管他在表達這一觀點時，用了不甚激進而更詩意的語言：「閃光燈毀掉了攝影師和拍攝主體之間自然存在的祕密關係網絡。你不會在捕魚前先潑一盆水。」

使用閃光燈不僅是欠缺禮貌的表現，還很虛假做作，因為它追求的是炫目而非照明。

攝影師卡提耶－布列松是個與眾不同的人，他拒絕任何分類。他也是無法留下的過客，一到達一個地方就要離開。儘管如此，在他活躍的半個世紀裡，他寫足了文章，也做足了採訪，為一些黑暗的地方照了一點光，卻把自己隱藏起來不讓人讀懂。這個隱姓埋名的名人情願把自己留給自己。

儘管有很多照片拍到卡提耶－布列松行動中的樣子，但很少有真正的肖像照：拍下一個人的形象就等於偷走了他的靈魂。卡提耶－布列松總是在迴避攝影師，當然不是他的朋友，而是指那些入侵者。人們可以把這個舉動看做是誤用的虛榮、壞性格，或者僅僅是他生性矛盾的表現。在很多公眾場合，他都在照相機前故意遮住自己的臉，有時甚至會追趕那些討厭的人，向他們大吼並拿出口袋裡的小刀威脅。他在電視上露面的次數也屈指可數。他痛恨任何剝奪他隱形身分的事，因為如果沒有這層身分，他絕不可能成為現在這樣的攝影師。

名聲是極端粗俗的，而知名度則必須盡全力迴避；名聲是醜聞，知名度則會帶來災難；名聲會帶來權力，但知名度則讓人失去力量。生存還是死亡，最好是兩者都不要。卡提耶－布列松對世界的看法猶如萬花筒，只有這一點能多少解釋他性格的多樣性。如果有誰能為他拍攝肖像，不難理解他不會選擇由一名攝影師來掌鏡。

從外貌上看，卡提耶－布列松也是個謎：玫瑰紅的膚色、藍色的眼睛、稀疏的頭髮、肉感的嘴唇、天真的笑容；他的舉止表現出純粹主義、清教徒氣質、道德主義。想必他擁有鋼鐵般的體質，因為他在不同緯度地區得過一些很嚴重的病，但都挺過來了。到了人生晚期，他在幾年之間動了兩次眼睛手術、兩次心臟手術。即將步入熟齡的他放緩了速度，但沒能改變孩子般的外貌。在一九五一年的一次午餐聚會中，當時四十三歲的他坐在萊奧托身邊，後者後來在他的《文學日記》（*Journal littéraire*）中把卡提耶－布列松描寫成「一個來自棉線製造商家庭的年輕人」，這句陳述也讓我們理解，在豐特奈－玫瑰市鎮（Fontenay-aux-Roses）哪些人與事物是被看重的。

卡提耶－布列松有一種天然的優雅、老派、謙遜，還帶點英國味，隨意的寒暄和言詞含蓄的傾向都流露出這些特質。他的衣服總像是漂浮在身體周圍，除非特別要求，否則從不繫領帶，比如他每次去倫敦時投宿的改革俱樂部[22]。就有這樣的衣著要求，他是那裡長久以來的少數法國會員之一，這也多虧了他的朋友奧地利畫家艾斯勒。卡提耶－布列松喜歡歲月帶來的痕跡，痛恨暴發戶的鋪張炫耀。他看不上藝術鑒賞家和製造商，認為非發自內心需求的舉動是做作、不自然的。對他來說，生活是有意義的，也只有生活是有意義的。他如果寫回憶錄的話，或許就會用這個標題。

從道德層面來看，卡提耶－布列松更是不可捉摸的謎，因為他不是一個單獨個體，而是許多人的合體。他身上持續不變的是不停歇的頭腦和身體，如果他不知疲倦，一定會讓別人疲憊不堪。他從不靜止下來，從不安靜，總是不停地漂泊、出走——從祖先的宗教、計畫好的學業、父親的工廠、父母親的家、戰俘營、名聲的陷阱和捆綁，一路到攝影。

卡提耶－布列松的性格充滿矛盾，他不喜歡別人對自己像他對別人那樣。他被一個在巴蘭奇的芭蕾舞團裡工作的朋友視為「新教耶穌會士」（Protestant Jesuit）。新教本不受天主教制約管轄，而耶穌會則是正統天主教的一個支派，這正說明了卡提耶－布列松矛盾的性格。他隨心使用幾何學的美感給世界的混亂紛擾帶來秩序。他所做的事，總是與他看似在做的事無關。他非常嚴謹，卻不穩定。他願意從頭開始重活一遍，做一些完全不同的事，但仍然做自己的主人：也許他會去當計程車司機，而不是私人司機。他沒有時間可以留給那些沒有真實生活經驗的人。他的壞脾氣與生俱來，天生叛逆、情緒化、緊張，總是保持警惕，好像如果不專注等待就不會有事發生，也許這就是一股持續驅動他的神祕壓力，也是他的憤怒、情感、冒犯和寬容的來源。很神奇的是，這種持久的壓力並沒有讓他陷入麻煩。一九四九年在上海，

22 改革俱樂部（Reform Club），位在倫敦市中心西敏寺區，為一八三六年成立的一所私人會員制紳士俱樂部。創辦人為當時的國會議員暨輝格黨黨鞭埃利斯（Edward Ellice）。改革俱樂部在十九世紀與自由黨淵源較深，進入二十世紀後逐漸褪去特定政黨色彩。現查爾斯王子，卡蜜拉公爵夫人為改革俱樂部榮譽會員。

有一天他擠在一輛人貼人的路面電車裡，突然感到身上背著徠卡相機的帶子被割斷，當他好不容易轉身一探究竟時，相機已經不見了。他很憤怒，但也只能暫時克制住自己。好不容易等到電車停靠在下一站的月臺上，他立刻搶先下車，再要求所有乘客都下車，然後逐一查問。沒有了照相機，他什麼都做不了，特別是在封鎖期間。但他沒有找到相機，後來又重新回到空車上，從頭到尾找了一遍，結果那台徠卡相機就躺在上下車的踏板上，是小偷扔下的。當時所有人都在看，最後當作一場笑鬧後離開。就算在其他時空背景下，他可能也會做同樣的事情，但下場很有可能是遭遇私刑。

卡提耶－布列松向來直言不諱，不在乎是否有人受傷，他並不粗魯，但可能非常直白，甚至不留情面。其他攝影師給卡提耶－布列松看自己的作品時，卡提耶－布列松用幾句話就可以把他擊垮。杜瓦諾曾說卡提耶－布列松或許是個好的法官，但卻是個極差的外交官。事實上，由於卡提耶－布列松的威望和個人魅力，他處理人際關係的方式有時極具殺傷力，受害者需要有非常頑強的性格才能生存下來。難道這是多年前葛楚‧史坦對待他的態度所留給他的陰影？

卡提耶－布列松的實用主義有點像英國人，儘管很難指出具體的相似之處，他到底是一個相信現實的人，還是認為現實在被接納之前必須經過碰撞？他無法隨心所欲立刻到達每個想去的地方，這一點始終困擾著他。他不想錯過這個世界上發生的任何事，但做決定的總是

他的眼睛，而眼睛後面的人就只負責尋找那決定性的瞬間和動作。他從未停止內心的疑問：生活究竟是不是一張照片？

在社交場合，卡提耶－布列松也是難以預測的，時而彬彬有禮、討人喜歡，時而令人無比憎惡。一般來說，如果有誰不幸成為他那憤怒、犬儒主義或徹底乖僻性格的箭靶，他會很快轉回魅力的一面，修復他所造成的傷害。畢竟，一個能用幾何學的美感和諧表現人道主義的人不可能是個大惡人。

卡提耶－布列松樂於搞笑，他有一種才能，敢於嘲諷同代人所屈從的荒謬。一九九六年的某一天，剛看完呂布（Marc Riboud）拍攝中國的攝影展，卡提耶－布列松和德爾皮爾一起以四肢伏地的姿勢去用午餐；因為展覽中圖片的文字說明擺得太低，讓觀眾不得不彎下腰來閱讀，他便藉此嘲諷這個愚蠢的做法。

卡提耶－布列松瘋狂擁護自由，但在一定的範疇內也要求規則和限制。他永遠不能原諒阿拉貢，儘管他對阿拉貢的《布蘭奇或者烏比爾》（Blanche ou l'Oubli，一九六七）一書喜愛備至。直到一九五六年蘇聯出兵鎮壓匈牙利革命之前，卡提耶－布列松把票投給共產黨。然而他的共產主義思想，如同沒有上帝的基督教思想。同年起，他開始把票投給生態主義者，他認為他們是唯一關心地球未來的政治家。在他眼裡，放棄投票權是可恥的，因為他知道有多少人為了爭取這一權利而犧牲。有些人把他看做是菁英主義者，另一些人則視他為平民主

義者。但如果年輕時的態度沒有轉變，他可能會反對普選，因為害怕出現暴民政治，然而，這樣的態度因為他經歷過戰爭而一掃而空。他不具備對於政治和歷史的真正敏感性，但他毫不在意，因為他有一種更罕見的特質，就是對事物恆久性的覺察力。他從來不覺得有任何時間上的緊迫性壓力，這多少和身為記者的匆忙有點矛盾，而且他好像能夠在保持距離的同時捕捉到當時當地。他關注的不是事實，而是事實所產生的影響，他把外殼留給別人，自己則吮吸其中的精華。實證主義和行為主義都讓他厭煩，即使看自己的作品都無法提起一丁點的興趣，更不用說評論了。他唯一的樂趣就在於捕捉，在於贏得他個人對時間的戰爭。他匆忙的生活步調是對靜止狀態的讚頌。

當他說已經有三十年沒拍過任何照片時，他沒有說謊，在他的語言裡，這意味著他沒有從事任何攝影報導工作。

卡提耶－布列松有時自稱自由主義者，有時自稱無政府主義者，端視他需要思考還是行動而定。有一次，他在他的床頭讀物之一《自由主義世界報》（Le Monde libertaire）上讀到一封求助信（另外兩份讀物是《世界報》（Le Monde）和《外交世界報》（Le Monde diplomatique））。來自一位在法國被拘留的人，迪尼翁（Serge-Philippe Dignon），此人十二歲時離開象牙海岸來到法國。卡提耶－布列松被這封信打動，於是寫信給迪尼翁，並為他奔走，兩人還定期通信聯繫。迪尼翁覺得自己與政府的鬥爭有如一場噩夢，讓自己處於一種卡夫卡

式的荒謬境地，他先是被法國政府驅逐出境，但又獲准在政府的監控下於豪茲塞納（Hauts-de-Seine）地區生活，因為他是愛滋病毒感染者。然而，為了治療，他需要去巴黎，而此舉又是違法的。他沒有身分文件，既然如今唯一的生存方式就是犯罪，他請求回到監獄，這樣他就不用犯罪了。卡提耶－布列松寫信給文化部長和共和國總統，盡力幫助他。

卡提耶－布列松不相信上帝或者魔鬼，只相信機運（chance），也就是恩典瞬間（moment of grace）的另一種說法。他在凱斯特勒（Arthur Koestler）的《巧合的根源》（The Roots of Coincidence，一九七二）中找到了一個很有啟發性的解釋。凱斯特勒在文中指出，關於「因緣際會」（confluent events）的研究應該提升為大學學科。凱斯特勒的立論介於量子物理學和通靈學之間，他宣稱，如果考慮現代物理學及其不可思議的主張，超感知能力（如心電感應、預感、千里眼等等）並沒有那麼荒謬。

這些想法都很令人激動，儘管無法解釋一九七九年二月的一個早上，卡提耶－布列松在整理文件時，為何會無意中撕掉一個他以為是空的信封，實際上裡面裝的是一封來自尚·雷諾瓦的信，內容充滿悲傷，也無法解釋為什麼就在當天晚上他得到了雷諾瓦的死訊。這種機緣巧合在他的生活中並不罕見。一九八七年波赫士（Jorge Luis Borges）打電話給卡提耶－布列松，原因是波赫士得到一位西西里富翁所贊助的文化大獎，他有權選擇下一任獲獎者，而他選擇了卡提耶－布列松。「為什麼？」「因為我失明了，我要向你的視野致意。」這個提議

很難拒絕，於是卡提耶－布列松動身前往頒獎典禮會場，位於巴勒莫的一間酒店。就在來到酒店放下手中行李時，他才意識到此處就是父母當年度蜜月，母親懷下他時所住的酒店。

卡提耶－布列松愛好傳統：他需要某種秩序來消解外在世界的庸俗。現代社會對訴訟的熱愛讓他感到吃驚，他痛恨日益盛行的版權制度，這制度使得攝影師可以對自己的照片無端濫用並威脅到新聞攝影的生存。他敦促同行站穩立場，不然很快就會淪為觀念攝影師。他相信很多事情背後都存在著金錢的光芒和伸向利潤的貪婪之手，沒有絲毫榮譽可言。

說到感情方面，卡提耶－布列松是個充滿吸引力的浪漫主義者。他的第二次婚姻成功維繫了三十多年，但他不是大肆表露情感的人。卡提耶－布列松和許多女性都有過非常親密的感情關係，他總是清楚意識到自己對她們的感激。他不把女人僅僅視為談話的促進者——女性總能為各種社交聚會帶來火花，而是根據她們的眼光來評斷她們，甚至比評斷男性時更仰賴這點。

卡提耶－布列松的個性中帶有某種坦率，他的熱情和驚訝全是真實的，如果有時他的表現幾近天真，那是因為在某些方面他從未長大過，由他向來缺乏耐心這一點即可見一斑。他總是在行動，有時也會說些無意義的胡話，還有一顆永不滿足的好奇心。

卡提耶－布列松的清教徒性格解釋了他鮮少拍攝裸體的原因，即使偶爾拍，也不會拍入模特兒的頭部，以免被別人認出來。《裸體，義大利》（Nu, Italie，一九三三年攝）是他最

著名的裸體作品，實際上拍的是菲尼的豐腴曲線。卡提耶－布列松和蒙迪亞哥曾經與她在第一次歐洲大陸之旅中一起裸身洗澡。很久之後，卡提耶－布列松抓拍了兩個模特兒的裸體照，切掉頭部，捕捉兩人在沙發上伸展身體的恣態，完成了那幅《兩種姿勢間的停頓》(Pause entre deux poses，一九八三年攝)。但卡提耶－布列松最具肉感的作品根本不是裸體照，他最具色情意味的作品是「瑪蒂娜的腿」(Martine's Legs，一九六八年攝)，展示了他妻子美妙絕倫的雙腿。在照片裡，瑪蒂娜的頭部同樣沒有入鏡，就像其他裸體照的模特兒一樣，盡管拍攝時她衣著完好。當時，卡提耶－布列松被她閱讀的樣子吸引，但那姿勢是如此性感，恐怕文盲看見了也會拿起書來閱讀。他最具性暗示的照片是「布里，五月」(Brie, mai，一九六八年攝)，照片中呈現法國中心地帶的一片神奇風景，一排樹木枝葉茂盛，形狀活像被一叢毛髮包圍著的女性陰部。

如果有什麼事物之於卡提耶－布列松就如同《大國民》中的「玫瑰花蕾」，那會是卡提耶－布列松家中四散的各類數不清的刀具。那足可稱之為收藏，其中最重要的收藏品或許正是那些看來最簡單、最不起眼的，包括他一直隨身攜帶的萬用刀，從削蘋果到小修小補都可以派上用場。這把歐皮諾（Opinel）牌的木柄小刀意義不凡，他的父親有一把，祖父也有一把，卡提耶－布列松從童年起就擁有這把刀。參加童子軍時，歐皮諾小刀就是他的生命。如果你問他為何如此喜歡刀，他會如此回答：「你試過用徠卡相機削蘋果嗎？」

另一樣卡提耶－布列松隨身保存的東西，是他收集的小開本圖畫叢書《大師》（Les

Maîtres），作者是貝松，由布朗出版社發行，該系列書籍他幾乎都有，從波寧頓（Bonington）

到華鐸（Watteau），也有安格爾以及拉‧圖爾（La Tour）。

卡提耶－布列松痛恨歌劇，因為他無法理解人如何能同時看和聽，對他來說，必須兩者

擇一。有一次《哈潑時尚》的斯諾帶他去維也納歌劇院，他坐在角落裡，這樣一來就只能聽

而不能看。也許這種態度是受他喜歡的馬克思兄弟（Marx Brothers）的電影《在歌劇院的一

晚》（A Night at the Opera）所影響，但絕對和埃爾熱名作《丁丁歷險記》裡的女伶角色卡斯塔

菲歐蕾（Castafiore）無關，因為他從不看漫畫書。

卡提耶－布列松也不太讀當代作家的書，即使有些作家還是他的朋友。他的閱讀時間都

給了對他具有重要影響而無可替代的大師：普魯斯特、夏多布里昂（Chateaubriand）、杜斯

妥也夫斯基、聖西門、康拉德。他對於自己不讀當代作家絲毫不以為恥。但也有例外，比如

維里奧，[23] 在真實的外表與觀點的創造之間所發現的關聯令他特別感興趣，雖然維里奧的理論

多少有點複雜，還是令他著迷。不久以前，他在閱讀普魯斯特的傳記時才意識到自己有多老

了，因為書中提到的許多人物都是他認識或者遇見過的人，他和這些人一樣，都生活在那個

失落已久的世界裡。

卡提耶－布列松每次外出總會在口袋裡放一本平裝書，最常中選的是拉法格的《懶惰的

權利》[24]，此書讓他幾十年來百讀不厭。當然他也會帶其他書籍，但都是隨性選擇。有一次他接受心臟手術，手術前他淘氣地要主刀醫生看看他口袋裡放了什麼書，答案是波特萊爾的《我心赤裸》；醫生沒有被逗樂，反而覺得這個著名的病人很幼稚。

卡提耶－布列松對於自己成為查特文（Bruce Chatwin）小說《巴塔哥尼亞高原上》（In Patagonia）書中人物的原型感到訝異，因為查特文自認是一位善於捕捉「決定性瞬間」的作家。

卡提耶－布列松認為英國人和其他人最大的不同就在於謙遜。他在全世界的大街上拍過形形色色的人，只有英國人看到他把照相機對著自己時會一邊讓開，一邊說抱歉，以為他在拍攝自己身後的某個人。

美國在一九三〇年給了卡提耶－布列松第一次展覽的機會，而且還在戰後繼續支持他，對此他永遠銘謝在心。第一個買下他大批照片的也是一個名叫梅尼（Dominique de Ménil）的美國人，她在一九七〇年代買下約四百張照片，後來成了她私人博物館的館藏基礎。

卡提耶－布列松慎重地維持和朋友間的通信聯絡，這是一種甜蜜的負擔，無法與朋友面對面私下談話時，他也會用長途傳真代替。

23　保羅・維里奧（Paul Virilio，1932～2018），法國文化理論學者。
24　保羅・拉法格（Paul Lafargue，1842～1911），出生在古巴的法國政論家與行動家，也是卡爾・馬克思的女婿，勞拉・馬克思的丈夫。《懶惰的權力》（Le Droit à la paresse）為其最著名的作品。

他從未停止拍攝人臉和風景，但最終不再接受肖像攝影委託。他為人們拍照是為了消遣，而常常是為了他的朋友。

卡提耶－布列松不知道自己拍過多少張底片，也不想知道，粗略估計大概是一萬五千卷乘以三十六張，但這些都不重要，就如同計算一個作家總共寫過多少字一樣沒有意義。

在生命的最後歲月裡，除了英格蘭、義大利、瑞士和西班牙之外，卡提耶－布列松已經不做長途旅行了。他愛這個世界，但不愛世俗，也會去參加一些開幕典禮，但都帶著極大的抗議和抱怨而去，給人的印象就是他雖然在那裡，卻似乎只想告訴人他寧願出現在別的地方。畢竟攝影需要攝影師保持低調，所以在典禮上突顯攝影師的形象，就如同叫一條魚跳進鍋裡供人觀看一樣。參加私人展覽時，他做的第一件事就是查看緊急出口，這是躲避祝賀人潮的好辦法。在另一方面，他並不像僧侶那樣不食人間煙火，他一生認識許多名人，雖然心裡驕傲，但總是故作謙虛，部分原因是出於自衛。

卡提耶－布列松不會對自己的作品展發號施令，唯一的要求是在開始展覽前給他一小時，讓他獨自看過一遍；如果必要的話，他可能會建議撤下某一張照片。在這方面，展覽對他而言有點像出書，他更願意信任這一領域的專家，比如德爾皮爾和寇里亞（Maurice Coriat）。他讓專家策畫展覽，決定作品的位置、次序和組合，但照片的挑選由他本人最後定奪。

卡提耶－布列松躲避名聲，但不拒絕獎項。身為自由主義者的他，有責任冷眼看待當權者對他的肯定，但如果某協會要頒獎給他，他會出於禮貌接受。至於榮譽博士學位，他對有意頒贈的學校潑了一盆冷水：「你認為我可以做什麼學科的教授？小小的手指？」若非如此，他本來可以有一長串博士學位的。

那些身居高位的人不只一次認為，像卡提耶－布列松這樣的名人應該佩戴上他們那象徵虛榮的徽章，但很快他們就習慣了卡提耶－布列松的冷言冷語：「看看你們的檔案！你們不會把榮譽勳章頒給一個無政府主義者的！」卡提耶－布列松每日必讀的波特萊爾語錄中有一段內容，可以幫助那些權威人士避免做出這種笨拙的舉動：

那些要求十字勳章的人好像在說：我做了我份內的事，如果不用勳章來表揚我的話，我就不會再做下去了。如果某人有某種美德，用勳章表揚他有什麼意義？如果某人不具備任何美德，倒可以表揚他一下，因為那樣他就有了威望。接受表揚，就必須意識到國家或王公貴族有權對你評判、論斷。

無論哪個政府掌權，卡提耶－布列松都不會這樣去認可那些偉大的或善良的人。他對榮譽勳章所比出的Ｖ字手勢並不是代表勝利的Ｖ。並不是說因為他的作品已經被榮耀，所以

拒絕勳章對他比較容易；而是這個「榮譽」將醜陋地否定他一直以來堅持的一切。只有一個

官方徽章是他樂意佩戴並引以為榮的，就是逃出戰俘營的徽章。不過，他很後悔批評友人

恩斯特接受法國政府榮譽勳章。恩斯特是個外國人，所以他的情況跟卡提耶－布列松不同。

法蘭西學術院曾經遭受各方攻擊，但沒有一個打擊比卡提耶－布列松拍攝的《法蘭西院士抵

達巴黎聖母院》（l'Académicien français arrivant à Notre-Dame，一九五三）更慘重，照片中一位

院士身著一襲紫紅色華服，從計程車上走下來，周圍路人見了他的打扮都忍俊不住。沒有

什麼批評比這幅影像更具顛覆性。一九八三年，法蘭西學術院的終身祕書長米斯特勒（Jean

Mistler）寫信告訴卡提耶－布列松，已經為他註冊繼任米爾普瓦公爵（Levis-Mirepoix）的位

子。卡提耶－布列松答覆道：「我不知道哪個小丑穿走了我的紫紅色華服。」

　　卡提耶－布列松把學術院看做是監督語言異常者的監獄。它僵化的態度，和對反對者的

視而不見，在卡提耶－布列松眼裡日益礙眼。儘管這種態度也許是可以理解的，因為沉默通

常意味著天下太平。

　　卡提耶－布列松也是自己的審查官，當別人還在一張接一張拍攝時，他會把照相機放回

口袋。他會用鏡頭記錄愛、死亡、暴力，但如果他停止拍攝，就說明已經牽涉到了隱私。他

的慷慨也是如此，有些事如果公諸於眾可能會造成誤解，所以他選擇保持沉默，即使其他人

會大張旗鼓地張揚。一九八一年，波蘭團結工聯運動的政治犯收到了二萬法郎，金額正好與

卡提耶－布列松得到的一筆國家獎金完全吻合。幾年之後，某慈善機構發現有人捐贈了四萬美元，而就在不久之前，一位英國收藏家在九十歲生日之際，以同樣的金額從佳士得拍賣行中購得一台有卡提耶－布列松簽名的徠卡相機。

卡提耶－布列松發現自己被美化、被很多人崇拜，沒人反對他，這一切對於像他這樣總是害怕陷入自己神話中的人來說，都不是好事，那就像一片危險的流沙，讓人麻痺，產生虛假的安全感。他想要有力量和勇氣去挑戰並改變自己的規則和價值。

當然，也有人希望對名聲顯赫的他提出一些有益的建議。一九九九年夏天，《費加洛報》刊登了一篇攝影師克萊格（Lucien Clergue）的專訪，克萊格描述了卡提耶－布列松如何阻撓他開展著名的「阿爾勒攝影節」（*Rencontres photo d'Arles*）專案。當時卡提耶－布列松寫信給文化部，反對這個把攝影從藝術博物館中分離出來的計畫。克萊格隨後評論道：「卡提耶－布列松的態度為攝影的發展帶來許多負面效果，類似例子已經屢見不鮮。」

但卡提耶－布列松仍然一直以自己的方式為攝影、新聞自由和不受限制的報導發聲，可以說他間接以不同的方式引導了許多人的事業，但在此同時被他澆熄的希望恐怕也一樣多。他對幾何美感的迷戀，讓一些年輕攝影師在學會做自己之前曾為了成為另一個卡提耶－布列松而誤入迷途。他在形式上的完美主義成了普遍真理，如同許多現代經典一樣，一開始充滿革命性的舉動，後來無可避免地變成了既定規則，同樣無可避免的是新的一代應該敢於

挑戰這種形式上的獨斷。弗蘭克（Robert Frank）在一九五八年出版了攝影集《美國人》（*Les Américains*），這本出色的攝影集影響甚鉅，提出一個強力的論點——所有瞬間都具有價值，而不是只有單一個決定性的瞬間值得捕捉。但這還不足以解放受卡提耶-布列松影響的兩代攝影師。一九七四年，卡提耶-布列松接受《世界報》的伯德（Yves Bourde）採訪時做了一番激昂的發言，引起讀者議論紛紛。卡提耶-布列松的說話方式十分直率，儘管他並非站在至高的立場發言，而真正引發大眾反感的癥結在於他公開宣稱放棄攝影這背後所隱含的破除偶像思想。有篇長達兩頁的評論文章，針對這次訪談而寫，文中攻擊了他的菁英主義、不負責任和傲慢。最具爭議的是訪談的標題〈唯幾何學家方可入內〉。這一聲令下，還有哪個普通人敢冒著被驅逐的風險，進入攝影這一神聖的領域？卡提耶-布列松事後解釋他不是教皇，甚至連神父都算不上，頂多是個熟練的師傅。但已經於事無補。事後他表示後悔在訪談中提到這麼多名字，但絲毫沒有收回的念頭。

卡提耶-布列松也會對同事非常嚴厲，在那篇震撼性的訪談出現前的幾個月，卡提耶-布列松已經在馬格蘭的年度大會上掀起了軒然大波。他發了一封措辭直截了當的信給每個成員：他不再把這家自己參與創立的攝影通訊社當成一個集體，而是「一家有著自命不凡美學觀的商業機構」。不是所有人都喜歡聽到這樣的話，但卡提耶-布列松向來不吐不快。

整體說來，新聞攝影師通常會毫不吝嗇地對心目中的大師表達讚美和欣賞，坦承自己從

別人身上得到靈感，無論是前輩或同輩皆然。卡提耶－布列松知道並承認所有攝影大師，奇怪的是，在拍攝過二戰的偉大攝影師中，他只為其中一位拍攝過肖像，那就是施蒂格里茨。他自始至終接觸最頻繁的「犯罪夥伴」是杜瓦諾，以往他們見面時會脫下帽子，像生意人一樣以「亨利先生」和「羅伯特先生」相稱。

卡提耶－布列松一直以來評判照片的標準，就是看這幅照片能否激發他與之競爭的渴望。柯特茲就是一位能夠提供詩意靈感的攝影師，此外還有妻子瑪蒂娜和友人寇德卡。卡提耶－布列松以「照片收集者」自居，而不是攝影師。他們的共同點就是不會刻意安排被攝物，不擺設場景，也不是時裝和廣告的奴隸。時裝和廣告只有在社會學層面上會激發卡提耶－布列松的些許興趣，因為其中沒有什麼顛覆性可言。

當卡提耶－布列松回顧他所經歷的那一個世紀，他指出一個做為當代歷史轉捩點的現象，該現象伴隨著資訊技術發展帶來的傳播革命，以及扼殺了好奇心的電視機。不出所料，那不是一場戰爭或革命，而是在一九五〇年代末期到六〇年代早期之間，消費主義社會的誕生。對他而言，這才是十九世紀真正的終結。當他從遠東回到歐洲時，幾乎已經認不出眼前的歐洲，原有的視覺樂趣全都不見了，不像奇景處處可見的印度。從那時起，西方社會在他眼裡始終處於自殺的邊緣，正被貧乏的自我主義和技術神經所毀滅。他絕沒有興趣在他所謂的「二十一世紀的狗屎」中快樂打滾。這變化如同發現量子力學一樣重要，唯一不同的是消

費主義社會讓他反感，他覺得全球化是一種新形式的奴隸制度。他對這一切的反對都體現在他向馬格蘭發出的指令上，他禁止社員把他照片的複製權賣給任何廣告公司。

錢從哪裡來？卡提耶－布列松從未停止追問這個童年時就反覆思考的問題。儘管他在馬格蘭的檔案和發行中占有舉足輕重的地位，他後期的生活費主要來自將照片出售給收藏家，那些不是他最好的作品，而是因應收藏家預訂要求的現代簽名版。他只是簡單在那些照片上簽名，他認為此舉與關注股票市場一樣，是不道德的舉動，因為這不是工作。「這是最讓我感到羞辱的賺錢方式。」卡提耶－布列松承認道。事實上這樣的收入都被課了半數的稅，這意味著羞辱程度可以減少百分之五十。他的紐約經紀人兼多年朋友賴特（Helen Wright）是他的作品在美國得以成功銷售的重要角色。在所有新聞攝影大師中，卡提耶－布列松是最受推崇的，而在他的攝影作品中，最受歡迎的作品非《莫法德路》（Rue Mouffard）莫屬，那是他最暢銷的作品，雖然還有三十多幅其他作品也維持著旺盛的需求。

巴黎迪士尼在馬恩拉瓦勒（Marne-la-Vallée）地區落腳是卡提耶－布列松的惡夢，他出生的香特洛普鎮就在附近，商業化趨勢是他恐懼中的恐懼。對別人來說這不見得是世界末日，但對卡提耶－布列松來說就是如此，這片土地正是他小時候曾和父親一起挖甜菜根的地方。

卡提耶－布列松從來就對那些壯觀的場面或者評論感到不滿，他指出記者越來越少，專欄作家卻越來越多。對他來說，智力的最高形式展現就是公正，那種無私無我的公正，他不

停向攝影師同行發出警告，勸他們抵抗消費主義社會的變態，也就是打著經濟的大旗，偷偷摸摸不停剝奪我們所有人性的變態。一九九八年卡提耶－布列松讀到一篇令他震怒的文章，作者在文中提到：「今天，數位攝影讓每個人不需要卡提耶－布列松就可以拍出卡提耶－布列松式的作品。」

在生命漸漸走向尾聲時，卡提耶－布列松覺得瘋狂進展的技術世界超越了人的視野，身處其中的他越來越不像個攝影師了。照相機越多，攝影師就越少，而過多的影像則謀殺了影像本身。卡提耶－布列松認為圖像所蘊涵的概念帶有文學性，畫畫有其本身的意義，而照片只是借助工具來即時做畫的成品。

卡提耶－布列松拒絕上電視節目，除非是一對一的談話節目，他還會嚴格要求談話內容必須得體。後來他被說服參加一檔叫做《世紀長征》（Marche de siècle）的佛教節目，但這個節目的概念讓他作嘔。接著他真的生病了，需要住院治療過敏反應，所以逃過了這次「苦行」。

生活中的小事常給卡提耶－布列松帶來快樂。後來他不再被人誤認為雷蒙・卡地亞，但在那之後又開始有人把他當成珠寶商卡地亞。一九七八年，他碰到了一件讓他捧腹的事，他去倫敦海沃德美術館（Hayward Gallery）參加自己攝影作品的回顧展。那天他遲到了，在門口被警衛攔住說：「抱歉，先生，照相機不能帶入會場。」卡提耶－布列松便按照要求把徠卡相機放在衣帽間裡。

卡提耶－布列松喜歡鄉間旅行，從中得到許多樂趣。比如在普羅旺斯省的阿爾卑斯山區，當地所有人都認識他。當地人邀請他去參加村裡所有的婚禮、洗禮和教會活動，通常他都會拍照，並以照片的品質為傲，於是他把照片都給了村民。

卡提耶－布列松的用詞遣字也有自己一套，通常是些老掉牙的字眼，例如麻醉師被他叫成「讓你睡覺的人」（endormeur），電視機一直就是「那個機器」。某些詞對他來說有著很負面的含意，例如一直以來他聽到「毒品」這個詞，就會想起友人貝拉爾（Christian Bérard）；貝拉爾染上了鴉片的毒癮，卡提耶－布列松永遠忘不了他透過賓館房門對他發出的悲慘叫喊：「絕不！亨利！千萬不要碰毒品，即使是出於好奇也不要嘗試，太可怕了……」

卡提耶－布列松盡量避免懷舊，比起回憶自己的過去，他更偏好回顧別人的生活，但這並不意味他的心情不曾波動。一九九四年，卡提耶－布列松在電視上觀看了《一個屬於尚・雷諾瓦的夜晚》（Une Soirée Renoir），在看了《遊戲規則》（La Règle du jeu）以及聽完這位大導演的訪談之後，他驚訝地發現自己竟然鼓起掌來，並且克制不讓眼淚流下。

卡提耶－布列松不喜歡別人打探他的回憶，但如果輕輕觸動，還是能帶起一些往事。作家佩雷特（Jacques Perret）認為記憶本質如此豐富，追憶往事是「真正在自己說故事」。如果要卡提耶－布列松回想起某些人和事，就得從其他事物談起，這迂迴路線是最好的方式。卡提耶－布列松曾經走遍巴黎的大街小巷，每個地方都能勾起相關的回憶。到了羅浮宮的購票

窗口，他就會想到那個德國士兵被解放組織的狙擊手擊中，滿臉是血倒在摩托車旁的那一幕。經過聖日爾曼大街的里皮餐廳時，他會回想起在此度過的炎夏夜晚。但只要一個字或者一張照片，就足以把那些戰俘營裡同伴的幽靈喚回他身邊，這時他會哽咽，而其他的一切，包括他的名聲、他的徠卡、他的展覽都會一一褪去。

卡提耶－布列松可以拋掉希望和絕望、過去和現在，因為對他而言，只有實在的瞬間具有非凡意義，無法超越。有段日子，他的盛名如普維（Jacques Prévert）所說「從個人崇拜堆積出的金錢」，成為沉重的負擔，這讓他極度渴望能夠穿牆逃出，而不只是隱形。一個攝影師若被人認出來，就不可能再當攝影師。

卡提耶－布列松對人類的信心不曾動搖，儘管他抗拒社會的態度是絕對而明確的。這份信心也是他希望藉由所有照片呈現的最終影像，而他最樂觀的想法就是生命可以經由藝術延續。

卡提耶－布列松欣賞從早年至一九二〇年代的畢卡索，但他並不把畢卡索視為偉大的畫家，而是一位才華獨具的奇特畫匠。當他得知畢卡索的兒子為了區區一輛車，就將父親的名字和作品出賣給廣告公司時，還曾經憤慨地去信斥責。卡提耶－布列松在這方面是出了名的，友人布里和馬格蘭都因為參與了「可恥」的廣告業而遭受卡提耶－布列松攻擊。

卡提耶－布列松對現代繪畫的發展饒富興致，他欣賞許多現代畫家，像是：恩斯特、巴

爾圖斯、柯克西卡（Kokoschka）、特魯菲莫斯（Truphémus）、阿里卡、沙弗蘭、艾斯勒、波特（Fairfield Porter）、培根（Francis Bacon）、比亞拉（Biala）、弗洛伊德（Lucian Freud）、林德納（Richard Lindner）、范費爾德（Bram Van Velde）、龐斯（Louis Pons）、斯坦伯格（Saul Steinberg）、瓦爾蘭（Willy Varlin）、庫寧（Willem de Kooning）、考爾德（Alexander Calder）、斯塔埃爾（Nicolas de Staël）以及其他許多人。但是對觀念藝術卻始終興趣缺缺。卡提耶－布列松喜歡杜象，因為他充滿智慧、難以捉摸，也欣賞他的藝術，他的複雜、幽默和自我嘲諷，但卡提耶－布列松永遠都無法原諒他有許多私生子這件事。卡提耶－布列松也永遠記得有一次他忘了給相機重新裝上底片就開始拍攝，朋友杜瓦諾對他說：「小心，卡提耶－布列松，這樣下去你會走向觀念藝術的！」

不管是哪個領域的藝術，卡提耶－布列松都會自然而然地用繪畫來做對照。當他看見建築師加恩的費城事務所時，他想起了文藝復興時期那些繪畫大師的工作室。他將巴哈視為最偉大的作曲家，讚美他作曲的精準度和幾何美感，巴哈的音樂對他來說是最好的散文和詩歌；說穿了，巴哈的音樂就像一幅美麗的畫。

卡提耶－布列松從未間斷造訪羅浮宮，他會在那裡到處閒逛，也會坐在摺疊手杖椅上，在靜物畫大師夏爾丹（Chardin）的《鰩刺魚》（The Rayfish）或勒南兄弟的《馬車》（The Cart）前，拿著速寫本臨摹。羅浮宮是他最喜歡的記憶之巷，因為那裡是他學會攝影的地方。他著

迷於羅馬藝術，穩重的十二世紀藝術也是他的最愛，就像十五世紀的義大利藝術一樣。

卡提耶－布列松曾經呼籲反對貝聿銘在羅浮宮的拿破崙廣場建造金字塔，雖然金字塔的設計很美，但卡提耶－布列松覺得那裡已經沒有空間了，他也為此寫信密特朗總統。他認為加蓋這座建築會破壞廣場完美的比例和平衡，而該廣場本身就是一個奇蹟，他不能理解為什麼他們要執意填補一個不需要填補的空間。他對這個金字塔唯一的好評，就是至少能遮掩第二帝國皇宮醜陋的正面。

卡提耶－布列松批評大羅浮宮的「暴發戶」品味，他無法忍受博物館逐漸瀰漫增長的說教意味，譴責某些博物館館長偏重藝術史而不關心遠景。沒多久，他為《神秘巴黎》（Paris mystifié）寫了一篇名為〈大羅浮宮的大幻覺〉（la grande illusion du Grand Louvre）的前言，並以典型的卡提耶－布列松語氣做結：「浮誇只會炫目一時，但長遠來看終究令人無法忍受。唯有謙遜才能永保神秘。」

那是一九八四年的事。四年後，他再次抨擊羅浮宮的金字塔，譴責它缺乏「感官魅力」，與環境不搭調，還抱怨單一的羅浮宮地下入口象徵文化上的中央集權。他建議把金字塔遷到拉雪茲神甫（Père-Lachaise）墓地，因為金字塔向來是促使人思索死亡的建築。

卡提耶－布列松生命的最後一段時光，是在羅浮宮右側的一幢住宅中度過，那是里沃利（Rivoli）大街上的房屋頂樓，能夠欣賞到杜樂麗花園的美麗景觀。由勒諾特爾（Le Nôtre）設

計，花園風格奢華，結合了精緻感和幾何學精神，古典、嚴謹但絕不乏味，流露著一種典型的法國風格和卡提耶－布列松氣質，幾乎就是他的世界。早期印象主義的偉大收藏家和宣導者肖凱（Victor Choquet）曾住在這幢房子的四樓。莫內在一八七六年畫下四幅杜樂麗花園的風景，就是從這扇窗戶取景。一個世紀之後，卡提耶－布列松拍攝了圍欄、樹木和玩滾球的人群，拍攝主體一一按照完美的平行順序排列，角度與莫內之作完全相同，只是高了一層樓。

卡提耶－布列松當時很少外出，也很少想要外出。他冒著被人視為古怪的風險，試圖要收藏這棟房子的樓梯柱，因為莫內、畢卡索和塞尚都曾撫著那樓梯柱，爬上樓去探望肖凱。

卡提耶－布列松享受在陽臺上談論攝影和繪畫，在這裡花園、人、天空、飛鳥都能盡收眼底。柯特茲也曾在紐約的華盛頓廣場上享受這種樂趣多年。畢竟，一個站在窗前的攝影師，可不是個單純望向窗外的普通人。

卡提耶－布列松是有根的流浪者。萊博維茨（Max Leibowicz）從卡提耶－布列松的星座推斷出這一點。卡提耶－布列松出生於一九○八年八月二十二日下午三點，屬於獅子座，集太陽的平衡與月亮的不安定於一身。他擁有波希米亞人的自由奔放，而重實踐的攝影師身分又能加以平衡，使他的藝術得以綻放。他是受到各種外國文化薰陶的法國人，既是演員又是觀眾，是多重相反身分的綜合體，當他打開導向世界的通道，也關閉了通往自身的大門，見證又退出，介入又脫身。他對幾何學十分沉迷，並渴望藉此為自己的感性設定嚴格的框架。

這是一種建構現實的方法，透過赤裸地呈現現實來達到豐富它的目的。

卡提耶－布列松自陳原罪及罪惡感這樣的概念對他毫無意義，只是使他遠離猶太－基督教信仰，上帝選民的概念使他不寒而慄。他相信一神論的宗教信仰導致了人類的衰退，因為其中有個重大錯誤，就是把人的身體與精神分割開來，把人囚禁在二元論裡，將人與自然分離。他毫不懷疑人類的精神未來在於東方，而且他在一九七〇年代就已經找到了方向。他沒有必要改信，因為他早就是叛教者，他身上帶著佛教徒的氣質，自律地追隨一位大師的指引。

人們一談論起虔誠，他就惱火，因為佛教裡沒有上帝，所以他拒絕將其視為一種宗教，而是以精神科學看待，為像他這樣充滿矛盾的人提供一種理想的生活方式。對他而言，這種方式可以調和內在的一切，包括情感、和諧、思想、動作與反思。「這種方法可以用來掌控心思，讓人達到和諧，並透過同理心傳遞給他人。」卡提耶－布列松如此說道。

直到生命的最後階段，卡提耶－布列松都在觀察、畫畫和拍照。在他的最後一批照片中，有一張自拍照是在新世紀到來的前一夜拍的。他的第一幅自拍照攝於一九三三年的義大利，畫面中心展示著他赤裸的腳。第二張拍的是他投射在地上的影子，還參雜著扭曲的樹影。他的夢想是死在行動中，像蒙卡奇一樣。一九六三年，蒙卡奇在紐約的一場足球比賽中手持徠卡相機向前躍出。所以，他總是用手帕包著徠卡相機放在口袋裡，以防萬一。

卡提耶−布列松的某些照片令人永難忘懷，始終縈繞在我們心頭，直到照片本身也成為現實的一部分。任何人從特定角度看向西堤島，看到的都不會再是實際的西堤島，而是卡提耶−布列松照片中的模樣。沒有了卡提耶−布列松，世界在我們眼裡的樣貌會醜陋許多。他確實改變了我們觀看世界的方式。

卡提耶−布列松厭惡生日，他認為人每天晚上都在死去，而每天早上再度重生。死亡只是永久走進暗室，或是換了一件衣服，如達賴喇嘛所說的。

恩利・卡−布列（En rit Ca-Bré）並不害怕死亡，儘管這並不表示他不怕痛苦。事實上，他一直在逃避痛苦，從一九○八年出生開始，一生都是如此，但他鎮定地等待那一天的到來，屆時他就能跳著最後的舞步，用戰俘KG845的方式，最後一次出逃。

尾聲
世紀之眼闔上

這一天終究來了，我們聽到這樣的消息：「卡提耶－布列松去世並安葬了。」沒有人對此消息表示懷疑，就像我們通常面對大人物的死訊那樣，過度謹慎是不必要的。卡提耶－布列松從我們的視野中消失的方式完全符合他的整體風格。這個人讓我們相信，從他二十歲起，他就彷彿擁有某種特權，可以洞悉他所處的時代和環境。我們姑且相信當年科勒的母親真的把未來全都告訴了他。但有多少人會因為事先知道自己死亡的細節而感到驕傲？科勒母親對卡提耶－布列松所做的預測沒有一個是錯的。

卡提耶－布列松被稱為「世紀之眼」，這個稱號十分貼切，他臨終看了世界最後一眼，然後放下布幕，不只是因為累了，而是他已經看夠了。那晚他的確走得很輕柔，我們完全可以相信是他自己走向死亡的，誠如《哈姆雷特》中的詩句：「死了；睡了；什麼都結束了；

要是在睡眠之中，我們心頭的創傷，以及其他無數血肉之軀所不能避免的打擊，都可以從此

消失，那正是我們求之不得的結局。死了；睡了；睡著了也許還會做夢⋯⋯」[1]

　　再過幾天就是卡提耶－布列松的九十六歲生日，他於二〇〇四年八月三日死於盧貝隆

（Luberon）的自家屋內，死後長眠於普羅旺斯的蒙特嘉斯廷（Monjustin）村。這個地點是他

生前選定的，參加葬禮的約有十個人：他的家人和朋友，其中包括畫家沙弗蘭、庫德爾卡、

馬拉戈蒂（Elena Cardenas Malagodi）、西爾（Agnès Sire），以及他的摯友，例如迪瑪（Marie-

Therese Dumas），卡提耶－布列松和她合作了十二年。德爾皮爾帶領致敬的隊伍，後面跟著

卡提耶－布列松的妻舅艾瑞克（Eric Franck），小提琴家奇特魯克（Anastasia Khitruk）演奏著

巴哈的曲子。卡提耶－布列松去世的消息傳遍全球，他的妻子瑪蒂娜收到一千多封悼念信，

基於感激之情，她回覆了所有來信。蒙特嘉斯廷的居民在卡提耶－布列松墳地的山腳下種植

了一棵橄欖樹，馬格蘭的攝影師則將另一棵橄欖樹種在他的墳頭。媒體的反應彷彿去世的是

某位國家元首。卡提耶－布列松以自己的方式成了王者，他的帝國延續了好幾代，仰仗的不

是權勢，而是一種自然的領導力。

　　《世界報》把頭條留給了卡提耶－布列松，外加四頁他的語錄和文字，在所有對他去世

的回應中，最值得一提的莫過於艾維東（Richard Avedon）一針見血的評語：「他是攝影界的

托爾斯泰，以他深刻的人性成為二十世紀的見證者。」[2]

《解放報》（Liberation）將整個頭版都留給了卡提耶－布列松，除了他的肖像照，也就是

一九三五年許納（George Hoyningen-Huene）拍攝的《用徠卡的英俊青年》，還有一個大標題

如此寫道：「卡提耶－布列松：死去的瞬間」（Cartier-Bresson L'instant décisif）當天另有九個版

面的內容報導了他的生活和工作。這份報紙的所有版面都用了他的照片，不論題材為何，這

種待遇就連那些作品豐富多變、超越時間的藝術家都不曾有過。[3]

其他法國報紙的報導都落後於上述兩家報社，這兩家國家級日報奏響了卡提耶－布列松

死後的序曲，備極哀榮，整個歐洲和美國都是如此，英國在這一點上尤其明顯，因為卡提耶－

布列松在那裡特別出名，甚至與最偉大的畫家齊名，多年來他所舉辦的各項作品展都是有力

的明證。在《藝術的故事》一書中，卡提耶－布列松是作者貢布里希唯一提到的攝影師，無

論是文章的篇幅或內容，都充滿了對他的讚美。[4]

「卡提耶－布列松運用技巧找到了姿勢和平衡，以混亂的內容揭示形式的魅力。他可能

是最偉大的攝影師。」坎拉德（Peter Conrad）如此寫道。在同一期《觀察家》（Observer）報上，

1　Shakespeare, Hamlet, III, I (58-70).

2　Le Monde, 6 August 2004.

3　Liberation, 5 August 2004.

4　Ernst Gombrich, The Story of Art, 14th edn, Phaidon, 1972.

他的朋友作家約翰‧伯格（John Berger）也讚頌了這位藝術家。[5] 只有極具影響力的事件才能讓《泰晤士報》在頭版刊出大幅照片，這次他們大膽地在頭版標題下刊登了一張西班牙變性人的照片，當然也標示出 HCB，「這位攝影師把黑白攝影變成了一種完滿的藝術形式」。同樣地，《泰晤士報》內頁的訃告版上也出現了巨幅照片，此舉十分罕見，即使是被稱做「傳奇」的人物，也從未享有這般待遇。[6]

而《周日電訊報》（Sunday Telegraph）選擇刊登了《盎格魯－英格蘭態度》（Anglo-English Attitudes）一書中，戴爾（Geoff Dyer）用鋼筆畫的一幅卡提耶－布列松人像。[7]《每日電訊報》（Daily Telegraph）登載了敘述卡提耶－布列松生平的長篇文章，把他稱為「創造出新聞攝影的語言，並將這媒介提升至藝術層次的攝影師」。[8]《獨立報》（Independent）刊出的卡提耶－布列松生平是最具體轉變成藝術形式的攝影師」。[9]《衛報》（Guardian）則把他形容為「把愛好而完整的一篇。[10] 讀者從未有機會看見這麼多卡提耶－布列松的近景人像照，因為他生前總是拒絕入鏡。

二〇〇四年八月底，第十六屆「影像之印」（Visa Pour l'Image）節在佩皮尼昂（Perpignan）開幕，這個新聞攝影的國際論壇幾乎是在向卡提耶－布列松致敬。當時蓋蘭（Michel Guerrin）採訪了一大批攝影師，並在《世界報》上發表他們的證言，這群不同世代的傑出攝

影師，都訴說了他們從卡提耶－布列松身上學到的東西。

羅尼斯（Willy Ronis）：「戰後，卡提耶－布列松在自由的觀點和完美的構圖間成功取得了平衡。他在街上所取的畫面如同十七世紀弗蘭德斯（Flemish）畫家在小酒館裡所畫的普通人；當他在現場捕捉事物，眼睛就如同指南針，用黑色的邊框界定出攝影的邊界，這就是卡提耶－布列松。他不是領導者，因為他太獨立和傾向無政府主義，但他使攝影作為一種專業獲得尊重，他和柯特茲都是二十世紀的眼睛。」

阿巴斯（Abbas）：「卡提耶－布列松的影響如同一門完整的課程，涵蓋了生活、道德準則、獨立觀點和不停歇的義憤。他對構圖的評論自始至終都是正確的，他總是身處其中，卻能保持一段批評的距離。卡提耶－布列松以及卡帕，使攝影師被視同記者，能夠傳達自己的

5　Peter Conrad, 'Light and magic', in the *Observer*, 8 August 2004.
6　Adam Sage, 'Henri Cartier-Bresson, a life in black and white', in *The Times*, 5 August 2004.
7　*The Sunday Telegraph*, 8 August 2004.
8　*The Daily Telegraph*, 5 August 2004.
9　*The Guardian*, 5 August 2004.
10　Val Williams, 'Henri Cartier-Bresson', in the *Independent*, 5 August 2004.

洞察、標記自己的影像，而不僅僅是提供插圖而已。」

基迪（Noël Quidu）：「卡提耶－布列松就是個大人物，他教會了我一件事：正確的時刻有就有，沒有就沒有；沒有必要徒勞掙扎。他有能力抓住強烈的時刻，無需外在的驅動力。透過他，我知道攝影師可以展現真正讓自己感興趣的東西。」

科雷（Olivier Coret）：「卡提耶－布列松讓這項職業變得崇高，因為他把這項職業轉變成一種生活的倫理。」

德帕爾東（Raymond Depardon）：「卡提耶－布列松是位超越巔峰的現代攝影師，他既是藝術家又是記者，十分獨特。他希望他的攝影廣為傳布，而不是以稀為貴，在報紙上和博物館裡都能看到他的作品，這是他的基本概念。他還發明了一種工作和運作的方法。他賦予攝影師一種視野和地位。亨利教導了我們保持自由的一堂課。這就是他成功為照片注入能量的原因。他喜愛街頭，將街頭視為社會自我揭示的場所。卡提耶－布列松也賦予單眼鏡頭、五〇釐米焦長深刻的意義。未來會證明他比大眾所說的更具政治性，他知道在行使攝影師身分的同時如何保持距離，這是他為我們留下的遺產。」[11]

以上這些充滿感激的文字，大概是一個創作者在晚年時最夢寐以求的肯定了。

幾天之後，九月七日，巴黎的卡提耶－布列松基金會舉辦了一場獨特且出色的展覽「紀錄片與反圖像攝影」。這個回顧展經過長期的醞釀，旨在重現一九三五年紐約利維畫廊那次著名展覽的文字和精神。在那次展覽中，布拉沃、卡提耶－布列松和埃文斯的青春才華在現場迸發，造成轟動。儘管這場重演有著種種問題，比如展覽地點有些局促，沒有足夠的空間讓人退後一步觀賞，抓拍作品的數量也不夠多，但仍舊在七十年之後成功烙下顯著而久遠的印記。大眾和評論界皆一致如此公認。

所以，究竟是什麼因素造就了這場看似不可能的成功？套句卡提耶－布列松面對提問時典型的回答：「我不知道。」那是無法定義的，藝術自起源之際就有著改變一切的作用，也為精神提供補強，即使在特定時間和空間裡，不願過度讚美展覽作品的人也被這種魅力打動了。

不久之後，卡提耶－布列松在朋友舉辦的一場紀念音樂晚會上復活了。為了讓朋友表達自己的哀思，卡提耶－布列松的遺孀瑪蒂娜協同卡提耶－布列松基金會和馬格蘭，邀請這些

11 Michel Guerrin, 'Visa pour l'image rend hommage à Cartier-Bresson', in Le Monde, 29-30 August 2004, P.15.

朋友前來用音樂和文字分享他們的回憶。十月十九日星期二，在卡杜舍利劇場（Cartoucherie de Vincennes）太陽劇團（Théâtre du Soleil）的奇妙氛圍中，音樂會開演了。雖然當晚由總統席哈克（Jacques Chirac）贊助，文化部長就坐在前排，但整場演出不帶半點官方色彩。

邀請函的正面印著卡提耶-布列松的照片，配上節目名稱：「一條日本河流的陰與陽，一九六六」。

來自三個大陸的三位音樂家揭開了當晚的序幕：羅依（Sharmila Roy）演唱並演奏坦普拉琴（Tambura），博斯韋爾（John Boswell）負責打擊樂，特布林（Haroun Tebul）演奏阿拉伯笛子（ney）和奧德琴（oud），為整場演出定下了基調。現場放映了一九六七年拍攝的有關卡提耶-布列松作品的電影《在現場》（Flagrants délits），在那之後，德爾皮爾首先致詞，接著依次上臺發表感言的是法國文化部攝影司的總檢查長西爾（Agnès de Gouvion-Saint-Cyr）、MoMA的攝影部主任加拉西（Peter Calassi）、傳記作家貝爾坦（Celia Bertin），我本人，最後是安妮（Anne Cartier-Bresson），安妮是巴黎市老照片的修復者和管理者。現場充滿了不斷的回憶和故事，以及感動的時刻。在所有致詞中，加拉西優雅、敏感、智慧和幽默的風格，給人留下最生動的印象。

那一晚在音樂中展開，也在音樂中結束。來自遠東的魔力般樂音伴隨著西方的回聲，鋼

琴家霍滕斯（Horrense Cartier-Bresson）和大提琴家威廉考特（Dominique de Williencourt）演奏著巴哈、貝多芬和巴爾托克（Bartók）的組曲、變奏曲、即興曲和奏鳴曲。這種和諧氣氛所傳達出的安詳而難以言喻的美，把與會的朋友變成了一個圍坐著享受印度餐的大家庭。

有時，我們會說朋友就像瑞士銀行帳戶，不需要每天見面，只需要知道他在那裡。自從八月三日起，朋友們不可能再見到卡提耶－布列松了，但在十月十九日那一晚，他們都相信卡提耶－布列松就在現場。

當眾人離開太陽劇團，走入夜色中，每個人的耳邊仍然迴響著卡提耶－布列松的話。他的用詞總是很特別，帶著一絲勢利卻極其珍貴，又非常老式的法國腔；他說話的節奏、講話風格，向來完美地搭配閃電般的憤怒脾氣，但也是充滿熱情的；更不用提他心靈深處的沉默了，他的沉默是獨特的，與他的徠卡相機在拍攝時結合得天衣無縫。我們所有人離開時都覺得輕飄飄的，目光仍然聚焦在他的照片上，靈魂輕柔地浸潤在憂鬱中，口袋裡都裝著一小張方形卡片，那是在離開的時候收到的紀念品，卡片上除了卡提耶－布列松的生日和忌日，還有幾句他親筆寫的話，一段寫得非常優美的話，儘管有標點符號和口音的干擾：「時間飛奔流逝，只有死亡追得上。攝影是一把利刃，在永恆中，穿刺那炫目的瞬間。」——亨利‧卡提耶－布列松」。

二〇〇四年接近尾聲之際，曾經因為卡提耶－布列松那些令人無法忘懷的照片，而學會

用新鮮視角看待世界的人，開始覺得生活越來越無法忍受，因為紐頓（Helmut Newton）、卡提耶－布列松和艾維東都在這一年相繼去世。該是為這一年畫上句點的時候了。

當亨利，或卡提耶，或ＨＣＢ的雙眼在屬於他的世紀裡永遠闔上時，我們都知道，只有在此時，新的世紀才真正開始。

de sens', n.p., n.d.

Moon, Sarah, 'Henri Cartier-Bresson, question-mark', Take Five Productions, London, 1994

Weatley, Patricia, 'Pen, brush and camera', BBC, London, 30 April 1998

Roegiers, Patrick, 'Cartier-Bresson, gentleman-caméléon' , in *Le Monde,* Paris, 17 March 1986

Roy, Claude, 'La seconde de vérité' , in *Les Lettres françaises,* Paris, 20 November 1952

- 'Ce cher Henri' , in *Photo,* no. 86, Paris, November 1974

- 'Le voleur d' étincelles' , in *Le Nouvel Observateur,* Paris, 17 March 1986

Rulfo, Juan, 'Le Mexique des années 30 vu par Henri Cartier-Bresson' , in *Henri Cartier-Bresson, Carnets de notes sur le Mexique,* Paris 1984

Scianna, Ferdinando, 'La photographie aussi est cosa mentale' , in *La Quinzaine littéraire,* Paris, 1 April 1980

Searle, Adrian, 'Memories are made of these' , in the *Guardian,* London, 17 February 1998

Shirey, David L., 'Good fisherman' , in *Newsweek,* New York, 22 July 1968

Stewart, Barbara, 'John Malcolm Brinnin, poet and biographer, dies at 81' , in the *New York Times,* New York 1998 (also anonymous obituary in *The Times,* London, 15 July 1998)

Szymusiak, Dominique, 'Le regard de deux artistes' , in Musée Matisse (ed.), *Matisse par Henri Cartier-Bresson,* Le Cateau-Cambrésis 1995

Timmory, François, critique, in *L'Ecran fiançais,* Paris, 30 December 1946

Thrall Soby, James, 'The Muse was not for Hire' , in *Saturday Review,* New York, 22 September 1962

Tyler, Christian, 'Exposed: The Camera-shy Photographer' , in the *Financial Times,* London, 9 March 1996

Wolinski, Natacha, 'Interview with Sarah Moori, in *Information,* London, 13 July 1994

其他

Adler, Laure, and Ede, François, 'Spécial Cartier- Bresson' , in *Le Cercle de minuit,* France 2, France, 20 March 1997 Archive, Fonds Brunius, Bibliothèque des Films (BIFI), Paris

Delpire, Robert, Contribution to *Symposium HCB,* London, 23 March 1998

Feyder, Vera, 'Le bon plaisir d' Henri Cartier-Bresson' , *France-Culture,* France, 14 September 1991

Fresnault-Deruelle, Pierre, 'L' *Athènes* de Cartier- Bresson (1953), De quelques effets

Millot, Lorraine, 'Leica, de l' image fixe à l' action', in *Libération*, Paris, 3 September 1996

Mora, Gilles (ed.), 'Henri Cartier-Bresson', in *Les Cahiers de la Photographie*, Paris 1985

Naggar, Carole, 'Henri Cartier-Bresson, photographe', in *Le Matin de Paris*, Paris, 12 March 1980

- 'Du cœur à l' œil', in *Le Matin de Paris*, Paris, 23 January 1981

Naudet, Jean-Jacques, 'Henri Cartier-Bresson, le photo graphe invisible', in *Paris-Match*, Paris, March 1997

Norman, Dorothy, 'Stieglitz and Cartier-Bresson', in *Saturday Review*, New York, 22 September 1962

Nourissier, François, 'Henri Cartier-Bresson', in *V.S.D.*, no. 1102, Paris, 8 October 1998

Nuridsany, Michel, 'Cartier-Bresson: un classicisme rayonnant', in *Le Figaro*, Paris, 3 December 1980

- 'L' Artisan qui refuse d' être un artiste', in *Le Figaro*, Paris, 26 July 1994

- 'Lucien Clergue: il faut trouver une autre formule pour le III e millénaire', in *Le Figaro*, Paris, 6 July 1999

Ochsé, Madeleine, 'Henri Cartier-Bresson, témoin et poète de notre temps', in *Le Leicaiste*, no. 27, Paris, November 1955

Ollier, Brigitte, 'Quelques lettres pour Henri Cartier-Bresson', in *L'Insensé*, Paris, Spring 1997

Photo, no. 349 (special edition on Cartier-Bresson), Paris, May 1998

Pieyre de Mandiargues, André, 'Le grand révélateur', in *Le Nouvel Observateur*, Paris, 25 February 1983

Popular Photography, 'The first ten years...', New York, September 1957

Raillard, Edmond, 'Le Mexique de Cartier-Bresson', in *La Quinzaine littéraire*, Paris, 16 April 1984

Riboud, Marc, 'L' instinct de l' instant', in *L'Evénement du jeudi*, Paris, 20-26 August 1998

Riding, Alan, 'Cartier-Bresson: a focus on hum or', in *International Herald Tribune*, Neuilly-sur-Seine, 13 May 1994

Rigault, Jean de, 'Un œil qui sait écouter: Henri Cartier-Bresson', in *Combat*, Paris, 18/19 October 1952

Hahn, Otto, 'Le fusain du plaisir' , in *L'Express,* Paris, 3 June 1981

Halberstadt, Ilona, 'Dialogue with a mute interlocutor' , in *Pix,* no. 2, London 1997

Helmi, Kunang, 'Ratna Cartier-Bresson: A Fragmented Portrait' , in *Archipel,* no. 54, Paris, October 1997

Heymann, Danièle, 'Cartier-Bresson ne croit plus à la photo' , in *L'Express,* Paris, 2 January 1967

d' Hooge, Robert, 'Cartier-Bresson et la photographie mondiale' , in *Leica Fotografie,* Frankfurt/Main, March 1967

Iturbe, Mercedes, 'Henri Cartier-Bresson: images et souvenirs de Mexique' , unpublished ms

Jobey, Liz, 'A life in pictures' , in the *Guardian,* London, 3 January 1998

Khan, Masud, 'In memoriam Masud Khan 1924-1989' , in *Nouvelle Revue de Psychanalyse,* no. 40, Paris, Autumn 1989

Kimmelmann, Michael, 'With Henri Cartier-Bresson, surrounded by his peers' , in the *New York Times,* New York, 20 August 1995

Kramer, Hilton, 'The classicism of Henri Cartier-Bresson' , in the *New York Times,* New York, 7 July 1968

Laude, André, 'Le testament d' Henri Cartier-Bresson' , in *Les Nouvelles littéraires,* Paris, 20 March 1980

- 'Un travail de pickpocket' , in *Les Nouvelles littéraires,* Paris, 8/14 December 1983

Lejbowicz, Max, 'Astralités d' Henri Cartier-Bresson' , in *L'Astrologue,* vol. 4, no. 13, Paris, Spring 1971

Lévêque, Jean-Jacques, 'Henri Cartier-Bresson: ma lutte avec le temps' , in *Les Lettres françaises,* Paris, 29 October 1970

Lewis, Howard J., 'The facts of New York' , in the *New York Herald Tribune Magazine,* New York, April 1947

Lhote, André, 'Lettre ouverte à J.-E. Blanche' , in *Nouvelle Revue Française,* Paris, December 1935

Lindeperg, Sylvie, 'L' Ecran aveugle' , in Wieviorka, Annette (ed.), *La Shoah, et témoignages savoirs, œuvres,* Paris 1999

Lindon, Mathieu, 'Cartier-Renoir' , in *Libération,* Paris, 21 May 1994

Masclet, Daniel, 'Un reporter... Henri Cartier-Bresson' , in *Photo France,* no. 7, Paris, May 1951

Dubreil, Stéphane, 'Henri Cartier-Bresson en Chine', in Delmeulle, Frédéric, et al. (eds.), *Du réel au simula cre. Cinéma, photographie et histoire,* Paris 1993

Dupont, Pépita, 'L' œil du maître', in *Paris-Match,* Paris, 29 February 1996

Eisler, Georg, 'Observations on the drawings of Henri Cartier-Bresson', in *Bostonia,* Boston, Spring 1993

Eltchaninoff, Michel, 'Le jeu se dérègle', in *Synopsis, no.* 2, Paris, Spring 1999

Elton Mayo, Gael, 'The Magnum Photographic Group', in *Apollo* no. 331, 1989

Étiemble, 'Le couple homme-machine selon Cartier- Bresson', in *Les Nouvelles littéraires,* Paris, 7 August 1972

Fabre, Michel, 'Langston Hughes', in *Encyclopaedia Universalis, dictionnaire des littératures de langue anglaise,* Paris 1997

Fermigier, André, 'Un géomètre du vif', in *Le Nouvel Observateur,* Paris, 14 December 1966

- 'La longue marche de Cartier-Bresson', in *Le Nouvel Observateur,* Paris, 12 October 1970

François, Lucien, 'Le photographe a-t-il tué le docu ment?' in *Combat,* Paris, 2 September 1953

Frizot, Michel, 'Faire face, faire signe. La photographie, sa part d' histoire', in Ameline, Jean-Paul, and Bellet, Harry (eds.), *Face à l'histoire,* Paris 1996

Gayford, Martin, 'Master of the moment', in the *Spectator,* London, 28 February 1998

Girod de l' Ain, Bertrand, 'Henri Cartier-Bresson', in *Le Monde,* Paris, 9 December 1966

Gombrich, Ernst, essay in *Cartier-Bresson, Henri: His archive of 390 photographs from the Victoria and Albert Museum,* Edinburgh 1978

Guerrin, Michel, 'La belle efficacité du *Vogue,* la beauté géniale de *Harper's Bazaaf,* in *Le Monde,* Paris, 3 March 1998

Guibert, Hervé, 'Rencontre avec Henri Cartier- Bresson', in *Le Monde,* Paris, 30 October 1980

- 'Henri Cartier-Bresson de 1927 à 1980', in *Le Monde,* Paris, 2 December 1980

- 'Henri Cartier-Bresson, la patience de 1' homme visible', in *Le Monde,* Paris, 24 November 1983

- 'Cartier-Bresson, photoportraits sans guillemets', in *Le Monde,* Paris, 10 October 1985

November 1985

Bertin, Célia, 'Un photographe au musée des arts décoratifs', in *Le Figaro littéraire,* Paris, 22 November 1955

Boegner, Philippe, 'Cartier-Bresson: photographier riest rien, regarder c' est tout!', in *Le Figaro-Magazine,* Paris, 25 November 1989

Boudaille, Georges, 'Les confidences de Cartier-Bressori, in *Les Lettres françaises,* Paris, 3-9 November 1955

Bourde, Yves, 'Une année de reportage, le portrait d' un pays: Vive la France', in *Photo,* no. 38, Paris 1970

- 'Fleurir la statue de Cartier-Bresson ou la dynamit er?', in *Le Monde,* Paris, 17 October 1974

Brenson, Michael, 'Cartier-Bresson, objectif dessin', in *Connaissance des arts,* Paris, August 1981

Calas, André, 'Henri Cartier-Bresson a promené son Leica à travers le monde pour surprendre le secret des obscurs et des grands hommes', in *Samedi-Soir,* Paris, 25 October 1952

Cartier-Bresson, Henri, 'Du bon usage d' un appareil', in *Point de vue: Images du monde,* Paris, 4 December 1952

- 'L' univers noir et blanc d' Henri Cartier-Bressori, in *Photo,* no. 15, Paris 1968

- 'Proust questionnaire', in *Vanity Fair,* New York, May 1988

- 'S' évader', in *Le Monde,* Paris, 30 June 1994

Caujolle, Christian, 'Henri Cartier-Bresson portraitiste', in *Libération,* Paris, 10 December 1983

- 'Des photos derrières les vélos' (interview), in *Libération, 25/26* August 1984

- 'Leurres de la photographie virtuelle', in *Le Monde diplomatique,* Paris, July 1998

Charles-Roux, Edmonde, 'Une exposition sans bavardages', in *Les Lettres françaises,* Paris, 24 November 1966 Coquet, James de, 'L' Inde sans les anglais', in *Le Figaro,* Paris, 27 December 1947

Coonan, Rory, 'The man who caught the world unawares', in *The Times,* London, 20 September 1984

Dellus, Sylvie, and Dibos, Laurent, 'Cartier-Bresson, le fil de famille', in *Canal,* n.p., February 1999

Dorment, Richard, 'Where journalism meets art', in the *Daily Telegraph,* London, 18 February 1998

- *La Règle du jeu,* Paris 1989, 1999/ *The Rules of the Game,* London 1984
- *Partie de campagne,* Paris 1995
- *Correspondance* 1913-1978, Paris 1998
Retz, Jean François Paul de Gondi, cardinal de, *Mémoires,* Paris 1998
Revel, Jean-François, *Mémoires: le voleur dans la maison vide,* Paris 1997
Rimbaud, Arthur, *Collected Poems,* Oxford 2001
Roegiers, Patrick, *L'Oeil ouvert: un parcours photogra phique,* Paris 1998
Roy, Claude, *Nous,* Paris 1972
- *L'Etonnement du voyageur* 1987-1989, Paris 1990
Russell, John, *Matisse - Father and Son,* New York 1999
Savigneau, Josyane, *Carson McCullers, un coeur de jeune fille,* Paris 1995
Schaffner, Ingrid, and Jacobs, Lisa, *Julien Levy: Portrait of an Art Gallery,* Cambridge
　　(MA) 1998
Schifano, Laurence, *Luchino Visconti: Les feux de la passion,* Paris 1987
Schumann, Maurice, *Ma rencontre avec Gandhi,* Paris 1998
Soupault, Philippe, *Profils perdus,* Paris 1963
- *Le Nègre,* Paris 1927
Steiner, Ralph, *A Point of View,* Middletown 1978
Stendhal, *La Chartreuse de Parme,* Paris 1839, 1998/The *Charterhouse of Parma,*
　　London 2002
Tacou, Constantin (ed.), *Breton,* Paris 1998
Tériade, *Hommage à Tériade,* Paris 1973
- *Ecrits sur l'art,* Paris 1996
Terrasse, Antoine, *Bonnard, la couleur agit,* Paris 1999
Waldberg, Patrick, *Le surréalisme, la recherche du point suprême,* Paris 1999
Whelan, Richard, *Robert Capa,* London 1985, Lincoln (NE) 1994

文章

Albertini, Jean, 'Une aventure politique d' intellectuels, *Ce Soif,* in *La Guerre et la
　　paix. De la guerre du Rifà la guerre d'Espagne 1925-1939,* Reims 1983
Assouline, Pierre, 'Entretien avec Henri Cartier-Bresson' , in *Lire,* Paris, July-August
　　1994
Baker Hall, James, 'The last happy band of brothers' , in *Esquire,* New York, n.d.
Bauby, Jean-Dominique, 'Cartier-Bresson: 1' oeil du siècle' , in *Paris-Match,* Paris, 8

Julliard, Jacques, and Winock, Michel (eds.), *Dictionnaire des intellectuels fiançais: les personnes, les lieux, les moments,* Paris 1996

Kineses, Karoly, *Photographs - Made in Hungary,* Milan 1998

Koestier, Arthur, *The Roots of Coincidence,* London 1972

Kyong Hong, Lee, *Essai d'esthétique: l'instant dans l'image photographique selon la conception d'Henri Cartier-Bresson,* Diss., Lille 1989

Lacouture, Jean, *Enquête sur l'auteur,* Paris 1989

Lacouture, Jean, Manchester, William, and Ritchin, Fred, *In Our Time, The World as seen by Magnum Photographers,* New York 1989

- *Magnum, 50 ans de photographies,* Paris 1989

Langlois, Georges Patrick, and Myrent, Glenn, *Henri Langlois, premier citoyen du cinéma,* Paris 1986

Lemagny, Jean-Claude, and Rouillé, André (eds.), *Histoire de la photographie,* Paris 1998

Levy, Julien, *Memoir of an Art Gallery,* New York 1977

Lhote, André, *La peinture, le coeur et l'esprit,* Paris 1934, Bordeaux 1986

- *Traités du paysage et de la figure,* Paris 1958

- *Les invariants plastiques,* Paris 1967

Maspero, François, and Burri, René, *Che Guevara,* Paris 1997

Matard-Bonucci, Marie-Anne, and Lynch, Edouard (eds.), *La libération des camps et le retour des déportés,* Brussels 1995

Maupassant, Guy de, *A Day in the Country and other sto ries,* Oxford 1990

McKay, Claude, *A Long Way from Home,* New York 1937

Miller, Arthur, *Timebends: a Life,* London 1987

Montier, Jean-Pierre, *Henri Cartier-Bresson,* Paris 1995

Morris, John Godfrey, *Get the Picture: A Personal History of Photojournalism,* New York 1998

Nabokov, Nicolas, *Cosmopolite,* Paris 1976

Negroni, François de, and Moncel, Corinne, *Le Suicidologe, dictionnaire des suicidés célèbres,* Bordeaux 1997

Nizan, Paul, *Aden Arabie,* Paris i960, 1987

Pétillon, Pierre-Yves, *Histoire de la littérature améri caine, notre demi-siècle 1939-1989,* Paris 1992

Renoir, Jean, *Ma Vie et mes films/My Life and My Films,* Paris and New York 1974

Crosby, Caresse, *The Passionate Years,* New York 1953

Danielou, Alain, *Le chemin du labyrinthe,* Paris 1981, 1993

Dentan, Yves, *Souffle du large. Douze rencontres de Mauriac à Malraux,* Lausanne 1996

Doisneau, Robert, *A l'imparfait de l'objectif,* Paris 1989

Douarinou, Alain, *Un homme à la caméra,* Paris 1989

Dubreil, Stéphane, *Henri Cartier-Bresson en Chine, Deux reportages 1949 et 1958,* Diss., University of Paris X (Nanterre), Paris 1989

Durand, Yves, *La vie quotidienne des prisonniers de guerre dans les stalags, les oflags et les kommandos 1939-1945,* Paris 1987

Elton Mayo, Gael, *The Mad Mosaic, A Life Story,* London and New York 1983

Fini, Leonor, *Le Livre de Léonor Fini* (design by José Alvarez), Paris 1975

Ford, Hugh, *Published in Paris. American and British Writers, Printers and Publishers in Paris 1920-1939,* New York and London 1975

Foresta, Merry (et al.), *Man Ray 1890-1976,* Paris 1989

Foucart, Bruno, Loste, Sébastien, and Schnapper, Antoine, *Paris mystifié, la grande illusion du Grand Louvre* (foreword by Henri Cartier-Bresson), Paris 1985

Genette, Gérard, *Figures IV,* Paris 1999

Giacometti, Alberto, *Ecrits,* Paris 1990

Gombrich, Ernst, *The Story of Art,* 16th edn, London and New York 1995

Grobel, Lawrence, *Conversations with Truman Capote,* New York 1986

Guérin, Raymond, *Les poulpes,* Paris 1953, 1983

Guiette, Robert, *La Vie de Max Jacob,* Paris 1976

Guillermaz, Jacques, *Une vie pour la Chine, Mémoires1937-1993,* Paris 1989

Hamilton, Peter, *Robert Doisneau, A Photographer's Life,* New York 1995

Herrigel, Eugen, *Zen in der Kunst des Bogenschießens,* Munich 1951, 1999

Hill, Paul, and Cooper, Thomas, *Dialogue with Photography,* New York 1979

Hofstadter, Dan, *Temperaments: Artists Facing their Work,* New York 1992

Horvat, Frank, *Entres vues,* Paris 1990

Hughes, Langston, *I Wonder as I Wander: An Autobiographical Journey,* New York 1956

Hyvernaud, Georges, *La peau et les os,* Paris 1949, 1993

Janouch, Gustav, *Conversations with Kafka,* London 1971

Jaubert, Alain, *Palettes,* Paris 1998

- *Man and Machine,* New York 1969, London 1972
- *The Face of Asia,* London 1972
- *Apropos de l'URSS,* Paris 1973
- *About Russia,* London 1974
- *Henri Cartier-Bresson photographe* (text by Yves Bonnefoy), Paris 1981
- *Henri Cartier-Bresson* (text by Jean Clair), Paris 1982
- *Photo-Portraits* (text by André Pieyre de Mandiargues), London 1985
- *In India* (foreword by Satyajit Ray, text by Yves Véquaud), London 1987
- *Line by Line: the Drawings of Henri Cartier-Bresson* (introduction by Jean Clair), London 1989
- *Double Regard* (text by Jean Leymarie), Amiens 1994
- *Henri Cartier-Bresson: A propos de Paris* (text by Vera Feyder and André Pieyre de Mandiargues), Boston and London 1994
- *Mexican Notebooks 1934-1964* (text by Carlos Fuentes), London 1995
- *Drawings 1970-1996* (text by James Lord), London 1996
- *L'Imaginaire d'après nature* (preface by Gérard Macé), Paris 1996
- *Henri Cartier-Bresson and the Artless Art* (text by Jean- Pierre Montier), London 1996
- *Dessins* (text by Jean Leymarie), Paris 1997
- *Europeans,* London 1998, Boston 1999
- *Henri Cartier-Bresson, Photographer,* London 1999
- *The Mind's Eye: Writings on Photography and Photographers* (Michael L. Sand, ed.), New York and London 1999
- *Landscape and Townscape* (text by Erik Orsenna), London 2001
- *The Man, the Image and the World: Henri Cartier-Bresson, A Retrospective* (text by Philippe Arbaizar et al.), London and New York 2003

Chatwin, Bruce, *In Patagonia,* London 1977
Clarke, Gerald, *Truman Capote,* London 1988
Clébert, Jean-Paul, *Dictionnaire du surréalisme,* Paris 1996
Clément, Catherine, *Gandhi, ou l'athlète de la liberté,* Paris 1989
Cochoy, Nathalie, *Ralph Ellison, la musique de l'invisible,* Paris 1998
Cookman, Claude, *Henri Cartier-Bresson,* Diss., University of Indiana 1997
Courtois, Martine, and Morel, Jean-Paul, *Elie Faure, biographie,* Paris 1989
Crevel, René, *Le Clavecin de Diderot,* Paris 1932

Bernard, Bruce, *Humanity and Inhumanity: The Photographic Journey of George Rodger,* London 1994

Bertin, Celia, *Jean Renoir, a Life in Pictures,* Baltimore and London 1991

Blanche, Jacques-Emile, *Mes modèles,* Paris 1928, 1984

- *Correspondance avec Maurice Denis,* Geneva 1989

- *Correspondance avec Jean Cocteau,* Paris 1993

Bonnefoy, Yves, *Dessin, couleur et lumière,* Paris 1995

Borhan, Pierre, *André Kertész, la biographie d'une œuvre,* Paris 1994

Boudet, Jacques, *Chronologie universelle d'histoire,* Paris 1997

Bouqueret, Christian, *Des années folles aux années noires,* Paris 1997

Bourdieu, Pierre (ed.), *Un art moyen. Essai sur les usages sociaux de la photographie,* Paris 1965

Bowles, Paul, *Without Stopping: An Autobiography,* London and New York 1972

Braunberger, Pierre, *Cinéma-mémoire,* Paris 1987

Breton, André, *Entretiens 1913-1952,* Paris 1973

- *Signe ascendant* (Poems), Paris 1928, 1999

- *Nadja,* Paris 1964

- *L'Amour fou,* Paris 1937

Breuille, Jean-Philippe (et al.), *Dictionnaire mondiale de la photographie des origines à nos jours,* Paris 1996

Brinnin, John Malcolm, *Sextet: T. S. Eliot and Truman Capote and others,* New York 1981, London 1982

Capote, Truman, *The Dogs Bark,* New York 1973, London 1974

Caracalla, Jean-Paul, *Montparnasse, l'âge d'or,* Paris 1997

Cartier-Bresson, Henri, *The photographs of Henri Cartier-Bresson* (with essays by Lincoln Kirstein and Beaumont Newhall), New York 1947

- *Images à la sauvette/The Decisive Moment,* Paris 1952, New York and London 1952

- *Les Danses à Bali,* Paris 1954

- *The People of Moscow,* London 1955

- *China in Transition,* London 1956

- *The World of Henri Cartier-Bresson,* London 1968

- *Flagrants délits,* Paris 1968

- *Impressions de Turquie* (text by Alain Robbe-Grillet), Paris n.d.

- *Cartier-Bresson's France* (text by François Nourissier), London 1970

第八章

Dan Hofstadter, 'Stealing a March on the World', in the *New Yorker,* 23 and 30 October 1989

Jean Leymarie, 'From Photography to Painting: On the Art of Cartier-Bresson', in *Bostonia,* Spring 1993

William Feaver, 'Still Leaving for the Moment', in the *Observer,* 20 November 1994

Mark Irving, 'Life through the Master's Lens', in the *Sunday Telegraph,* Ⅰ February 1998

Frank Whitford, A Man of Vision', in the *Sunday Times,* Ⅰ February 1998

Sam Tata, 'Aku Henri: a Memoir', Montreal, n.d.; HCB archives

Hervé Guibert, 'Les dessins d' H.C.B.', in *Le Monde,* 4 June 1981

Elisabeth Mahoney, 'An Ever-Developing Reputation', in the *Scotsman,* 16 March 1998

Postcard from Saul Steinberg to HCB, August 1981, HCB archives

Letter from Willy Ronis to HCB, 18 November 1984, HCB archives

Letter from HCB to Willy Ronis, 22 November 1984, HCB archives

Letter from HCB to Peter Galassi, 24 March 1987, HCB archives

Postcard from Saul Steinberg to HCB, 10 March 1991, HCB archives

Letter from HCB to Thomas Seiler, 30 March 1993, HCB archives

Philippe Dagen, 'HCB raconte sa passion pour le dessin', in *Le Monde,* Ⅱ March 1995

Letter from HCB to Russell Miller, 17 February 1997, HCB archives

除了上列特定章節的資料來源外，其他參考資料詳列如下。

書籍

Amo García, Alfonso del, *Catálogo general del cine de la guerra civil,* Cátedra/ Filmoteca española, Madrid 1996

AriJdia, Avigdor, *On Depiction: selected writings on art, 1965-94,* London 1995

Baldwin, Neil, *Man Ray,* New York 1988

Baudelaire, Charles, *My Heart Laid Bare and other prose writings,* London 1986

Bergan, Ronald, *Jean Renoir, Projections of Paradise,* London 1992

Berger, John, *Photocopies,* London and New York 1996

Letter from Charles Peignot to HCB, 28 June 1934, HCB archives

第四章

HCB, 'A memoir of Jean Renoir' , HCB archives

Michael Kimmelman, 'With Henri Cartier-Bresson, surrounded by his Peers' , in the *New York Times,* 20 August 1995 Rory Coonan, 'The Man Who Caught the World Unawares' , in *The Times,* 20 September 1984

第五章

Letter from HCB to Pierre Braun, 13 May 1944, HCB archives

第六章

Claude Cookman, 'Margaret Bourke-White and Henri Cartier-Bresson: Gandhi' s Funeral' , in *History of Photography,* vol. 22, no. 2, Summer 1998

Paula Weideger, 'Cartier-Bresson: His Eye, Hand, Lens, Art and Ego' , in the *Independent,* 8 July 1993

HCB, *America in Passing,* London 1991

第七章

Letter from Robert Capa to HCB, 6 December 1951, Magnum archives

Letter from HCB to Marc Riboud, 19 March 1956, Magnum archives

Letter from HCB to Michel Chevalier, II February 1958, Magnum archives

Michel Guerrin, 'La jouissance de l' œil' , *op. cit.*

Letters from Général de Gaulle to HCB, 10 April 1958 and 22 August 1963, HCB archives

Letter from HCB to Beaumont Newhall, 19 September 1960, HCB archives

Letter from Elliott Erwitt to all Magnum members, 'Why are we in Magnum?' , 26 May 1951, Magnum archives

Letter from Bill Wilson to Jim Hagerty, 'Magnum in Television' , 13 June 1961, Magnum archives

Letter from HCB to Magnum photographers, 4 July 1966, Magnum archives

Letter from Indira Gandhi to HCB, 22 April 1966, HCB archives

Ernst H. Gombrich, 'The Mysterious Achievement of Likeness' , in *Tete à Tete: Portraits by Henri Cartier-Bresson,* London 1998

參考書目

　　這本傳記主要是基於我和亨利・卡提耶-布列松之間長達五年的對話，包括在他家或我家的面對面談話，也包括電話、信件、明信片和傳真。能這樣長時間針對他的生活、作品、品味與思想和他交流，成了我人生最大的幸運，我從一名傳記作者到成了他的朋友。他允許我深入鑽研他個人檔案：包括他年輕時就開始累積的幾千封信件、電報和筆記。這本書乃是架設在這些豐富的資料之上，我雖然沒有一一列舉，但它們的重要性在本書的每一頁中都顯露出來。同樣重要的還有他那幾萬張照片的圖說，都是由他自己所寫的，他讓我可以到馬格蘭攝影通訊社查閱。因為這些資料很多都是此前沒有公開過的，我覺得行文間沒有必要不斷精確「標註」每一小筆出處，而是懇求讀者給予整體的信任，我此前寫過的十本傳記也是用類似的方法，也還算成功。

　　但是，在一些特定的方面，有一些書籍、訪問和文章，許多是專家所寫，給了我很大的幫助。因此我列出本書的參考書目。當然，其中最要感謝的是現在收藏在亨利・卡提耶-布列松和馬格蘭攝影通訊社的ＨＣＢ個人檔案。

第二章

Michel Guerrin, 'La jouissance de l' œil' (interview with HCB), in *Le Monde,* 21
　　November 1991
Yves Bourde, 'Nul ne peut entrer ici s' il n' est pas géomètre' (interview with HCB),
　　in *Le Monde,* 5 September　　　1974

第三章

Peter Galassi, *Henri Cartier-Bresson: the Early Work,* The Museum of Modem Art,
　　New York, 1987

Beyond

08

世界的啟迪

卡提耶–布列松：二十世紀的眼睛

Henri Cartier-Bresson: L'oeil du sièle

作者	皮耶‧阿索利納 (Pierre Assouline)	
譯者	徐振鋒	
執行長	陳蕙慧	
總編輯	張惠菁	
責任編輯	張惠菁	
編輯協力	曹依婷、余鎧瀚	
行銷總監	陳雅雯	
行銷	尹子麟、余一霞	
封面設計	廖韡	
排版	宸遠彩藝	

社長	郭重興
發行人兼出版總監	曾大福
出版	衛城出版／遠足文化事業股份有限公司
發行	遠足文化事業股份有限公司
地址	23141 新北市新店區民權路 108-2 號九樓
電話	02-22181417
傳真	02-22180727
客服專線	0800-221029
法律顧問	華洋法律事務所 蘇文生律師
印刷	呈靖彩藝有限公司
初版一刷	2020 年 11 月
初版二刷	2021 年 03 月
Printed in Taiwan	
定價	480 元

國家圖書館出版品預行編目(CIP)資料

卡提耶-布列松：二十世紀的眼睛 / 皮耶.阿索利
納(Pierre Assouline)著；徐振鋒譯. – 初版. – 新北
市：衛城出版：遠足文化發行, 2020.11
　面；公分. – (Beyond 08；世界的啟迪)
譯自：Henri Cartier-Bresson : l'oeil du siècle.

ISBN 978-986-99381-1-2（平裝）

1. 卡提-布列松(Cartier-Bresson, Henri, 1908-2004)
2. 攝影師　　3. 傳記　　4. 法國

959.42　　　　　　　　　　　　109013506

本書原作前曾由木馬文化出版，書名為《卡提
耶–布列松：世紀一瞬間》。此為增訂新版，所
增內容詳見書中〈編輯室報告〉。

有著作權，翻印必究
如有缺頁或破損，請寄回更換
歡迎團體訂購，另有優惠，請洽 02-22181417，分機 1124、1135

特別聲明：有關本書中的言論內容，不代表本公司 / 出版集團之立場與意見，文責由作者自行承擔。

ACRO
POLIS

衛城
出版

Email　acropolismde@gmail.com
Facebook　www.facebook.com/acrolispublish

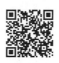

Henri Cartier-Bresson: L'oeil du sièle © Plon, 1999
Complex Chinese language edition published by arrange-
ment with Les éditions PLON, through The Grayhawk
Agency.
Traditional Chinese edition © 2020 Acropolis, an imprint
of Walkers Cultural Enterprise Ltd.
All rights reserved.

● 親愛的讀者你好，非常感謝你購買衛城出版品。
我們非常需要你的意見，請於回函中告訴我們你對此書的意見，
我們會針對你的意見加強改進。

若不方便郵寄回函，歡迎傳真回函給我們。傳真電話── 02-2218-0727

或上網搜尋「衛城出版FACEBOOK」
http://www.facebook.com/acropolispublish

● 讀者資料

你的性別是　□ 男性　　□ 女性　　□ 其他

你的職業是 ＿＿＿＿＿＿＿＿＿＿＿＿＿＿＿＿　你的最高學歷是 ＿＿＿＿＿＿＿＿＿＿＿＿＿＿

年齡　□ 20 歲以下　□ 21-30 歲　□ 31-40 歲　□ 41-50 歲　□ 51-60 歲　□ 61 歲以上

若你願意留下 e-mail，我們將優先寄送＿＿＿＿＿＿＿＿＿＿＿＿＿＿＿＿衛城出版相關活動訊息與優惠活動

● 購書資料

● 請問你是從哪裡得知本書出版訊息？（可複選）
□ 實體書店　□ 網路書店　□ 報紙　□ 電視　□ 網路　□ 廣播　□ 雜誌　□ 朋友介紹
□ 參加講座活動　□ 其他 ＿＿＿＿＿

● 是在哪裡購買的呢？（單選）
□ 實體連鎖書店　□ 網路書店　□ 獨立書店　□ 傳統書店　□ 團購　□ 其他 ＿＿＿＿＿

● 讓你燃起購買慾的主要原因是？(可複選)
□ 對此類主題感興趣　　　　　　　　　□ 參加講座後，覺得好像不賴
□ 覺得書籍設計好美，看起來好有質感！　□ 價格優惠吸引我
□ 議題好熱，好像很多人都在看，我也想知道裡面在寫什麼　□ 其實我沒有買書啦！這是送（借）的
□ 其他 ＿＿＿＿＿

● 如果你覺得這本書還不錯，那它的優點是？（可複選）
□ 內容主題具參考價值　□ 文筆流暢　□ 書籍整體設計優美　□ 價格實在　□ 其他 ＿＿＿＿＿

● 如果你覺得這本書讓你好失望，請務必告訴我們它的缺點（可複選）
□ 內容與想像中不符　□ 文筆不流暢　□ 印刷品質差　□ 版面設計影響閱讀　□ 價格偏高　□ 其他 ＿＿＿＿

● 大都經由哪些管道得到書籍出版訊息？(可複選)
□ 實體書店　□ 網路書店　□ 報紙　□ 電視　□ 網路　□ 廣播　□ 親友介紹　□ 圖書館　□ 其他 ＿＿＿＿

● 習慣購書的地方是？（可複選）
□ 實體連鎖書店　□ 網路書店　□ 獨立書店　□ 傳統書店　□ 學校團購　□ 其他 ＿＿＿＿＿

● 如果你發現書中錯字或是內文有任何需要改進之處，請不吝給我們指教，我們將於再版時更正錯誤

＿＿＿
＿＿＿
＿＿＿
＿＿＿
＿＿＿

23141
新北市新店區民權路108-2號9樓

衛城出版 收

● 請沿虛線對折裝訂後寄回，謝謝！

ACRO
POLIS

衛城
出版

Beyond

08

世界的啟迪

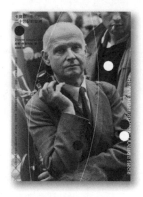